렘브란트

마리에트 베스테르만 · 강주헌 옮김

한길아트

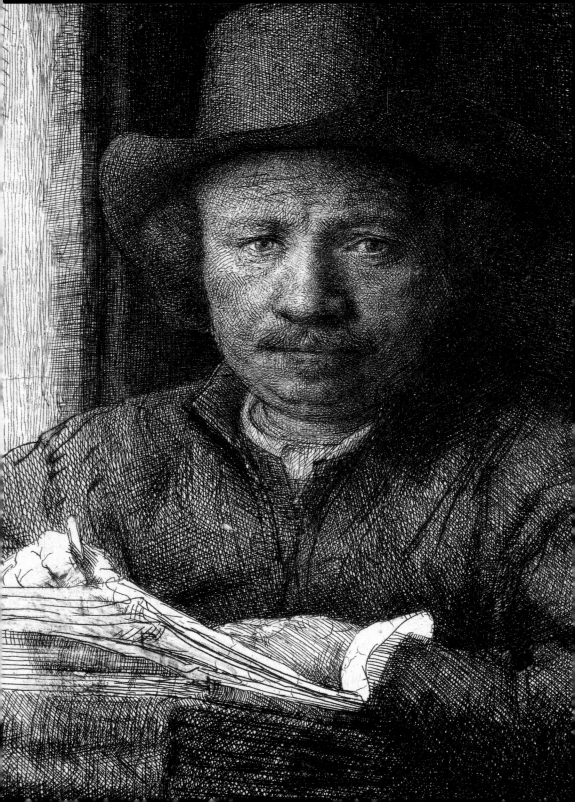

렘브란트

옆쪽
「창가에서
데생을 하는
자화상」
(그림134의
부분),
1648,
에칭과
드라이포인트와
인그레이빙,
제2판,
16×13cm

사진이 발명되기 이전 시대의 얼굴들 중에서 렘브란트의 얼굴만큼 우리에게 친숙한 얼굴이 있을까?(그림 1~3) 동그랗고 잿빛이 감도는 푸른 눈동자, 눈물을 머금은 듯 맑은 눈동자의 안정된 시선. 가끔은 반듯하게 그려졌지만 대개는 주먹코로 그려진 약간 위로 들린 코. 말을 하듯 약간 벌어지거나 유난히 굳게 다문 얄따랗고 촉촉이 젖은 입술. 그리고 옷을 단정히 차려 입었을 때도 헝클어져 있는 풍성한 곱슬머리. 조슈아 레이놀즈 경(Sir Joshua Reynolds, 1723~92)을 비롯한 많은 화가들이 자화상을 그리면서 렘브란트를 모방한 것을 보면, 이미 18세기에도 이런 얼굴들과 거기에 담긴 표정들은 유명했던 것이리라(그림 4).

렘브란트는 전례를 찾아볼 수 없을 정도로 많은 자화상을 그리고 데생하고 에칭 판화로 제작한 까닭에 지금까지 약 80여 점의 자화상이 전해진다. 옷차림도 군인에서 화가, 거지에서 신사까지 각양각색이다(그림5와 6). 이처럼 다양한 옷차림에 비해서 얼굴은 한결같은 모습이다. 시간의 흐름에 따른 변화만이 있을 뿐이다. 따라서 렘브란트의 자화상들은 우리로 하여금 그의 얼굴을 연구하지 않을 수 없게 만든다. 1630년 경에 그려진 초기의 자화상들은 주로 얼굴부분을 보여준다. 그 얼굴은 때로는 그림자가 드리워지고 때로는 밝게 비추어지며, 때로는 차분하지만 때로는 감정을 그대로 드러낸다(그림7). 가장 고심해서 그려낸 자화상에서도 렘브란트는 밝은 빛과 무척이나 조심스레 변조시킨 빛으로 얼굴을 표현하는 데 정성을 기울였다. 물론 섬세한 붓질에 대해서는 언급할 필요도 없을 것이다.

화가의 길로 들어선 초기부터 렘브란트는 얼굴 묘사를 위한 세밀한 기법을 개발해냈다. 세월이 지나면서 그림의 주제도 점점 다양해졌지만 얼굴을 묘사하는 독특한 기법은 거의 변화가 없었다. 그는 조그맣고 뻣뻣한 붓과 점성이 강한 도료를 사용해서 살짝 기름기가 흐르는 피부에 땀구멍까지 드러내어 표현했다. 이마나 볼은 거의 흰빛으로 밝게 색칠하고, 코는 좀더 선명하고 밝은 색을 사용함으로써 얼굴의 3차원적 윤곽을 드러내 보였다. 한편 코와 볼에 덧칠해진 불그스레한 기운과 전반적

1
「갑옷의 목가리개를 한 자화상」, 1629년경, 목판에 유채, 38×30.9cm, 뉘른베르크, 독일 국립미술관

2
「23세 때의 자화상」, 1629, 목판에 유채, 15.5×12.7cm, 뮌헨, 알테피나코테크

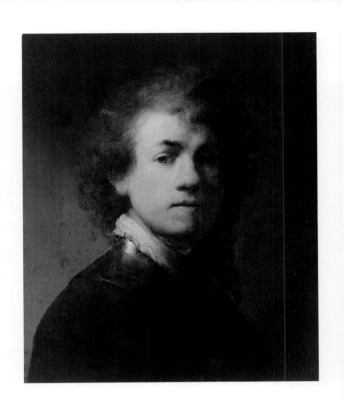

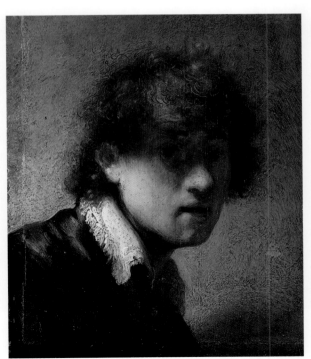

3
「52세 때의
자화상」,
1658,
캔버스에 유채,
133.7×103.8cm,
뉴욕,
프릭 컬렉션

4
조슈아
레이놀즈 경,
「민법 박사복을
입은 자화상」,
1773,
목판에 유채,
127×101cm,
런던,
왕립미술원

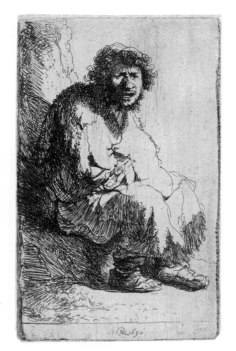

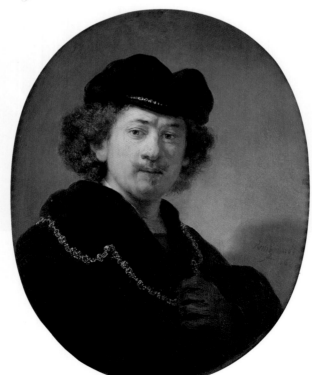

으로 노란빛이 감도는 하얀 살갗은 살아있는 조직처럼 느껴진다. 또한 거무스레한 홍채와 흰색으로 처리된 눈꺼풀 때문에 눈동자는 더욱 반짝거리고, 반쯤 그림자에 덮인 눈은 생동감이 느껴진다.

렘브란트의 자화상들은 화가와 관찰자를 섬뜩할 정도로 하나로 이어준다. 렘브란트의 얼굴과 거무스레한 눈동자——그 시대 사람들의 표현대로 '영혼의 창' ——에서 우리는 깊은 사색에 잠긴 사람의 내면을 들여다보는 기분을 느낀다. 렘브란트와 우리 사이에는 3세기 반이라는 긴 시간차가 있어 렘브란트와 얼굴을 맞대고 있는 느낌이라는 것은 부적절할지도 모른다. 그러나 풍부한 상상력과 고도의 기법이 결합한 결과인 이

5
「거지 모습의
자화상」,
1630,
에칭,
11.6×7cm

6
「신사 모습의
자화상」,
1633,
목판에 유채,
70.4×54cm,
파리,
루브르 박물관

7
「놀란 모습의
자화상」,
1630,
에칭,
5.1×4.6cm

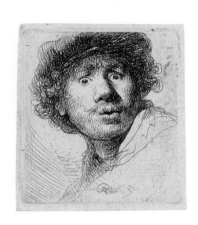

러한 친근함이 렘브란트의 자화상에 끌리지 않을 수 없도록 한다. 렘브란트의 동시대 사람들은 그와 그의 동료들이 창조해낸 초상화들이 말을 할 수 없을 뿐 완벽한 생명체라고 극찬한다. 그들은 렘브란트의 자화상에서도 이런 경이로움을 발견하고 황홀하게 바라보았을 것이다. 그러나 렘브란트와 그 시대 화가들이 자화상에 열중했던 데는 다른 이유도 있다.

초상화, 특히 지배계급이 아닌 사람들의 초상화는 16세기부터 폭넓게 그려지기 시작했지만, 17세기에도 여전히 새로운 흐름이었다. 렘브란트 같은 북유럽 화가들은 대부분 중산층 출신이었고 자화상은 오랜 전통을 가진 그림이 아니었다. 렘브란트 이전에 자신의 모습을 캔버스에 담은 화가들은 대부분 그럴 만한 사회적 지위에 있는 사람들이었다. 얀 반 에이크(Jan van Eyck, 1390년경~1441)는 부르고뉴의 선량왕(善良王) 필리프 3세의 궁정화가였고, 알브레히트 뒤러(Albrecht Dürer, 1471~

1528)는 뉘른베르크의 지식인에 속하는 화가였다. 또한 루벤스(주요 인물 소개 참조)는 외교관으로, 주로 영국의 찰스 1세(주요 인물 소개 참조) 같은 후원자와 친구들의 요청에 따라 자화상을 그렸다(그림 8). 뒤러와 루벤스는 렘브란트에 상당한 영향을 미쳤지만, 시대에 따라 변하는 얼굴을 렘브란트만큼 포괄적으로 그리지는 않았다. 따라서 렘브란트의 자화상 작업은 그림으로 표현한 자서전 시대의 막을 연 것이라 할 수 있다.

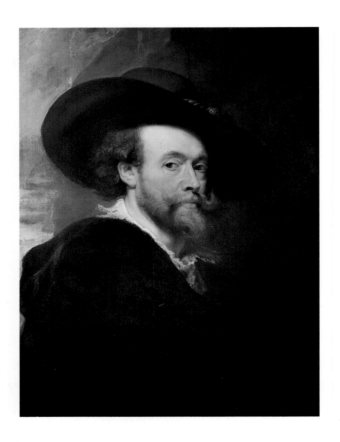

8
페테르 파울
루벤스,
「자화상」,
1622~23년경,
목판에 유채,
86×62.5cm,
윈저성,
왕실 컬렉션

　　17세기 내내 유럽에서는 자전적인 기록이 전례 없이 다양한 형태로 생겨났다. 일기와 회고록과 철학적 자기 탐색도 중요한 방편이었다. 성 아우구스티누스의 『참회록』까지 거슬러 올라가는 과거의 글쓰기와 뚜렷한 차이를 보이는 이런 글들은 15세기까지는 일반적인 현상이 아니었다. 어떤 의미에서 과거의 글쓰기는 몽테뉴의 『수상록』에서, 특히 네덜란드에서는 오라녜 공 프레데리크 헨드리크(주요 인물 소개 참조)의 비서이던 호이헨스(주요 인물 소개 참조)가 라틴어로 쓴 회고록에서 끝난

셈이었다. 그러나 온갖 사람들이 삶의 여정을 기록하기 시작했다. 빈번한 여행으로 이야깃거리가 많았던 사무엘 페피스와 그의 동반자이던 호이헨스 2세, 1624년 자신의 일거수일투족을 기록하여 남긴 교사 다비드 베크, 그리고 산파로 일하면서 겪었던 즐겁고 슬픈 일들을 짤막하게 적어둔 카타리나 스흐라데르……초상화와 자화상의 융성과 더불어 이런 개인적 기록들도 눈에 띄게 늘어났다. 한 개인이 하나님을 믿는 수많은 영혼 가운데 하나로서보다는 그 자신을 위해서 기록될 가치가 있다는 의식이 글과 그림이라는 두 가지 표현형식을 통해 구체화될 수 있었다. 이런 자신감은 한층 정교해진 사회·종교·철학의 발달에서 비롯된 것이며, 이런 발달은 렘브란트의 의식에 상당한 영향을 미쳤기 때문에 여기에서도 심도 있게 살펴볼 예정이다.

1517년 루터가 가톨릭 세력의 폐단에 항거해서 시작한 종교개혁으로 개인의 위치가 새롭게 평가되기 시작했다. 루터는 가톨릭 교회를 내부로부터 변화시키고자 했으나, 종교혁명은 곧바로 종교운동으로 발전되었고 북유럽 전체에 변화의 바람을 불어넣었다. 16세기 중반 무렵, 전통적인 가톨릭을 옹호하는 세력과 종교개혁들은 종교관의 근본적인 차이를 극복하지 못하고 하나의 교회 내에서 화합할 수 없는 지경에 이르고 말았다. 그 결과 개혁을 지향하는 새로운 종파들이 중부유럽과 북유럽에 우후죽순처럼 생겨났고, 그들에게는 공통적으로 프로테스탄트라는 이름이 붙여졌다. 루터와 칼뱅 같은 종교개혁가들은 가톨릭 사제들이 내면의 신앙보다 고해성사를 기계적으로 암송하는 외적 구원수단을 지나치게 강조한다며 비난을 퍼부었다. 특히 가톨릭 교회가 순진한 신도들을 연옥에서 구원해줄 것이라는 명목으로 면죄부를 팔아대는 행위가 논쟁의 쟁점이었다. 또한 종교개혁가들은 신도들이 성자들의 형상을 종교의 본질로 착각할 수도 있다고 우려하여 예술작품으로 성당을 장식하는 것에 대해서도 신랄한 비난을 퍼부었다.

이런 뚜렷한 차이가 있었지만 영혼의 구원은 전적으로 하나님의 은총에 달려있다는 데는 종교개혁가들도 이론(異論)을 제기하지 않았다. 하나님이 인류의 죄를 대속하기 위해 독생자를 희생시켰다고 믿을 때만 하나님의 은총을 얻을 수 있다는 점에는 종교개혁자들도 동의했지만, 그들은 그런 믿음이 사제들의 가르침이나 성찬의식에 의해서 저절로 생기는 것은 아니라고 주장했다. 따라서 그들의 주장에 따르면, 성직자는

하나님의 말씀을 성서에 기록된 대로 신중하게 설명하고 사람들에게 기도하는 법을 올바로 가르침으로써 그리스도의 말씀에 담긴 진리를 전하는 데서 그쳐야 했다. 결국 성서의 주해는 기독교인들에게 하나님의 말씀을 스스로 읽고 연구하도록 가르치는 데 목적을 두어야 하며, 이를 위해 성서는 누구라도 쉽게 접근할 수 있는 자국어로 번역되어야 했다. 당시에는 성직자들이 라틴어로 씌어진 성서를 해석하여 일반 신도들에게 강독했기 때문에 이런 제안은 그야말로 혁명적이었다. 이처럼 일반 신도를 하나님과 성서에 직접 연결시키려는 신교도 혁명과 그에 따라 문자해득률이 높아지면서 개인과 개인의 생각이 새로이 강조되었고, 개별적인 기도와 성서 읽기가 발달하기 시작했다.

로마 교황청에 모든 권력이 집중된 가톨릭 교회에 대한 신교도의 저항은 네덜란드 지식인들에게도 전파되었다. 오랜 왕조의 전통 때문에, 주(州)와 도시들이 느슨하게 연합되어 있던 네덜란드는 스페인 합스부르크 가(家)의 통치를 받았다. 그러나 칼뱅파의 저항이 격렬해지면서 1566년부터 네덜란드 전역에서 성상파괴주의(용어해설 참조)의 물결이 일었고, 그 결과 성당을 아름답게 장식하던 스테인드글라스와 조각과 그림이 사라지기 시작했다. 북유럽을 중심으로 한 신교도의 준동을 저지하려는 교황청의 노력에 부응해서 스페인 왕들도 바티칸을 지원하고 나섰다. 이런 종교적 이유에서만이 아니라 정치적으로도 스페인의 지배에서 벗어날 기회를 엿보던 네덜란드의 귀족들과 종교개혁가들은 결국 1568년에 스페인의 펠리페 2세에 맞서 혁명을 일으켰다.

그때부터 1648년 뮌스터 평화조약이 체결될 때까지 지루하게 계속된 80년 전쟁을 통해 혁명에 가담한 일곱 개 주(州)가 하나의 공화국으로 발전하여 오늘날과 같은 네덜란드의 모습을 개략적으로 갖추게 되었다. 합스부르크 제국이나 가톨릭 교회와 달리, 새로 성립된 네덜란드 공화국은 주연합을 대표한 총독이 다스리는 지방분권화된 정치 · 경제구조를 택했다. 또한 각 주를 대표하는 기관이 정치 · 군사적 상황에 따라서 외교정책과 군사정책을 담당해줄 스타드호우데르(용어해설 참조)와 라드스펜지오나리스(법률 고문)를 임명했다. 스타드호우데르는 세습직이 아니었지만 실제로는 독립혁명의 지도자이던 빌렘 1세 이후 오라녜 가문에서 독차지했다. 한편 오늘날에는 벨기에의 영토인 남부 네덜란드는 여전히 스페인 정부와 교황청의 지배를 받았다.

네덜란드 공화국은 국교를 규정하지 않았지만, 독립전쟁 동안 종교개혁가들의 적극적인 지원을 받은 까닭에 명목상으로는 칼뱅파 국가로 여겨졌다. 가톨릭교도와 유대인과 루터파가 2백만 인구의 절반을 차지했지만 정치와 종교는 물론이고 교육과 공공윤리에 대한 규약에 있어서는 위트레흐트와 브라반트를 제외한 모든 주에서 칼뱅파의 교리를 받아들였다. 위트레흐트는 그 후로도 가톨릭교의 주교구로 남아 있을 수 있었지만, 브라반트는 결국 공화국의 일원으로 합병되었다.

프로테스탄트 교리와 신생 독립국의 필요에 의해 네덜란드에서는 개인의 중요성과 책임이 강조되었다. 실험과학과 경험철학의 대두도 개인의 위상을 높이는 데 큰 역할을 했다. 과학자들은 거시적 미시적 차원에서 네덜란드를 발전시키는 데 건설적으로 참여했다. 하나님이 창조한 세계에 대한 경외심과 경제적 이해관계가 뒤얽힌 참여이기는 했지만 과학자들의 새로운 발견은 인간의 우월성을 재확인하는 계기가 되었다. 네덜란드에서 과학 혁명을 선도한 이들 중에서 시몬 스테빈, 크리스티안 호이헨스, 안토니 반 레벤후크, 얀 스밤메르담은 수학, 물리학, 생물학, 곤충학에서 세계적인 명성을 얻은 과학자들이었다.

17세기에 과학과 경험 철학은 뚜렷이 구분되지 않았다. 경험 철학 역시 인간과 세계, 인간과 창조주의 관계를 증명할 수 있는 현상으로서 설명하고자 하는 경향을 띠었기 때문이다. 이런 방향의 철학을 주도한 대표적인 학자가 바로 르네 데카르트(René Descartes, 1596~1650)였다. 대부분의 저술 활동을 네덜란드에서 했던 데카르트는 인간의 본질을 "나는 생각한다, 그러므로 존재한다"로 요약한 유명한 저서를 1637년 레이덴에서 출간했으며, 기존의 세계관에 도전장을 던진 그의 관점은 암스테르담과 위트레흐트와 하를렘의 학계에서 뜨거운 논쟁거리가 되었다. 1650년경 할스(주요 인물 소개 참조)가 그의 초상화를 그렸고, 그 초상화는 판화로 제작되어 널리 퍼졌다(그림9). 판화 아랫부분에 씌어진 익명의 시는 데카르트를 "자연의 아들, 인간의 정신이 자연의 자궁으로 들어가는 문을 열어준 자연의 독생자"라 칭송하고 있다.

렘브란트가 꾸준히 자신의 얼굴과 몸을 그렸다는 사실에서 우리는 그가, 정신 상태에 대한 분석에서 끊임없이 시험받기는 했지만 신앙과도 같았던 데카르트의 자아의 실재성과 관련성에 대한 철학을 신봉했다고 추측할 수 있다. 아쉽게도 지금은 사라졌지만 렘브란트가 데카르트를

그린 데생화가 있었다는 18세기의 기록에서, 렘브란트가 이 위대한 철학자를 실제로 만났을 거라는 추측이 가능하다. 또 그가 자기보다 한참 어렸지만 암스테르담에서 같은 시대에 살았던 젊은 사상가, 신비주의에 의탁하지 않고 하나님과 개인의 관계를 합리적으로 풀고자 했던 바루시 스피노자(Baruch Spinoza, 1632~77)를 만났을 가능성은 더 크다.

렘브란트가 자화상을 그리면서 자신의 모습을 그 시대의 철학자들과 비슷하게 표현하기는 했지만 그의 자화상에서 철학적 사상을 찾아보기

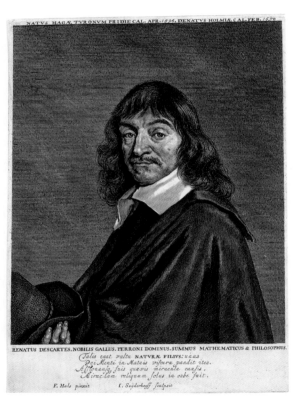

9
요나스
소이데르호에프,
「르네 데카르트」
(프란스 할스의
초상화를 본떠
그림),
1650,
인그레이빙,
31.6×23cm

10
「동양 의상을
입은 자화상과
푸들」,
1631년경,
목판에 유채,
66.5×52cm,
파리,
프티 팔레 미술관

란 힘들다. 내면의 성찰로서 그렸든 주문을 받아 그렸든 렘브란트는 자화상을 다른 사람들에게 팔거나 선물로 나눠주었다. 그렇지 않았다면 파산을 선언할 지경에 이르렀을 때 어찌 한 점의 자화상도 내놓을 수 없었겠는가! 렘브란트와 그의 예술 세계를 알았던 수집가들은 무엇보다 초상화를 선호했을 것이다. 한 영국 귀족은 찰스 1세에게 렘브란트가 초기에 그린 자화상들을 선물했고, 후기에 그린 자화상은 피렌체의 레오폴도 데 메디치의 미술품 전시실에서 거장들의 자화상과 나란히 전시되

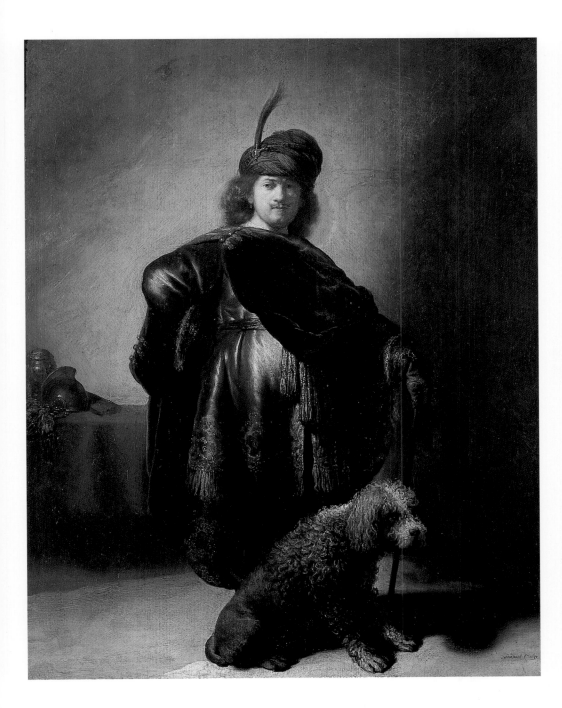

기도 했다. 한편 화려한 의상과 독창적인 포즈 때문에 혹은 인간의 감정이나 열정을 적절히 묘사해낸 데 매료되어 렘브란트의 자화상을 찾는 수집가들도 적지 않았을 것이다(그림10).

얼굴에 대한 렘브란트의 관심은 1630년경 시작된 에칭 판화 자화상 연작에서도 확연히 드러난다. 이 연작에서 렘브란트는 마치 여러 형태의 가면을 쓴 것처럼 다양한 감정 표현을 시도했다(그림11). 이런 실험은 당시의 데생 방식을 잘 보여준다. 실제로 렘브란트가 남긴 자화상 데생 모음집에서도 비슷한 방식이 확인된다(그림12). 그로부터 거의 반세기 후인 1678년, 렘브란트의 제자이던 반 호호스트라텐(주요 인물 소개 참조)은 자화상을 그리는 기법을 상세하게 설명한 『고등 회화교육 입문』이란 소책자를 발간했다. 스승의 가르침을 충실하게 전달하면서, 그는 화가들에게 거울을 들여다보며 온갖 표정을 시험해보고 거기에 비친 모습을 데생함으로써 내면의 감정을 묘사해내라고 충고했다. 렘브란트가 여러 장을 찍어낼 수 있는 에칭 기법을 사용했다는 사실은 무엇을 의미하는가? 자신의 작품을 작업실 밖 세상에 널리 유포시키겠다는 의지가 담긴 것으로 해석된다. 이처럼 렘브란트는 화가의 길로 들어선 초창기부터 죽음을 맞이할 때까지 에칭을 통해서, 인간의 얼굴 표정을 포착해내는 능력과 얼굴에 대한 광범위한 지식을 매혹적인 예술로 승화시키는 능력을 세상에 알릴 수 있었다. 또한 에칭 판화는 렘브란트의 그림을 초창기부터 구입해준 고객들에게 지속적인 수집 의욕을 북돋워주었다. 요즘의 수집가들이 우표나 시계나 장난감을 완전한 세트로 마련하려 하듯이, 렘브란트의 자화상 판화를 구입한 애호가들도 그의 얼굴을 첫 작품부터 마지막 작품까지 완벽하게 수집하는 것을 목표로 삼았을지도 모른다.

렘브란트가 자신의 얼굴을 오랫동안 연구하면서 얼굴 표정에 중점을 두었던 까닭인지 다른 인물이 등장하는 작품에서도 언제나 얼굴에 초점이 맞춰져 있다. 초상화는 물론이고 성서 및 고전을 주제로 한 그림과 풍속화에서도 마찬가지였다. 그들은 힘이 넘치는 포즈와 몸짓과 조화를 이루면서 얼굴이 쉽게 잊혀지지 않는 인물로 창조되었다. 형식을 무시하고 신속하게 그려낸 작품에서도 렘브란트는 얼굴과 몸짓에서 개개인의 특징을 최대한 살리려 애썼다. 노인의 머리에서 모자를 벗겨내려는 어린아이의 우스꽝스런 모습을 펜으로 실감나게 그려낸 크로키가 대표

11
「얼굴을 찡그린 자화상」,
1630,
에칭,
7.5×7.5cm

12
「입을 벌린 자화상」,
1628~29,
펜과 갈색 잉크의 데생에 회색으로 옅게 칠함,
12.7×9.5cm,
영국,
대영박물관

적인 예이다(그림13). 여기에서 사선들은 어린아이의 집요함과 노인의 귀찮은 듯한 반응을 효과적으로 대신해준다. 이런 스케치들에서 생동감을 느끼게 해주는 인간적이고 친근한 장면이 렘브란트의 모든 작품에

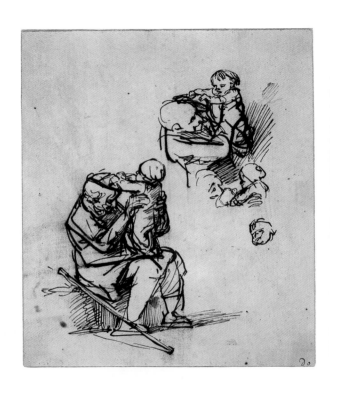

13
「노인과 그의
무릎 위에
올라선 아기에
대한 연구」,
1639~40년경,
펜과 갈색
잉크의 데생에
회색으로 옅게
칠함,
18.9×15.7cm,
런던,
대영박물관

나타나는 공통점이다.

장점과 단점을 두루 지닌 인간의 삶에 렘브란트가 특별히 관심을 기울였던 이유는 프로테스탄트가 지배한 사회 분위기에 따른 것이었다. 네덜란드 사회는 과거의 전통을 의식하고 있었지만 그 고원한 유산 때문에 압박감을 느낀다거나 자극 받지는 않았다. 오히려 지방분권화된 공화국의 구조로 인해 일반 시민까지 민주적 사상에 고취되어 있었다. 따라서 렘브란트의 매혹적인 작품들은 역사적 정황과 아무런 상관 없는 풍요로운 시각 예술로서, 그리고 특정한 상황을 묘사한 대가의 작품으로서 이중적인 삶을 살 수 있었다. 이 책은 렘브란트가 살았던 남다른 예술·경제·사회적 상황을 살펴봄으로써, 일관된 방향을 집요하게 탐구한 그의 예술 세계에 대한 이해와 사랑을 더욱 고양시키는 데 그 목적이 있다.

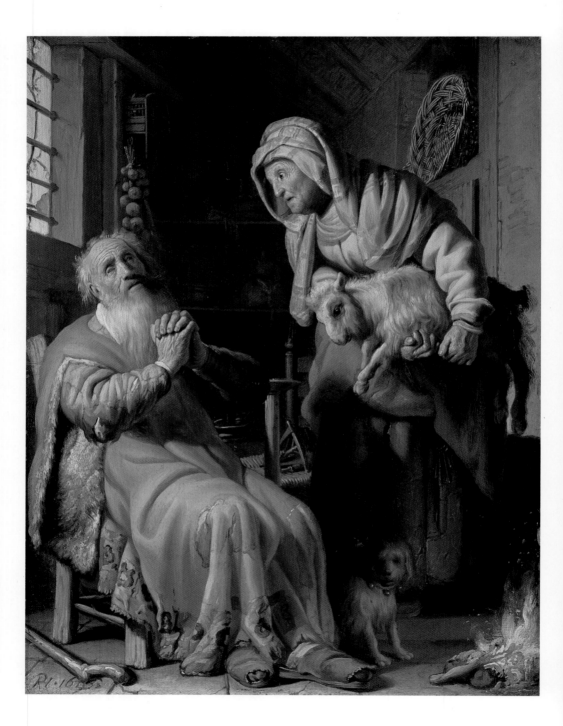

렘브란트 하르멘즈 반 레인의 가계(家系)는 화가라는 직업과는 아무런 인연이 없었다. 1606년 7월 15일 렘브란트는 하르멘 헤리츠 반 레인(그림15)과 넬트헨 빌렘스드르 반 쥐트브라우크의 아홉번째 아들로 레이덴에서 태어났다. 렘브란트의 아버지는 옛 라인강이란 뜻의 '아우데 레인'이 굽어보이는 제방(그림16) 옆의 가족 소유 제분소를 물려받은 중산층이었다. 한편 어머니는 제빵업자의 딸이었지만 옛 지배계급, 즉 레이덴의 '레전트'(용어해설 참조)과 관계가 있었다. 반 레인 가는 대가족이었지만 별다른 어려움없이 지냈으며, 렘브란트의 부모는 자식들에게 상당한 재산을 남겨주었다. 그들은 1566년부터 그 도시의 공식 종파가 된 칼뱅파로 개종했지만, 어머니의 친척들은 가톨릭을 고수했다. 따라서 가톨릭이 칼뱅파 신도들을 공직에서 배제했지만 렘브란트는 그 친척들의 주선으로 레전트들에게 훨씬 쉽게 접근할 수 있었다.

왜 렘브란트는 화가의 길을 택했을까? 이 의문에 답해줄 만한 어떤 기록도 렘브란트는 남겨놓지 않았다. 19세기 이전 화가들이 대부분 그랬듯이 렘브란트도 자신의 예술이나 삶에 대한 기록을 거의 남기지 않았다. 따라서 렘브란트의 삶을 재구성하려면 다양한 각도에서 접근해야만 한다. 그와 그의 제자들과 추종자들이 남긴 그림과 데생과 판화는 물론, 관청과 교회의 기록과 법정서류, 회계장부와 가족재산목록, 렘브란트에 대한 평론과 사후에 발표된 전기 등을 포함해서 다양한 자료들을 망라해야 한다. 렘브란트에 대한 평가는 1628년, 즉 그가 22살이던 때 처음 나타난다. 그러나 대부분의 평론들은 그가 세상을 떠난 지 6년 후에야 발표되기 시작했다. 렘브란트를 가장 포괄적으로 다룬 책으로 평가되는 호우브라켄(주요 인물 소개 참조)의 『네덜란드 화가들에 대한 연구』도 1718년에야 일부가 출간되었다. 게다가 이 책은 렘브란트의 주변 인물을 알고 지낸 사람이 남긴 마지막 기록이었다. 렘브란트는 글을 별로 남기지 않았다. 한 후원자에게 보낸 일곱 통의 편지와 다른 후원자에게 보낸 짧막한 글 하나, 법적 서류에 한 서명, 자신의 작품에 대한 짧막한 기록들이 전부이다. 이런 기록들은 주로 조만간 시작할 작품에 관한 것이

14
「토비트와
어린 양을 안고
있는 안나」,
1626,
목판에 유채,
39.5×30cm,
암스테르담,
레이크스
국립박물관

15
「하르멘 헤리츠
반 레인」,
1630년경,
목탄과 붉은
분필과 수채,
18,9×24cm,
옥스퍼드,
애슈몰린
미술고고학 박물관

16
피에테르
바스트,
렘브란트
부모의 집과
제분소가 있는
레이덴 지역의
상세도,
1600

지만, 때로는 자신의 예술과 거래에 대해서도 언급하고 있다.

　이런 자료들이 작품만큼 중요하지는 않지만, 그의 삶의 대략적인 방향을 구성하는 데는 상당히 중요하다. 렘브란트의 일대기는 레이덴의 시장(市長)을 지낸 얀 얀즈 오를레르스(Jan Jansz Orlers)가 남긴 『레이덴 시의 모습』에 처음 소개되었다. 이 책에 따르면, 렘브란트의 부모는 아들을 대학에 보내기 위해 라틴어 학교에 입학시켰다. 그러나 렘브란트는 "학교 공부에 아무런 흥미를 느끼지 못했다. 천성적으로 그림과 데생에 사로잡혀 있었기 때문이다. 결국 그의 부모는 렘브란트를 학교에서 중퇴시키고, 그의 바람에 따라 한 화가에게 도제로 보냈다. 렘브란트는 그 화가로부터 미술의 기초와 원리를 배우게 되었다."

　렘브란트가 부모의 뜻을 거스른 이유는 무엇이었을까? 조르조 바사리(Giorgio Vasari, 1511~74)가 1550년 출간한 『이탈리아의 뛰어난 화가, 조각가, 건축가의 생애』를 읽었기 때문일 것이다. 화가이자 저술가인 카렐 반 만데르(Karel van Mander, 1548~1606)는 1604년 출간한 『화가들의 생애』에서 바사리의 책을 인용해 이탈리아의 대가들을 소개하고, 네덜란드를 비롯한 북유럽의 화가들을 똑같은 식으로 소개했다. 비록 바사리의 책과 구성이 비슷하기는 하지만, 오를레르스의 기록은 사실인 듯하다. 실제로 레이덴 대학의 1620년 입학 등록부를 보면 렘브란트가 14살에 문학 전공자로 등록한 것이 확인된다. 또한 대학에 입학하려면 라틴어 학교를 마쳐야 했을 것이며, 대학을 일찌감치 그만 두었다는 오를레르스의 설명대로 렘브란트의 이름은 그 후의 등록부에서 찾아볼 수 없다.

　렘브란트가 장래 계획을 변경했다고 부모가 걱정할 이유는 전혀 없었을 것이다. 당시 네덜란드 공화국에서 화가는 존경받는 직업이어서 그의 형들이 종사하던 제분업, 제빵업, 제화업에 뒤질 게 없었다. 또 렘브란트는 막내라 제분소를 물려받을 가능성은 거의 없었다. 때문에 부모가 그의 장래를 위해서 학교에 보냈다고 추측할 수 있다. 정확한 이유가 뭐든 렘브란트가 학교에 입학했다는 사실만으로도 그들이 풍족한 삶을 누렸다는 증거이다. 대부분의 아이들이 정규 교육을 못받던 시대에 아홉번째 자식을 수업료가 비싼 학교에 보냈으니 말이다. 렘브란트는 라틴어 학교에서 기초 수학, 라틴어 문법, 성서와 프로테스탄트 신학, 그리스 · 로마의 고전을 쉽게 풀이한 책 등을 배웠을 것이다.

　레이덴의 천재 소년에게 그림은 당연한 선택이었을 것이다. 당시 네

덜란드에서 가장 발전했던 홀란트의 레이덴은 암스테르담에 이어 두번째로 컸고 하루가 다르게 번영했다. 또한 레이덴은 네덜란드의 유일한 대학 도시로서 미술품 수집을 촉진시킬 수 있는 지식인들의 고향이기도 했다. 이렇게 조건이 유리했지만, 1620년경 레이덴의 예술계는 빈약하기만 했다. 화가들의 수호성자인 성 루가 길드(용어해설 참조)마저 1572년에 해체된 지경이었다. 따라서 그 도시의 가장 유명한 화가 루카스 반 레이덴(Lucas an Leyden, 1489/94~1533)에 필적할 만한 화가가 당시에는 없었다. 훗날 렘브란트는 그의 판화를 수집해서 모방하는 열성을 보였다. 어쨌거나 오를레르스의 기록에 따르면, 렘브란트는 반 스바넨부르크(주요 인물 소개 참조)의 도제로서 3년을 보냈다. 렘브란트의 뛰어난 재능이 '예술애호가들'에게 깊은 인상을 심어주는 데는 오랜 시간이 걸리지 않았다.

반 스바넨부르크는 유명한 가톨릭 가문 출신이었기 때문에 렘브란트의 어머니가 그를 잘 알고 있었을 것이다. 그의 작품으로 알려진 것은 그다지 많지 않지만, 베르길리우스의 『아이네이스』를 주제로 한 작품 「아이네이스에게 지하세계를 보여주는 무녀」(The Sibyl Showing Aeneas the Underworld, 그림17)처럼 지옥을 그린 것들이 대부분이다. 히에로니무스 보스(Hieronymus Bosch, 1450년경~1516)의 기법대로 그려진, 지옥을 떠올려주는 이 그림에도 작게 그려진 무수한 사람들이 뒤엉켜 있으며, 지옥을 지키는 케르베르스가 크게 벌린 입이 오른쪽 하단을 차지하고 있다. 이런 그림들은 당시 회화계에서 시대에 뒤떨어진 화풍으로 평가받았지만 남부 네덜란드에서는 여전히 잘 팔렸다.

반 스바넨부르크의 영향이 렘브란트의 작품에서 뚜렷이 나타나지는 않는다. 렘브란트가 그의 도제로 들어간 것은 미술의 기초 기술을 배우기 위함일 뿐이었다. 그러나 그 동안에는 렘브란트도 자기 이름으로 서명하거나 작품을 팔지 못했을 것이다. 17세기 화가들의 작업과정, 그들이 사용한 연장과 용구, 그리고 도제 제도에 대해서는 많은 것이 알려져 있다. 이는 '렘브란트 연구계획'을 통해 17세기의 기법이 광범위하게 조사된 덕분이기도 하다. 1969년 이 연구계획에 참여한 네덜란드 학자들은 렘브란트의 작품으로 추정되는 엄청난 수의 작품들을 면밀하게 조사해서 진짜로 렘브란트가 그린 그림을 가려내려 했지만, 결국 실패하고 말았다. 관련된 작품 수가 믿기 어려울 정도로 많기도 했지만, 렘브

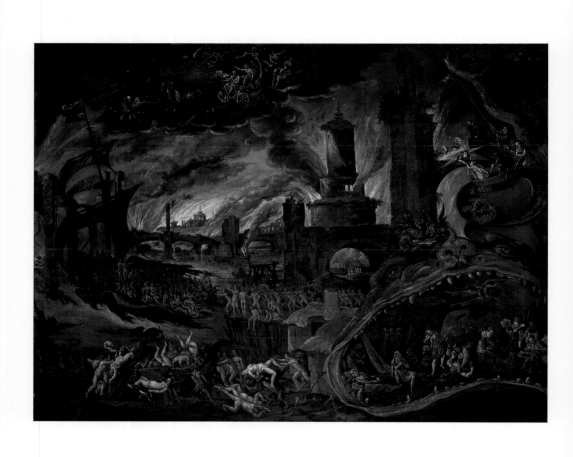

란트 주변에는 수십 명의 동료, 제자, 조수, 추종자들이 있었기 때문이다. 또 렘브란트도 제자들의 작품에 자신의 '서명'을 넣어 팔았을 가능성이 있다. 때로는 제자들과 공동작업하기도 했을 것이다. 더구나 일정기준에 속하는 것과 미달되는 것을 결정하는 것 자체가 주관적 판단에의존할 수밖에 없었다. 따라서 '렘브란트 연구계획'은 렘브란트의 진품목록을 확실하게 제시하지는 못했지만, 적어도 렘브란트가 사용한 기법에 대한 상세한 자료와 관찰결과를 발표할 수 있었다. 그 결과 렘브란트를 포함한 17세기 화가들의 작업과정이 거의 정확하게 밝혀졌다.

반 스바넨부르크의 작업실에서 렘브란트는 그림 도구를 고르고 준비하는 과정을 가장 먼저 배웠을 것이다. 살 수 있는 연장과 도구도 있었지만, 대부분 직접 제작하거나 용도에 맞추어 손질해야 했다. 한편 17세기에는 목판이나 캔버스를 화가(畵架)에 걸어두고 작업했기 때문에, 목판을 규격에 맞추어 제작하는 기술과 캔버스를 틀에 끼워넣는 표구법도 배웠을 것이다. 또한 목판이나 캔버스 전체에 직접 발라 그림 표면을 매끄럽게 했던 그라운드(용어해설 참조)의 혼합법도 배웠을 것이다. 17세기화가들은 그림 곳곳에 그라운드를 그대로 남겨서 그라운드의 색이 그림의 전반적인 색조와 분위기를 한층 돋보이게 했다. 렘브란트도 자화상의어두운 부분을 그렇게 처리한 것으로 추측된다(그림1, 2, 6).

연구 결과에 따르면 렘브란트가 사용한 그라운드는 17세기의 전형적인것으로, 목판과 캔버스를 전문적으로 제작하는 사람들로부터 주로 공급받았던 것으로 추정된다. 그는 목판화 바탕에 대개 동물성 아교로 접착시킨 호분(胡粉 : 조가비를 태워서 만든 흰가루 – 옮긴이)을 사용했지만, 때로는 기름으로 접착시킨 엄버(umber : 암갈색의 천연 광물성 안료로 흙처럼 생겼다 – 옮긴이)로 '애벌칠'(용어해설 참조)을 하기도 했다. 반면 캔버스화의 바탕은 훨씬 복잡했는데, 이는 제2장에서 살펴보자.

반 스바넨부르크는 안료를 잘게 빻아서 아마씨 같은 결합제와 혼합하여 물감을 만들어내는 방법을 렘브란트에게 가르쳐주었을 것이다. 렘브란트는 물론 물감을 팔레트에 가지런히 정돈하는 기초적인 기술도 배웠을 것이다. 에른스트 반 데 베테르링(Ernst van de Wetering)에 따르면, 당시의 팔레트는 요즘 것에 비해 작아서 길이가 30센티미터에 불과했다. 그래서 하나의 그림을 그리는 데는 여러 개의 팔레트가 필요했다. 또한반 스바넨부르크는 다양한 붓과 팔레트 나이프로 색다른 효과를 빚어내

는 방법과, 몰스틱(용어해설 참조), 즉 화가(畫架)에 받쳐 세워놓는 팔받침을 사용해서 손이 흔들리지 않도록 하는 방법도 가르쳤을 것이다.

견습생 시절 렘브란트는 그림을 완성해가는 과정을 관찰하고, 물건이나 판화와 데생, 신체 일부를 뜬 석고상을 두고 연필과 잉크 혹은 분필로 그림을 그리기 시작했을 것이다. 당시 견습생들은 완전한 신체를 그리기 전에 신체의 일부, 즉 눈과 팔과 다리부터 그렸다. 물론 그후에는 실제 모델을 그리고 전체적인 구도를 갖춘 스케치를 배웠을 것이다. 그리고는 스승의 기법대로 대가의 그림을 모사하거나 스승의 작업을 도와주면서 유화 물감으로 그림을 그리기 시작했을 것이다. 또한 갈색과 회색과 검은색을 사용해서 구도의 윤곽과 명암을 처리하는 방법을 배웠을 것이다. 유화의 바탕칠(용어해설 참조)로 알려진 이 단계를 거친 후, 그림에 색을 입혔을 것이다. 거의 언제나 배경에서 전경으로 세밀한 부분까지 색칠했을 것이고, 마지막에는 색을 보호하는 유약을 입혔을 것이다.

렘브란트는 독자적으로 그림을 그릴 수 없었고 자기 작품에 서명할 자격도 없었기 때문에 도제 시절의 작품은 전혀 남아 있지 않다. 레이덴에는 화가들의 길드 조직이 없었지만, 이 도시에서도 길드의 관례를 준수했을 것이라 여겨진다. 즉 도제들은 스승의 스타일대로 그림을 그리는 것이 불문율이었다. 또한 길드는 그림의 질과 가격 수준을 일정하게 유지하려 했기 때문에, 길드 조합비를 내는 독자적인 스승으로 성장할 때까지는 어떤 화가도 자신의 이름으로 작품을 팔 수 없었다.

반 스바넨부르크는 렘브란트에게 자신의 비법을 가르쳐주었을 뿐 아니라 회화에 대한 관심을 자극했을 것이다. 그는 25년 동안 이탈리아에서 지냈고, 로마의 역사와 성서 장면과 더불어 가장 인기있는 주제이던 신화 장면을 전문적으로 그렸다. 또한 그는 그리스 · 로마 및 르네상스 시대의 데생법을 되살려낸 사람으로 추정된다. 그런 그가 이탈리아에서의 경험을 이야기할 때마다 렘브란트는 의욕을 불태웠을 것이다. 도제살이를 끝낸 후, 렘브란트의 아버지는 "더 훌륭하고 강도 높은 교육을 위해서" 아들을 라스트만(주요 인물 소개 참조)에게 다시 도제로 보냈다. 그러나 오를레르스의 기록에 따르면, 렘브란트는 "6개월 가량 라스트만 옆에 머무른 후 독립하기로 결심했다." 라스트만도 이탈리아에서 여러 해를 보낸 화가였다. 그는 프로테스탄트의 도시인 암스테르담에서도 가톨릭 신앙을 지켰지만 당시 가장 존경받는 화가 중 한 사람으로서 역사

화에 혁명적 변화의 씨앗을 뿌렸다. 또 이탈리아에서 그림을 공부했다는 자부심으로 로마에서 돌아온 후에도 자기 작품에 이탈리아식으로 '피에 트로 라스트만'이라 서명하기도 했다.

1600년경 네덜란드 역사화는 남성과 여성의 나신(裸身)을 다양한 포 즈로 묘사하는 데 주력했다. 그것이 인체의 해부학적 구조에 대한 이해 와 더불어 감정을 표현해내는 능력을 증명해 보이는 것이라 생각했기 때문이다. 후원자들과 화가들은 무엇보다도 오비디우스의 『변형담』에 묘사된 그리스 신들의 사랑 이야기에 관심을 보였다. 화가들이 이 이야 기들을 그림으로 표현하는 데 도움을 주기 위해서 반 만데르는 『화가들 의 생애』에서 『변형담』을 상세히 설명하기도 했다. 물론 이런 그림에서 중요한 것은 정확성이 아니었다. 「펠레우스와 테티스의 결혼」(The Wedding of Peleus and Thetis, 그림18)에서, 아브라함 블루마르트(Abra- ham Bloemaert, 1564~1651)는 트로이 전쟁의 원인을 제공한 불화의 여신 에리스는 무시하고 신의 세계에서 벌어지는 향연에 초점을 맞추었 다. 반면 라스트만은 진지한 주제를 선호해서, 고대 역사와 구약성서의 그다지 알려지지 않은 도덕적 주제를, 17세기 말경 이탈리아 화가들이 발전시킨 직설적인 방법으로 표현했다.

라스트만이 1614년에 그린 「제단에서 논쟁을 벌이는 오레스테스와 필 라데스」(Orestes and Pylades Disputing at the Altar, 그림19)가 이런 경향을 보여주는 대표적인 작품이다. 이는 그리스의 영웅 오레스테스가 친구인 필라데스와 신전의 석상을 훔친 후 누가 그 죄값을 치를 것인지 논쟁을 벌이는 장면이다. 둘 모두 친구를 위해서 서로 희생하겠다고 하 지만 결국 오레스테스가 논쟁에서 이긴다. 그런데 오레스테스는 자신이 죄값으로 제물로 바쳐질 신전의 여사제가 누이동생인 이피게네이아임 을 알게 되자, 필라데스와 함께 동생을 데리고 탈출한다. 라스트만은 이 극적인 탈출의 순간보다는 이피게네이아가 지켜보는 앞에서 두 친구가 논쟁을 벌이는 장면을 선택했다. 게다가 블루마르트와 달리, 라스트만 은 지중해 풍경과 전통적인 건축물을 배경으로 로마의 부조 기법을 본 떠 주인공들을 전면에 배치하고 밝은 색으로 처리했다. 1657년 시인 요 아힘 아우단은 이 그림을 두고 라스트만의 '완벽한 구도'를 극찬했다.

라스트만과 6개월을 보낸 후, 렘브란트는 레이덴으로 돌아가 홀로서 기를 시작했다. 그는 집에서 그림을 그렸기 때문에 길드 조합비를 내지

18
아브라함
블루마르트,
「펠레우스와
테티스의 결혼」,
1596년경,
캔버스에 유채,
101 × 146.5cm,
뮌헨,
알테피나코테크

19
피테르 라스트만,
「제단에서
논쟁을 벌이는
오레스테스와
필라데스」,
1614,
목판에 유채,
83×126cm,
암스테르담,
레이크스
국립박물관

않을 수 있었다. 라스트만의 작업실에서 짧은 시간을 보냈지만, 초기 작품들은 라스트만의 혁신적인 주제와 화풍을 그대로 따르고 있다. 1625년 렘브란트는 자신의 서명과 작업 날짜를 명기한 「돌에 맞아 죽는 성 스테파누스」(The Stoning of St. Stephan, 그림20)를 그렸다. 이것은 라스트만이 즐겨 사용했던 옆으로 긴 판형의 커다란 목판에 그린 그림이었다. 종교개혁가들은 가톨릭의 성자들을 구원의 중재자로 인정하지 않았기 때문에 프로테스탄트 화가가 그런 주제를 선택한 것이 뜻밖일 수도 있다. 그러나 성 스테파누스는 누구에게나 존경받는 진정한 성자였다. 성서(「사도행전」 6 : 5~7 : 60)에 따르면, 예루살렘의 초대교회 집사이던 스테파누스는 돌에 맞아 죽으면서도 믿음을 지킨 최초의 순교자였다. 과거와 현재의 사건을 비교하여 유사점을 찾던 17세기 사람들에게 스테파누스는 믿음을 위해 고난의 길을 선택한 초기 종교개혁가들의 용기를 상기시켜주었다. 렘브란트는 가톨릭 순교자의 애절함이 아니라 비탄에 싸인 집사의 땀에 젖은 얼굴을 보여준다. 이 그림의 첫 주인으로 추정되는 스크리베리우스(주요 인물 소개 참조)도 스테파누스의 표정을 이런 식으로 해석했을 것이다. 그는 훨씬 너그럽지만 정치적 입지가 약한 교파에 협조를 아끼지 않은 독실한 프로테스탄트였던 까닭에 결국 모든 책을 압수당하는 수모를 겪어야 했다. 그는 반 스바넨부르크의 이웃에 살았고, 성 스테파누스의 그림을 포함해서 렘브란트의 작품을 두 점이나 사들였다. 그러나 그것은 렘브란트의 그림을 높이 평가해서가 아니라 그림에 담긴 내용 때문이었을 것으로 여겨진다.

성 스테파누스의 순교를 표현하기 위해서 렘브란트는 라스트만의 구도와 고대양식의 멋을 원용했다. 렘브란트는 현재 복제품만 남아 있는 라스트만의 「돌에 맞아 죽는 성 스테파누스」를 틀림없이 보았겠지만, 그의 그림은 엘스하이머(주요 인물 소개 참조)의 그림에서 더 큰 영향을 받은 것 같다(그림21). 이 독일 화가는 라스트만과 같은 시기에 로마에서 지냈다. 라스트만의 밝은 색조와 풍부한 색감은 엘스하이머의 영향임이 분명하다. 렘브란트는 '동양식' 옷을 입은 바리사이인이 스테파누스를 죽이도록 한 사실과 예루살렘을 떠올리게 하기 위해서 라스트만의 구도를 차용했지만, 무릎을 꿇은 성자에게 햇살이 쏟아지는 모습은 엘스하이머의 기법을 원용한 것으로 여겨진다. 근육질의 살상자들, 스테파누스의 번뜩이는 옷, 말에 올라탄 로마 병사도 엘스하이머를 차용했

20
「돌에 맞아 죽는 성 스테파누스」,
1625,
목판에 유채,
89.5×123.6cm,
리옹,
보자르 미술관

21
아담
엘스하이머,
「돌에 맞아 죽는 성 스테파누스」,
1602~5년경,
주석 도금한 구리판에 유채,
34.7×28.6cm,
에든버러,
스코틀랜드 국립미술관

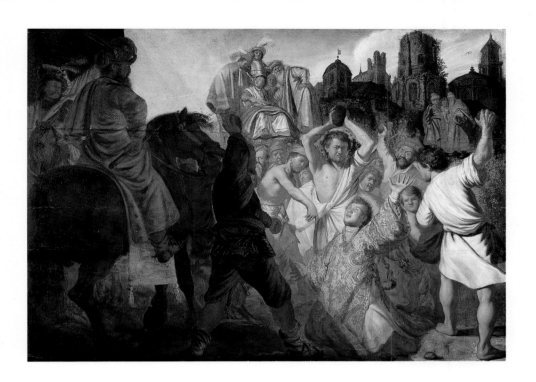

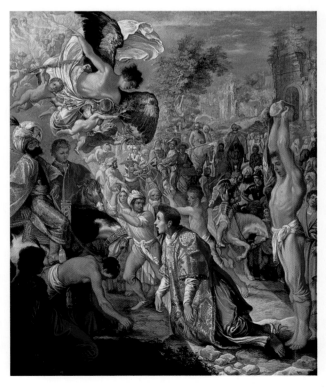

다. 렘브란트는 로마 병사를 왼쪽의 높은 건물이 전면에 드리운 그림자 속에 어렴풋이 표현하여 빈틈없이 짜인 공간에 입체감을 더해주었다. 이처럼 전경의 색채를 짙게 하여 입체감을 주는 '르푸수아르'(용어해설 참조) 기법을 엘스하이머도 즐겨 사용했다. 물론 엘스하이머는 카라바조(Caravaggio, 1571~1610)를 비롯한 17세기 초의 로마 화가들에게서 이 기법을 배웠을 것이다. 그런데 렘브란트가 성 스테파누스 뒤의 구경꾼을 자신의 모습으로 묘사한 것은 젊은 시절의 성취감을 드러내려 한 것일까, 아니면 자신을 그 현장의 목격자로 표현하고자 한 것일까?

렘브란트가 1626년 서명한 역사화(그림22)는 「돌에 맞아 죽는 성 스테파누스」와 거의 같은 크기이지만, 주제가 불분명하다. 그러나 렘브란트가 공간 분할과 옷감 결의 표현에서 급격한 진전을 이루었음을 충분히 보여준다. 「돌에 맞아 죽는 성 스테파누스」에서는 르푸수아르 기법이 확연히 드러난 반면, 여기서는 무기와 갑옷을 뚜렷하게 표현하여 전반적인 짜임새와 역사적인 멋을 드러내는 동시에 입체감을 빚어낸다. 렘브란트는 이 그림에도 자기 얼굴을 그려넣었다. 가장 위엄있어 보이는 사람이 든 홀 뒤에서 바깥쪽을 쳐다보는 사내가 바로 렘브란트일 것이다.

이 그림이 「아가멤논 앞에 무릎을 꿇은 팔라메데스」(Palamedes before Agamemnon)를 묘사한 거라는 예술사가 W. L. 뷔르프바인(W. L. Wurfbain)의 주장이 가장 설득력있다. 그리스 병사 팔라메데스의 강요에 못이겨 트로이 전쟁에 참전한 오디세우스는 팔라메데스에게 반역의 누명을 씌워 복수극을 꾸민다. 그리고 그리스군 총사령관 아가멤논은 팔라메데스를 돌팔매질해서 죽이라고 명한다. 렘브란트가 실제로 이 사건을 그린 것이라면, 황금색 상의를 입은 사내가 오디세우스, 방패를 쥐고 무릎을 꿇은 사내는 자신의 무고함을 주장하는 팔라메데스일 것이다. 암스테르담에서 가장 저명했던 시인 반 덴 본델(주요 인물 소개 참조)은 표면적으로는 팔라메데스의 비극을 다루지만, 실은 총독의 정책 고문으로서 스페인과의 평화조약을 주장했던 요한 반 올덴바르네벨트가 1619년 정치적인 이유로 처형당한 사건을 다룬 희곡을 1625년에 발표했다. 반 올덴바르네벨트는 스페인과의 전쟁을 계속하고 싶어한 오라녜 가문과 종교적 강경론자들과 사이가 좋지 않아 팔라메데스처럼 버림을 받았던 것이다. 「돌에 맞아 죽는 성 스테파누스」와 이 그림의 첫 주인이었던 스크리베리우스는 반 올덴바르네벨트를 옹호했다. 팔라메

스와 성 스테파누스가 죄도 없이 돌팔매에 목숨을 잃었음을 볼 때, 비슷한 크기의 두 그림이 스크리베리우스의 주문으로 한쌍으로 그려진 것이라 생각해도 무리는 없을 듯하다. 그러나 무릎을 꿇고 탄원하는 사람이 하나가 아니라 둘이기 때문에 누가 팔라데메스라고 단정짓기는 힘들다.

렘브란트는 이처럼 의욕적이고 난해한 작품을 그리면서 동시에 성서 이야기를 그림으로 표현하는 작업을 진행했는데, 그가 종교화에 첫 발을 내딛었던 것이다. 그의 최초의 종교화는 비교적 소품인 「토비트와 어린 양을 안고 있는 안나」(Tobit and Anna with the Kid Goat, 그림14)였다. 이 그림에서 공간과 빛과 옷감의 결을 다루는 렘브란트의 솜씨가 일취월장한 것을 확인할 수 있다. 색조는 라스트만의 영향에서 완전히 벗어나지 못한 듯 여전히 밝지만 한결 안정된 느낌이다. 이 그림은 가난뱅이로 전락했지만 신앙심을 잃지 않은 장님 토비트의 이야기를 잘 보여준다. 토비트가 아내 안나에게 안고 있는 어린 양을 훔쳤다고 질책하자 깜짝 놀란 안나는 훔친 것이 아니라고 강변하고, 토비트는 시력의 상실이 자신의 마음까지 닫아버리게 했음을 깨닫는다. 절망감과 자책감에 토비트는 용서의 기도를 올린다. 렘브란트는 프로테스탄트 신학자들이 교육적이지만 외경이라 구약성서의 정전에 포함시키지 않은 「토비트서」(2 : 21~3 : 6)의, 상실한 신앙심을 되찾는 이야기를 그렸다. 렘브란트가 이를 가난한 부부의 말다툼으로 해석한 것은 과거부터 전해오던 판화 때문이었다. 그 판화에서 안나는 죄를 지은 듯 웅크린 모습이며 집안의 가구들은 하찮은 것들이었다. 렘브란트는 유화 물감의 한계를 뛰어넘어 토비트의 집을 아주 사실감있게 표현해냈다. 15세기에 기름이 일종의 결합제로 소개된 이후, 네덜란드 화가들은 기름의 반투명한 성질과 점착성을 이용해서 옷감의 결과 대기효과를 놀랍도록 정확하게 표현해냈다. 이 그림에서 렘브란트는 주름진 얼굴과 손, 버들가지로 만든 소쿠리, 토비트의 털옷, 어린 양과 강아지의 털을 정교하게 그려냈다. 너울거리는 불꽃과 금방이라도 탁탁 소리를 내며 타오를 것 같은 뜬숯, 그리고 안나의 치마를 붉게 물들이는 모닥불은 그야말로 역작인데, 이처럼 정교한 표현들은 한결같이 토비트의 이야기에 바탕을 두고 있다.

전반적으로 밝은 색조, 어둡게 처리된 르푸수아르, 뚜렷한 옷감의 결, 극적인 이야기는 이 시기에 렘브란트와 밀접한 관계를 맺었던 동향의 화가, 리벤스(주요 인물 소개 참조)의 초기 작품에서도 확연히 드러난다.

22
역사화
(「아가메논 앞에
무릎을 꿇은
팔라메데스」로
추정됨),
1626,
목판에 유채,
90.1×121.3cm,
레이덴,
데 라켄할
미술관
(원 소유자는
헤이그의
레이크스딘스트
벨덴데 쿤스트)

리벤스는 지나칠 정도로 화려한 그림을 대담하게 그렸다. 「에스델과 아하스에로스의 연회」(Banquet of Esther and Ahasuerus, 그림23)가 좋은 예이다. 어렸을 때부터 신동이라 불렸던 리벤스는 렘브란트에 앞서 1617~19년에 라스트만의 도제로 지냈다. 따라서 그림의 색조, 과장된 몸짓, 거칠게 표현된 옷감의 결은 라스트만의 영향을 그대로 보여준다. 그러나 상반신만으로 그림을 가득 채운 기법은 카라바조가 본격적으로 사용하기 시작한 것이었다. 1600년경, 그는 인물을 상반신만 표현하면서 선명한 빛으로 부각시키는 대담무쌍한 그림을 시도했다(그림24). 네덜란드의 카라바조 추종자들은 가톨릭계 도시인 위트레흐트에 주로 모여 있었다. 「에스델」(7 : 1~6)의 이야기를 연극적으로 표현한 그림으로 판단하건대, 리벤스는 그들의 혁신적인 기법을 알고 있었음이 틀림없다. 이 그림은 유대인이면서 페르시아의 아하스에로스 왕의 부인인 에스델이 남편이 총애하는 하만이 페르시아 왕국의 유대인들을 몰살시킬 음모를 꾸미고 있다고 폭로한 직후의 모습을 그렸다. 에스델이 손가락으로 하만을 가르키자, 아하스에로스 왕은 분노한 듯 주먹을 불끈 쥐고

23
얀 리벤스,
「에스델과
아하스에로스의
연회」,
1625~26년경,
캔버스에 유채,
134.6×165.1cm,
롤리,
노스캐롤라이나
미술관

입을 꼭 다문다. 리벤스는 르푸수아르 기법으로 하만에게 어둠을 드리우며 그의 두려움을 실루엣으로 처리했다.

「에스델과 아하스에로스의 연회」는 리벤스가 렘브란트와 긴밀한 관계 속에서 작업한 1626~32년에 제작한 20여 점의 작품 중의 하나이다. 적어도 다섯 작품에서 두 화가는 유사한 화풍으로 동일한 주제를 그렸으며, 동일한 구도에서 다른 주제를 그리기도 하고, 상대방의 초상화를 데생이나 유화로 그리기도 했다. 또한 동일한 노인과 노파가 그들의 작품에 반복적으로 그려지기도 한다(그림34와 35). 이런 유사성 때문에 두 화가가 이때 공동작업실을 사용했을 것이란 추측도 가능하다. 그러나 독립된 화가들의 공동작업실은 드문 경우였으며, 다른 도시의 길드 규정에서는 금지되어 있었다. 이는 화가들이 간접비용을 분담함으로써 부당한 경제적 이득을 취하지 못하게 하려는 조치였던 것으로 여겨진다. 그러나 레이덴에는 길드가 없었기 때문에 두 화가가 공동작업실을 사용하지 못할 이유가 없었다. 그들은 서로 경쟁하면서 창작열을 불태웠을 것이다. 어쩌면 그들은 반 만데르를 비롯한 작가들이 부러워했던 고대

그리스 예술가들의 아름다운 경쟁 같은 것을 생각했을지도 모른다. 제
욱시스와 파라시오스는 인간의 눈을 착각하게 할 정도로 정교한 그림을
그려내기 위해서 피눈물나는 경쟁을 벌였고, 프로토게네스와 아펠레스
는 완벽한 데생을 위해서 서로의 재능을 겨루지 않았던가.

　「나사로의 부활」(The Raising of Lazarus, 그림25와 26)을 주제로 렘
브란트와 리벤스가 그린 그림들은 창의적 발상에서의 이런 고전적 경쟁
관계를 잘 보여준다. 그리스도가 죽음을 이겨낸 승리의 기적은 그 자체
로 극적인 드라마였다. 이를 리벤스는 유화와 에칭, 렘브란트는 데생과
에칭과 유화로 그렸다. 이들 작품들은 유사한 만큼이나 의도적인 차이
가 확연하다. 요한이 무덤을 굴로 표현한 데 따라 두 화가는 공간을 전
체적으로 어둡게 처리했고, 그리스도의 부름으로 되살아나는 사자를 꼼
꼼하게 그려냈다(「요한 복음」11 : 38~44). 또한 그들은 나사로의 누이
마리아와 마르다, 그리고 장례식에 참석한 이들이 놀라는 장면을 상상해
서 덧붙여 성서 이야기를 더욱 감칠맛나게 만들었다. 그러나 렘브란트가
「요한 복음」에 더 충실했던 것 같다. 그리스도가 입을 벌리고 팔을 치켜
든 모습은 "큰소리로 '나사로야 나오너라' 부르시니"라는 구절을 표현
한 것이 틀림없다. 반면 리벤스는 예수가 눈을 들어 하나님께 감사했다
는 앞 구절과 나사로가 되살아나면서 무덤에서 수족을 내밀었다는 구절
을 함께 표현했다. 또 리벤스는 그리스도의 얼굴과 손만 겨우 눈에 띄는
어둠 속에 하얀 수의와 마리아의 얼굴을 병치시켜 명암을 대비시킨 반
면, 렘브란트는 빛이 외부에서 스며들어오는 듯한 신비로운 효과를 창조
했다. 렘브란트의 그림에서 가장 밝은 것은 마리아의 얼굴이다. 간접적
인 빛이 그리스도의 얼굴을 비추면서 나사로 주변에서 어렴풋이 빛나며,
벽에 걸린 칼과 활과 전통(箭筒) 그리고 터번에서 반사된다. 이런 세부
묘사들이 어둠에 싸인 동굴의 단조로움을 덜어주며, 동양풍의 물건들은
그리스도의 기적이 먼 곳에서 일어난 사건임을 암시해준다.

　두 그림과, 두 그림에 관련된 작품들의 연대순은 확실하지 않으나, 그
작품들의 복잡한 관계에서 렘브란트와 리벤스가 긴밀한 관계 속에서 공
동작업했다는 증거를 찾을 수 있다. 렘브란트가 리벤스의 에칭을 바탕으
로 데생한 것으로 볼 때, 그림을 그리기 전 종이에 습작했을 것이다. 제
작시기는 불확실하지만 리벤스가 자기 그림을 거꾸로 복제해서 판화를
제작한 것만은 틀림없다. 따라서 렘브란트가 리벤스의 그림을 보고 자신

25
얀 리벤스,
「나사로의
부활」,
1631,
캔버스에 유채,
103×112cm,
브라이튼 미술관

26
「나사로의
부활」,
1630~31년경,
목판에 유채,
93.5×81cm,
로스앤젤레스
카운티 미술관

의 그림을 그렸을 것이라고 추정할 수 있다. 그러나 렘브란트의 데생은 1630년에 그려졌고, 리벤스의 그림은 1631년에 완성되었다. 게다가 렘브란트의 그림은 리벤스의 에칭을 바탕으로 그린 데생과 사뭇 다르고 제작시기도 불분명하다. 또한 그의 에칭도 제작시기가 불분명할뿐더러 리벤스의 구도와 확연히 다르다. 따라서 리벤스는 1630년 그림과 에칭을 동시에 시작하여 1631년 이 둘을 완성한 즉시 판화를 제작했으리라 추론해볼 수 있다. 이런 추론이 맞다면 렘브란트는 1630년에 진행 중이던 리벤스의 에칭을 모사할 수 있었을 것이고, 그림의 전반적인 구도가 완성된 해라는 뜻에서 1630년이라 기록했을 것이다. 렘브란트가 그림의 구도를 그의 순수한 창작이라 주장하기 위해서 데생에 날짜를 소급해서 기록했을 것이라는 주장도 있지만, 실제로 렘브란트에게 그런 의도가 있었다면 습작용 스케치보다는 그림이나 판화의 제작시기를 앞당겼을 것이다.

이 습작용 스케치는 렘브란트가 「나사로의 부활」을 다른 측면에서 생각했음을 보여준다(그림27). 렘브란트는 리벤스의 정면 배치 대신 그리스도와 무덤을 약간 좌우로 치우치게 하여 공간에 입체감을 더해주었으며, 훗날 렘브란트 역사화의 특징으로 평가된 역동적인 장면을 연출해냈다. 또한 습작용 스케치는 렘브란트가 데생을 완결된 구도를 갖춘 것이 아닌 준비단계로 여겼다는 사실을 분명하게 보여준다. 그는 리벤스의 에칭을 모사한 직후, 흰 바탕칠로 몇 사람을 지우고 시신을 무덤에 안치시키는 사람들을 왼쪽에 덧붙여 데생을 수정했다. 이를 통해 렘브란트는 그림의 주제를 그리스도의 매장으로 바꿀 수 있었다. 이처럼 비슷한 주제를 다룬 자신의 작품이나 다른 화가의 작품에서 사용된 구도를 창의적으로 재해석하는 것이 렘브란트의 전형적인 수법이었다.

렘브란트와 리벤스가 나사로의 부활을 주제로 그림을 그리고 있던 때, 그들은 네덜란드 공화국의 유력인사이자 회화 전문가이던 호이헨스로부터 이미 인정받고 있었다. 호이헨스는 스타드호우데르인 프레데리크 헨드리크의 개인비서였다. 1630년경, 그는 '레이덴의 고매한 두 젊은 화가'를 방문했다고 기록하면서 르네상스와 그 시대의 이탈리아 화가들에 필적하는 유일한 네덜란드 화가들이라고 평가했다. 이로 보아 호이헨스는 1620년대 말에 그들의 작품을 처음 본 것 같다. 이때쯤 그들도 보다 향상된 그림을 그리기 시작했던 것이다. 하여튼 호이헨스에 따르면 렘브란트는 "확신에 찬 붓질과 생생한 감정의 표현에서 리벤스보

27
「나사로의 부활」을 고쳐 그린 「그리스도의 매장」, 1630, 종이에 붉은 분필, 흰 바탕색에 수정, 28.2×20.4cm, 런던, 대영박물관

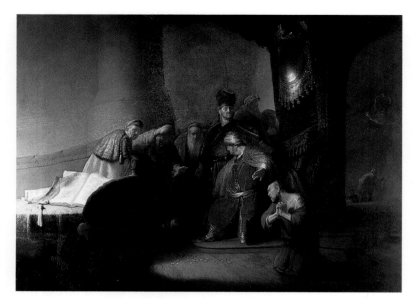

28
「은화 30냥을
돌려주며
참회하는 유다」,
1629,
목판에 유채,
79×102.3cm,
개인 소장

다 뛰어났다." 그러나 "리벤스는 독창성이 뛰어나고 대담한 주제와 구도를 구사하고 …… 대상을 실제 크기로 묘사하기보다는 커다란 그림을 주로 그린다. 반면 렘브란트는 작은 그림에 뛰어난 집중력을 보이면서, 다른 화가들의 커다란 그림에서는 찾아보기 힘든 세밀함을 별로 크지도 않은 그림에서 완성해낸다."

렘브란트의 이런 강점을 보여주기 위해서 호이헨스는 레이덴을 방문하기 직전에 렘브란트가 완성한 것으로 여겨지는 「은화 30냥을 돌려주며 참회하는 유다」(The Penitent Judas Returning the Thirty Pieces of Silver, 그림28)를 예로 들었다. "이 그림을 이탈리아의 모든 작품들, 아니 먼 옛날부터 전해오는 가장 아름다운 작품들과 비교해보라. 절망에 몸부림치는 유다의 몸짓 …… 미친 듯 절규하면서 용서를 구하지만 모든 희망을 포기해버린 유다이다. 그의 얼굴에는 희망의 흔적이라곤 없다. 황폐한 눈빛, 모근까지 뜯겨나간 머리카락, 해진 옷, 뒤틀린 팔, 실핏줄이 터질 정도로 움켜쥔 두 손! 그는 무작정 무릎을 꿇었다. 괴로움에 신음하는 몸뚱이는 가엾다못해 소름이 끼친다. …… 프로토게네스, 아펠레스, 파라시오스도 이처럼 아름답게 그려내지는 못했다 …… 그런데 네덜란드의 젊은이, 턱수염도 나지 않은 방앗간집 아들이 인간의 모습을 완벽하게 그려낼 수 있었던 것이다."

렘브란트의 그림에서 호이헨스가 잘못 설명한 것(유다가 절규하고 있

지는 않다)은 기억의 착오였을 것이다. 뛰어난 인문학자로 회화를 다룬
고전 문헌들에 정통했을 것이기 때문에 렘브란트의 그림을 보았을 때
깊은 감동을 받았을 것이다. 따라서 약간 과장된 수사법은 이 그림을 심
안(心眼)으로 읽어보려는 시도였을지도 모른다.

　유다의 모습은 절망하는 토비트(그림14)를 세련되게 발전시킨 것이지
만, 렘브란트는 유다의 모습에 자부심을 가졌던 것 같다. 1634년 판화제
작자인 얀 힐리즈 반 블리에트(Jan Gillisz van Vliet, 1600/10 ~68)에게
부탁해서 유다의 상반신을 에칭으로 제작했을 정도였으니 말이다(그림
29). 렘브란트는 유다의 호소에 여섯 명의 바리사이인들이 보이는, 관
심, 놀람, 경멸, 거절 등의 서로 다른 반응을 섬세하게 표현해냈다. 또한
이 그림은 한정된 색을 사용하고 있지만, 정물로 그려진 책의 밝은 흰색
부터 의복과 제식용 물건들의 짙은 자주색과 초록색과 황금색에 이르기
까지 농담이 아주 다채롭다.

　그러나 호이헨스는 렘브란트와 리벤스의 지나친 자신감을 은근히 나
무라면서 두 화가에 대한 평가를 끝맺는다. 두 화가는 굳이 이탈리아까
지 유학할 필요가 없다고 생각했다. 네덜란드에서도 이탈리아의 대작을
충분히 볼 수 있었고, 젊은 시절을 여행으로 허비하기보다는 그림에 전
념하는 것이 낫다고 생각했기 때문이었다. 실제로 네덜란드의 예술시장
은 이탈리아 그림들을 열심히 수집했고, 이탈리아의 위대한 유물들도

판화를 통해 잘 알려져 있었다. 따라서 렘브란트와 리벤스는 충분한 여유를 갖고 그림에 전념할 수 있었으며, 호이헨스도 서너 점의 그림을 주문하면서 그들의 의욕을 북돋워주었다.

「은화 30냥을 돌려주며 참회하는 유다」와 「나사로의 부활」에서 확인되는 통일된 색채 배합과 치밀한 명암 대비, 즉 키아로스쿠로(용어해설 참조)는 밝은 색조를 폭넓게 사용한 1825~26년경부터 나타나기 시작했다. 그러나 렘브란트가 리벤스 등 다른 네덜란드 화가들의 새로운 색 실험을 의식하게 된 1627년에는 밝은 색조가 완화되는데, 특히 한두 사람을 그린 소품에서 변화가 두드러진다. 1626년의 「토비트와 어린 양을 안

고 있는 안나」(그림14)와 1627년의 「그리스도의 비유에 등장하는 부자」(The Rich Man from Christ's Parable, 그림30)를 비교해보면 그것이 뚜렷이 확인된다.

렘브란트는 "재물을 하늘에 쌓아두지 않고 땅에 쌓아두는 어리석은 부자"(「루가 복음」 12 : 13~21)에 대한 그리스도의 비유를 비좁은 사무실을 통해 설명해준다. 한 노인이 장부와 원장과 두툼한 돈주머니가 어지럽게 널려 있는 책상 앞에 앉아 있다. 이 장면이 성서의 가르침과 관련된 것임을 알 수 있는 단서는 문서들의 히브리 글자들과 노인이 입은 옷이다. 전체적인 의상은 옛날 것이 아니지만, 납작한 모자와 두 겹의 목깃과 소매없는 상의가 어울리지 않게 조합되어 당시 사람들에게는 고

풍스럽게 느껴졌을 것이다. 안경을 낀 노인은 동전을 오른손에 쥐고 유심히 살펴본다. 오른손에 가려 방을 비춰주는 촛불은 보이지 않는다. 이처럼 밤늦게까지 일하는 모습이 부에 대한 집착과, 하나님의 뜻을 거스르고 있음을 암시한다. "어리석은 자야, 오늘밤에 내가 네 영혼을 찾아가리라. 그러고 나면 네가 모은 재산이 다 누구의 차지가 되겠느냐?" (「루가 복음」 12 ; 20) 렘브란트는 하나의 빛이 만들어내는 효과를 집요하게 파고들었다. 노인의 오른팔이 전경에 짙은 그림자를 드리우고, 안경테는 얼굴에 가느다란 선을 그리고 있다. 돈주머니 끈의 그림자는 책

31
헨드리크
테르 브뤼헨,
「촛불 아래
글을 쓰는 노인」,
1625년경,
캔버스에 유채,
65.8×53.7cm,
매사추세츠
노샘프턴,
스미스 대학
미술관

을 묶은 부드러운 가죽 장정(裝幀)에 시선이 가게 한다. 노인의 상의에 달린 장식 술, 철사처럼 가느다란 안경테, 노인의 코끝은 그야말로 정밀함의 극치를 보여준다.

렘브란트는 위트레흐트에서 헨드리크 테르 브뤼헨(Hendrick ter Brugghen, 1588~1629)을 중심으로 한 카라바조의 추종자들에게서 탐욕에 대한 명상이라는 주제와 촛불을 빌려왔다(그림31). 노인과 안경을 통한 빛의 굴절에 대한 세심한 관찰, 뚜렷한 키아로스쿠로, 단색의 색조는 그들의 그림에서 시작된 것이 사실이다. 그러나 렘브란트가 최종적으로 그려낸 그림은 크기와 색채의 배합에서 그들의 그림과 확연히 달랐으

며, 당시 네덜란드 정물화의 혁신적인 화풍을 따르고 있다. 실제로 자그마한 규격, 차분한 채색, 빽빽이 쌓인 책과 서류, 그리고 동전은 레이덴 출신의 화가 얀 다비즈 데 헤임(Jan Davidsz de Heem, 1606~83/84)의 정물화와 비슷하다(그림32). 데 헤임이 1626년경 이런 화풍을 도입한 이후 리벤스는 이런 형식으로 여러 점의 그림을 그렸다. 렘브란트도 동그랗게 말린 종이와 방염처리된 가죽 그리고 밀랍 덩어리를 즐겨 그렸다. 가장 앞쪽의 책을 보면 가는 선으로 긁어 밑바탕을 드러내 쪽수가 많은 것처럼 보이게 했다. 한편 정물은 세속적 소유물의 덧없음을 반영하므로, 그가 정물화 기법을 선택한 것은 적절했다. 또한 노인을 세속적 물

건들의 한가운데에 두어 그가 물질의 무상함에 개의치 않음을 암시해준다. 저울도 단순히 탐욕을 뜻하는 매개체가 아니라 하나님의 궁극적 심판을 상징해준다.

　「그리스도의 비유에 등장하는 부자」의 특징은 인물을 중앙에 배치한 동시에, 규칙적이지만 다채로운 윤곽선을 사용하면서도 편안한 분위기를 자아내기 위해 필요 이상으로 선을 중첩시키지 않는 렘브란트의 새로운 면모이다. 「논쟁하는 두 노인」(Two Old Men Disputing, 그림 33)에서도 윤곽선이 비슷하게 처리되면서 빛의 뚜렷한 대비로 한결 강조되어 보인다. 대낮의 풍경이지만, 앞의 그림과 마찬가지로 색을 제한적으로

사용했다. 헐거운 옷과 수염은 그들이 학자가 아니라 종교와 관련된 인물임을 암시해준다. 그래서 크리스티안 튐펠(Christian Tüpel)은 이들이 베드로와 바울로라고 주장했다. 약간 앞머리가 벗겨지고 동그스름한 수염을 기른 노인은 전형적인 성 베드로의 모습이기는 하다. 오른쪽 아래 책 밑의 여행 가방에서, 이것이 「갈라디아」 1장 18절에서 언급된 대로 바울로가 베드로를 방문한 장면이라는 추정이 설득력을 갖는다.

렘브란트는 성서의 이야기를 두 노인간의 불꽃튀는 논쟁으로 변형시켰다. 그리스도의 가르침을 해석하는 학자로 막강한 영향력을 지닌 바울로는 집게손가락을 책에 대고 몸을 약간 앞으로 기울인 채 말하고 있다. 베드로는 바울로의 주장을 경청하면서도 책의 두 곳을 손가락으로 표시해두고 반박할 준비를 갖춘다. 가운데를 밝게 처리하고 그 부근에 책과 손을 병치시킨 것은 하나님 말씀의 중요성을 강조한 것이라 생각된다. 렘브란트는 두 성자의 진지한 모습을 강조하여 칼뱅파가 추진하는 성서 연구의 이상적인 모델로 제시하고 있다. 또한 두 성자는 프로테스탄트 계 대학이 있는 것을 자랑스럽게 생각하고 베드로를 수호성자로 섬긴 레이덴의 학자들에게도 모델로 제시된 것이라 하겠다. 이 그림을 사들인 자크 데 헤인 3세(Jacques de Gheyn III, 1596~1641)는 화가이자 성직자였기 때문에 두 노인을 당연히 베드로와 바울로라고 생각했을텐데, 그의 재산목록에는 이렇게 기록되어 있다. "두 노인이 논쟁을 벌이고 있다. 한 노인은 책을 무릎 위에 올려놓았으며, 빛이 스며들고 있다."

렘브란트가 1620년대에 그린 작품의 절반 가량이 노인을 모델로 하고 있다. 늙은 수전노, 늙은 토비트와 안나, 나이가 지긋해보이는 예언자들과 사도들 ……. 노인에 대한 이러한 관심은 네덜란드 미술계에서 유례가 없었다. 렘브란트가 그린 노인들은 때로 그의 아버지(그림34)와 어머니(그림35)를 그린 것이라 추정되지만, 어머니의 초상화로 알려진 것은 없으며, 노인들의 얼굴은 렘브란트가 데생한 아버지(그림15)와 닮은 곳이 전혀 없다. 렘브란트는 당연히 어머니에게 모델이 되어달라고 했을 것이다. 실제로 그가 죽은 지 10년 후 1679년에 작성된 목록에는 한 판화가 '렘브란트의 어머니'라고 기록되어 있다. 그러나 그 초상화들의 초기 소장자들은 그런 사실을 기록해두지 않았다. 1630년대 초, 찰스 1세의 특사는 예술품 수집가이던 왕을 대신해서 렘브란트의 노파 그림(그림35)을 사들였다. 1639년에 조사된 영국왕실 소장품 목록에는 이 그림

이 "위가 접혀진 커다란 모자를 머리에 쓴 노파"라고 기록되어 있다. 그로부터 2년 후, 이 그림의 복제품은 데 헤인 3세의 소장품 목록에 "노파의 트로니"로 기록되었다. '트로니'(tronie)란 단어는 '얼굴'을 포괄적으로 가리키는 표현이었다. 그러나 17세기에는 얼굴의 뚜렷한 특징과 감정을 드러내면서 색다른 의상을 입은 인물의 상반신 그림을 가리키는 개념으로 사용되었다. 따라서 '트로니'는 인물의 표정과 빛의 효과와 창의성을 연구하는 데 이상적인 수단이었다. 1630년경 렘브란트가 그린 상반신의 자화상들도 그의 다양한 감정 상태를 보여준다는 점에서 트로니였다(그림2, 7, 11, 12). 「갑옷의 목가리개를 한 자화상」(Self-Portrait with Steel Gorget, 그림1)에서 그는 강철 깃을 달고 머리카락을 어깨까지 늘어뜨리고 있는데, 이는 군장교들이 누리던 특권이었다. 이는 그가 실제로는 누릴 수 없던 특권이므로 트로니를 위해 꾸민 것이라 생각할 수밖에 없다.

트로니는 실제 모델을 그리거나, 그림을 모사한 것이었다. 대개의 경우 모델은 익명으로 처리되었지만, 그림이 완성된 후 다시 판화로 제작되어 널리 퍼지면 흔히 역사적 인물로 둔갑하곤 했다. 렘브란트의 「유다」(그림29)를 본딴 반 블리에트의 에칭도 결국 트로니였는데, 보헤미아의 판화제작자 벤세슬라우스 홀라르(Wenceslaus Hollar, 1607~77)는 이를 다시 에칭으로 모사하면서 유다를 그리스의 철학자 헤라클리투스로 간주했다. 렘브란트와 리벤스가 남긴 상당수의 트로니와 트로니를 바탕으로 제작된 수많은 판화들로 판단하건대, 창의력이 요구되는 이런 형식을 확고히 정착시키는 데 그들이 큰 역할을 했던 것 같다.

노인의 외형적 특징은 트로니의 모델로 안성맞춤이었다. 렘브란트는 역사화에서도 이런 섬세함을 즐겨 표현했는데, 「토비트와 어린 양을 안고 있는 안나」(그림14)에서 두 주인공의 피부 표현이 그랬다. 토비트의 이마는 슬픔으로 깊게 패었으며, 손등의 푸른 핏줄은 창백한 살갗에서 유난히 두드러진다. 안나는 눈가에 깊은 주름이 잡히고 손은 거칠어보이지만, 얼굴은 팽팽한 편이다. 또한 렘브란트가 노인을 모델로 한 트로니에서는 정맥이 불거져 얼룩진 피부, 색소의 불균형으로 생겨난 검버섯, 깎지 않고 내버려둔 짧은 수염이 자주 보인다.

17세기의 미술관련 책을 보면, 노인의 얼굴과 손은 '그릴 가치가 있고 그림의 정취를 돋워주는 것'('스힐데라히티흐'−용어해설 참조)으로 이

34
「털모자를 쓴
노인」,
1630,
목판에 유채,
22.2×17.7cm,
인스브루크,
페르디난데움
티롤 박물관

35
「노파」,
1629년경,
목판에 유채,
60×45.5cm,
윈저성,
왕실 컬렉션

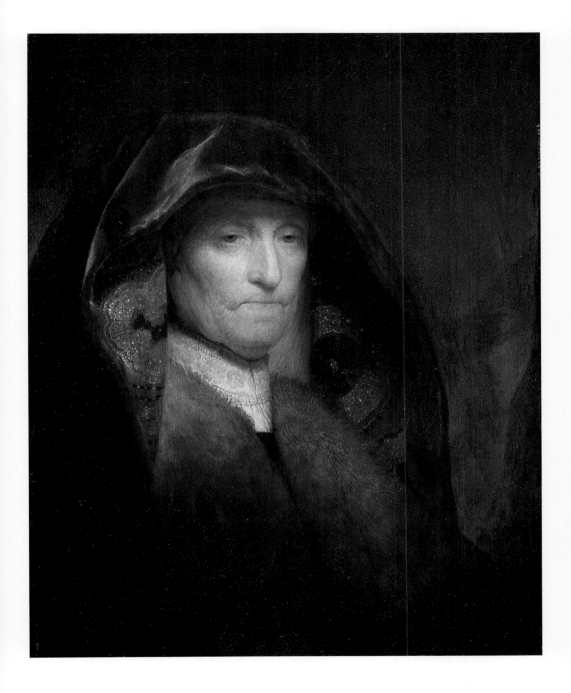

36
「나무의족을 한
거지」,
1630년경,
에칭,
11.4×6.6cm

를 정교하게 표현해낸 그림은 대단한 찬사를 받았다. 1620년대 네덜란드
의 대다수 화가들은 시골의 헛간, 거지와 농부, 청어와 빵으로 차린 간소
한 식사 등의 소박한 주제를 즐겨 그렸다. 당시 화가들은 하찮은 대상을
그린 그림으로 대단한 찬사와 경제적 보상을 받았던 고대 그리스의 페이
라이코스에게서 자극받았을지도 모른다. 또 이런 주제들은 인문과학적
지식을 그다지 요구하지 않았기 때문에 네덜란드의 예술시장을 급속히
확산시켰으며, 종교적 인물을 형상화하는 것을 삼갔던 프로테스탄트 문
화에서도 쉽게 용인되었다. 그러나 17세기 중반 네덜란드 화가들과 수집
가들이 이탈리아와 프랑스의 고전주의적 기준을 열망하게 되면서, 이런
그림에 대한 열기도 수그러들었다. 데 비쇼프(주요 인물 소개 참조)가
'보기 흉하게 늙고 주름진 사람'에 대한 네덜란드 화가들의 취향을 안타
까워했을 때도 십중팔구 렘브란트와 리벤스를 생각했을 것이다.

 1630년경 렘브란트는 데 비쇼프가 경멸한 또 하나의 주제인 거지를
모델로 에칭 판화를 제작했다. 「나무의족을 한 거지」(The Pegleg, 그림
36)는 멀쩡한 왼쪽 다리에 의족을 한 거지를 표현했다. 렘브란트는 에칭
용 조각침을 얼마나 능란하게 다루었던지 판화가 스케치처럼 보이며, 거
지의 초라한 모습을 적나라하게 보여준다. 그러나 이 판화들은 거지에
대한 중산층의 혐오감을 반영한 것이 아니었다. 초기의 그림에 보이는
거지에 대한 부정적인 인상은 완전히 사라졌다. 얼굴을 찌푸린 거지 모
습의 자화상은 그러한 사회적 인식에 도전한 것이었다(그림5). 같은 시
대 트로니 형식의 자화상처럼 이 판화들도 인간의 극단적인 감정을 표현

해내려는 습작이자 그림의 정취를 자아내는 방법에 대한 연구였다. 거지 모습의 자화상은 렘브란트가 이 두 과제를 완벽하게 다루었음을 보여준다. 그러나 하나님이 모든 사람에게 차별없이 은총을 내려주신다는 평등론을 강조하는 프로테스탄트 신학자들에게는 거지들과 성서 속의 노인들이 인간적이고 현실적인 비전을 제시해주는 개혁신앙의 상징으로 해석될 수도 있다. 이런 점에서 렘브란트가 그린 가난한 거지들, 특히 거지 모습의 자화상은 인간의 도덕적 결함을 표현한 것이라 할 수 있다.

노인과 결함있는 사람에 대한 그의 관심을 예술과 사회와 종교적 맥락에서 해석해보아도 렘브란트의 '실재하는' 인물을 향한 열정은 동시대의 화가들에 비해서 두드러진다. 역사적 인물을 실제 인간처럼 표현하려는 그의 열망은 신화를 주제로 그렸던 초기 그림들에서도 분명하게 드러난다. 물론 이들 그림은 프로테스탄트와는 전혀 상관없는 것이었다. 가령 「안드로메다」는 공포에 빠진 여인을 표현했다(그림37). 신화에서 안드로메다는 어머니의 허풍 때문에 바다 괴물에서 희생당하지만 날개 달린 말인 페가소스를 탄 페르세우스에 의해 구원받는다. 그런데 렘브란트는 안드로메다를 보기 흉하게 그려내어, 이 신화를 바위에 묶인 육감적인 나신의 여인을 그리는 기회로 삼았던 과거의 전통에서 벗어났다. 렘브란트의 안드로메다는 불룩한 아랫배, 축 늘어진 윗팔, 탄력없는 피부를 지녔으며, 잔뜩 겁먹은 표정이다. 하늘을 날아오는 페르세우스를 보고 겁에 질린 것이다! 렘브란트에 앞서 이 주제를 그린 네덜란드 화가들은 바다 괴물과, 훗날 안드로메다의 남편이 되는 영웅을 함께 담아내었다. 그러나 렘브란트는 안드로메다만 따로 떼어내고 배경도 대충 처리하여 그녀의 육체와 공포심에 초점을 맞추었다. 이처럼 관례를 벗어난 표현을 통해 렘브란트는 안드로메다를 기독교 신자는 아니었지만 구원을 믿었던 순수한 소녀로 생각한 당시의 해석을 인정한 것 같다. 그러나 렘브란트가 안드로메다를 전형적인 미녀로 그리지 않은 것은 초기 역사화에서 혁신적 변화를 모색한 것으로 새로운 예술을 향한 탐구의 일환이었을 것이다.

렘브란트의 「앉아 있는 나부」(Seated Nude, 그림38)는 더욱 파격적이다. 이는 이탈리아 르네상스 시대의 화가들과, 그 이후 루벤스가 되살려낸 고전주의에서 완전히 일탈한 충격적인 나체화였다. 사실적인 윤곽에서 짙은 그림자까지 기술적인 면에서도 렘브란트의 능란한 솜씨가 드러나지만 무엇보다 눈이 가는 것은 불룩한 뱃살, 이중 턱, 처진 가슴, 볼품

37
「안드로메다」,
1630~31년경,
목판에 유채,
34.1×24.5cm,
헤이그,
마우리초이스

38
「앉아 있는 나부」,
1631년경,
에칭,
17.7×16cm

없는 팔다리, 그리고 양말이 남긴 선명한 자국이다. 렘브란트는 사실적인 모습을 거침없이 드러내었으며, 여인의 눈길은 극적 효과를 더해준다. 그녀는 볼품없는 나신을 드러내고서도 조금도 부끄러워하지 않는다. 물론 그녀가 역사적으로 어떤 인물인지 확인할 길은 없다. 하지만 적어도 그녀는 작업실에 앉은 모델은 아니다. 그녀가 앉아 있는 둔덕과 오른쪽의 관목에서 배경이 야외임을 짐작할 수 있다. 그녀는 지극히 현실적인 것에 대한 찬양처럼 보인다. 그러나 데 비쇼프는 '불룩하게 살찐 아랫배, 축 처진 가슴, 양말 대님에 조인 흔적, 그리고 그 밖의 기형적인 모습들'을 거론하며 이 나체화를 비난했다. 루벤스는 여성의 생식능력이나 매력을 보여주는 육감적이고 관능적인 몸을 선호하여 대개의 여성이 평범하고 불완전한 몸을 가졌다는 사실을 외면했다. 그러나 렘브란트는 달랐다. 오히려 사실적인 특징을 과장하여 여성의 볼품없는 몸을 판화의 주제로 삼았다. 그리고 17세기 중반까지는 이런 파격적인 발상이 찬사를 받았다. 또, 복제할 수 있는 에칭 판화를 제작했던 것을 보면 그는 작품을 여러 수집가들에게 팔고 싶어했던 것 같다. 게다가 홀라르도 1635년 렘브란트의 작품을 에칭 판화로 제작함으로써 그에게 경의를 표했다.

도제생활 후 5년이 지나지 않아 렘브란트는 많은 그림을 그려내면서 큰 야망을 가진 화가로 발돋움했다. 그는 저명한 화가들과 미술 전문가들과 긴밀한 접촉을 가졌고, 이는 훗날 그에게 큰 도움을 주었다. 초기 작품에서는 소재와 기법에서 특별한 방향성이 찾아지지 않는다. 종교화에서 새로운 방향을 모색하면서도, 트로니에 심혈을 기울였다. 기법이 전반적으로는 전통적인 범주에서 벗어나지 못했지만, 새로운 주제에 도전한 용기 그리고 빛과 옷감의 결까지 표현해내려는 노력은 화가로서 명성을 쌓으려는 열의를 증명해준다.

렘브란트는 예술에 대한 생각을 자화상들과 1629년경 그린 「작업실의 화가」(The Painter in his Studios, 그림39)에 담아냈다. 작업 중인 화가를 표현한 이 그림의 형식은 전례가 없는 것이었다. 작업실을 소재로 한 이전의 그림들에서 화가는 거의 언제나 이젤 바로 앞에 앉거나 서 있는 모습이었으나, 이 그림에서는 이젤이 크게, 화가는 상대적으로 작게 그려져 둘 사이의 거리가 멀어보인다. 또한 당시 쿤스트카메르(용어해설 참조)라 불리던 작업실은 초라하기 짝이 없다. 꼭 필요한 것 이외에 별다른 것이 없다. 유채물감과 유약이 담긴 병들을 올려놓을 탁자, 색소를

만들기 위한 돌로 만든 분쇄기, 못에 걸어둔 깨끗한 팔레트 두 개가 전부이다. 왼쪽으로부터 흘러들어와 작업실을 밝히는 빛은 화판의 모서리까지 비춘다. 색다른 작업복을 입은 화가는 오른손에 붓과 팔레트를 들고 이젤에서 멀찌감치 물러서 있으며, 왼손에는 여러 개의 붓과 몰스틱을 들고 있다. 화가의 얼굴은 뚜렷하지 않아 누구인지 분명하지 않다. 아마도 화가의 전형을 표현한 것이라 생각된다. 이 그림이 그림을 그리는 특별한 방법을 소개한 것이라는 해석이 있었다. 화가가 먼저 머리 속

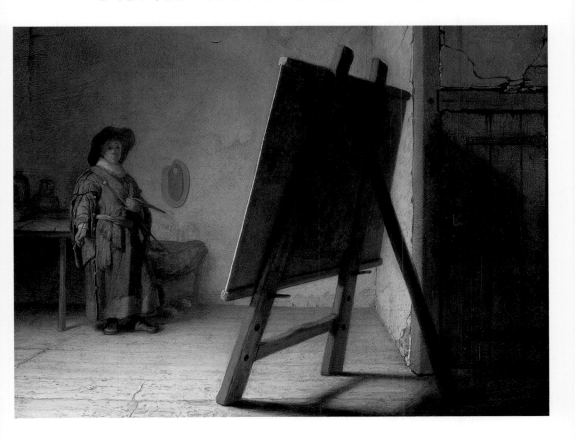

으로 전반적인 구도와 색의 구성을 생각한 후 그림을 그렸다는 것이다. 반 만데르처럼 이론을 중시한 화가들은 창의적인 화가라면 마땅히 그래야 한다고 주장했다. 따라서 이런 해석은 렘브란트가 인물과 사물의 외형적 모습을 사실적으로 그릴 때도 소홀히 하지 않았던 '정신적 작업'(용어해설 참조)을 강조한 것이라 할 수 있다. 실제로 렘브란트는 간단한 풍경을 그릴 때도 설득력을 갖도록 하기 위해서 미리 계획을 세웠으

며 그에 따른 실험을 게을리하지 않았다.

호이헨스 및 오를레르스의 증언과 초기 작품들을 흉내낸 수많은 모조품이 증명해주듯이, 렘브란트는 일찍부터 네덜란드 미술계의 샛별이었다. 명성이 높아지면서 제자들이 찾아왔는데, 그중 도우(주요 인물 소개 참조)는 훗날 네덜란드에서 가장 저명한 화가 중 한 사람이 되었다. 노인과 빛의 효과로 드러나는 옷감 결을 세심하게 표현한 도우의 초기 작품들은 렘브란트의 주제와 기법을 충실하게 편집한 것이라 하겠다. 1630년대 초에 그린 「이젤 뒤에서 글을 쓰는 늙은 화가」(Old Painter

40
헤라르트 도우,
「이젤 뒤에서
글을 쓰는
늙은 화가」,
1631~32년경,
목판에 유채,
31.5×25cm,
개인 소장

Writing behind his Easel, 그림40)에서 도우는 렘브란트처럼 화가를 이젤 뒤에 위치시키지만, 화가는 그림을 그리는 대신 글을 쓰고 있다. 작업실에는 렘브란트의 초기 역사화(그림22)에 보이는 것과 같은 어슴푸레한 빛을 반사하는 방패, 그리고 「논쟁하는 두 노인」(그림33)을 흉내낸 듯한 사이드 테이블을 비롯해서 꼼꼼하게 그려진 물건들이 어지럽게 늘려 있다. 훗날 도우는 옷감의 결을 섬뜩할 정도로 정확하게 표현해내는 기법을 평생의 과업으로 삼았고, 그 기법을 중심으로 레이덴 화파의 실질적인 창시자가 되었다. 그러나 렘브란트는 더 큰 성공과 재물을 찾아 고향을 떠나 암스테르담으로 향한 뒤였다.

도시의 정체성 암스테르담의 초상화가 1631~39

2

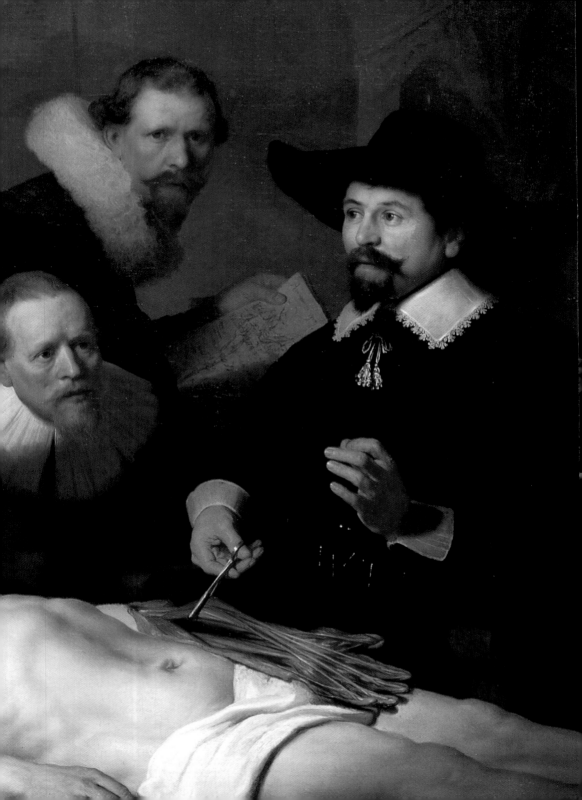

렘브란트는 레이덴에서 후원과 함께 비판적 찬사를 받고 제자들을 받아들이면서 레이덴의 문화를 꽃피우는 자극제가 되었지만, 더 큰 도시에서 더 큰 꿈을 키울 수 있으리란 사실을 분명히 알고 있었다. 레이덴 밖에서 젊은 렘브란트에게 주목한 미술 전문가는 호이헨스만이 아니었다. 위트레흐트의 법률가 아르나우트 뷔헬리우스는 1628년 "레이덴 제분업자의 아들이 어리기는 하지만 상당히 존경받고 있다"라고 말했으며, 그로부터 1년 후에는 "렘브란트의 작은 트로니"가 암스테르담에서 활약하던 화가 바렌트 퇴니즈 드렌트의 재산 목록에 기록되어 있었다. 또한 1631년경 렘브란트는 암스테르담 사람들과 폭넓게 접촉하면서 네덜란드에서 가장 유력한 도시로 이주하는 것을 기정사실화했다. 실제로 오를레르스는 렘브란트가 레이덴에 살 때도 암스테르담 사람들에게 적잖은 주문을 받았던 것으로 기록하고 있다.

암스테르담은 17세기 초부터 예술의 중심지로서 꽃피고 있었다. 스페인이 1580년대에 네덜란드 남부지역을 탈환한 후, 약 10만 명의 프로테스탄트가 네덜란드 공화국으로 피신해왔다. 따라서 1600년쯤 암스테르담은 인구가 9만 명에 육박할 정도로 크게 성장했지만, 한때 북유럽에서 상업의 중심지로 군림하던 가톨릭 도시 안트웨르펜의 인구는 거의 절반 수준인 84,000명까지 줄어들었다. 네덜란드 혁명기간 동안 공화국의 함대는 플랑드르 해안과 스헬데 강을 봉쇄해서 안트웨르펜에의 접근을 막았다. 그후 안트웨르펜의 해상무역은 쇠퇴한 반면 암스테르담은 목재와 곡물을 중심으로 하는 대형 화물과 사치품을 취급하는 네덜란드 무역제국의 중심지가 되었다. 또한 17세기 초, 주연합(용어해설 참조)은 '연합동인도회사'(용어해설 참조)의 설립을 승인하고 그 회사에 아프리카와 인도, 인도네시아 군도와 일본과의 무역 독점권을 부여했다. 암스테르담에 본사를 두었던 그 거대한 무역회사는 아시아와의 무역에서 대단한 실적을 올렸다. 암스테르담의 경제력도 더불어 신장되면서 암스테르담 증권거래소(1608년 설립)를 중심으로 금융산업이 특화되었다. 또한 암스테르담은 급증하는 인구를 수용하기 위해서 운하를 동심원 형태로 질

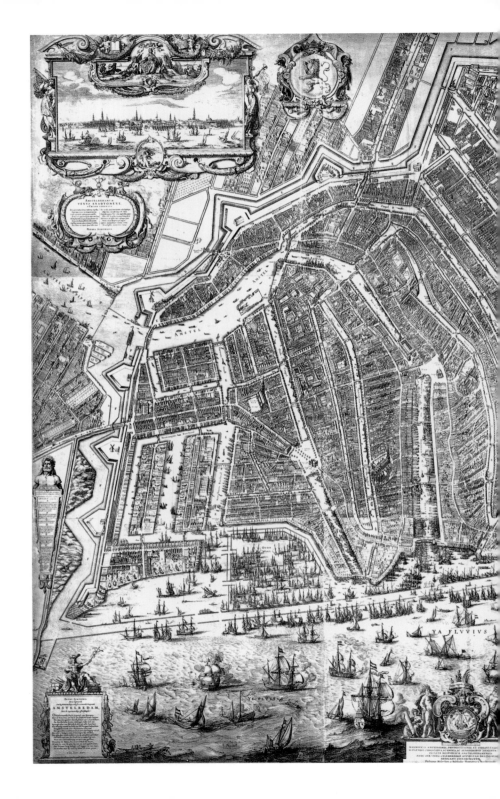

42
발타사르
플로리즈,
「암스테르담의
지도」,
1625,
암스테르담 대학
도서관

서정연하게 개발하여 면적을 늘려나갔다(그림42).

암스테르담이 가장 중요한 상업도시로 부상하면서 전 유럽과 지중해 연안지역의 상인들과 기술자들이 모여들었다. 심지어 아시아와 아프리카와 아메리카에서 찾아오는 사람들도 적지 않았다. 하지만 이러한 개방성은 무엇보다도 경제적 이득을 위한 것이어서 가톨릭교도, 유대교도, 루터교도, 이슬람교도가 칼뱅파의 본산이나 다름없는 암스테르담에 보금자리를 마련하고는 있었지만 쉽게 넘어설 수 없는 분명한 한계가 있었다. 즉 프로테스탄트가 아닌 사람은 공무원이 될 수 없었고 길드에도 가입할 수 없었으며 공개적으로 신앙 생활을 하기도 힘들었다. 그야말로 실리적 관용이었지만, 암스테르담은 다양한 지식인과 예술가의 본거지가 되면서 자연스레 문화가 발전할 수 있었다. 가령 스피노자는 유대교의 전통적 해석에서 일탈한 까닭에 암스테르담의 유대교회에서 추방당했지만, 이 도시는 유대교와 기독교의 합일점을 찾으려는 그의 노력에 적합한 환경을 제공해주었다. 그 시대 사람들은 경제적 성공과 지적 야망이 밀접한 관계를 갖는 것이라 생각했기 때문이었다.

1632년 레이덴 출신으로서 암스테르담에 새로 설립된 고등교육기관인 일러스트리우스 아테나움에 교수로 초빙받는 카스파르 바를라우스(Caspar Barlaeus)는 지식과 상업의 관계에 대한 연설로 이 교육기관의 설립을 축하하기도 했다. 인쇄업은 학문이 새로운 산업을 어떻게 창출해내는가를 여실히 보여주었다. 암스테르담에서는 16세기에도 소규모 인쇄업이 발달하고 있었지만, 17세기에는 라틴어로 씌어진 고전에서 싸구려 소설까지, 또한 네덜란드를 중심으로 한 종교개혁가들의 교리에서 유대인의 전통적 해석에 이르기까지 다양한 종류의 서적이 발간되면서 출판업의 새로운 중심지로 부각되었다. 출판 및 인쇄업의 발달로 네덜란드인들의 문자해득률이 높아졌으며, 그 수준이 유럽의 다른 국가들을 능가했다.

렘브란트는 1631년 말에야 암스테르담으로 이주한 것 같다. 그가 같은 해 3월 레이덴 교외에 있는 정원을 사들였고, 11월까지 레이덴에서 받아들인 두번째 제자 이사크 야우데르빌레로부터 수업료를 받았다는 기록이 남아 있기 때문이다. 그리고 1632년 7월 작성된 생명보험서류에서 렘브란트는 암스테르담에 있는 오일렌부르크(주요 인물 소개 참조)의 집을 주소로 삼고 있다. 오일렌부르크는 젊은 화가들에게 작업실과

숙소를 제공해주던 저명한 화상(畵商)이었다. 두 사람간에 체결된 첫 거래에서 우리는 렘브란트의 당시 위상을 짐작해볼 수 있다. 레이덴에 머물고 있던 1631년, 렘브란트는 오일렌부르크에게 날품팔이 연간소득의 5배에 해당하는 1,000길더를 빌렸다. 그러나 고객과 초상화가를 연결시켜주는 역할을 전문으로 하고 있던 오일렌부르크가 렘브란트도 암스테르담의 부자들로부터 주문을 받을 수 있도록 주선해주었을 것이기 때문에, 그들의 관계는 상호이익을 위한 것이었다.

1631년 말, 렘브란트는 암스테르담 사람들의 초상을 연이어 그리기 시작했다. 사업가와 고위 공직자와 성직자의 주문도 이어졌다. 1630년대 전반에 그린 초상화 30여 점이 지금까지 전해진다. 그가 초기에 에칭 판화로 제작한 자화상과 트로니, 그리고 얼굴 표정을 포착해내는 능력이 뛰어났기 때문에 오일렌부르크는 렘브란트를 초상화가로서 부각시킬 수 있었을 것이다. 한편 렘브란트는 초상화가들의 경쟁이 치열한 암스테르담의 예술시장에 입성하기 위한 최선의 방책이란 사실을 잘 알고 있었을 것이다. 당시 암스테르담에서는 토마스 데 케이제르(Thomas de Keyser, 1596/97~1667), 그리고 피케노이(Pickenoy)란 이름으로도 알려진 니콜라스 엘리아즈(Nicolaes Elisasz, 1590/91~1654/56, 그림 43) 같은 화가들이 인기를 누리고 있었다. 그러나 뛰어난 경쟁력을 지녔다고 성공이 반드시 보장되는 것은 아니었다. 가령 인근의 하를렘에서 가장 뛰어난 초상화가로 평가받던 할스조차도 변변한 후원자를 구하지 못할 지경이었다. 할스의 날렵한 붓놀림은 모델들의 얼굴에 전례없는 생명력을 불어넣었지만(그림44), 보수적인 전통에 따라 위엄있고 우아한 포즈에 익숙했던 암스테르담 사람들에게는 완성되지 않은 그림처럼 보였을지도 모른다(그림43). 그러나 렘브란트는 처음부터 생동감과 우아함을 적절하게 아우른 초상화를 그려냄으로써 암스테르담에서 어렵지 않게 명성을 얻을 수 있었다.

암스테르담으로 이주한 즈음에 렘브란트는 니콜라스 루츠의 초상화를 실물크기로 그렸다(그림45). 루츠는 주로 러시아를 상대로 교역하던 칼뱅파 사업가였다. 루츠가 세상을 떠나기 전인 1638년까지 그 초상화가 그의 딸 수산나의 집에 걸려 있었던 것으로 보아 그녀가 그 초상화를 주문했을 수도 있지만 선물로 받았을 가능성도 배제할 수 없다. 당시의 초상화는 오늘날 지갑 속에 넣고 다니는 작은 사진처럼 곁에 없는 사람

43
니콜라스
엘리아즈
(일명 피케노이),
「코르넬리스
데 그라프」,
1633년경,
캔버스에 유채,
184×104cm,
베를린,
국립박물관
회화전시실

44
프란스 할스,
「화승총
부대원의 연회」,
1627,
캔버스에 유채,
183×266.5cm,
하를렘,
프란스 할스
미술관

을 기억하게 해주는 매개체였기 때문에 수산나도 아버지의 인상적인 초상화를 벽에 걸어두고 싶었을 것이라 추측된다. 호이헨스가 초상화의 이런 용도를 분명하게 증언해준다. "인간의 얼굴을 표현하는 데 전념하는 화가들은 그다지 존경을 받지 못한다. 그들은 인간의 몸 가운데 한 부분에만 주의를 집중하기 때문이다. 그러나 그들은 인류에게 반드시 필요한 고귀한 직업에 종사하는 사람들이다. 그들 덕분에 우리가 죽은 후에도 살아있을 수 있고, 후손들이 조상들과 계속해서 접촉할 수 있기

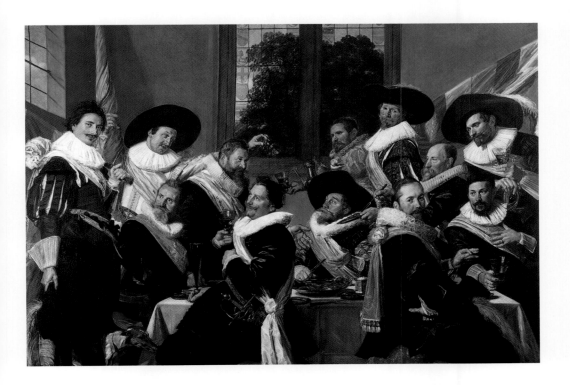

때문이다."

　루츠를 그린 렘브란트의 초상화도 이런 역할을 충실히 해냈다. 렘브란트는 역사화와 트로니를 그린 경험을 바탕으로 루츠를 살아 있는 사람처럼 그려내었다. 오른손을 올려놓은 의자의 등받이 때문에 약간 뒤로 물러서 있는 느낌이지만, 손에 쥔 편지와 시선은 그가 바로 곁에 있는 듯한 느낌을 준다. 왼쪽 위에서 들어오는 빛은 루츠의 얼굴과 두 손을 상대적으로 밝게 비춘다. 또한 섬세한 붓질은 모자와 외투의 모피를 정교하게 표현하고 있다. 루츠가 발틱해 연안의 모피 무역에 관여한 사

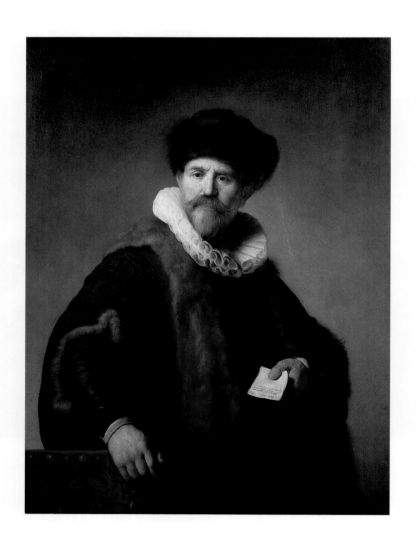

실을 드러내려한 것으로 여겨진다. 한편 의욕적인 자세는 흐릿하게 처리된 배경과 뚜렷한 대조를 이루면서 루츠를 상당히 능동적이고 기민한 인물로 돋보이게 한다. 이런 구도에서 렘브란트가 플랑드르 출신의 반 데이크(주요 인물 소개 참조)의 강렬하면서도 우아한 멋을 풍기는 초상화 기법을 알고 있었을 것이라 추정할 수 있다. 실제로 렘브란트가 루츠의 초상화를 그리고 있던 때, 반 데이크는 헤이그에서 궁정화가로 있었다. 어쨌거나 자신감에 넘치는 정확한 붓질로 농담(濃淡)을 정교하게 처리해낸 렘브란트의 솜씨는 루츠의 진지한 표정을 완벽하게 살려냈다. 게다가 매끈하게 이어지는 레이스 칼라와 긁어내기 기법의 극치를 보여주는 콧수염도 표정에 생동감을 더해준다.

모델과 관찰자 사이의 긴밀한 관계, 음영의 뚜렷한 대조, 옷감의 섬세한 결, 얼굴과 손에 집중적으로 쏟아진 빛 등을 거의 완벽하게 표현해내는 솜씨로 렘브란트는 암스테르담에 이주한 지 1년이 되지 않아 가장 주목받는 초상화가 가운데 한 사람이 되었다. 역동적인 자세와 색을 다루는 뛰어난 솜씨로 렘브란트는 동료들의 정적인 초상화와 달리 살아 있는 인물을 창조해냈다. 물론 렘브란트의 '꾸밈없는' 화풍 때문에 모델들이 어느 정도 비슷하게 표현되고 있기는 하지만, 그는 얼굴 자체를 강조하고 과장된 감정 표현을 자제함으로써 진지하고 신중한 인물을 그려냈다. 이런 점에서 렘브란트의 초상화 기법은 "초상화는 모델의 영혼을 고스란히 드러내는 예술이기 때문에 과장된 눈동자, 어색하게 돌린 목, 거짓되게 꾸민 입 같은 인위적인 효과를 피해야 한다"는 호이헨스의 지적을 완벽하게 따르고 있다.

렘브란트가 1634년 실물 크기로 그린 마르텐 솔만스와 오프옌 코피트의 초상화는 전통적인 기법을 소화해서 새롭게 해석해낸 능력을 잘 보여준다(그림46과 47). 서 있는 자세의 전신 초상화는 전통적으로 왕과 왕비 그리고 궁중 대신만이 누릴 수 있는 특권이었다. 따라서 렘브란트가 중산층 부부를 그릴 때 전신 초상화로 그리는 경우는 거의 없었다. 그러나 이 부부의 막대한 재산과 명성──오프옌은 암스테르담에서 저명한 가문의 딸이었다──, 그리고 1633년의 결혼식은 이러한 파격과 화려한 의상을 충분히 설명해준다. 렘브란트의 현란한 붓질은 의상의 다양한 결, 특히 복잡한 레이스 깃을 완벽하게 그려냈는데, 부채꼴 모양으로 하얗게 색을 칠한 후 검은 선을 그려넣어, 검은 상의와 레이스 사이에

45
「니콜라스 루츠」,
1631,
목판에 유채,
116×87cm,
뉴욕,
프릭 컬렉션

46
「마르텐 솔만스」,
1634,
캔버스에 유채,
207×132.5cm,
개인 소장

47
「오프옌 코피트」,
1634,
캔버스에 유채,
207×132cm,
개인 소장

공간이 있는 것처럼 보인다. 마르텐의 구두에 그려진 장미꽃 장식은 회색과 흰색을 적절히 혼합하여 은빛 실크처럼 희미하게 빛난다. 또한 그가 쥐고 있는 장갑은 그들이 신혼부부임을 암시한다. 당시 결혼식에서는 신부의 아버지가 딸을 부양하는 책임을 넘겨준다는 상징적 행위로서 신랑에게 장갑을 건네주는 전통이 있었다. 오프옌의 진주 목걸이에 매달린 반지도 결혼 반지일 것이다. 두 남녀는 전통적인 형식에 맞춰 시선을 두고 있지만, 렘브란트는 남편 쪽으로 살며시 다가서는 듯한 아내와 아내를 향한 듯한 남편의 몸짓으로 두 사람을 하나로 이어주었다. 오프옌 뒤의 검은 커튼이 마르텐이 있는 공간까지 이어지지만, 약간 각도가 비틀어진 바닥의 타일에서 보이듯이 렘브란트는 두 사람이 공간적으로 연결되어 있다는 인상만을 주려했던 것이 틀림없다. 이처럼 두 그림이 분리된 것은 벽난로나 현관의 양편에 마주보고 걸 수 있도록 하려는 실리적인 이유 때문이었다.

이 같은 부부 초상화에서는 남편과 아내를 배치하는 방법에서 전통적인 관례가 있었다. 일반적으로 남자는 관찰자의 왼쪽, 여자는 오른쪽에 놓였다. 이러한 배치 방식은 기독교 성화에서 시작되었다. '최후의 만찬'을 그린 성화들에서 축복받은 사람들과 성자들은 한결같이 그리스도의 오른쪽(관찰자의 왼쪽)에 그려졌다. 렘브란트가 부부를 그린 초상화들에서도 거의 언제나 남자가 관찰자의 왼쪽에 위치한다. 이런 배치는 결혼에 대한 종교개혁가들의 해석과도 완벽하게 일치한다. 윤리학자 카츠(주요 인물 소개 참조)는 처세에 관한 책들에서 결혼을 사회적으로 동등한 신분을 가진 두 사람의 파트너십으로 정의했지만, 궁극적으로는 남자에게 아내와 자식을 부양할 책임을 지움과 동시에 그들을 다스릴 권한을 인정했다. 부부 초상화들에서도 남편을 오른쪽에 위치시키고 아내에 비해 능동적이고 사색적인 모습으로 표현하여 그 우월한 역할을 나타냈다.

1633년 칼뱅파의 저명한 설교자이던 브텐보하르트(주요 인물 소개 참조)가 암스테르담을 찾아 렘브란트 앞에 앉았다(그림48). 브텐보하르트는 프레데리크 헨드리크 대공이 어렸을 때 가정교사를 지냈으며, 1610년 개혁교회의 교리에 대한 '레몬스트란트'(용어해설 참조)의 입장을 자세히 설파한 소책자 『레몬스트란티에』(Remonstrantie)를 발표하여 크게 명성을 떨치고 있었다. 레몬스트란트는 하느님이 인간의 운명을 미리 예정해놓았기 때문에 지상에서의 삶은 자유의지와 무관하다는 운명예정설

을 인정하지 않았다. 운명예정설이 1610년대에 국론을 분열시키는 정치적 문제로 비화되었을 때 스타드호우데르 마우리츠(Maurits, 프레데리크 헨드리크의 형이자 전임자)는 운명예정론자의 손을 들어주었다. 운명예정론자들이 스페인과의 전쟁을 지지한 반면 레몬스트란트는 개혁교회 내의 화합과 스페인과의 공존공영을 주장했던 것이다. 결국 1618년 레몬스트란트에 속한 목사들은 면직당했고, 유화정책의 입안자 반 올덴바르네벨트는 처형당하고 말았다(그림22). 브텐보하르트는 가톨릭 도시이던 안트웨르펜으로 피신해서, 그곳에서 레몬스트란트 공동체를 비밀리에 재결성했다. 1625년 마우리츠가 세상을 떠난 후 프레데리크 헨드리크가 스타드호우데르를 물려받자 브텐보하르트는 헤이그로 돌아와 개혁교회에 영향력을 행사하는 학자이자 정치가로서 옛 명성을 되찾았다.

브텐보하르트가 남긴 일기에 따르면, 그는 암스테르담의 레몬스트란트로서 그를 영적 지도자로 생각했던 아브라함 안토니즈 레흐트의 간청에 못이겨 렘브란트 앞에 앉았다. 렘브란트는 그를 하느님의 말씀을 궁극적 권능으로 받아들이는 프로테스탄트 목사로 그렸다. 왼손을 가슴에 얹은 것은 정직을 최우선으로 삼겠다는 웅변적 자세이고, 앞에 펼쳐진 책은 그의 가르침이 그 책에서 비롯된 것임을 암시한다. 이 초상화가 완성되고 2년 후, 브텐보하르트 혹은 그의 지지자 중 한 사람이 렘브란트에게 그의 초상을 에칭.판화로 제작해줄 것을 요청했다(그림49). 그것이 렘브란트가 최초로 주문받은 초상 에칭 판화였다. 렘브란트는 브텐보하르트를 자신이 초기 역사화에서 그렸던 사도들을 성심껏 본받으려는 성서학자로 그려냈다(그림33). 에칭 판화 아래에 갈겨쓴 글은 법률학자 휴호 흐로티우스(Hugo Grotius)가 브텐보하르트에게 라틴어로 헌정한 송시(訟詩)였다. 오늘날까지 국제법 학자로 이름이 잊혀지지 않고 있는 흐로티우스는 레몬스트란트의 주장을 옹호했다. 그도 1618년에 종신형을 선고받았지만 프랑스로 탈출해서 그곳에서 여생을 보냈다. 그의 송시는 브텐보하르트의 반대자들을 날카롭게 꾸짖으면서 브텐보하르트의 헤이그 귀환을 찬미하고 있다.

렘브란트는 종교를 초월해서 어떤 인물이라도 그렸다. 1633년에는 가톨릭교도이면서 재산을 축적하고 신분 상승을 이룬 한 부부를 그렸다(그림50). 얀 레이크센은 동인도회사의 주주이자 그 회사에 선박을 납품

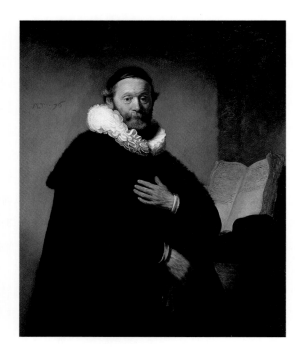

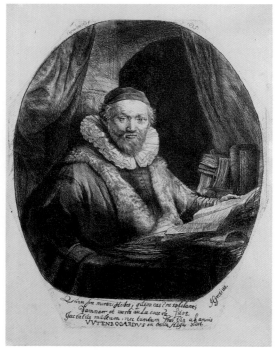

48
「요하네스
브텐보하르트」,
1633,
캔버스에 유채,
130×103cm,
암스테르담,
레이크스
국립미술관

49
「요하네스
브텐보하르트」,
1635,
에칭과
인그레이빙,
제4판,
25×18.7cm

50
「조선업자
얀 레이크센과
그의 아내
그리트 얀스」,
1633,
캔버스에 유채,
111×166cm,
런던,
왕실 컬렉션

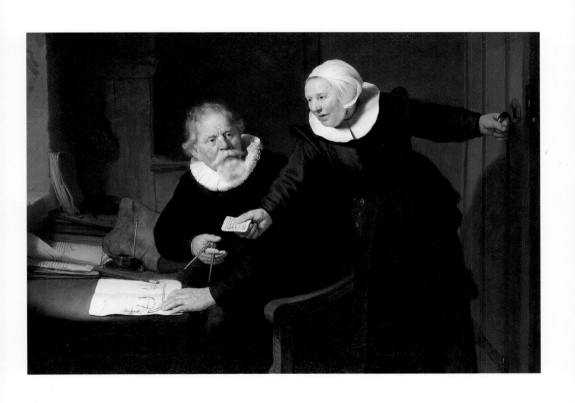

한 조선업자였으며, 그 아내인 그리트 얀스도 조선업자의 딸이었다. 17세기의 부부 초상화는 대부분 남편과 부인을 별도로 그렸지만, 렘브란트는 이 노부부의 일상적 모습을 하나의 캔버스에 그려넣었다.

정면을 응시하지 않는 모델들의 시선에서 렘브란트가 순간적인 장면을 포착해서 그린 것이라 추측할 수 있지만, 이 그림에서도 남편이 결혼생활의 주도자로서 관찰자의 왼쪽에 위치하고 있다. 아내가 편지를 건네주는 바람에 레이크센은 일을 중단할 수밖에 없었다. 편지를 받으려

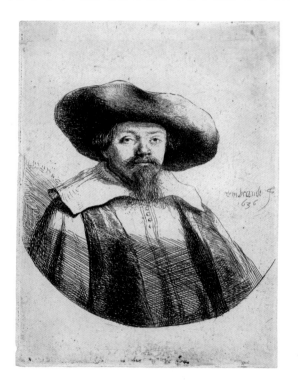

고 선박의 설계도에서 눈을 돌려 돌아보지만 손에는 여전히 컴퍼스를 쥐고 있다. 편지와 설계도가 가장 밝게 처리되어 부각되었는데, 이것이 이 초상화의 주된 모델과 그의 직업, 그리고 이 초상화를 그린 화가의 정체를 드러내준다. 편지에는 레이크센이란 이름과 함께 렘브란트의 서명이 들어 있다. 한편 손을 뻗친 그리트 얀스의 자세는 공간에 입체감을 주며, 약간 벌린 입에서 그녀가 무엇인가를 말하는 듯한 모습을 상상하게 된다. 남편과 부인의 얼굴빛이 다른 것은 전통적인 관례였다. 남자는 불그스레한 안색이고, 부인의 얼굴빛은 훨씬 옅은 빛이다. 여성의 창백

한 안색은 온갖 잡일로 바깥 출입이 잦았음에도 여자는 집을 지켜야 한다는 일반적 인식을 암시해주고, 남성의 강인한 인상은 실제로는 대부분의 거래가 실내에서 이루어졌음에도 남자는 격렬한 삶을 살아야 한다는 강박관념을 드러낸 것이다.

레이크센이 자신의 직업이 뚜렷이 드러나는 초상화를 그리도록 허락한 것은 이례적인 일이지만, 한편으로는 당시 네덜란드에서의 조선업의 중요성을 간접적으로 과시한 것이라 할 수 있다. 17세기 초 네덜란드 선단의 급속한 확장은 조선술이 혁신적으로 발전하는 발판이 되었다. 1600년경에 대규모 화물을 경제적으로 운반하기 위해서 도입된 불룩한 형태의 선박은 유명했다. 기업가와 무역상인 그리고 '배를 사랑하는 사람들'(ship lovers)은 해상무역과 조선술의 발전 방향을 위한 공청회를 개최하기도 했다. 렘브란트는 「얀 레이크센과 그리트 얀스」를 그렸던 해에 『해상여행에 대한 찬미』라는 책에 들어간 삽화를 에칭 판화로 제작하기도 했다.

51
「사무엘
므나쎄
벤 이스라엘」,
1636,
에칭,
14.9×10.3cm

가톨릭교도와 마찬가지로 유대인도 네덜란드에서는 공직에 들어갈 수 없었고 길드에 가입할 수도 없었다. 그러나 그들은 지적능력과 경제력을 필요로 하는 다른 분야에서 두각을 나타내었다. 렘브란트는 유대인들과 긴밀한 관계를 유지했다. 1636년에는 네덜란드 공화국에서 가장 존경받는 유대인 중 한 사람이던 므나쎄 벤 이스라엘(주요 인물 소개 참조)의 초상을 에칭 판화로 제작했다(그림51). 이 에칭 판화 초상의 므나쎄는 겸손하고 차분하면서도 자신감에 넘치는 인물로 보인다. 그의 실제 삶과 일치하는 모습이기도 하다. 므나쎄 가족은 1605년 포르투갈의 학정을 피해 암스테르담으로 건너와, 포르투갈계 유대인 공동체의 일원이 되었다. 일찍부터 고전어(라틴어와 그리스어를 가리킨다—옮긴이)와 비교 종교론에서 두각을 보인 므나쎄는 18살이 되던 해에 암스테르담의 포르투칼계 유대인 회당을 이끄는 랍비로 임명된 천재였다. 그는 1627년에 유대인 사업가들과 전문직 종사자들의 후원을 받아 히브리어 신문을 발간하기도 했다. 므나쎄가 좌우명으로 삼았던 '순례자와 같은 자세로'는 그의 탐구 정신을 드러내주는 것으로, 그는 칼뱅파 신학자들과 교류하면서 유대교와 기독교의 합일점을 찾으려 애썼다. 그가 1632년에 발표한 『화합』은 유대교 경전의 모순점을 해결하려는 시도로서, 크로티우스 같은 학자들로부터는 극찬을 받았지만 기독교 및 유대교 사상가들

로부터는 비난을 받았다. 므나쎄는 오일렌부르크와 이웃이었기 때문에 렘브란트도 므나쎄를 직접 만났을 가능성이 무척 높다. 어쨌든 그 저명한 인물의 초상화를 주문받았다는 사실만으로도 렘브란트가 확고한 명성을 얻고 있었음을 알 수 있다.

1632년 렘브란트는 「니콜라스 툴프 박사의 해부학 강의」(Lesson of Doctor Nicolaes Tulp, 그림52)를 그리면서 최고의 초상화가로서 입지를 다졌다. 외과의사 길드에서 핵심강사였던 툴프는 때때로 길드의 해부학 강의실에서 사형당한 범죄자를 공개적으로 해부했다. 당시에는 사형집행이 거의 없었기 때문에 이런 공개강의는 무척 드물었다. 따라서 이를 기념하기 위해 집단 초상화를 제작하고 그것으로 길드 회의실을 장식했다. 이런 경우 초상화는 공개강의에 참여한 사람들의 얼굴에 초점을 맞추는 것이 관례였기 때문에, 때때로 강의 자체는 뒷전이 되기도 했는데, 시체 대신 해골을 사용하기도 했다(그림53). 「니콜라스 툴프 박사의 해부학 강의」에서는 해부에 참여한 여덟 사람의 얼굴이 세밀하게 표현되었다. 그러나 이 그림은 여덟 인물 모두가 해부에 적극적인 반응을 보이는 흥미진진한 사건의 기록이기도 하다.

렘브란트는 해부학 강의를 소재로 그린 과거의 그림들이 지향했던 대칭성을 과감히 포기하고 툴프와 다른 외과의사들을 뚜렷이 떼어놓았다. 두 사람은 관찰자를 강의에 초대하려는 듯 시선을 정면에 두고 있는 반면에, 다른 사람들은 강의에 집중하는 모습이다. 한 사람, 아니 두 사람은 눈으로 직접 본 것을 교과서에서 확인하기도 한다. 이렇듯 집중된 모습 때문에 이 그림이 현장의 생생한 기록처럼 여겨지지만 실제로 현장에서 그려진 것은 아니었다. 17세기에 그림들은 며칠 혹은 몇 달 동안의 준비과정 후에 그려지는 것이 보통이었다. X선 촬영(용어해설 참조)에서도 확인되듯이 렘브란트도 하나의 그림을 그리는 동안 거듭해서 구도를 바꾸었다. 가령 왼쪽 끝의 사람은 거의 마지막 단계에 덧붙여졌으며, 가장 위에 서 있는 사람은 처음에는 툴프처럼 모자를 쓰고 있었다. 렘브란트는 색의 변화와 명암효과 그리고 붓질의 교묘한 변화로 전경에서 배경까지 공간적 깊이를 주면서, 동시에 해부라는 주된 행위를 강조했다. 핵심적인 사건을 중심으로 모든 인물들을 배치하고, 툴프에 비해 다른 의사들을 간략하게 처리한 것은 렘브란트가 라스트만에게서 배운 역사화의 전통적인 기법이었다. 즉 렘브란트는 역사적으로 중요한 사건인

52
「니콜라스 툴프 박사의 해부학 강의」, 1632, 캔버스에 유채, 169.5×216.5cm, 헤이그, 마우리초이스

53
토마스 데 케이제르, 「세바스티안 에그베르츠 박사의 해부학 강의」, 1619, 캔버스에 유채, 135×186cm, 암스테르담, 역사미술관

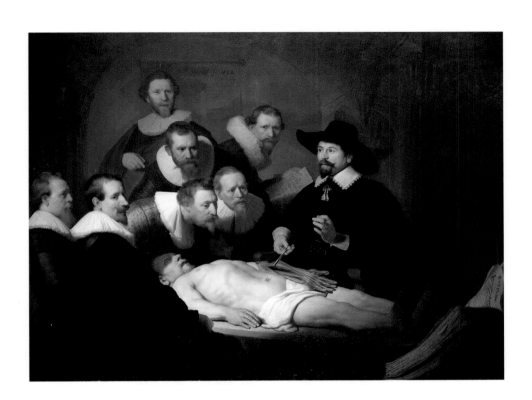

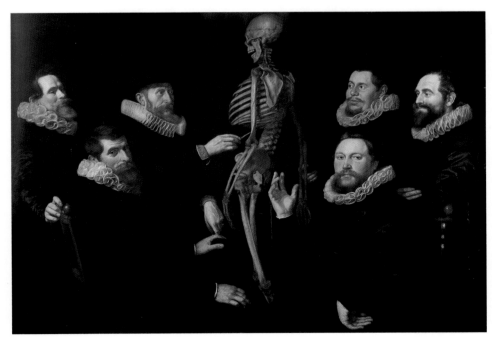

해부학 공개강의를 기념할 생각으로 제작된 초상화에 역사화의 원칙을 응용한 것이었다.

그러나 「해부학 강의」를 역사화의 전조로 보는 것은 올바른 해석이 아니다. 해부학 강의실과 청중을 생략한 것이 렘브란트의 결정이든 외과 의사들의 결정이든 이는 이 그림을 초상화로 생각했다는 증거이다. 게다가 렘브란트는 해부의 일반적인 순서에서 벗어나게 그림을 그렸다. 해부의 원칙에 따르면 의사는 먼저 복강(腹腔)을 절개하고 창자를 들어

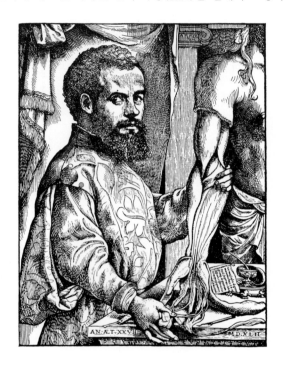

낸 다음에야 팔다리와 뇌를 절개했다. 따라서 그림처럼 팔부터 해부를 시작하는 것은 해부학에 대해서 무지했다는 증거일 수밖에 없다. 그러나 렘브란트는 툴프 박사의 요청에 따라 관례에서 벗어난 해부장면을 묘사함으로써 특별한 메시지를 전하려 했던 것일지도 모른다.

툴프는 시신의 팔을 절개하고 족집게를 사용해서 엄지와 검지를 연결해주는 힘줄을 들어 보이며, 자신의 왼손으로 그 움직임을 직접 보여준다(그림41). 네덜란드 르네상스 시대의 위대한 의사 안드레아스 베살리우스를 연상케 하는 행동이다. 베살리우스가 남긴 해부학 총론에도 절개한 팔을 쥐고 손가락을 움직이는 힘줄을 보여주는 저자의 초상이 삽

화로 실려 있기 때문이다(그림54). 툴프의 오른쪽에 앉은 의사가 들고 있는 책에는 원래 팔이 그려져 있었지만, 1700년경 지워지고 대신 모델들의 이름이 씌어졌다. 그런데 렘브란트가 툴프의 강의를 선택한 이유는 무엇일까? 엄지가 있는 손이 인간을 동물과 근본적으로 구별해주는 것이라는 믿음에서 비롯된 것일지도 모른다. 툴프의 한 제자에 따르면, 툴프는 엄지를 움직이는 근육을 인간만이 지닌 고유한 특권이라 가르쳤다고 한다.

이 장에서 살펴본 유채 초상화 중에서 루츠의 초상화를 제외하고는 모두가 목판이 아닌 캔버스에 그려진 점이 주목된다. 렘브란트는 작고 섬세한 작품을 그릴 때에는 여전히 참나무 목판을 사용했지만, 큰 규격 그림의 주문이 늘어나면서 캔버스를 사용하는 경우가 점점 많아졌다. 캔버스의 이점에 대해서는 '렘브란트 연구계획'과 런던의 국립미술관이 공동으로 실시한 렘브란트의 캔버스화에 대한 기술적 연구에서 분석된 바 있다. 커다란 목판화는 값도 비쌌고 이동하기에도 힘들었다. 렘브란트의 제자인 반 호호스트라텐도 1678년에 발표한 유화에 대한 논문에서, 캔버스는 "커다란 그림을 그리기에 가장 적합하며, 두루마리처럼 말 수 있기 때문에 애벌칠을 제대로 한다면 운반하기에도 가장 쉽다"라고 말했다. 아마포 캔버스가 폭과 높이에서 엘(ell, 약 69센티미터) 단위로 규격화되어 묶음으로 판매되었다. 규격보다 더 넓고 높은 캔버스를 만들기 위해서는 캔버스 조각들을 이어붙여야 했다. 따라서 17세기에 폭이나 높이가 엘 이상되는 캔버스는 직조공이나 그림재료를 파는 사람들이 직접 공급했던 것으로 알려져 있다. 한편 규격에서 벗어난 캔버스는 그림재료를 파는 사람들이 공급하기도 했지만 화가가 작업실에서 직접 이어붙이기도 했다.

렘브란트가 사용한 캔버스의 그라운드가 당시의 관례에 따라 풀칠이 되어 있는 것으로 보아 그림재료를 전문 상인들이 공급한 것이라 생각된다. 그러나 렘브란트는 필요한 것들을 독특한 비율로 직접 배합해서 그 위에 덧칠을 했는데, 초기에 그린 대다수의 캔버스화는 유성(油性)을 띤 이중의 바탕에 그려졌다. 즉, 붉은빛의 흙을 안료로 사용해서 피륙의 틈새를 메우고, 그 위에 연백안료와 흑색안료로 덧칠하여 잿빛을 띤 매끈한 바탕을 만들어냈던 것이다. 그러나 1640년대부터 렘브란트는 석영가루를 기름과 섞어 피륙의 틈새를 메워 누르스름한 빛을 띠는 거친 홀

겹의 바탕을 주로 사용했다. 후기의 그림에서 확인되듯이 격정적인 효과를 드러내는 데는 바탕결이 거친 캔버스를 사용하는 것이 더 유리하다고 생각한 결과일 수도 있겠지만, 황토와 석영이 연백안료보다 값이 쌌고 홑겹의 바탕이 제작하기에도 덜 힘들었기 때문에 전체적으로 제작비용을 줄이려는 의도였을지도 모른다.

애벌칠을 하거나 그림을 그리려면 캔버스를 팽팽하게 펼쳐야 했다. 그렇게 팽팽하게 당겨진 캔버스는 임시로 나무액자나 '신장기'(strainer, 伸張器)로 고정되었다. 그림이 완성된 후에는 임시 신장기를 떼어내고 영구 신장구로 고정시켰다. 때로는 캔버스의 가장자리로 신장구를 감싸고 못질을 하거나, 신장구에 캔버스를 대고 압정으로 고정시켜 부착하기도 했을 것이다. 렘브란트의 제자인 데 헬데르(주요 인물 소개 참조)의 자화상은 이런 두 가지 방법을 한꺼번에 보여준다(그림55). 자화상 속의 화가는 신장구에 가장자리를 고정시킨 미완성의 캔버스를 이젤에 세워 신장기로 고정시켜서 그림을 그리고 있다. 캔버스를 팽팽하게 당길 때 캔버스를 고정시키는 지점의 지나친 장력 때문에 갓 애벌칠한 캔버스의 가장자리 부분이 부채꼴 모양으로 뒤틀려서 그림이 완성된 후에 규격이 줄어드는 경우도 없지 않았다. 얀 레이크센과 그리트 얀스 부부를 그린 초상화(그림50)에서도 윗변 이외의 세 변에서 뒤틀린 흔적이 발견된다는 점에서 원래 그림이 좀더 컸으리라고 추측된다(실제로 이 그림을 본뜬 판화에서는 상단 부분이 좀더 넓다).

렘브란트가 암스테르담으로 이주한 초기에 그린 인상적인 초상화들 이외에도 예술적으로나 사회적으로 그가 성공했다는 증거는 많다. 1634년 그는 암스테르담에서 성 루가 길드의 회원이 되었다. 따라서 길드의 회원이 되는 데 필수조건이었던 암스테르담 시민권도 당연히 취득했을 것이다. 그 길드의 회원으로 화상이었던 오일렌부르크는 그때까지도 렘브란트의 대리인 역할을 충실히 해냈고, 1633년 렘브란트가 그의 질녀이던 사스키아 오일렌부르크와 약혼하면서 그들의 관계는 더욱 돈독해졌다. 1년 후 렘브란트는 프로테스탄트 교회에서 사스키아와 결혼식을 올렸다. 사스키아의 아버지는 프리슬란트 주에서 가장 중요한 도시인 레바르덴의 시장이었다. 렘브란트보다 여섯 살이나 아래로 암스테르담 사교계에 갓 입문한 사스키아는 렘브란트에게 썩 어울리는 파트너였다. 물론 렘브란트도 장래성있는 훌륭한 신랑감이었다. 그들은 결혼 직후

55
아르트 데
헬데르,
「제욱시스를
닮으려는 화가」,
1685,
캔버스에 유채,
142×169cm,
프랑크푸르트,
시립미술연구소

헨드리크 오일렌부르크의 집에서 살았지만, 1635년 암스텔 강가에 보금자리를 마련했다. 그곳에서 그들은 집주인이자 동인도회사의 법률고문이던 빌렘 보렐 같은 저명한 인물들을 이웃으로 사귈 수 있었다.

약혼한 지 사흘째 되던 날, 렘브란트는 사스키아의 일상적인 모습을 흰 바탕칠이 된 송아지 피지에 은필(銀筆, 연필보다 앞서 사용되었던 데생 도구)로 데생하고 그 날짜를 기록해두었다(그림56). 은필과 양피지는 전통적으로 귀중한 자료를 기록하는 데 사용되었는데, 렘브란트는 약혼이란 중대한 사건을 소중하게 기록해두고 싶었던 것인지 모른다. 그러나 은필로 양피지에 그어진 선은 침이나 축축한 해면으로 쉽게 지울 수 있었기 때문에 스케치북을 대신해서 사용되었던 것도 사실이다. 물론 이 데생이 그림을 위한 스케치나 밑그림으로 그려진 것일 수도 있겠지만, 양피지를 둥글게 처리한 것이나 그림 아래에 기록한 내용으로 보아 그는 이 데생을 그대로 간직할 생각이었던 모양이다. 한편 정교한 얼굴에 비해 의상은 개략적으로 그려진 것에서, 렘브란트가 유채 초상화의 마무리에서 변화를 주려 했던 것임을 알 수 있다. 그러나 역시 얼굴이 초상화의 초점이었다. 이 데생은 한스 홀바인(Hans Holbein the Younger, 1497/98~1543)의 초상화 데생을 떠올려줄 만큼 훌륭한 것이며, 루벤스가 어린 아내인 헬레나 푸르멘트의 초상화를 즐겨 그렸던 것에서 영감을 받는 개인적 기록으로 여겨지기도 한다. 한편 사스키아의 모자를 장식하는 꽃과 손에 쥐고 있는 꽃은 그녀의 청순한 아름다움을 강조한 것으로 생각된다.

렘브란트는 사스키아를 로마 신화의 봄과 풍요의 여신인 플로라처럼 그린 두 그림에서도 그녀를 온통 꽃으로 감쌌다. 1635년의 그림에서 사스키아는 아마포와 비단 그리고 무늬를 넣어 짠 옷감으로 지은 헐거운 옷을 입고 있다(그림57). 무릎까지 그려진 그녀의 포즈는 전통적인 것이다. 배경은 어둡지만 꽃밭에 있는 듯한 느낌을 자아낸다. 꽃이 촘촘하게 감긴 지팡이가 양치기의 지팡이를 떠올려주는 것에서, 당시 스타드호우데르의 궁전에서 권장했던 목가적인 문학과 야회복에 맞추어 사스키아를 아르카디아(고대 그리스 남부의 산간지방으로 목가적이고 순박한 이상향으로 유명했다 - 옮긴이)의 여인으로 표현한 것이라 추측된다. 목과 어깨를 드러낸 모습은 에로틱한 면모를 보여주는 전형적인 기법이었다. 1630년경 네덜란드의 귀족층과 고위 관리들은 양치기 모습의 초상화를

주문하곤 했다. 따라서 사스키아의 이런 모습은 충분히 이해될 수 있다. 그러나 커다란 꽃다발과 꽃장식으로 볼 때, 렘브란트는 플로라를 의도 했을 것이다. 또한 부부의 자식에 대한 기대감도 아울러 표현된 것이라 생각된다.

렘브란트는 왜 사스키아를 모델로 플로라 그림을 둘씩이나 그렸을까? 이처럼 세련된 실물 크기의 그림은 고가의 기념품이었고, 렘브란트 부 부에게 이런 그림이 둘씩이나 필요하지는 않았을 것이다. 1656년에 작 성된 렘브란트의 재산 목록에 이런 그림이 없는 것으로 미루어, 렘브란

57
「플로라
(사스키아
오일렌부르크)」,
1635,
캔버스에 유채,
123.5×97.5cm,
런던,
국립미술관

58
「중절모자를 쓴
자화상」,
1631~34년경,
에칭,
제2판,
검은 분필로
그리고 갈색
잉크와
펜으로 가필,
13.2×12cm

트는 두 그림을 누군가에게 팔았거나 선물로 주었을 것이다. 사스키아 의 부모도 딸의 초상화를 벽에 걸어두고 싶었겠지만, 플로라 여신의 이 미지를 포괄적으로 살려낸 그림은 17세기의 예술시장에서 큰 호응을 얻 고 있었다. 플로라는 그림과 식기류에서, 집과 정원에서, 그 어디에서나 인기였고, 렘브란트가 이를 몰랐을 리가 없었다. 1630년대의 한 데생 뒷 면에, 그는 제자들이 그린 그림들을 판매한 기록을 남겼다. 십중팔구 그 의 플로라 그림을 따라 그렸을 3점의 '플로라'도 이 기록에 포함되어 있 다. 그런데 렘브란트가 사스키아를 초상화 모델이 아니라 플로라의 모

넬로 삼았다면, 두 그림은 드물게도 신화 속의 인물을 세속적 인물로 표현해낸 것이 된다. 실제로 1630년대 내내 렘브란트는 역사화를 그리면서도 등장인물을 사실적으로 표현하는 경향을 보여주었다.

이 시기에 렘브란트는 자화상에도 심혈을 기울였다. 서너 점의 자화상은 렘브란트 자신이 그의 고객이었던 암스테르담의 정직한 시민들처럼 그려져 있다. 1631년부터 1634년까지 그는 부유한 사람처럼 단순하지만 잘 갖춰진 옷을 입은 모습의 에칭 판화를 틈나는 대로 제작했다(그림58). 우아하게 각을 이룬 모자와 빈틈없어 보이는 표정은 필경 판화로 소개되었을 루벤스의 자화상(그림8)을 모방한 것으로 보인다. 1631년(에칭 판화에 새겨진 해)에 얼굴을 완성한 후 그는 몸의 각도와 배경을 두고 실험을 계속했다. 현재까지 전해지는 이 에칭 판화의 세 가지 판에서 렘브란트는 검은 분필로 몸의 각도와 배경을 각기 다른 방식으로 스케치하고 있다. 이 책에서 소개된 판은 배경에 아치가 덧붙여졌고 오른쪽 하단에 그의 세례명이 서명되어 있다. 세례명으로 서명한 것은 이 에칭 판화를 제작한 1933년이 처음이었다. 그때까지 그는 모든 작품을 'RHL'('레이덴의 렘브란트 하르멘즈'의 약자)이나 'RHL van Ryn'으로 서명했다. 따라서 1933년부터 간단히 '렘브란트'라고 서명하기로 결정한 것은 이탈리아 대가들과 경쟁해보려는 열정을 반영한 것일 수 있다. 렘브란트 이전에는 레오나르도, 미켈란젤로, 라파엘로, 티치아노 정도만이 세례명으로 알려졌다.

이 시기에 그려진 다른 자화상들은 렘브란트가 르네상스의 저명한 화가들만이 아니라 그 시대에 이탈리아, 남부 네덜란드, 영국, 스페인 등에서 궁정화가로 활약하던 루벤스와 반 에이크와 같은 플랑드르 출신의 화가들까지 의식하고 있었음을 확인해준다. 타원형의 목판에 그린 1633년의 자화상(그림6)에서 렘브란트는 16세기의 저명한 귀족과 화가의 초상화에서나 볼 수 있는 고풍스런 베레모를 쓰고 있다. 또한 금줄은 르네상스 시대에 왕족들이 궁전대신이나 화가들에게 의무를 충실히 수행한 보상이나 의무를 잊지 말라는 뜻으로 선물했던 하사품이었다. 이런 하사품이 네덜란드 공화국에는 없었음에도 렘브란트 그림에서는 중요한 역할을 한다고 해서, 그것을 단순한 허식으로 생각해서는 안 된다. 렘브란트는 실제로 호이헨스의 추천으로 1632년부터 스타드호우데르 프레데리크 헨드리크와 그의 부인 반 솔름스(주요 인물 소개 참조)를 위해서

그림을 그리기 시작했기 때문이다.

　그들의 첫 주문은 불편하게도 아말리아의 초상화였다(그림60). 궁중 초상화가이던 반 혼토르스트(주요 인물 소개 참조)가 1631년에 그린 남편의 초상화와 짝을 맞추려고 반 솔름스가 주문한 것이었다(그림59). 반 혼토르스트의 초상화와 분위기를 맞춰야 했기 때문에 렘브란트는 평소의 원칙에서 벗어날 수밖에 없었다. 반 혼토르스트는 헨드리크의 상반신을 옆모습으로 그리고, 환상적인 타원의 틀로 인물을 감쌌다. 게다가 당시 그런 규격의 작품에서는 렘브란트가 그다지 선호하지 않았던 캔버스를 사용했다. 옆모습의 형식은 로마제국의 동전과 메달에 새겨진 초상에서 시작되었던 것으로 대다수의 화가들이 이미 널리 공인된 그런 형식을 즐겨 사용했다. 빌렘 후레(Willem Goeree)가 1682년에 발표한 인물상의 올바른 표현법에 대한 논문에서 주장한 것처럼, "저마다 다른 얼굴을 갖고 있지만 얼굴을 구성하는 주요한 네 부분에서 가장 뚜렷한 차이를 보인다. 즉 이마와 코 그리고 입과 턱이다. 이 네 부분의 특징은 옆에서 볼 때 가장 뚜렷하고 분명하게 드러난다."

　결국 옆모습을 그림으로써, 전통적으로 균형잡힌 얼굴이라 여겨지던 이상형에서 벗어나는 아말리아의 이목구비가 그대로 드러날 수밖에 없었다. 또한 렘브란트가 그녀의 얼굴을 이상적으로 그리려고 노력한 흔적도 거의 보이지 않는다. 결국 이 두 초상화는 관례와 달리 마주보게 전시되지 않았다. 1632년에 조사된 스타드호우데르의 헤이그 궁전에 소장된 동산(動産) 목록에 따르면, 프레데리크 헨드리크의 초상화는 아말리아의 '조그만 침실'에 걸려 있었고 아말리아의 초상화는 미술품을 진열해둔 조그만 공간인 '전시실'에 걸려 있었다. 훗날 아말리아가 반 혼토르스트에게 다시 그녀의 초상화를 주문했던 것으로 보아 그녀는 두 그림이 서로 어울리지 않는다고 생각했던 모양이다. 렘브란트와 달리 반 혼토르스트는 아말리아의 얼굴을 약간 관찰자쪽으로 기울게 하여 불완전한 옆모습을 어느 정도 감출 수 있었다. 공화국 최고 지도자 부부가 렘브란트의 초상화를 불만스럽게 생각하기는 했지만, 그 이후로도 그에게 여러 점의 역사화를 주문했던 것으로 보아 렘브란트의 능력까지 의심한 것은 아니었던 것으로 판단된다.

　렘브란트의 명성이 높아지면서 조수들과 제자들도 자연스레 늘어났다. 아우데르빌레가 도제수업료로 지불한 영수증에 보이듯이, 제자들은

59
헤라르트 반 혼토르스트,
「프레데리크 헨드리크」,
1631,
캔버스에 유채,
73.4×60cm,
헤이그,
휘스 텐 보스

60
「아말리아 반 솔름스」,
1632,
캔버스에 유채,
69.5×54.5cm,
파리,
자크마르 앙드레 미술관

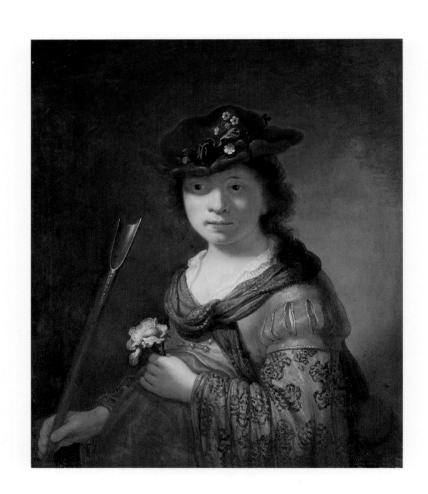

렘브란트에게 연간 100길더를 수업료로 지불했다. 100길더는 요아힘 산드라르트(Joachim Sandrart, 1606~75)가 확인해주듯이 상당한 액수였다. 독일 태생의 화가인 산드라르트는 1640년대에 암스테르담에서 작업하면서 렘브란트를 알게 되었고, 1675년에 발간한 『독일 아카데미』에서 그의 일대기를 간략하게 소개했다. 조수들은 도제 수습을 마치고 좀더 나은 기술을 연마하기 위해서 렘브란트의 작업실을 찾은 훈련받은 화가들이었다. 이처럼 뜨거운 열망을 품고 렘브란트를 찾은 화가들 중에서 플링크(주요 인물 소개 참조), 야코브 바케르(Jacob Backer, 1608~51), 볼(주요 인물 소개 참조)이 가장 뛰어난 실력을 보여주었다. 그들은 길드의 규칙에 따라 스승의 기법대로 작업을 하면서 그들이 그려낸 작품의 판매권을 스승에게 양도해야 하는 조수로서 서너 해를 렘브란트 작업실에서 보냈다. 특히 볼은 렘브란트가 팔았던 플로라 그림 하나를 그리기도 했다. 또한 브텐보하르트의 초상화(그림48)에서 두 손이 증명해주듯이, 볼을 비롯한 조수들은 렘브란트가 주문받은 초상화에서 그다지 중요하지 않은 부분을 그렸을 것으로 추정된다.

플링크와 볼은 렘브란트의 작업실을 떠난 직후부터 독자적인 화풍을 추구하면서 1640년대에는 유명화가 대열에 들어섰다. 특히 플링크의 재능은 렘브란트의 곁을 떠나기 직전인 1636년에 그린 「양치기 여인」(Shepherdess, 그림61)에서 뚜렷이 확인된다. 이 그림은 렘브란트의 「플로라」(그림57)에 영향을 받은 것이지만, 플링크가 스승의 기법을 완전히 터득했음을 보여준다. 양치기 여인의 얼굴에 드리워진 그림자, 분위기있는 배경에 얼룩진 듯한 그림자, 피부결과 옷감결의 차이, 깊은 맛을 풍기지만 절제된 색, 흐릿한 그림자를 뚫어보는 눈동자, 심지어 코를 강조한 것까지도 렘브란트의 혁신적인 초상화를 흉내낸 것이다.

덴마크의 화가 베른하르트 케일(Bernhardt Keil, 1624~87)은 1640년경 2년 동안 렘브란트 곁에서 수학한 후 오일렌부르크의 '저명한 아카데미'에서 일하게 된 과정을 자세히 설명해놓았다. 플링크도 렘브란트의 작업실을 떠난 후 오일렌부르크를 위해서 일했다. 오일렌부르크와 렘브란트의 정확한 관계를 밝혀주는 자료는 없지만, 렘브란트가 오일렌부르크에게 1,000길더를 빌렸다는 사실에서 그들이 사업상 파트너였을 것이라고 추정해볼 수 있다. 렘브란트는 작업실에서 제작한 작품들의 판매를 오일렌부르크에게 맡기는 동시에, 렘브란트식으로 초상화를 그

릴 수 있고 인기있는 그림을 모사해낼 수 있는 훈련된 화가들을 오일렌 부르크에게 공급해주었을 것이다. 렘브란트의 진품은 아니지만 그의 혁신적 스타일을 흉내낸 그림이 의외로 많다는 사실에서 이러한 추측은 타당성을 갖는다.

그러나 케일이 사용한 '아카데미'(용어해설 참조)란 용어를 엄격하게 해석해서는 안 된다. 17세기에 '아카데미'는 교육이란 뜻이었다. 말하자면 오일렌부르크가 고용한 화가들에게 렘브란트가 제공한 교육이었다. 따라서 이는 예술의 지적인 위상을 높이려는 야심을 암시해준다. 실제로 '아카데미'란 용어는 역사화에서 실제 모델을 보고 데생할 것을 강조한 하를렘과 위트레흐트의 화가집단의 명칭으로도 사용된 적이 있었다. 따라서 '아카데미'란 것은 오일렌부르크와 렘브란트가 실제 모델을 데생할 기회를 제공했다는 뜻으로 해석될 수 있다. 실제 모델의 연구에 대한 렘브란트의 열정은 주로 1640년대와 1650년대, 즉 실제 모델을 바탕으로 한 데생이 암스테르담에 정착된 시기에 나부(裸婦)를 소재로 한 에칭 판화와 데생으로 구체화되었다(제6장 참조).

1636년 렘브란트는 암스테르담의 초상화 시장에서 상당한 몫을 차지했으며, 헤이그 궁전에서도 주문을 받았다. 또한 시장의 딸과 결혼했으며 유력인사들이 모여 사는 구역에 집까지 마련했다. 따라서 1635년에 완성된 「돌아온 탕자의 옷을 입고서 사스키아와 함께 있는 자화상」 (Self-Portrait with Saskia in the Guise of the Prodigal Son, 그림62)은 의외의 작품이다. 자신의 초상화 고객들과 달리, 렘브란트와 그의 아내는 자유분방한 삶을 살았고 낭비벽이 있었던 것 같다. 또한 자료에 따르면 렘브란트가 이 그림을 보관용으로 그린 것이 분명한데, 이 그림의 규격(자화상 중에서 가장 크다)도 의미심장하다. 게다가 부부가 관습에 얽매이지 않은 저속한 모습으로 그려진 것도 간단히 보아 넘길 문제는 아니다.

17세기 사람들에게 술 취한 남자의 무릎에 앉은 여자는 그리스도의 비유에 등장하는 돌아온 탕자(「루가 복음」 16 ; 13)를 유혹하는 매춘부와 다름없었다. 외상 술값을 적어두는 데 사용하는 벽에 걸린 흑판과 호사스런 삶을 암시해주는 공작 털은 유산을 탕진한 탕자를 묘사하는 그림들에서 빠질 수 없는 요건이었다. X선 촬영에서 확인되듯이, 렘브란트는 처음에 그와 사스키아 사이에 매춘부를 그려넣었다. 그의 거만한

62
「돌아온 탕자의 옷을 입고서 사스키아와 함께 있는 자화상」, 1635, 캔버스에 유채, 161×131cm, 드레스덴, 국립미술관 옛 거장 회화전시실

자세와 화려한 옷차림은 돌아온 탕자를 주제로 한 16세기의 그림들과 도박장의 도박꾼들을 그린 카라바조 풍의 그림들에서 영향을 받은 것으로, 이 장면의 허구성을 강조한 것이기도 하다.

그러나 렘브란트가 자신과 사스키아를 돌아온 탕자와 매춘부에 비유한 이유가 무엇일까? 낭만적인 사람들은 렘브란트가 중산층의 지나친 도덕성을 은근히 비난하면서 자신의 풍요로운 삶과 젊은 부인을 과시한 것이라 생각했다. 또 한편으로는 렘브란트가 그 자신도 인간의 원죄에서 벗어나지 못한 존재임을 인정한 것으로 해석하기도 했다. 즉, 렘브란트 자신도 하나님의 용서라는 기적이 필요한 사람이기 때문에, 방탕한 아들이 회개와 용서로써 어떻게 구원받을 수 있었는가를 보여준 그리스도의 비유에 담긴 의미를 표현해보려 했다는 해석이다. 그러나 렘브란트의 노골적인 미소를 회개로 해석하기에는 무리가 있다.

따라서 이 그림은 렘브란트의 종교에 대한 양립된 감정과, 예술계와 사교계에서 갑작스럽게 신분상승된 데 따른 갈등을 표현한 것으로 해석하는 것이 더 합리적이다. 실제로 렘브란트는 보잘것없는 가문과 새롭게 얻은 사회적 지위 사이에서 심적 갈등을 겪었던 것으로 보인다. 가령 1636년 렘브란트는 사스키아의 아버지가 남긴 재산에서 당연히 그녀의 몫이 되어야 할 유산의 양도를 거부한 친척들을 상대로 소송을 제기해 승소했으며, 다시 2년 후에 그들이 "사스키아가 허례와 허식으로 아버지의 유산을 탕진하고 있다"고 비난했을 때는 그들도 '과도한 재물'을 써대고 있다고 맞대응하면서 그들을 명예훼손으로 고소했다. 이런 점에서 「사스키아와 함께 있는 자화상」은 렘브란트가 자신의 위치를 기꺼이 놀림감으로 표현한 것이라 해석될 수도 있다. 그 정확한 의도가 무엇이든 이 그림은 역사적이고 전설적인 인물을 실제 인간처럼 표현하려 한 렘브란트의 경향을 확연히 보여준다. 물론 현대적 감각에서는 이런 경향이 예술의 당연한 소명인 것처럼 여겨지지만 렘브란트의 시대에는 무척이나 생소한 것이었다.

렘브란트는 초상화로 암스테르담에 성공적으로 입성했지만 역사화가
가 되려는 꿈을 포기한 것은 아니었다. 레이덴에서 성서 그림으로 명성
을 얻은 그는 암스테르담에서도 그러한 그림을 목판에 계속해서 그렸지
만, 1635년에 접어들면서는 신화 그림과 성서 속의 극적 장면을 커다란
캔버스에 그리기 시작했다. 그는 역사화에 새롭게 눈을 돌려 경제적 ·
사회적으로 성공하는 데 큰 도움을 받았다.

　　렘브란트가 암스테르담에서 성서를 주제로 그린 최초의 걸작은 헤이
그의 프레데리크 헨드리크를 위한 것이었다. 1632년 호이헨스가 「은화
30냥을 돌려주며 참회하는 유다」를 극찬한 이후 렘브란트는 프레데리크
헨드리크에게 그리스도 수난 연작을 주문받았다. 아치 모양으로 재단된
다섯 작품은 그리스도가 십자가에 매달린 때부터 하늘로 승천할 때까지
의 과정을 그린 것이었다. 1631년 렘브란트와 리벤스는 루벤스의 제단
화를 본뜬 판화를 보고서 십자가에 매달린 그리스도를 아치 모양으로
재단한 캔버스에 그린 적이 있었다. 그 그림을 보고 호이헨스가 연작을
생각했을 수도 있지만, 거꾸로 그 그림은 렘브란트와 리벤스가 미래의
주문을 예상하고 견본으로 그린 것일 수도 있다.

　　렘브란트와 리벤스가 루벤스에 대한 경쟁심에서 십자가에 매달린 그
리스도를 견본으로 그렸을 개연성은 「십자가에서 내려지다」(The De-
scent from the Cross, 그림64)와 「십자가를 세우다」(The Raising of the
Cross, 그림65) 같은 연작을 시작하기로 결정한 것에서 분명해진다. '십
자가에 매달린 그리스도'와 마찬가지로, 위의 두 주제도 프레데리크 헨
드리크와 호이헨스가 최고로 평가하던 루벤스의 그림으로 널리 알려진
것이었다. 헨드리크 부부는 무엇보다 여성의 아름다움을 섬세하게 표현
한 루벤스의 그림에 관심을 가졌다. 루벤스의 그림은 가톨릭적 냄새가
짙었지만 여성의 아름다움을 표현한 그림으로 해석하면 종교적 제약을
넘어서 얼마든지 구입할 수 있었다. 게다가 호이헨스는 알렉산드로스 대
왕의 전설적인 궁정화가까지 언급하면서, 루벤스를 "세계 7대 불가사의
의 하나, 즉 아펠레스의 환생"이라고 극찬했다. 그는 소름끼치는 주제를

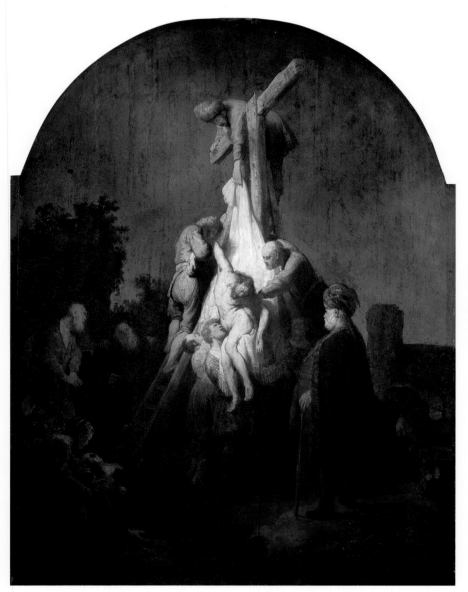

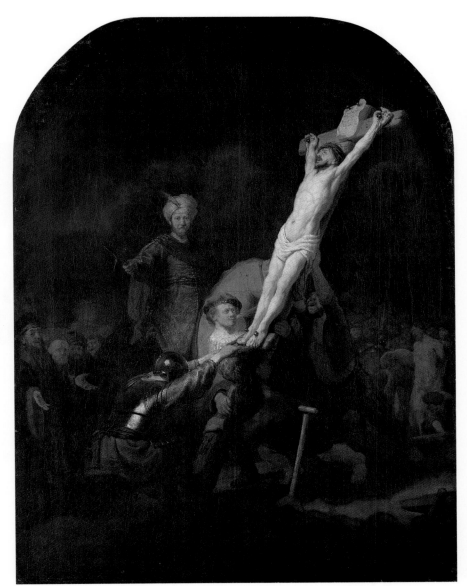

65
「십자가를
세우다」,
1633년경,
캔버스에 유채,
95.7×72.2cm,
뮌헨,
알테피나코테크

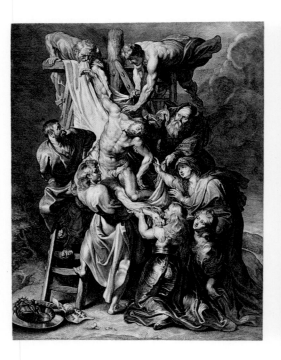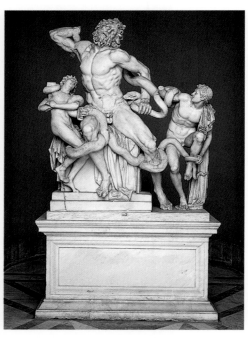

유연하고 자연스러우며 아름답게 표현해내는 루벤스의 능력을 격찬했는데, 그가 렘브란트의 「참회하는 유다」를 눈여겨본 것도 바로 그런 능력 때문이었다.

렘브란트의 「십자가에서 내려지다」는 루카스 보르스테르만(Lucas Vorsterman, 1595~1675)이 역방향의 인그레이빙(engraving) 판화로 제작한 루벤스의 구도(그림66)를 그대로 따른 것이지만, 고전주의적인 애수를 새로운 감각으로 해석한 비극적 장면이다. 그리스도의 주름잡히고 축 늘어진 육신은 루벤스의 영웅적인 모습과 너무도 다르다. 루벤스의 그리스도는 죽음의 고통을 가장 절실하게 드러낸 것이라 평가받는 헬레니즘 시대의 조각 「라오콘」(그림67)을 모방한 것으로, 신적인 권위가 부여되었다. 반면, 렘브란트는 그리스도를 지극히 인간적인 모습으로 그려냈다. 루벤스의 그림에서는 등장인물들이 전반적으로 반듯하고 뚜렷한 팔다리와 몸을 갖고 있어 그리스도만큼이나 영웅적으로 묘사된다. 따라서 이 제단화는 관찰자에게 수의에 감싸인 그리스도의 몸을 응시하게 만들면서, 그리스도가 제물인 듯한 착각을 불러일으킨다. 반면 렘브란트는 십자가를 중심으로 인물들을 널찍하게 배치하고 무대를 예루살렘 교외로 한정시켜 똑같은 사건을 훨씬 깊이있게 묘사했으며 등장인물들의 모습에 차이를 두었다. 왼쪽의 마리아는 혼절한 모습이며, 다른 세 여인이 슬픔을 드러내는 모습도 제각각이다. 참회하는 유다와 비슷한 자세를 한 노인과 「나사로의 부활」(그림26)에서 보았던 놀란 표정을 짓는 노인도 있다. 여인들과 노인들의 슬픈 표정은 그리스도의 무덤을 제공해준 아리마대의 요셉에 의해서 균형이 맞춰진다.

렘브란트는 그리스도의 죽음을 인간의 희생으로 그려냈다. 그리스도에게 닥친 육체적 고통을 섬세하게 묘사했고, 그 어머니와 추종자들의 상심한 모습을 절실하게 보여주었다. 그러나 희망의 기운도 있다. 그리스도가 부활할 수 있다면, 아담과 이브의 원죄를 진 인류가 구원될 수 있을 것이란 믿음을 어찌 부인할 수 있겠는가? 렘브란트가 그리스도를 볼품없이 그려낸 것은 신성모독으로 생각될 수도 있지만, 한편으로는 개혁 신학에서 새롭게 힘을 얻고 있던 전통적인 교리, 즉 모든 인류는 차별없이 구원받을 수 있다는 믿음을 시각적으로 해석한 것이라 할 수 있다.

「니콜라스 툴프 박사의 해부학 강의」가 렘브란트에게 초상화가로서의 입지를 굳혀주었다면, 그리스도 수난 연작은 역사화가로서의 입지를 드

66
루카스 보르스테르만, 「십자가에서 내려지다」 (피테르 파울 루벤스를 본뜸), 1620, 인그레이빙, 58×43cm

67
「라오콘」, 기원전 150년경의 그리스 조각을 복제, 대리석, 높이 184cm, 로마, 바티칸 박물관

높여주었다. 렘브란트는 상례적으로 그림을 판화로 제작했던 루벤스의 선례를 따라서, 반 블리에트와 손잡고 「십자가에서 내려지다」를 에칭 판화로 제작했다(그림68). 에칭 판화 아랫부분에 새겨진 명각, '쿰 프리블' (cum pryvl, 독점 사용권)은 그림을 판화로 제작할 권리, 즉 저작권을 독점적으로 양도한 루벤스의 습관까지도 렘브란트가 모방했음을 보

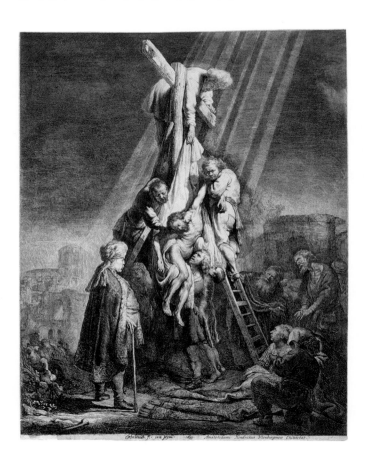

68
얀 힐리즈
반 블리에트,
「십자가에서
내려지다」
(렘브란트를
본뜸),
1633,
에칭과
인그레이빙,
51.2×40.2cm

여준다.

독점 사용권은 일정한 기간 동안 제한된 지역에서만 인정되었기 때문에 렘브란트는 판화제작업자들이 그의 작품들을 임의로 판화로 제작해서 남발하는 것을 미연에 방지할 수 있었다. 어쨌거나 이 에칭 판화는 사다리에 올라간 사내의 얼굴을 렘브란트의 초상으로 바꿔놓음으로써 렘브란트가 이 작품의 원작자임을 분명히 밝혀주었고, 그를 그 현장의 목격자로 승화시키는 효과를 자아냈다. 유럽 화가들은 종교화의 진실성과

당대와의 관련성을 동시에 보여주기 위해서 얼굴을 서명처럼 사용하는 경우가 적지 않았다. 렘브란트는「십자가를 세우다」에서 밝게 처리된 한 가운데에 베레모를 쓴 자화상을 그려넣었다(그림65). 십자가를 세우는 로마 병사와 달리 그는 명령을 성실하게 수행하지 않는 모습으로 그려지기는 했지만, 자신을 예수의 처형자로 묘사한 것이 놀라울 뿐이다. 이것은 당시 프로테스탄트 시인들의 기법과 유사하다. 시인들은 그리스도와 자신들의 관계를 노래했고, 그리스도의 수난에 대한 인간의 죄의식을 고백했다. 목사이기도 했던 야코부스 레비우스가 1630년에 발표한 소네트는 렘브란트의 이 자화상과 비교될만하다.

주님을 십자가에 매단 사람은 유대인이 아닙니다,
주님을 심판의 장소에 판 사람은 유대인이 아닙니다,
주 예수여, 주님의 얼굴에 침을 뱉은 사람은 유대인이 아닙니다,
주님을 죽도록 때린 사람은 유대인이 아닙니다.

골고다 언덕에 세워진 저주받은 십자가에
야만스런 손으로 망치를 높이 들고
못을 박은 사람은 군인들이 아닙니다,
주님의 옷을 차지하려 제비를 뽑고
주사위를 던졌던 사람은 군인들이 아닙니다.

오 주여, 저 혼자서 주님을 그곳에 끌고 갔습니다,
저는 짊어지기엔 너무도 무거운 나무였습니다,
저는 주님을 묶은 밧줄이었습니다.

주님의 가죽을 벗겼던 채찍과 못과 창,
그것들이 주님에게 씌웠던 피로 물든 왕관은
저를 위한 것이었습니다, 제 죄를 씻어주기 위한 것이었습니다.

렘브란트의 그림도 모든 책임을 그 자신에게로 돌린다. 피곤에 지친 그의 표정은 그리스도를 죽인 죄악을 홀로 떠안으려는 레비우스의 인종(忍從)을 시각적으로 표현한 것이다. 렘브란트 뒤에 그려진 화려한 옷차

림의 기수는 그리스도의 수난에서 인간이 맡았던 역할을 돌이켜보게 만든다. 그가 그리스도의 죽음 이후 곧바로 개심한 로마의 백부장이라면, 프로테스탄트교도에게 요구되던 신앙을 상징해주는 존재로 해석될 수 있다.

렘브란트의 전기에서 호우브라켄은 이렇게 말했다. "그의 그림은 아주 높이 평가받았다. 사람들은 그에게 그림을 부탁하면서 웃돈까지 얹어주어야 했다. 그는 부지런히 그림을 그렸지만 사람들은 주문한 그림을 얻기 위해서 상당 기간을 기다려야 했다." 프레데리크 헨드리크도 예외는 아니었다. 렘브란트는 그리스도의 수난을 주제로 한 다른 세 작품을 1636년과 1639년에야 그에게 인도할 수 있었다. 이 세 그림의 완성에 대해서는 렘브란트와 호이헨스가 주고받은 편지에서 엿볼 수 있다. 전해지는 일곱 통 중에 첫 편지에서 렘브란트는「그리스도의 매장」(The Entombment of Christ)을 완성했으며,「부활」(Resurrection)과「승천」(Ascension)은 '절반 이상'을 끝냈다고 말하고 있다.「매장」은「십자가에서 내려지다」와「십자가를 세우다」를 보완하기 위해서 서둘러 완성했지만, 절반 이상을 완성한 나머지 두 그림을 1639년에야 완성한 것에서 그가 주문을 소화시키기에 바빴다고 추정할 수 있다. 그러나 렘브란트는 세 그림을 신속히 인도해야 한다는 압박감에 시달렸을 것이다. 스타드호우데르의 위세를 생각할 때 그의 성공에 결정적인 도움을 줄 수 있는 작품이었기 때문이다.

렘브란트는 두번째 편지에서 '그리스도 수난' 연작의 취지에 대해서 그럴 듯하게 설명해준다. 아치 형태가 제단화의 전통이기는 했지만 프로테스탄트이던 스타드호우데르에게는 금기처럼 여겨졌을 것이기 때문이다. 렘브란트는 "「승천」은 햇살이 충분한 각하의 전시실에 전시되어야 최적의 효과를 보여줄 수 있을 것"이라 말했다. 1668년에 작성된 아말리아 반 솔름스의 재산 목록에 따르면, 이 연작은 실제로 궁전의 전시실에 전시되어 있었다. 이 전시실은 악천후에 예배의식을 거행하기도 했던 곳이었으며 그림을 전시하기에도 넉넉한 공간이었다. 따라서 스타드호우데르가 렘브란트의 조언을 받아들였고, 이 그림들은 야심찬 역사화로서의 역할과 종교적 묵상의 보조도구라는 역할을 충실히 해낼 수 있었다. 이처럼 제단화까지도 근대적으로 묘사해낸 렘브란트의 '그리스도 수난'은 프로테스탄트 신학에 충실한 예술로 평가받는다.

69
「갈릴리
바다에서
폭풍을 만난
그리스도」,
1633,
캔버스에 유채,
160×128cm,
보스턴,
스튜어트 가드너
미술관
(1990년에
도난당함)

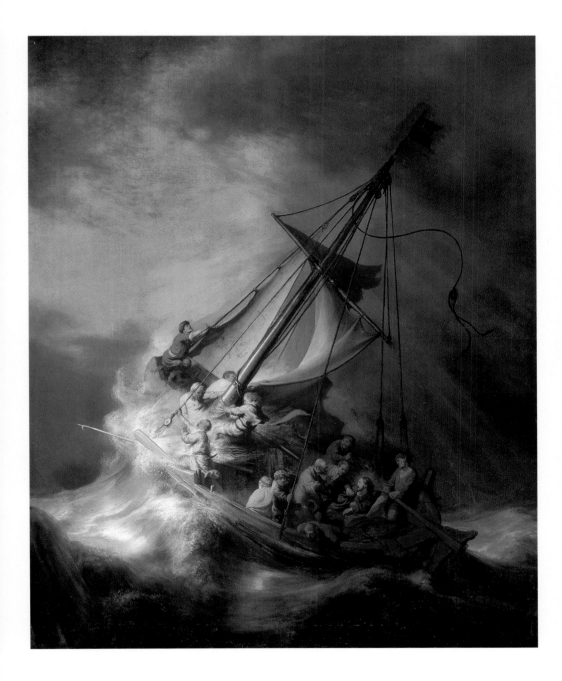

렘브란트의 「갈릴리 바다에서 폭풍을 만난 그리스도」(Christ in the Storm on the Sea of Galiliee, 그림69)는 「십자가를 세우다」의 주제인 절대적 믿음을 다시 그린 것이다. 이 그림은 파도를 잠재운 그리스도의 기적에 대한 복음서의 설명을 시각적으로 생생하게 표현해준다. "하루는 제자들과 함께 배에 오르사 저희에게 이르시되 '호수 저편으로 건너가자' 하시매 이에 떠나 행선할 때에 예수께서 잠이 드셨더니 마침 광풍이 호수로 내리치매 배에 물이 가득하게 되어 위태한지라. 제자들이 나아와 깨워 가로되 '주여, 주여, 우리가 죽겠나이다' 한대 예수께서 잠을 깨사 바람과 물결을 꾸짖으시니 이에 그쳐 잔잔하여지더라. 제자들에게 이르시되 '너희 믿음이 어디에 있느냐' 하시니."(「루가 복음」 8 : 22~25)

렘브란트는 산더미처럼 치솟은 파도 꼭대기에 올라선 고깃배를 그렸다. 공포에 사로잡힌 선원들은 뱃머리에서 아무것이나 붙잡고 몸을 지탱하고 있다. 선미의 두 제자는 그리스도에게 애원을 해대고, 다른 제자는 기도에 열중하며, 네번째 제자는 뱃멀미로 구역질을 해댄다. 렘브란트 시대의 화가들은 폭풍우를 묘사할 때 가로로 넓은 구도를 사용해서 자연과 인간정신간의 투쟁을 주로 그렸다. 렘브란트처럼 자연과 인간의 갈등을 묘사하거나 선원들의 감정을 제각기 표현하는 경우는 거의 없었다. 렘브란트의 폭풍우 그림은 분명 역사화라 할 수 있다. 모자를 꼭 잡고 있는 제자는 절박한 상황을 실감나게 보여주면서도 그리스도의 반응을 기대하는 모습이다. 렘브란트는 16세기의 판화에서 영감을 얻었을 것이다. 그 판화에서는 그리스도가 잠들어 있지만, 렘브란트는 깨어 있는 그리스도를 그렸다. 또한 렘브란트는 네덜란드 식 폭풍우 그림의 기법을 빌려와 구름을 뚫고 스며드는 햇살을 그림으로써 그리스도가 조만간 파도를 잠재우는 기적을 암시해주었다.

호우브라켄은 "인물과 얼굴이 그들에게 닥친 상황을 실감나게 표현해주고 있을 뿐 아니라 렘브란트의 어떤 그림보다도 정교하게 색칠되어 있다"며 「갈릴리 바다에서 폭풍을 만난 그리스도」를 극찬했다. 이 평가는 18세기 내내 여러 문헌에서 인용되면서 이 그림을 고가로 거래되게 만들었다. 현대 기술로 분석해보아도 이 그림이 같은 규격의 다른 그림들에 비해서 훨씬 섬세하게 마무리된 것은 사실이다. 돛대, 밧줄, 돛, 물이 도우의 그림(그림40)만큼이나 꼼꼼하게 표현되었는데, 놀랍게도 렘

브란트는 제한된 색조로 이런 효과를 보여주고 있다. 또한 렘브란트는 뱃머리의 남자에게는 갈색 상의를 입혀 밝은 하늘과 대비시키고, 뒤쪽의 제자는 황금빛 색조로 선실의 어두운 내부와 대비시켜 공간적 깊이를 주었다. 렘브란트가 이 그림에 이례적으로 관심을 기울인 이유는 구매자인 자크 스펙스의 요구에 맞추기 위한 것으로 여겨진다. 스펙스는 1653년의 재산 목록에서 렘브란트의 작품을 다섯 점이나 보유했던 사람으로, 1632년 네덜란드에 정착하기 전까지 동인도회사에 근무하며 대담무쌍한 삶을 살았고 3년 동안 네덜란드령 동인도의 총독을 지내기도 했다. 암스테르담에 정착한 후 그는 예술품을 수집하며 살았다.

렘브란트가 암스테르담으로 이주한 후 첫 10년 동안 성서를 주제로 그린 그림들에는 한결같이 현실적인 인물들이 등장한다. 늙어보이고 볼품없는 몸뚱이, 대머리이거나 헝클어진 머리카락, 결코 매끄럽지 못한 주름진 피부 등을 표현한 기법은 레이덴 시절부터 개발해왔던 것이다. 이처럼 의도된 자연주의적 기법으로 묘사된 평범한 인물과 천박한 인물은 「나무의족을 한 거지」(그림36)와 독창적인 '트로니'와 유사하지만, 성서의 맥락에서는 겸허한 기독교인이기도 했다. 이처럼 렘브란트가 성서 속의 주인공을 세속적 인물로 묘사한 것은 종교개혁가들이 주장한 성서 읽기와 일맥상통하는 것이었다. 렘브란트는 그리스도의 제자들은 평범한 어부들로 그려냈지만, 아리마대의 요셉 같은 귀족들에게는 화려한 동양식 옷을 입혔다. 그러나 서너 점의 그림에서 렘브란트는 프로테스탄트 교리의 한계를 넘어서는 파격적인 모티프, 따라서 결코 간단히 설명될 수 없는 모티프를 끼워넣기도 했다.

이런 예로 가장 유명한 것이 「설교하는 세례자 요한」(John the Baptist Preaching, 그림70)이다. 갈색, 황토색, 회색, 황색이 감도는 흰색을 사용해서 전반적으로 색채감을 낮추고 있어, 에칭 판화 작업을 위한 준비 데생이 아닌가 생각되지만, 그러한 판화는 전해지지 않는다. 요단강에서 회개하는 죄인들에게 세례를 해주고 그리스도의 도래를 설교한 세례자 요한에 대해서는 네 복음서가 똑같이 언급하고 있다.

"그때에 세례자 요한이 이르러 유대 광야에서 전파하여 가로되 '회개하라, 천국이 가까왔느니라' 하였으니 저는 선지자 이사야로 말씀하신 자라 일렀으되 광야에 외치는 자의 소리가 있어 가로되 '너희는 주의 길을 예비하라, 그의 첩경을 평탄케 하라' 하였느니라. ······ 이때에 예루살

70
「설교하는
세례자 요한」,
1634년경,
목판을 댄
캔버스,
62.7×81cm,
베를린,
국립미술관
프로이센
문화재 미술관

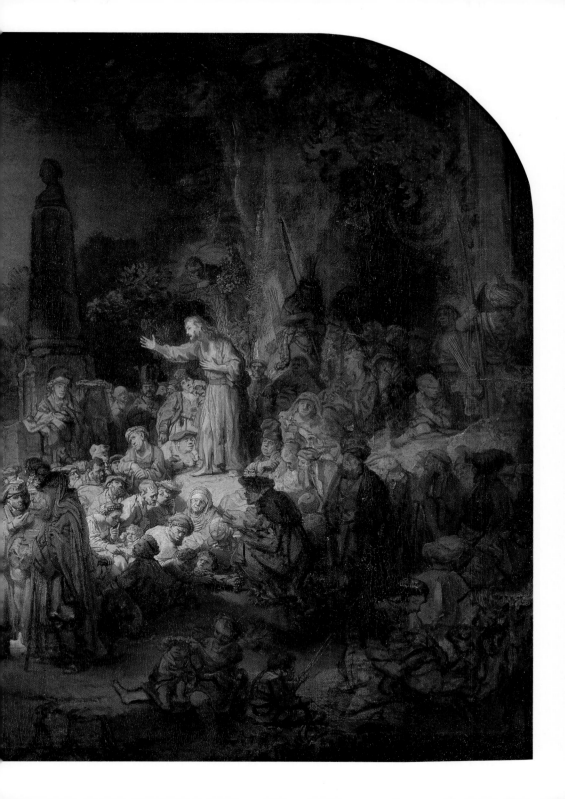

렘과 온 유대와 요단강 사방에서 다 그에게 나아와 자기들의 죄를 자복하고 요단강에서 그에게 세례를 받더라. 요한이 많은 바리사이인과 사두가이인이 세례 베푸는 데 오는 것을 보고 이르되 '독사의 자식들아, 누가 너희를 가르쳐 임박한 진노를 피하라 하더냐. 그러므로 회개에 합당한 열매를 맺고…….'"(「마태오 복음」3 : 1~8)

요한에게 몰려드는 군중을 실감나게 표현해내기 위해서 렘브란트는 절충주의를 택했다. 즉, 복음서의 저자들은 언급조차 않았던 다양한 인종의 사람들, 즉 아프리카와 아시아 인종에서 터키인과 아메리카 원주민까지 등장시켜 요한의 가르침에 담긴 보편성을 보여주려 했다. 또한 등장인물들의 모습은 남자와 여자, 부자와 가난한 사람, 젊은 사람과 늙은 사람, 열심히 듣는 사람과 딴짓하는 사람 등 놀랍도록 다양하다. 물론 요한의 바로 아래에서 열심히 경청하는 사람들이 가장 밝게 처리되었다. 게다가 렘브란트를 닮은 사람까지 있어 관찰자에게도 요한의 말씀을 경청하라는 눈빛을 보낸다. 한 여인은 우는 아기를 달래고, 터번을 두른 남자는 포도를 두고 다투는 두 아이를 나무란다. 전면의 중앙에 길고 헐거운 성직자 옷을 입은 세 사내는 기분이 상한 듯 요한의 설교를 외면한다. 그 중 한 사람이 걸치고 있는 히브리 식 어깨걸이에서 그들이 바리사이인과 사두가이인인 것을 짐작할 수 있다.

렘브란트 이전에도 피테르 브뢰헬(Pieter Bruegel the Elder, 1525년 경~69)을 비롯한 서너 화가가 군중 앞에서 설교하는 세례자 요한을 그렸다. 이들에 비해 렘브란트의 그림은 상당히 복잡하다. 특히 설교를 듣는 사람들의 다양한 자세는 주목할만하다. 위로 젖혀진 고개, 요한을 향한 귀, 생각에 잠긴 표정의 얼굴을 받친 손. 그러나 정말 참신한 모티프들은 전면의 어둡게 처리된 그림자 속에 있다. 오른쪽으로 개울에서 어린 아기에게 똥을 누이는 어머니의 모습을 보라! 왼쪽에서는 개 두 마리가 싸우고, 다른 두 마리는 교미하고 있다. 마지막 한 마리는 바리사이인들의 그림자 속에서 편히 엎드려 있다. 세례자 요한의 설교에 어울리지 않는 이들은 「앉아 있는 나부」(그림38)의 그로테스크한 과장을 연상시켜준다. 그 시대 사람들도 광대극의 노골적인 묘사에는 웃음을 터뜨리며 좋아했겠지만 역사적 장면까지 이렇게 표현되는 것은 못마땅하게 생각했다. 렘브란트의 제자인 반 호흐스트라텐도 1678년의 논문에서 렘브란트의 이런 묘사를 부적절한 것이라 평가했다.

"설교하는 요한을 그린, 렘브란트의 훌륭한 구도를 갖춘 그림에서 나는 온갖 유형의 사람들을 볼 수 있었다. 이 그림은 최고의 평가를 받아 마땅하지만, 뜻밖에도 암캐에 올라탄 수캐를 보게 된다. 물론 이런 일은 언제라도 일어날 수 있는 현상이므로 자연스럽다고 할 수도 있겠지만, 내가 보기엔 주제에 어울리지 않는 추잡한 것일 뿐이다. 이런 추잡한 장면을 덧붙임으로써, 이 그림이 세례자 요한의 설교가 아닌 견유학자 디오게네스의 설교를 그린 것이란 해석까지 가능해진다. 요컨대 이런 식의 표현은 렘브란트의 지각없음을 보여주는 한 단면이다……."

이런 삽화적 장면들은 요한을 중심으로 한 장면을 그린 후에 캔버스 조각을 덧붙여 그린 것들이다. 렘브란트는 이 그림의 높이를 20센티미터, 폭을 30센티미터만큼 늘렸고, 그렇게 덧붙인 캔버스를 목판에 풀로 접착시켰다. 이처럼 관례를 벗어난 장면들을 덧붙임으써 세례자 요한의 힘겨웠던 삶을 떠올려주고 인간의 세속적 조건을 적나라하게 보여주면서, 「사스키아와 함께 있는 자화상」(그림62)처럼 상류사회에 충격을 주려했던 것으로 보인다. 반 호흐스트라텐은 이 그림을 높이 평가하면서도 이런 장면들을 마땅찮게 여겼다. 그러나 렘브란트의 엄격한 자연주의는 예술적 목표를 지향한 것이었다. 반 호흐스트라텐과 호우브라켄은 이 그림이 예술의 규범을 벗어난 것을 마땅찮게 여겼지만 상상을 뛰어넘는 다양성에 찬사를 보냈으며, 또한 개에 대한 묘사를 애써 모른 체하면서 "군중의 자연스런 얼굴 표정과 똑같은 것을 찾아볼 수 없는 옷차림"을 극찬했다.

그림에 조예가 있는 관찰자라면 반 호흐스트라텐과 호우브라켄이 라틴어로 '코피아'(copia : 충만함이라는 뜻)와 '바리에타스'(varietas : 다양함이라는 뜻)라 표현한 찬사에 이의를 제기할 수 없을 것이다. 전통 수사학의 용어인 이 둘은 웅변이나 연설을 극찬할 때 사용되는 단어였다. 이 그림의 무수한 모티프들은 요한이 비난한 세상의 죄악들, 즉 그리스도가 궁극적으로 씻어줄 죄악들을 상징한 것일 수 있다. 그 때문에 요한이 꾸짖는 성직자들 옆에 똥을 누는 개가 그려진 것이 아니겠는가! 1650년대에 이 그림의 주인은 예술 애호가인 식스(주요 인물 소개 참조)였다. 그는 '충만함'과 통렬한 '다양함'이 있는 이 그림을 '뛰어난 솜씨가 돋보이는 훌륭한 작품'이라 평가했다.

거지와 나부와 트로니와 마찬가지로 '그리자유'(grisaille : 회색 계통

만으로 그리는 회화기법 – 옮긴이)로 그려진 천박한 인물들도 예술적인 목표를 위한 것이었다(그림34~36과 38). 「안드로메다」 같은 1630년대의 신화 그림에서도 렘브란트는 역사화 기법을 비슷하게 사용했다. 「목욕하는 디아나」(Diana Bathing, 그림71)에서 디아나의 얼굴은 밀가루 반죽처럼 늘어져 있어, 머리에 쓰고 있는 초승달 모양의 천조각 덕분에 겨우 찾아낼 수 있을 지경이다. 그녀는 자신이 목욕하는 모습을 훔쳐본 사냥꾼 악타이온을 사슴으로 바꿔놓고(악타이온의 머리에 돋은 작은 뿔을 보라), 곧 사냥개들에게 물려 죽게 만들었다. 님프들은 이런 비극을 눈치채지 못하고, 18세기의 나부들처럼 우아하게 물을 건너고 물장구를 친다. 둑에서는 싸움이 벌어졌다. 칼리스토가 주피터의 성은을 받아 임신한 사실을 다른 님프들에게 감추려고 발버둥치고 있다. 한 님프가 칼리스토를 뒤에서 끌어안고, 다른 님프는 옷을 벗긴다. 칼리스토를 조롱하듯이 웃어대는 님프도 보인다.

렘브란트는 이 신화를 재미있게 다시 꾸몄지만, 17세기 사람들은 이 이야기를 금지된 욕망에 대한 이야기로 읽었기 때문에 렘브란트의 묘사를 신랄한 비판으로 해석했을 수도 있다.(디아나가 칼리스토를 곰으로 변신시키고 그녀를 공격하도록 개들을 풀어놓았을 때 칼리스토는 악타이온과 같은 운명이 될 처지였다. 칼리스토를 구해줄 신은 주피터 뿐이었다.) 그러나 미술 전문가들에게 렘브란트의 그림은 예술의 파괴로 보였을지 모른다. 사실 이 이야기들은 이처럼 뚜렷한 초점없이 시끌벅적한 하나의 장면으로보다는 따로 분리되어 그려지는 것이 전통이었다. 목욕하는 디아나도 고전주의적 이상에 따라서 여체의 아름다움을 상징하는 존재로 묘사되는 것이 전통이었다. 그러나 렘브란트는 과감하게 여신을 평범한 아낙네로 그려내었다.

두 그림에서 등장인물들의 특징이 정확히 묘사되고 비슷한 모델이 사용되고 있다는 점에서, 세례자 요한과 디아나처럼 서로 양립할 수 없는 주제를 하나의 화면에 통합시키려는 예술적 시도를 읽을 수 있다.(「설교하는 세례자 요한」에서 왼쪽 전면에 그려진 개들이 「디아나」에서도 악타이온의 왼쪽에 그려져 있다.) 수집가들은 렘브란트의 세속적인 종교화와 신화 그림에 공감하면서 높이 평가했던 것 같다. 가령 자크 스펙스는 「갈릴리 바다에서 폭풍을 만난 그리스도」이외에도 「에우로파의 납치」(Rape of Europa, 그림72)와 렘브란트가 쭈글쭈글한 얼굴을 가진 현

71
「목욕하는
디아나,
그리고
악타이온과
칼리스토의
이야기」,
1634,
캔버스에 유채,
73.5×93.5cm,
이셀보르크
바세르부르크
안홀트 미술관

자의 모습으로 그려진「성 바울로」(Saint Paul)를 사들였다.

「에우로파의 납치」는 바람에 살랑대는 화려한 비단옷을 입은 연약하고 가냘픈 젊은 여인의 특징을 확연하게 보여주지만, 오비디우스의 이야기를 충실히 반영하고 있다(『변형담』, 제2권, 833~75). 티루스의 에우로파 공주를 탐낸 주피터는 황소로 변신해서 공주가 친구들과 놀고 있는 해변에 나타난다. 양순한 황소에게 마음을 빼앗긴 공주는 황소의 등에 올라타게 되고, 결국 올림포스 산으로 납치된다. "소녀는 놀라지 않을 수 없었다. 시선을 돌려 모래사장을 바라보았다······. 그녀의 화려한 비단옷은 산들바람에 살랑거렸다." 렘브란트는 에우로파의 놀란 표정과 친구들의 두려움과 걱정을 표현하는 데 심혈을 기울였다. 또한 이국적인 중동의 해안이란 점을 부각시키기 위해서 희한하게 생긴 마차와 아프리카인 마부를 덧붙여 그렸다. 티루스 항구의 분주한 모습은 멀리 보이는 돛대들과 우뚝 솟은 유럽식 기중기로 표현해냈다.

렘브란트는 오비디우스의 책마다 거의 언급되던 에우로파 이야기를 그린 최초의 네덜란드 화가인 것으로 추정된다. 개리 슈바르츠(Gary Schwartz)가 주장하듯이, 렘브란트는 동방 세계를 접했던 스펙스의 삶에서 영감을 얻어 이 주제를 선택했을지 모른다. 스펙스는 에우로파가 살았던 동방 세계를 이국적인 모습으로 미화했을 것이며, 오비디우스의 묘사도 창작욕을 고취시켰을 것이다. 그리스 화가들이 그랬듯이, 렘브란트는『변형담』의 다른 곳(제6권, 103~107)에서 묘사된 자연스런 아름다움을 그림으로 표현해보려 도전하기도 했다. 베짜는 재주로 유명했던 아라크네가 미네르바 여신에게 도전했을 때, 아라크네는 신들이 변신한 모습을 묘사한 벽걸이 융단을 짰다. 결국 미네르바가 승리해서 아라크네를 거미로 변신시켜버렸지만 아라크네의 전설적인 자연미는 야심찬 젊은 화가가 그림의 주제로 삼을만했다.

「에우로파의 납치」,「목욕하는 디아나」,「설교하는 세례자 요한」에서 주변 풍경이 섬세하게 표현되고 있다는 점도 간과해서는 안 된다.「에우로파의 납치」에서 두려움에 질린 여인들의 표정도 그렇지만 목가적인 해안과 바다에 비친 정교한 그림자도 우리 눈길을 끌어당긴다. 렘브란트가 자연의 풍경에도 관심을 기울인 것은 당시 유행하던 역사적 풍경화에서 자극받은 것이다. 역사적 풍경화는 남부 네덜란드에서 시작되었다. 1600년 직후에 다비드 빈크본스(David Vinckboons, 1576~1632년경)

72
「에우로파의
납치」,
1632,
목판에 유채,
62.2×77cm,
로스앤젤레스,
폴 게티 미술관

가 그 기법을 처음 도입했을 때는 별다른 주목을 받지 못했지만, 바르톨
로메우스 브렌베르흐(Bartholomeus Breenbergh, 1598~1657)가 되살
려내면서 인기를 끌었다. 브렌베르흐의「설교하는 세례자 요한」(그림
73)은 렘브란트가 같은 제목으로 작업을 하고 있던 중에 그려진 것으로,
등장인물들이 다양하면서도 모두가 품위있게 그려졌다. 또한 브렌베르
흐가 로마에서 10년 동안 연마한, 강렬한 태양빛이 내리쬐는 풍경이 멋
지게 보인다.

 1635년까지 렘브란트는 넉넉한 후원을 받으면서 비교적 대작인 역사
화를 마음껏 그릴 수 있었다. 대다수가 주문을 받아 그린 것이었지만,

그냥 시간을 보내기 위해 그린 작품도 적지 않았다. 이 그림들은 한결같
이 파격적인 것이었지만, 어떤 의미에서는 렘브란트가 고객의 취향을
잘 알고 있었음을 반증해주기도 하다. 그 중에서 가장 난해한 것은 역시
오비디우스의 이야기를 그린「가니메데스의 납치」(The Abduction of
Ganymede, 그림74)이다. 주피터가 트로이의 목동인 가니메데스의 아
름다움에 매료되어 독수리로 변신해서 그를 납치한다는 줄거리이다. 렘
브란트는 이 소년을 짜증스레 울어대는 아기로 바꿔버렸다. 통통한 엉
덩이와 놀라서 오줌을 싸는 모습이 볼만하다. 르네상스 시대에 즐겨 사
용되던 희극적인 모티프, 즉 연못가의 조각상과 설화를 교묘하게 결합

시켜서 '오줌싸는 아기천사'로 변형시킨 것이다. 렘브란트는 오비디우스의 이야기에 대한 반 만데르의 설명에서 영감을 얻었을 것이다. 플라톤 철학의 신봉자였던 반 만데르는 가니메데스가 하나님을 갈망하는 순수한 영혼이라고 주장했다. 따라서 주피터는 가니메데스를 지상에 비를 내리는 물병자리로 만들어 그에게 영원성을 부여해주었다. 렘브란트의 가니메데스도 지상에 물을 뿌려주기는 하지만, 하느님을 갈망하는 순수한 영혼이라 해석하기는 힘들다. 아기가 쥐고 있는 버찌도 해석하기가

73
바르톨로메우스
브렌베르흐
「설교하는
세례자 요한」,
1634,
목판에 유채,
54.5×75cm,
뉴욕,
메트로폴리탄
미술관

74
「가니메데스의
납치」,
1635,
캔버스에 유채,
177×129cm,
드레스덴,
옛 거장
회화전시실

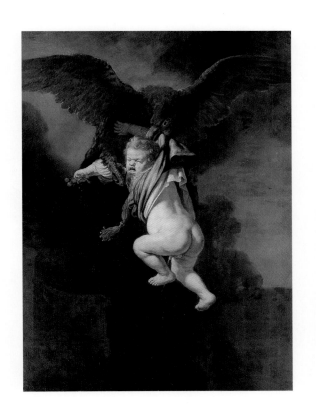

어렵다. 버찌는 색욕과 순수함을 동시에 상징하는데, 여기에서는 아기가 먹고 있던 간식쯤으로 해석해야 마땅할 듯하다. 따라서 이 그림은 신화에 대한 지식과 그림을 이해하는 능력을 겸비한 사람들에게 웃음을 주려고 그려낸 작품처럼 여겨진다.

　렘브란트가 1630년대에 오비디우스의 이야기를 주제로 그린 마지막 작품인 「다나에」(그림75)도 상당히 난해한 편이다. 「다나에」는 렘브란트가 티치아노를 비롯한 르네상스 시대의 화가들을 모방해서 그린 흔치

않은 나부화 중 하나이다. 다나에 공주는 그녀가 아버지를 죽일 살인자를 낳게 될 것이란 예언 때문에 철창에 갇혀 지낸다. 그녀의 아름다움에 반한 주피터는 황금 소나기로 변신해서 창문을 통해 그녀의 방으로 들어간다. 그래서 거의 모든 화가가 주피터를 황금 동전의 형태로 묘사했다. 그러나 렘브란트는 주피터를 햇살로 표현했다. 햇살이라면 유리를 얼마든지 통과할 수 있기 때문에 훨씬 합리적인 해석이라 생각된다. 렘브란트가 신의 존재를 밝은 햇살로 표현한 라스트만이나 카라바조의 추

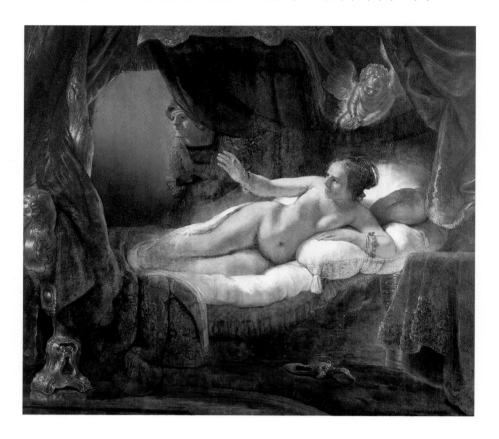

종자들에게서 배웠다는 사실을 감안할 때, 그가 주피터를 햇살로 표현한 것은 당연한 귀결일 수 있다(그림24). 다나에의 기댄 자세, 불룩한 아랫배, 그리고 작은 젖가슴은 티치아노의 「비너스」와 「다나에」(그림76)에서 영향받은 것이 분명하다. 티치아노의 추종자들이 두 그림을 꾸준히 모방했기 때문에 렘브란트가 이 그림들을 모르고 있었을 리 없다. 대부분의 화가들이 다나에를 순결의 상징으로 해석했지만, 렘브란트는 베

네치아의 비너스 같은 포즈와 작은 큐피드를 통해 다나에가 당황하기는 커녕 반기는 모습을 강조해준다. 금박을 입힌 큐피드와 귀모양 장식(용어해설 참조)으로 꾸며진 침대는 다나에를 가둔 철창을 호화스런 밀회 장소로 뒤바꿔놓았다.

렘브란트의 아름다운 나부는 1985년에 황산 공격을 받아 다리와 팔과 얼굴에 복원불가능한 상처를 입었다. 그 공격은 「다나에」의 파란만장한 역사에서 일어난 가장 최근의 사건이었다. X선 촬영에 따르면 렘브란트는 이 그림을 완성하고 유약을 칠한 후에도 변화를 주었고, 18세기 중반쯤에는 캔버스의 규격이 대폭 줄어들었다. 처음에는 다나에가 커튼을

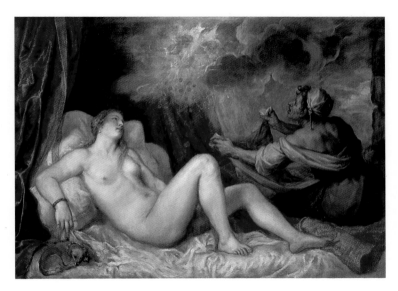

75
「다나에」,
1636년경
(1640년 초에
재작업한
것으로 추정),
캔버스에 유채,
185×203cm,
상트페테르
부르크,
에르미타슈
미술관

76
티치아노,
「다나에」,
1554,
캔버스에 유채,
129×180cm,
마드리드,
프라도 미술관

살짝 젖히고 활짝 편 손을 들어올리면서 빛을 반갑게 맞는 모습이었지만, 렘브란트는 커튼이 젖혀진 정도를 더 넓혔고 다나에의 오른손 동작에 변화를 주었다. 다나에가 사스키아를 닮았다는 주장은 사실 무근이지만, 렘브란트가 가장 이상적인 모습으로 표현해낸 나부마저도 이탈리아 화가들의 요부 모델들에 비해 훨씬 세속적으로 보이는 것은 사실이다.

종교화의 여주인공들에 비교할 때 오비디우스의 여주인공들은 상당히 매혹적이다. 「벨사자르 왕의 연회」(Belshazzar's Feast, 그림77)에 묘사된 장면은 성서의 「다니엘」에서 인용한 것이다. 벨사자르 왕의 놀란

표정과 과장된 몸짓은 다니엘의 이야기를 충실히 반영한 것이다. 바빌론 왕 벨사자르는 귀족들과 매춘부들을 끌어들여 호화판 잔치를 열었다. 이 난봉꾼은 그의 아버지 네부카드네자르가 예루살렘 성전에서 약탈해온 금쟁반과 은쟁반, 성스런 제기(祭器)까지 사용하면서 "술을 마시고는 금, 은, 동, 철, 목, 석으로 만든 신들을 찬양하니라. 그 때에 사람의 손가락이 나타나서 왕궁 촛대 맞은편 분벽에 글자를 쓰는데 왕이 그 글자 쓰는 손가락을 본지라. 이에 왕이 즐기던 빛이 변하고 그 생각이 번민하여 넓적다리 마디가 녹는 듯하고 그 무릎이 서로 부딪힌지라." (「다니엘」5 : 4~6)

벨사자르 왕은 다니엘을 불러 히브리어로 씌어진 '메네 메네 데겔 우바르신' 이란 신비스러운 글을 해석하게 했다. 다니엘은 하느님이 벨사자르의 오만한 행동을 용서할 수 없어 "그 왕국의 날을 세어서 멸망하게 만들었다"라고 풀이해주었다. 다니엘의 해석대로 벨사자르는 그날 밤 살해당했고, 그의 왕국은 메대족의 왕에게 넘어갔다.

신화를 묘사한 그림에서 그랬듯이, 렘브란트는 주인공의 운명이 뒤바뀌는 순간을 포착했다. 벨사자르는 글을 쓰는 손가락을 어깨 너머로 보고 있다. 황금빛이 어우러진 하얀 광채가 다니엘이 신의 대리인임을 암시해준다. 벨사자르는 목걸이가 출렁거리면서 그의 배에 그림자를 드리울 정도로 황급히 일어섰다. 게다가 그의 갑작스런 행동에 술주전자까지 넘어지면서 포도주가 쏟아진다. 앞쪽으로 약간 기운 몸과 활짝 펼친 두 팔——그리트 얀스의 초상화(그림50)에서 빌어온 구도——은 당혹감을 드러내주는 구도의 중심축이다. 여기에 주변인물들이 덧붙여지면서 난장판으로 변한 연회장이 더욱 실감나게 보인다. 왼쪽의 매춘부는 차분하지만, 귀족과 두 여인은 공포에 사로잡혔다. 「다나에」처럼 이 그림에서도 노란색과 흰색과 초록을 주조로 전반적으로 절제된 색이 사용되고 있다. 특히 화려한 무늬가 수놓인 벨사자르 왕의 망토와 터번과 왕관이 그렇다(그림63). 순간적으로 멈춘 듯한 동작, 복잡하게 구성된 공간, 그림자까지 신경쓴 세심함에서 렘브란트가 카라바조와 루벤스와 그 추종자들의 역사화를 완벽하게 소화했음을 알 수 있다.

이 그림은 동방에서 일어난 사건을 묘사하고 있지만 네덜란드와도 관련성을 갖는다. 벨사자르는 우상을 섬김으로써 하나님의 분노를 샀다. 렘브란트가 이 그림에서 의도했던 것도 바로 이러한 점이라 생각된다.

77
「벨사자르 왕의 연회」, 1635년경, 캔버스에 유채, 167.6×209.2cm, 런던, 국립미술관

개혁 신학자들은 다른 신을 섬기지 말며 '위로 하늘에 있는 것과 아래로 땅에 있는 것'의 형상을 새기지 말라는 계명을 특별히 강조했다. 프로테스탄트는 이 계명을 정통 유대인들처럼 성화(聖畵)를 숭배대상으로 삼았던 가톨릭적 관례를 씻어내기 위한 것으로서 해석했다. 따라서 개혁 신학자들은 가톨릭의 관습을 우상숭배라고 비난하면서 벨사자르 왕의 심판에 비교하기도 했다.

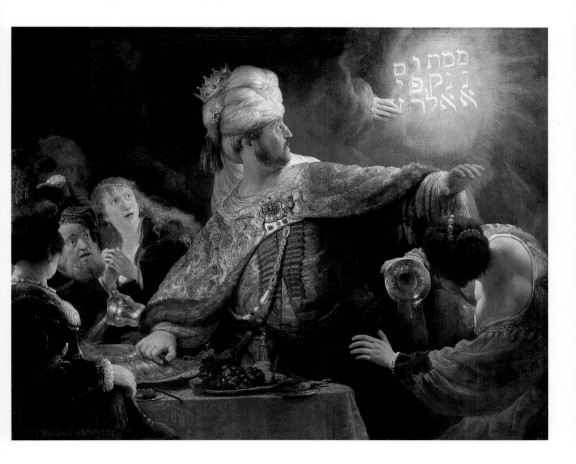

이 그림에 씌어진 히브리 문자는 암스테르담의 학문적 풍토에 힘입은 것이다. 글은 오른쪽에서 왼쪽으로 제대로 씌어 있지만 세로줄의 단어 배치가 원칙에서 어긋나 있다. 렘브란트는 1639년부터 므나쎄 벤 이스라엘(그림51)을 알고 있었다. 옛 랍비들의 해석에 따라서, 므나쎄는 이 글을 오직 다니엘만이 읽어낼 수 있도록 하느님이 의도적으로 그렇게 쓰신 것이라고 생각했다. 렘브란트가 이를 알고 있었다는 것은 히브리

전통에 대한 당시 사람들의 관심을 반영해준다. 당시 암스테르담의 기독교 학자들은 성서를 명확히 해석하기 위해서 유대의 문헌을 찾아헤맸고, 유대 사상가들은 기독교 문헌을 참조했다. 네덜란드 주연합 총독의 의뢰로 1637년에 발간된 공인 성서는 히브리어, 그리스어, 라틴어 원전을 네덜란드어로 번역한 것이었다. 이처럼 다양성이 공존하는 문화권에서 이 그림이 유대인이나 기독교인 모두에게 사랑받은 것은 당연한 이치였다.

벨사자르 왕의 교만에 비교되는 것이 아브라함의 겸양과 순종이다. 「창세기」의 아브라함과 하느님의 언약은 믿음의 표본을 찾던 역사화가들이 가장 즐겨 그린 주제였다. '내가 너를 큰 사람으로 만들어주겠다'는 하느님의 약속을 믿었던 아브라함은 모진 시련들을 견디어냈다. 아브라함의 순종적인 모습은 자율권을 중시하던 신생 공화국 사람들에게 감동을 주었을 것이다. 네덜란드 지도자들은 정치 투쟁의 정당성을 이스라엘의 옛 역사에서 찾았던 것이다.

아브라함의 가장 혹독한 시련은 첫 부인 사라가 한참 나이들어서야 낳은 외아들 이삭을 제물로 바치라는 요구였다. 아브라함은 이삭을 산으로 데려갔다. 이삭에게는 "하나님이 어린 양을 친히 준비하시리라"고 말했지만, 산에 올라가서는 번제단에 아들을 묶었다. "(아브라함이) 손을 내밀어 칼을 잡고 그 아들을 잡으려 하더니, 여호와의 사자가 하늘에서부터 그를 불러 가라사대 '아브라함아, 아브라함아' 하시는지라 아브라함이 가로되 '내가 여기 있나이다' 하매, 사자가 가라사대 '그 아이에게 네 손을 대지 말라. …… 네가 네 아들 네 독자라도 내게 아끼지 아니하였으니 내가 이제야 네가 하나님을 경외하는 줄 아노라.' 아브라함이 눈을 들어 살펴본즉 한 숫양이 뒤에 있는데 뿔이 수풀에 걸렸는지라 아브라함이 가서 그 숫양을 가져다가 아들을 대신하여 번제로 드렸더라."(「창세기」 22 : 10~13)

기념비적인 작품인 「아브라함의 제물」(Sacrifice of Abraham, 그림78)에서 렘브란트는 결정적인 구원의 순간을 묘사하는 오랜 전통을 따랐다. 라스트만이 작은 그림들에서 보여준 구성을 응용해서 그는 손동작과 눈빛과 대각선 형태의 몸으로 이 사건을 극화시켰다. 백발의 아버지는 세월의 풍상을 보여주는 왼손으로 눈을 가린 아들의 얼굴을 뒤로 꺾어 목이 드러나게 했다. 내리쬐는 햇살은 사춘기도 지나지 않은 소년의

78
「아브라함의 제물」,
1635,
캔버스에 유채,
193.5×132.8cm,
상트페테르부르크,
에르미타슈
미술관

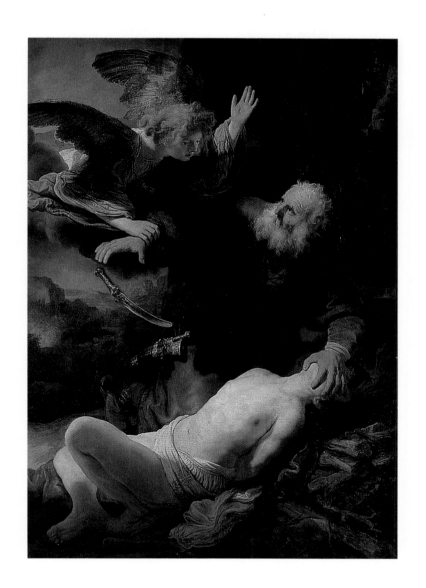

연약함을 보여준다. 하나님의 전갈을 가져온 천사가 아브라함의 손목을 낚아채며 칼을 떨어뜨린다. 아브라함의 지친 표정과 눈물이 글썽한 눈에서 내면의 갈등(성서에서는 언급되어 있지 않다)과 하나님의 사자를 받아들이는 안도감이 읽힌다. 천사는 빛을 타고 온 것처럼 보인다. 그 빛의 증거는 천사의 얼굴에 드리워진 팔의 그림자와 아브라함의 얼굴에서 찾아진다. 렘브란트는 숫양을 포함한 이 이야기의 나머지 부분을 생략함으로써 이를 인간적인 감동이 있는 이야기로 풀어냈다.

렘브란트의 「벨사자르 왕의 연회」가 우상숭배자를, 「아브라함의 제물」이 진실한 믿음을 그려낸 것이라면, 「사로잡힌 삼손」(The Blinding of Samson, 그림79)은 근원적 결함을 지닌 영웅을 묘사한다. 삼손을 눈멀게 하는 장면을 렘브란트만큼 잔혹하게 표현한 화가는 없었다. 여호수아가 세상을 떠난 후 이스라엘 지도자들에게 '판관'(Judge)이라는 이름이 붙여졌는데, 삼손은 바로 마지막 판관이었다. 네덜란드 역사학자들은 판관을 스타드호우데르를 비롯한 공직자들이 본받아야 할 표본으로 해석했다. 이스라엘 민족이 블레셋 사람들에게 억압받을 때 태어난 삼손은 탄생과 동시에 하나님의 축복을 받았다. 덕분에 그는 머리카락을 자르지 않는 한 엄청난 괴력을 지닐 수 있었다. 블레셋 사람들은 매춘부인 들릴라를 매수해서 삼손의 비밀을 캐낸다. 들릴라가 삼손을 잠들게 만들자, 블레셋 사람들은 삼손에게 달려들어 머리카락을 잘라내고, 삼손의 두 눈을 파낸 후 감옥에 가둔다(「판관기」 16 : 20~21). 렘브란트는 이 사건을 섬뜩하게 그려냈다. 동굴 같은 무대, 이를 악물고 주먹을 불끈 쥐고 발버둥치는 삼손과 씨름하는 블레셋 병사 넷. 한 병사가 삼손이 꼼짝 못하도록 목을 죄는 틈에 다른 병사는 삼손의 오른쪽 눈을 칼로 찌르고 또 다른 병사는 팔에 수갑을 채운다. 고통으로 오그라든 오른쪽 다리와 발가락은 들릴라를 가리키고, 들릴라는 가위와 머리카락을 전리품처럼 들고 뛰쳐나간다. 들릴라의 맵시있는 옷, 황금으로 만든 포도주병, 화려한 침구는 삼손의 몰락이 성적 탐욕 때문임을 암시해준다.

렘브란트의 삼손은 루벤스와 이탈리아 화가들의 삼손처럼 근육질의 거인이 아니다. 오히려 타락한 라오콘을 닮았다(그림67). 고약스런 얼굴과 불룩한 아랫배는 죄인의 몸뚱이를 떠올리게 하지만, 렘브란트는 삼손이 용서받고 하나님의 뜻에 따라 일하게 될 것임을 암시하는 듯하다. 삼손은 감옥에 갇힌 즉시 머리카락이 다시 자라기 시작했다. 결국 그는

블레셋 사람들의 성전을 무너뜨린 후 파란만장한 삶을 마쳤다.

렘브란트가 삼손을 이처럼 천박하게 그린 이유가 무엇이었든, 이 그림은 곧바로 팔리지 않았다. 렘브란트는 그림이 완성되고 3년 후인 1639년 호이헨스에게 그리스도 수난 연작을 선물로 주겠다고 약속했다. 그 그림의 주제를 분명하게 밝히지는 않았지만 언급한 규격이 「사로잡힌 삼손」의 규격과 일치한다. 호이헨스는 그 제안을 거절했지만, 보름 후 렘브란트는 그 그림을 그에게 보내면서 조언을 덧붙였다. "이 그림을 햇살이 좋은 곳에 전시하십시오. 그리고 멀리 떨어져서 감상한다면 불꽃이 번뜩이는 기분을 느낄 수 있을 것입니다." 섬뜩한 장면과 명암의 대비가 뚜렷한 그림에 어울리는 충고였다. 렘브란트가 그런 제안을 한 이유에 대해서는 의문이 남는다. 삼손은 전통적으로 스타드호우데르를 상징하기는 했지만, 뛰어난 리더십과 강력한 힘으로 숭배받던 초인이었다. 들릴라와의 밀회 사건은 이차적인 것이었다. 렘브란트는 극단적인 고통을 표현해내는 그의 능력을 높이 평가하던 전문가에게 그 그림이 매력적일 것이라 생각했을지도 모른다. 또한 호이헨스가 「라오콘」과, 주피터의 불을 훔친 죄로 독수리에게 간을 먹히는 프로메테우스를 그린 루벤스의 그림(그림80)에서 삼손의 몸을 인용한 것임을 알아주기를 기대했을 수도 있다. 호이헨스가 이 그림만큼이나 섬뜩한 주제인 '메두사의 잘려나간 머리'를 묘사한 루벤스의 그림을, 소름끼칠 정도의 사실성과 예술적 아름다움이 결합되어 경이로운 예술로 승화되었다고 극찬한 적이 있었기 때문이다. 렘브란트는 호이헨스의 이런 취향을 잘 알고 있었기 때문에 「삼손」을 그에게 선물했을 것이라 생각된다.

「다나에」, 「벨사자르 왕」, 「아브라함」, 「삼손」에 공통된 극적인 순간의 묘사, 열정적인 감정, 역동적인 움직임, 화려한 의상은 렘브란트가 당시의 연극에 대해서 잘 알고 있었음을 증명해준다. 그는 암스테르담에서 연극 문화가 꽃피기 시작할 즈음 이 작품들을 그렸다. 비극시인 본델, 세상을 희극적으로 노래한 헤르브란트 아드리안즈 브레데로(Gerbrand Adriaensz Bredero, 1585~1618)가 연극 대본을 쓴 첫 세대 시인들이었다. 1637년 암스테르담에 문을 연 네덜란드 최초의 전문극장은 건축가 야코브 반 캄펜(Jacob van Campen, 1595~1657)이 설계한 장려한 건물이었다. 주로 비극이 먼저 공연되고 희극이나 익살 광대극이 잇달아 공연되는 형식이었으며, 연극 공연 때마다 거의 1천 명의 관

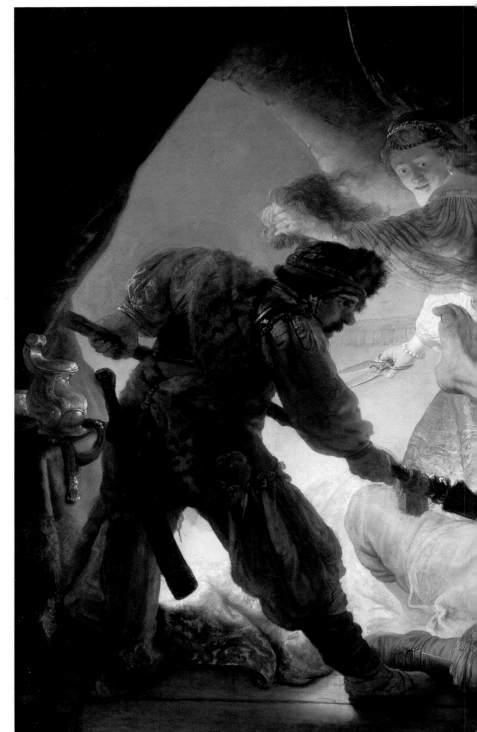

79
「사로잡힌
삼손」,
1636,
캔버스에 유채,
206×276cm,
프랑크푸르트,
시립미술연구소

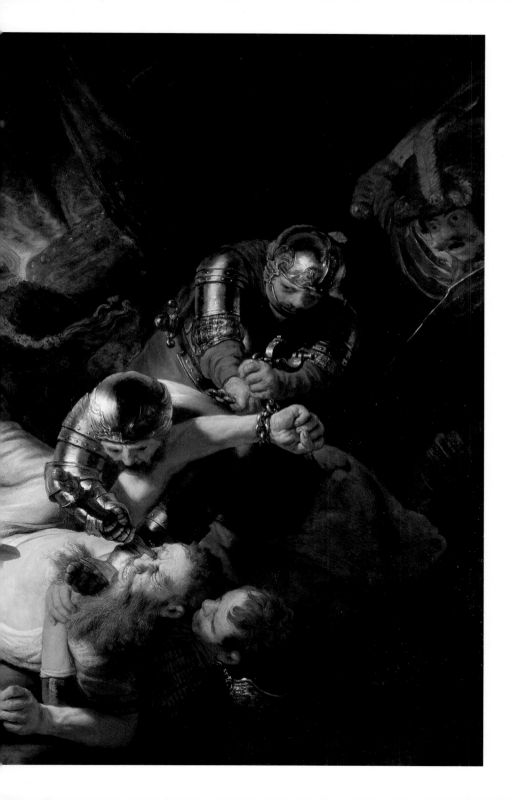

객이 관람석을 가득 채웠다. 렘브란트도 새로운 연극에 매료되었던 것
같다. 1638년 그는 본델이 쓴 네덜란드 중세의 영웅을 극화한 비극에 출
연한 배우들을 스케치하기도 했다. 주교 역할을 맡은 배우의 스케치는
분장실에서 대본을 암송하는 모습이며, 그 옆에는 그의 의상이 걸려 있
다(그림81). 렘브란트는 희극배우의 모습을 스케치하기도 했다. 역사적
주제를 다룬 연극에서, 그는 화려한 의상과 머나먼 과거나 동방을 떠올

80
페테르 파울
루벤스와 프란스
스니데르스,
「손발이 묶인
프로메테우스」,
1611~12년경,
캔버스에 유채,
243×210cm,
필라델피아
미술관

려주는 무대배경들을 보았을 것이다. 그러나 고전적인 이야기에 유머러
스한 면을 덧붙이고 성서 속의 영웅들을 평범한 인물로 그렸듯이, 렘브
란트는 연극에서 배우면서도 회화의 전통을 간과하지 않았다. 삼손이나
헨리 8세를 다룬 아브라함 데 코닝(Abraham de Koningh)의 희·비극
에서도 나타나는 이러한 특성들은 라스트만과 모이세스 반 에이텐브루

크(Moyses van Uyttenbroeck, 1595/1600~1647)를 비롯한 당시 화가
들의 역사화에서도 감칠맛을 더해주었다.

　서사시적 연극은 렘브란트에게 깊은 영향을 끼친 듯하다. 본델과 데
코닝은 헤이스브레흐트, 오이디푸스, 삼손, 다윗 등 영웅들의 흥망성
쇠를, 극적인 반전을 중심으로 비극적 이야기로 꾸며나갔다. 이는 아리
스토텔레스의 연극이론에서 핵심적인 극적 전환, 즉 '페리페테이아'(용
어해설 참조)를 빌려온 것이었다. 페리페테이아는 주인공을 향한 연민
과 주인공의 운명에 대한 공포심을 조장함으로써 관객의 감정을 순화시
키는 수법이었다. 또한 주인공이 허약한 의지력 때문에 불행을 자초하

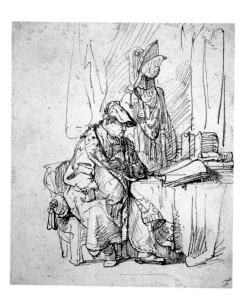

81
「고세베인
주교 역을 맡은
배우」,
1638,
펜과 갈색 잉크,
18.3×15cm,
채스워스,
데본셔 컬렉션

는 장면은 주인공의 인간적인 모습을 한층 부각시켰다. 렘브란트가 극
적 순간에 닥친 열정적 감정을 표현한 것도 비슷한 효과를 자아낼 수
있었다.

　렘브란트가 1630년대에 삼손을 주제로 다양한 관점에서 그린 그림은
후원자를 위한 것이라기보다는 보관용이었다고 추측된다. 1638년의 「삼
손의 결혼」(Wedding of Samson, 그림82)은 삼손이 블레셋 사람들을 증
오하게 된 이유를 묘사해준다. 삼손은 전통적 관례를 무시하고 블레셋
여인을 아내로 맞아들였다. 결혼 축하연 중에 삼손은 30명의 감시인들
에게 맞추지 못할 것이라며 수수께끼 내기를 제안한다. 손님들이 복수

할지도 모른다는 생각에 삼손의 아내는 삼손에게서 그 답을 알아내어 그들에게 알려준다. 그들이 답을 알아맞히자, 삼손은 분노하여 30명의 블레셋 사람들을 죽이고 배신한 아내를 버린다. 훗날 삼손은 화해하러 오지만, 장인은 삼손의 아내를 다른 남자에게 주었기 때문에 그 여동생을 대신 아내로 주겠다고 제안한다. 이에 격분한 삼손은 블레셋 사람들에게 복수하겠다고 맹세한다. 이 「판관기」에 따르면 이 모두가 이스라엘 사람들에게 전쟁 지도자를 안겨주기 위한 하나님의 계획이었다. 그러나 렘브란트에게레는 이런 종교적 메시지보다는 이야기의 극적 반전과 긴장된 감정이 중요했다.

「삼손의 결혼」은 화려함의 극치를 보여주며, 「벨사자르 왕」과는 전혀 다른 분위기이다. 신부는 젊은 연인들과 호기심에 찬 손님들 사이에서 침묵하는 모습으로 중심점을 이룬다. 수수께끼를 내고 있는 삼손의 자세에서 그의 도전성을 짐작할 수 있다. 신부의 눈빛에서는 불안감이 읽힌다. 이 그림은 완성된 지 3년 후, 레이덴의 미술 공동체 회원들에게 '회화의 찬미'라는 제목으로 강연한 레이덴 출신의 화가 앙헬(주요 인물 소개 참조)에게서 화가가 그림의 주제와 그 시대의 풍습을 완벽히 이해하고서 그려낸 표본이라고 극찬을 받았다. 손님들이 '요즘 식으로 앉지 않고' 침상 같은 의자에 비스듬히 누워 있는 것이 대표적인 예였다. 또한 삼손은 머리카락이 길게 그려져 다른 사람들과 구분된다. 손님들은 '당대의 연회장'에 있는 듯하지만, 렘브란트는 세세한 것들을 덧붙여 성서 시대의 결혼식을 당시의 결혼식과 뚜렷이 구분해주었다.

렘브란트는 고대 로마와 이스라엘간의 전쟁을 로마의 관점에서 기술한 유대인 역사학자 플라비우스 요세푸스(Flavius Josephus, 37/38~100경)가 쓴 『유대인의 고대풍습』을 소재로 그림을 그리기도 했다. 이 책은 구약성서에 기록된 사건들을 심리적 분석까지 곁들여 상세하게 기술하고 있어 개혁신앙을 가진 작가들까지도 즐겨 읽었다. 렘브란트는 이 책의 고지(高地) 독일어 번역본을 갖고 있었는데, 여기에는 목판 삽화가 실려 있었다. 요세푸스의 책을 바탕으로, 렘브란트는 피로연 손님들을 둘로 나누었다. 하나는 주연을 즐기는 사람들이며, 다른 하나는 수수께끼에 참여한 감시인들이다. 그러나 전반적인 구도는 농부들의 결혼식 장면을 보여주는 판화에서 레오나르도 다 빈치의 「최후의 만찬」(Last Supper)에 이르기까지 여러 그림의 구도를 절묘하게 결합시킨 것이다.

렘브란트는 레오나르도의 유명한 벽화를 본뜬 판화를 모사한 적도 있었다(그림83). 렘브란트가 붉은색 분필로 대담하게 그려낸 '최후의 만찬'은 레오나르도의 원작과 사뭇 다르다. 렘브란트는 원작의 대칭구도를 파괴했고, 그리스도와 그 제자들을 좁은 방에 몰아넣었으며, 균형을 잃은 천개(天蓋)를 그리스도 뒤에 덧붙여놓았다.「삼손의 결혼」에도 비슷한 천개가 신부의 위치를 표시해주며, 그리스도 오른쪽에 있는 몸을 기댄 검은 머리카락의 제자처럼 삼손도 신부의 반대편으로 몸을 기대고 있다. 결혼 피로연에 참석한 손님들간의 대화도 그리스도 제자들간의 열띤 토론을 응용했다. 이 주제를 표현하기 위해서 렘브란트가 여러 그림의 구도를 결합시킨 까닭에, 18세기에는 이것은「에스델과 아하스에로스의 연회」(그림23)를 그린 것으로 오해받기도 했다.

삼손을 그린 연작들은 렘브란트가 1630년대에 역사화에 야심차게 도전했음을 보여준다. 렘브란트 이전에는 라스트만과 그 제자들이 이처럼 참신한 주제를 찾아내고 전통적인 주제를 예전과 다른 식으로 그려내는 실험정신을 보여주었다. 따라서 렘브란트의 그림을 포함해서 적잖은 작품들이 그 원전을 확인하기 힘들다. 어쨌거나 17세기의 문학이론도 이런 선택의 합리성을 뒷받침해주었다. 강연자나 저술가의 주된 임무는 '발명'(invention)이었다. 당시 '발명'이란 낱말은 인상적인 주제를 현명하게 선택해서 적절하게 다루는 솜씨를 뜻하는 개념이었다. 17세기 말, '닐 볼렌티부스 아르둠'(Nil Volentibus Arduum, '노력하는 사람에게는 어려운 것이 없다'는 뜻)이란 문학 동우회는 '이야기의 희귀성'을 좋은 연극의 필수조건이라 선언했다. '희귀성'은 독특하거나 좀처럼 다루어지지 않는 주제를 선택함으로써, 혹은 친숙한 이야기를 새로운 시각에서 해석함으로써 성취될 수 있었다. 렘브란트의「삼손의 결혼」,「에우로파의 납치」,「설교하는 세례자 요한」은 이런 조건들을 만족시키기에 충분했다. 당시의 역사극과 역사화에서 다룬 다양한 주제들은 네덜란드 시민들에게 참신한 이야기를 맛볼 수 있게 해주었다.

렘브란트는 때때로 별로 알려지지 않은 이야기를 심리적 진수를 보여주는 것으로까지 농축하여 더욱 난해하게 만들어서, 그런 그림들은 주제를 짐작하기도 힘들 지경이다. 대표적인 예가 두 손을 꼭 쥐고 터번을 쓴 노인을 그린 반신(半身) 초상화이다(그림84). 기껏해야 이국적인 의상과 뱀이 기둥을 감고 있는 성전이, 그가 구약시대의 인물임을 암시해

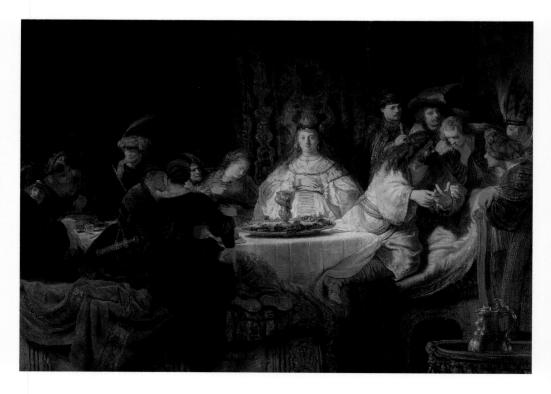

82
「삼손의 결혼」,
1638,
캔버스에 유채,
125.6×174.7cm,
드레스덴,
옛 거장
회화전시실

83
「최후의 만찬」
(레오나드로
다 빈치의
「최후의 만찬」을
본뜬 조반니
피에트로 다
비라고의
인그레이빙 판화를
보고 모사),
1633~35년경,
붉은 분필,
36.2×47.5cm,
뉴욕,
메트로폴리탄
미술관

줄 뿐이다. 성전의 지성소까지 들어가 향단에 분향하면서 제사장의 권리를 강탈한 유다의 우찌야 왕이라 추정해보지만 확실하지는 않다(「역대하」 26 : 16~20). 하나님은 즉각 그를 문둥병에 걸리게 만들었다. 초상화 주인공의 얼굴에 그려진 회색 반점이 문둥병 자국일 것이다. 요세푸스에 따르면, 문둥병은 성전 지붕의 틈새를 통해 들어온 햇살에 의해서 우찌야 왕에게 옮겨졌다. 렘브란트는 이런 초자연적인 현상을 터번 윗부분을 번뜩이게 처리하는 것으로 표현했다. 당시 네덜란드는 종교적 권위와 세속 세력의 구분에 대한 논쟁으로 시끄러웠기 때문에, 우찌야 왕에 대한 이야기는 상당한 반향을 일으켰을 것이다. 실제로 이 주제가

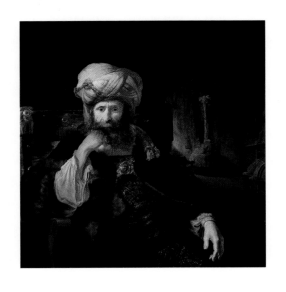

84
「문둥병에 걸린 우찌야 왕」, 1639년경, 목판에 유채, 102.8×78.8cm, 채스워스, 데본셔 컬렉션

85
페르디난드 볼, 「신전에서 쫓겨난 우찌야 왕」, 1640년경, 캔버스에 유채, 115.5×111cm, 개인 소장

17세기의 복제화 시장을 상당 부분 확보하고 있었다고 추정할 수 있다. 렘브란트의 작업실에서 조수로 지내는 동안, 볼도 울적한 모습으로 손에 얼굴을 괸 채 깊은 사색에 빠진 우찌야 왕을 그렸다(그림85). 볼은 성전의 특징을 충실히 모방했지만 두 개의 구체를 덧붙였다. 이 남자가 정말로 우찌야 왕이라면, 지상과 천체를 상징하는 두 구체는 우찌야의 세속적 권한이 성지까지 침범했으며 성서의 표현대로 그의 명성이 '원방(遠邦)'까지 널리 퍼져 있었음을 암시해준다. 그러나 선반의 책들과 더불어 두 구체는 그림 속의 공간이 학자의 서재일 수도 있음을 제시해준다. 따라서 볼과 렘브란트의 주인공이 늙은 철학자나 의사일 가능성을 배제할 수 없다. 그리스 신화에서 의술의 신 아스클레피오스의 상징이

뱀이 감긴 지팡이이므로, 뱀이 감긴 기둥은 이를 약간 바꾼 것일 수 있다. 그런데 볼과 렘브란트의 인물은 이목구비에서 뚜렷한 차이를 보인다. 이런 점에서 볼은 당시의 인물을 그의 직업에 걸맞은 역사적 인물로 변형시켰는지도 모른다.

「플로라(사스키아 오일렌부르크)」도 그렇지만 렘브란트의 일인(一人) 역사화는 이국적 옷차림을 한 사람을 그린 인물화와 유사하다. 화려한 옷차림과 역동적인 모습은 렘브란트가 레이덴 시절에 그린 '트로니'를 떠올려주지만, 그들의 독특한 용모와 큰 규격은 가장 무도회용 옷차림을 한 모델들의 초상화처럼 보인다. 1631년경의 「동양 의상을 입은 자화상과 푸들」(그림10)을 포함해서 이런 작품들 중 일부는 실제로 초상화였지만, 다른 작품들은 불분명하다. 가장 대담한 그림 중 하나가 1637년에 평소와 달리 커다란 참나무 판에 그린 「폴란드 의상을 입은 남자」(Man in Polish Costume, 그림86)이다. 인물의 당당한 자세와 입체감이 느껴지는 섬세한 표현에서 그가 네덜란드에 파견된 폴란드 사절일 것이라 추측되기도 하지만 옷차림은 유행을 지난 것처럼 보인다. 또한 눈가의 주름과 멋진 콧수염에서, 이 그림은 얼굴 표현과 명암 효과와 이국적 의상에 대한 연구서라 말할 수 있다. 즉, 이것이 예외적으로 크게 그린 '트로니'일 수도 있다는 뜻이다. 렘브란트와 그의 추종자들이 남긴 이런 그림들이 재산 목록들에 자주 기록되었던 것으로 볼 때 허구의 인물을 사실적으로 창조해낸 렘브란트의 능력을 보여주는 것으로 높이 평가되었던 것 같다.

물론 네덜란드의 특수계급층 사람들도 역사적 인물처럼 옷을 입거나 목가적인 분위기의 옷을 입고 화가들 앞에 앉았다. 렘브란트의 에칭 판화에서, 유명한 설교자의 조카인 브텐보하르트는 고풍스런 16세기 옷을 입고 있다(그림87). 배경과 인물의 포즈는 황금의 무게를 저울질하는 대금업자를 그린 16세기의 그림을 연상시켜준다. 그밖의 물건들은 세금 징수원이던 브텐보하르트의 직업과 초기 네덜란드 미술에 대한 그의 관심을 잘 보여준다. 브텐보하르트는 루카스 반 레이덴의 판화를 수집했다. 이 에칭 판화에 기록된 해인 1639년에 렘브란트는 브텐보하르트의 도움으로 '그리스도의 수난' 연작의 마지막 두 작품에 대한 스타드호우데르의 미지급금을 해결할 수 있었고, 그래서 이 에칭 판화와 동판화를 그에게 선물로 주었다. 렘브란트가 돈이 화급하게 필요했던 이유는 13,000

86
「폴란드 의상을 입은 남자」, 1637, 목판에 유채, 96.8×66cm, 워싱턴 D.C., 국립미술관

87
「요하네스
브텐보하르트」,
1639,
에칭과
드라이포인트,
25×20.4cm

길더라는 엄청난 값의 집을 구입한 1639년 1월 3일의 계약서로 설명된
다. 1639년 5월 1일, 렘브란트는 연리 5퍼센트의 이자로 잔금을 '5년이
나 6년 이내에' 치르기로 약속하고 그 집으로 이사했던 것이다. 그것은
결코 현명한 짓은 아니었지만, 암스테르담에서 손꼽히는 초상화가이자
역사화가라는 렘브란트의 명성이 집을 판 사람들에게나 렘브란트 자신
에게 그런 위험을 감수하게 만들었다.

꿈과 현실 가족과 친구들 그리고 「야경」

4

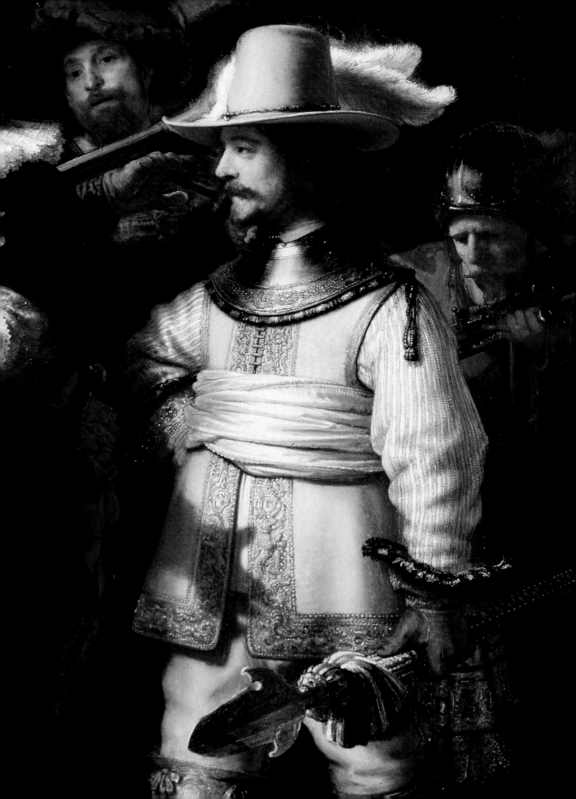

1639년에 새 집을 구입한 것은 렘브란트의 화가로서의 입지와 사회적 지위가 상승되었다는 증거이며, 새로운 가족에 대한 기대감을 반영한 것이기도 하다. 그 집은 렘브란트와 사스키아가 임시로 머물고 있던 오일렌부르크의 집 옆, 신트 안토니스브레스트라트에 자리잡고 있었다. 암스테르담이 확장되던 초기인 1606년에, 그 도시의 중심부에 있던 쓰레기 매립장 지역이 건축 포고령에 따라 주택 지구로 지정되었고, 그 지역은 성공한 예술가와 전문직 종사자 그리고 대부분이 유대인이었던 상인들이 모여 사는 부촌(富村)이 되었다. 최근의 연구에 따르면 거기에 살았던 유명한 예술가로는 데 케이제르(그림53), 라스트만(그림19), 빈크보스와 그의 건축가 아들이 있었다. 렘브란트의 옆집에는 포르투갈계 유대인 상인이, 다른 옆에는 초상화가 엘리아즈(그림43)가, 그리고 길 건너편에는 렘브란트 집 뒤 포르투갈계 유대인 회당의 랍비인 므나쎄 벤 이스라엘(그림51)이 살았다.

지금은 렘브란트의 유품 전시 기념관이 되어 있는 그 집(그림89)은 조화로운 균형미를 갖춘 3층 건물로, 렘브란트가 제자들을 가르치는 작업 공간으로 사용한 널찍한 다락방까지 있다. 암스테르담의 극장을 설계한 건축가 반 캄펜이 1633년경에 보수하면서 두 개의 반구형 창문을 달고 전통적인 박공지붕을 덧씌웠다. 1656년에 작성된 렘브란트의 재산 목록을 통해서 이 집의 구조를 예상해볼 수 있다. 1층에는 '사엘'(sael)을 포함해서 네 개의 주된 방이 있었다. 17세기에 대부분의 집에서 '사엘'은 가장 정성스레 꾸민 응접실이었지만, 렘브란트는 그 방을 침실로 사용했다. 위층에도 방이 넷이나 있었지만 모두 렘브란트가 개인적 용도로 사용했던 것으로 알려져 있다. '그림을 그리기 위한 작은 방'과 '그림을 그리기 위한 큰 방'으로 나뉘어진 작업실에는 도로쪽을 향해 네 개의 커다란 창문이 나 있었다. 건물 안쪽으로는 '예술품 보관실'이 있어 수집한 예술품들이 보관되었지만, 예술품들은 집안 곳곳에 진열되어 있기도 했다.

렘브란트와 사스키아는 자식복이 없었지만, 1639년에 렘브란트는 그

널찍한 집을 채워줄 아기를 가질 수 있으리라 기대했던 것으로 여겨진
다. 1636년과 1638년에 그들은 두 자식을 어려서 잃었고, 1640년에 태
어난 세번째 아기도 태어난 지 2주만에 사망하고 말았다. 아들 티투스는
성인이 될 때까지 살아주었지만, 1642년 사스키아가 세상을 떠났을 때
티투스는 겨우 생후 9개월 된 갓난아기였다. 십수 년의 세월이 지난 후,
1654년에 렘브란트는 가정부이자 사실상 부인이었던 헨트리키에 스토
펠스와의 사이에서 딸을 낳았다. 1630년대에 그려진 데생은 사스키아와
어려서 죽은 아기들과의 단란한 삶, 그리고 헨드리크 오일렌부르크 가

89
렘브란트가
살던 집,
암스테르담

족의 모습을 보여준다. 펜과 잉크로 그린 스케치에서, 렘브란트는 어린
아기에게 닥칠 비극을 예견이라도 한 듯한 장면을 보여준다(그림90). 발
버둥치는 아기와 이를 진정시키려는 어머니의 모습은 그가 몸의 움직임
을 정확하게 관찰했음을 보여주기도 한다. 아기의 몸부림과 젊은 어머
니의 얼굴 표정, 그리고 노파의 잔소리와 형제들의 은밀한 관심에서 감
정의 흐름이 읽힌다.
　어린아이를 그린 렘브란트의 데생은 대부분 시끌벅적한 장면인 데 반
해서, 침대에 누운 사스키아의 모습은 요하네스 베르메르(Johannes
Vermeer, 1632~75)의 친밀함을 연상시켜준다. 이 데생들은 렘브란트의

슬픔을 담아낸 애가(哀歌)로 사스키아의 죽음을 예견이라도 한 듯하지만, 허약한 아내를 섬세하게 표현해낸 감각은 오히려 아내의 임신에 대한 렘브란트의 감흥을 기록한 것이다. 1640년경의 한 데생에서 사스키아는 네 기둥이 세워진 아취있는 침대 커튼 뒤로 살며시 보인다(그림 91). 그녀는 앉아 있지만 병약한 모습이다. 침대 뒤로는 버들가지로 만든 긴 바구니가 있고, 그곳에 앉아 아기에게 젖을 먹였을 유모의 베개가 그 안에 담겨 있다. 펜 놀림은 자신감에 넘치고, 가구의 대담한 윤곽선에서 사스키아와 침구를 표현해낸 섬세한 선까지 변화무쌍하다. 드라이브러시(dry brush : 안료나 물감을 조금 칠한 붓으로 문질러 그리는 화법의 하나 – 옮긴이) 기법이 적용된 얇은 칠은 렘브란트의 유화에 나타나는 반투명한 그림자를 떠올려준다. 회색이 감도는 흰색 종이 부분적으로 엇갈려 나타나게 함으로써, 나른한 오후의 빛이란 느낌을 자아낸다. 선배 화가들과 비교할 때, 렘브란트의 데생은 순간을 포착한 듯하기 때문에 훨씬 생동감있어 보인다.

　이 데생들은 아주 자연스럽게 보이지만 충동적으로 그려진 것이 아니라 대부분 뚜렷한 목적에 따라 다른 작품에서 영감을 얻어 그린 것들이다. 게다가 격의없는 주제를 자연스럽게 그려낸 렘브란트의 데생은 실제의 삶을 표현하면서도 예술의 원형(原型)에서 벗어나지 않는 소박한 사건들을 그리려던 당시 데생화의 변화에 충실한 것이기도 했다. 이런 방향으로 데생의 변화를 주도한 대표적인 데생화가는 네덜란드의 룰란트 사베레이(Roelant Saverij, 1576~1639)와 자크 데 헤인 2세(Jacques de Gheyn II, 1565~1629)였다. 사베레이는 실물이 없을 때도 실물을 그려야 한다며 이런 기법을 '실물 사생'(용어해설 참조)이라 칭했고, 데 헤인 2세는 호이헨스 가족의 친구였다. 렘브란트가 그들의 데생을 몰랐을 리가 없다. 사베레이는 신트 안토니스브레스트라트에 살다가 렘브란트가 그곳에 이사온 해에 세상을 떠났고, 데 헤인 2세는 렘브란트의 「논쟁하는 두 노인」(그림33) 이외에도 두 작품이나 더 구매해준 자크 데 헤인 3세의 아버지였기 때문이다. 따라서 침대에 앉은 사스키아를 그린 데생은 렘브란트의 실물 사생의 하나라 할 수 있다. 커다란 침대에 드리워진 커튼을 열어젖히자 피로에 지친 어머니의 모습이 보인다. 이 감상적인 장면은 뒤러의 유명한 목판화 「성모의 탄생」(The Birth of the Virgin, 1503년경)을 연상시켜준다. 실제로 렘브란트는 뒤러의 그 목판화를 소유

90
「우는 아기」,
1635년경,
갈색 잉크와
엷은 칠과 흰
바탕,
20.6×14.3cm,
베를린,
국립미술관
프로이센
문화재 미술관

91
「분만실의
사스키아」,
1640년경,
펜과 갈색 잉크,
붓과 갈색
엷은 칠,
흰 바탕색,
17.7×24.1cm,
암스테르담,
레이크스
프렌텐카비네트

하고 있었던 것으로 알려져 있다.

　렘브란트는 실제 관찰한 것을 친숙한 구도로 스케치했을 뿐 아니라 그것을 에칭 판화나 역사화, 즉 완성된 작품으로 발전시키기도 했다. 1635년의 「팬케이크를 굽는 여인」(The Pancake Woman, 그림90)은 여러 장의 데생을 바탕으로 한 에칭 판화이다. 이 데생들에는 팬케이크를 굽는 사람 주변에 몰려 있는 아이들을 그린 것과, 팬케이크를 달라고 필사적으로 울어대는 아기를 그린 것이 포함되어 있었다. 특히 우는 아기는 가니메데스로 변형되기도 했다(그림74). 「팬케이크를 굽는 여인」은 팬케이크를 굽는 남자의 옆모습을 그린 두 화가의 그림에서 실마리를 얻은 것이라 생각된다. 렘브란트는 농부들의 삶을 주로 그린 아드리안 브라우어(Adriaen Brouwer, 1606~38)의 「팬케이크를 굽는 남자」(Pancake Man, 그림93)를 가지고 있었다. 그러나 렘브란트의 「팬케이크를 굽는 여인」은 실제의 삶을 에칭 판화로 표현해낸 것이란 느낌을 준다. 이 때문에, 렘브란트가 그려낸 여인과 어린아이는 언제나 수집가들에게 큰 환영을 받았다. 1680년에 조사된 반 데 카펠레(주요 인물 소개 참조)의 재산 목록에는 렘브란트의 "여인들과 어린아이들의 삶을 생생하게 그려낸 데생"이 135번에 수록되어 있었다.

　1635~42년 사이에 그린 데생에 등장하는 소박한 인물들은 렘브란트가 초기부터 집요하게 그렸던 거지와 '트로니'와 나부의 연장이라 할 수 있다. 데생에서 보이는 날카로운 관찰력은 초상화에서도 그대로 나타난다. 그는 저명한 인물들을 그들의 신분에 걸맞게 전신 초상화로 그렸지만 얼굴 표정에도 세심한 주의를 기울였다. 물론 저명한 인물이라도 창가에 앉은 사람처럼 친숙한 반신상으로 그린 경우도 적지 않았다. 이처럼 관찰자의 착각을 자아내는 형식은 렘브란트가 1639년 에칭 자화상으로, 다음 해에는 유채 자화상으로 실험을 끝낸 것이었다.

　한 에칭 판화에서, 렘브란트는 돌로 만들어진 창문턱에 팔을 기댄 채 관찰자를 뚫어지게 응시하는 모습이다(그림94). 자수가 놓이고 털을 가장자리에 댄 겉옷과 줄무늬 소매가 달린 셔츠를 입고, 레이스로 소매 끝을 여몄다. 외투의 뒤집어진 깃과 멋진 베레모는 건강한 얼굴과 잘 어울린다. 널찍한 흰 배경은 렘브란트의 날카로운 눈빛과 주름진 이마를 강조해준다. 그러나 렘브란트의 옷차림은 그 시대가 아니라 16세기의 것이며, 전반적인 구도도 이탈리아 르네상스 시대의 유명한 두 초상화를

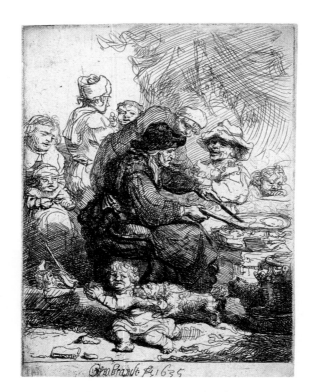

92
「팬케이크를
굽는 여인」,
1635,
에칭,
10.9×7.7cm

93
아드리안
브라우어,
「팬케이크를
굽는 남자」,
1620년대 중반,
목판에 유채,
33.7×28.3cm,
필라델피아
미술관

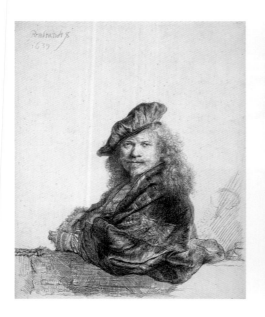

응용한 것이다. 렘브란트는 티치아노의 「한 남자의 초상」(Portrait of a Man, 그림95)에서 창문턱을 덮은 낙낙한 옷과 얼굴 방향을 바꿔놓았다. 티치아노의 이 그림은 그즈음 렘브란트에게서 적어도 한 작품 이상을 구입했던 알폰소 로페스(Alfonso Lopez)의 컬렉션에 전시되어 있었다. 렘브란트가 티치아노의 그림에서 시도한 변화는 결국 라파엘로가 그린 이탈리아 조정대신 발다사레 카스틸리오네의 초상화로 돌아가기 위한 것이었다(그림96). 렘브란트는 카스틸리오네의 정면을 응시하는 눈빛, 베레모, 뒤집어진 깃, 털을 가장자리에 댄 소매, 하나로 모은 두 손을 그대로 반영했다. 이는 1639년 로페스에게 팔린 라파엘로의 그림을 간략히 모사한 스케치에서 잘 드러난다(그림97). 여기에서 렘브란트는 베레모의 경사를 약간 변형시켰고, 그것이 그의 에칭 판화에 그대로 반영되었다.

렘브란트가 티치아노와 라파엘로에게 심취했다는 증거는 1640년의 자화상에서 나타난다(그림98). 에칭 판화에 비해 훨씬 절제된 의상과 베레모와 은은한 색조는 라파엘로의 「카스틸리오네」를 모방한 것이라 할 수 있다. 그러나 렘브란트의 자화상에서 확연히 눈에 띄는 소매, 부드럽게 돌린 얼굴, 사색에 잠긴 듯한 눈빛은 티치아노의 인물에 훨씬 가깝다. 렘브란트는 팔을 올려놓을 지지대, 소매를 위한 공간, 그리고 서명이 들어갈 공간으로 티치아노의 삼분할법을 응용한 셈이다.

이탈리아 거장(용어해설 참조)들의 기법을 응용하는 렘브란트의 자세는 과거의 위대한 걸작을 떠올려주면서 그것을 뛰어넘으려는 의식적인 노력으로 평가되었다. 렘브란트의 자화상들은 옛 거장들에게 던진 도전장이었다. 이런 도전의식은 17세기 내내 교육의 기본원리로 여겨지던 수사학 이론에서 파생된 것으로 미술교육에서도 중요했다. 문학에서 '아에물라티오'(용어해설 참조)는 학생들이 스승이나 저명한 선배들을 뛰어넘기 위해서 시도하는 마지막 단계였다. 첫 단계인 '트란스라티오' (translatio, 번역)에서 학생들은 고전 작품을 네덜란드어로 번역하는 법을 배웠다. 이 단계가 지나면 학생들은 '이미타티오'(imitatio, 모방) 단계로 올라가서, 고전 작품을 모방하여 최대한 우미한 언어를 구사하면서 시와 산문을 썼다. 마지막으로 작가들은 '아에물라티오'를 통해서 이런 표본들을 넘어서려 애썼다. 모방과 도전의 단계에서 즐겨 사용된 기법은 '콘타미나티오'(contaminatio, 혼합), 즉 여러 작품의 모티프와 형

94
「돌 창문턱에 기댄 자화상」, 1639, 에칭과 드라이포인트, 제2판, 20.5×16.4cm

95
티치아노, 「한 남자의 초상」, 1512년경, 캔버스에 유채, 81.2×66.3cm, 런던, 국립미술관

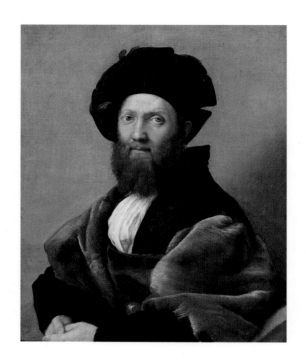

96
라파엘로,
「발다사레
카스틸리오네의
초상」,
1514~15년경,
캔버스에 유채,
82×66cm,
파리,
루브르 박물관

97
「발다사레
카스틸리오네의
초상」
(라파엘로를
본뜸),
1639,
펜과 갈색 잉크,
붓과 갈색
엷은 칠,
흰 바탕색,
16.3×20.7cm,
빈,
알베르티나
판화미술관

98
「자화상」,
1640,
캔버스에 유채,
93×80cm,
런던,
국립미술관

식적 특징을 혼합시키는 기법이었다. 호이헨스도 로마의 시인 마르티알리스와 르네상스 시대의 에라스무스가 남긴 풍자시를 혼합한 시를 쓰면서 수사학적 글쓰기를 훈련했다. 피테르 코르넬리즈 호프트(Pieter Cornelisz Hooft, 1581~1647), 브레데로, 본델 등과 같은 극작가들도 고전 작품을 새로이 번역하면서 '트란스라티오', '이미타티오', '콘타미나티오'의 과정을 밟았다. 예를 들어 호프트의『아킬레스와 폴리세나』는 트로이 전쟁 이야기를 담은 고전 작품들을 혼합시키고, 그것에 오비디우스의 이야기와 서기 1세기의 극작가 세네카의 작품을 교묘하게 덧붙여 하나의 비극으로 각색한 것이었다. 또한 호프트의 희극『셰인헬리흐』(Schijnheiligh)는 이탈리아 르네상스 시대의 시인 피에트로 아레티노(Pietro Aretino, 1492~1556)의『위선자』를 네덜란드 실정에 맞게 각색한 것이었으며, 브레데로는 운문으로 아레티노를 모방하기도 했다. 한편 본델은 고전 작품의 다신교적 내용을 기독교식으로 각색하는 데 탁월했다. 1640년에 발표한 그의 성공작『이집트의 요셉』은 세네카의『히폴리투스』를 기독교식으로 각색한 것으로, 본델은 세네카의 감정 표현법을 배우기 위해서 이 작품을 네덜란드어로 직접 번역해서 발표하기도 했다.

경쟁에 의한 창의력 개발은 17세기의 시각예술에서도 마찬가지였다. 렘브란트의 제자인 반 호흐스트라텐이 1678년의 논문에서 화가들에게 "최고의 경지를 넘어서려면 경쟁심"을 키우라고 충고하고 있는 것으로 판단하건대 렘브란트는 제자들에게 경쟁에 따른 창의력 개발을 강조했던 것으로 여겨진다. 실제로 렘브란트의 자화상들은 라파엘로와 티치아노와 경쟁했을 뿐 아니라, 그들의 모델과도 경쟁한 것으로 해석될 수 있다. 그가 라파엘로의 초상화를 모사한 데생에 모델의 이름을 써두었다는 사실이 무엇을 의미하겠는가? 렘브란트는 카스틸리오네가 이탈리아 문화에 끼친 공헌을 잘 알고 있었을 것이다. 르네상스 시대의 전형적인 궁중대신이었던 카스틸리오네는 우르비노 궁전에서의 규범적인 삶을 소상히 기록한 1528년의『정신론』(Book of the Courtier)으로 큰 명성을 얻었다. 네덜란드 공화국에서 어떤 화가도 카스틸리오네와 같은 위치를 꿈꿀 수 없지만, 렘브란트는 적어도 암스테르담 안에서는 그에 버금가는 위치에 올랐다. 암스테르담을 끌어가던 핵심 인사들이 그랬던 것처럼 렘브란트도 루카스 반 레이덴의 희귀한 판화들과 그 시대에 가장

세련된 궁전화가로 주목받던 루벤스의 그림을 비싼 값에 사들이면서 영향력있는 수집가가 되었다.

17세기 사람들은 티치아노의 모델이 르네상스 시대의 시인인 루도비코 아리오스토(Ludovico Ariosto, 1474~1533)라 생각했다. 렘브란트는 아리오스토처럼 옷차림을 함으로써, 시(詩)라는 정신적 예술과 회화라는 노동집약적 예술의 동질성을 주장한 것으로 해석된다. 르네상스 시대부터 시작된 시와 회화의 경쟁관계는 렘브란트의 「삼손의 결혼」(그림82)에 담긴 문학성을 지적하며 극찬한 앙헬의 글을 비롯해서 많은 논문들이 언급하고 있다.

렘브란트가 1639년과 1640년에 그린 두 자화상은 그 자신이 그에게 초상화를 주문한 저명인사들과 사회적 신분에서 동등하다고 선언한 것이라 할 수 있다. 1641년에 그린 니콜라스 반 밤베크와 아가타 바스 부부의 초상화는 티치아노에게 도전장을 던진 것이었다(그림99와 100). 두 모델은 흑단으로 만든 액자를 연상시키는 아치 형태의 구조물 안에서 몸을 약간 앞으로 숙인 듯한 모습이다. 두 초상화는 너무도 사실적이어서 두 인물이 액자에서 튀어나올 듯하다. 테두리 부분이 적잖게 상실되었고 잘못된 세척으로 색조에서 차이가 나지만, 환상적인 분위기는 살아 있다. 반 밤베크는 오른쪽 팔과 왼쪽 손을 창틀에 얹고 있으며, 그의 소매와 장갑은 창틀 앞에 걸쳐져 있다. 차분한 자세와 얼굴 표정은 렘브란트의 자화상(그림98)과 비슷하지만, 창틀과 유난히 튀어나온 코와 돌출된 손가락들은 그를 더욱 사실적으로 보이게 한다. 바스의 초상화가 훨씬 더 사실적이다. 그녀는 왼손을 창틀의 기둥에 기댄 자세로 우리에게 부채를 펴보이고 있지 않은가.

그녀의 자세는 17세기 여성 초상화 중에서 보기 드물게 사실적이다. 그녀는 남편을 향해 얼굴을 돌리지 않고 정면을 응시하고 있다. 왼쪽 위에서 비추는 빛은 그녀의 왼쪽 뺨에 부드러운 그림자를 드리워주면서 이목구비를 뚜렷하게 드러낸다. 이는 여성의 얼굴이 빛을 향하게 하여 전체적으로 환하게 처리했던 전통적 관례에서 과감히 벗어난 기법이다(그림47과 50). 옷의 색감도 눈길을 끈다. 렘브란트는 레이스 목깃과 소매깃의 끝을 둥글게 감아올렸고, 그림자를 세심하게 사용해서 색과 옷감 결을 대비시킴으로써 옷의 주름까지 표현해냈다. 하얀 셔츠 소매가 검은 겉옷 소매의 틈새 아래로 굽이치는 파도처럼 드러나 있다. 보디스

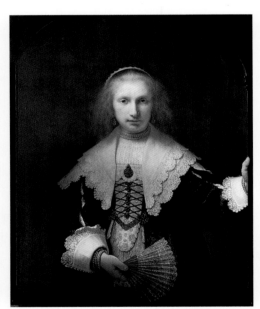

(코르셋 위에 입고 끈으로 가슴과 허리를 조여매는 여성용 웃옷 – 옮긴이)의 매듭들이 겉옷 아래 드레스에 그림자를 만든다. 정교하게 짜여진 매듭과 장미모양의 매듭, 보석 장신구는 그림 속에서도 조각품처럼 보인다. 팔찌의 그림자는 뜻밖에 붉은빛을 띠면서 반짝이는 진주 아래 생생하게 숨쉬는 살의 느낌을 안겨준다. 호화로운 드레스에서 남편이 성공한 포목상인이라 예측해볼 수 있으며, 이는 유명한 바스 가문의 딸에게 어울리는 옷이기도 하다. 두 초상화는 처음부터 흑단의 액자에 끼워지면서 초상화의 이미지와 3차원의 현실이 그런 대로 결합될 수 있었다.

외형상으로 두 부부의 초상화는 암스테르담 상류계층의 규범을 벗어나지 않는다. 어떤 의미에서, 1630년대 중반부터 렘브란트가 보여준 신랄하지만 절제된 관찰은 초기 작품의 사실주의적 허세에서 벗어나 사회적 규범을 시각적으로 표현하려 한 것이라 할 수 있다. 외향적 성격은 소수, 그것도 설교자와 배우 등과 같은 직업에 종사하는 일부 남성에게만 필요한 자질이었다. 따라서 이런 인물의 초상화를 주문받으면 렘브란트는 열정적인 성격을 그대로 표현해내려 애썼다. 대표적인 예가 1641년의 이인(二人) 초상화로, 설교자 코르넬레스 클라즈 앙슬로가 무엇인가를 설명하는 모습을 그린 것이다(그림101). 렘브란트의 초상화로서는 보기 드물게 시점(視點)을 아래에 두고 있는데, 앙슬로가 연단에 있는 듯한 느낌을 자아내면서 그의 가르침에 힘을 더해준다. 그의 시선이 관찰자를 향한 것인지 아니면 그의 부인을 향한 것인지 분명치 않지만, 일정한 대상이 아니라 많은 회중(會衆)을 향한 것이라 해석될 수 있다.

앙슬로는 성공한 포목상인이었지만, 헨드리크 오일렌부르크가 속해 있던 메노파(용어해설 참조)의 설교자이자 지도자이기도 했다. 창립자인 메노 시몬스의 이름을 따서 명명된 메노파는 그리스도의 가르침에 따라 검소하고 절제된 삶을 옹호했던 프로테스탄트였다. 또한 계급주의를 반대하여 정부조직을 부인했으며, 목사를 거부하여 신도 중에서 능력있는 사람을 지도자로 삼았다. 앙슬로는 타고난 웅변술로 하나님의 말씀을 알렸다. 그가 전하는 메시지의 근원을 보여주기 위해서 렘브란트는 그의 뒤로 책장을 그렸고, 책상 위에는 펼쳐진 성서와 다른 책들을 그려놓았다. 그의 가르침을 경청하는 그의 부인은 오른쪽 귀를 남편에

게 향하고 있으면서도 눈길은 성서에 고정시키고 있다. 결국 렘브란트
는 이 초상화에서 메노파의 가르침보다는 하나님 말씀의 우월성을 주장
하고 있는 셈이다.

　이런 자세는 1641년에 제작된 앙슬로의 에칭 판화 초상화에서 더욱
명확히 드러난다(그림102). 앙슬로는 혼자 서재에 앉아 있다. 펜과 잉크
병과 펜 주머니에서 그가 설교를 준비하던 중에 잠시 멈춘 것이라 상상
해볼 수 있다. 약간 벌어진 입과 설교하는 듯한 자세는 손에 들고 있는
책과 어울린다. 그림 하나가 벽에 기대어 세워져 있다. 그 위로 보이는
못에서 그 그림이 떼어내진 것이란 추측이 가능하다. 이 에칭 판화를 위
한 데생에서는 없었던 이런 모티프들은 성화를 반대한 프로테스탄트의
가르침을 반영한 것일 수 있다. 에칭 판화에서는 앙슬로가 학자처럼 차
분한 모습으로 그려졌지만, 하나님 말씀에 대한 그의 믿음이 말없는 그
림 속에서 커다랗게 울리는 듯하다. 본델은 이런 느낌을 이 에칭 판화의

101
「코르넬리스
클라즈
앙슬로와 알트예
헤리츠드르
슈텐의 초상」,
1641,
캔버스에 유채,
173.7×207.6cm,
베를린,
국립미술관
프로이센
문화재 미술관

102
「코르넬리스
클라즈
앙슬로의 초상」,
1641,
에칭과
드라이포인트,
18.8×15.8cm

데생 뒷면에 이렇게 써두었다.

아, 렘브란트는 코르넬리우스의 목소리를 그려냈다.
눈에 보이는 것은 최소한의 선택이었다.
보이지 않는 것은 귀를 통해서만 알 수 있을 뿐이다.
앙슬로를 보고자 하는 사람은 누구든지 그의 목소리를 들어야 할 것이다.

당시 메노파 신도였던 본델은 1644년에 이 시를 발표했는데, 이 시가 앙슬로의 에칭 판화 초상화 아래에도 새겨지기를 원했을 것이다. 이 시는 말로 표현된 가르침이 눈에 보이는 것보다 훨씬 진실에 가깝다는 메노파의 교리를 설명한 것으로, 이는 렘브란트가 앙슬로의 초상화들에서 목표로 삼은 개념이기도 했다. 에칭 판화를 위한 데생 뒷면에 이 시가

103
「야경」,
1642,
캔버스에 유채,
363×438cm,
암스테르담,
레이크스
국립박물관

씌어졌다는 사실에서 렘브란트의 목표가 본델의 시에서 노래한 것을 표현하는 것이었음이 충분히 증명된다. 한편 유화로 그린 초상화에서는 앙슬로의 역동적인 몸동작과 벌어진 입술에서 그의 목소리가 읽힌다.

앙슬로의 초상화를 그리는 동안 렘브란트는 반닝 코크(주요 인물 소개 참조) 대장과 빌헬름 반 로이텐부르크 부관의 부대를 이미 그리고 있었다. 그 결과물인 「야경」(The Nightwatch, 그림103)은 렘브란트가 남긴 가장 전설적인 작품이다. 주문받아 그린 것이라고 증명해줄 자료는 없지만 정황증거로 미루어보아 주문받아 그린 것이 거의 틀림없다. 1638년과 1640년 말 사이에 렘브란트는 화승총의 소지를 허락받은 시민군인 '클로베니르스'(kloverniers, 화승총부대)의 새로운 회합장소인 클로베니르스둘렌 회관을 장식할 시민군 초상화를 그려달라는 주문을 받았다.

반닝 코크의 부대는 모두 여섯 조로 구성된 화승총 부대의 한 조였다. 1639년과 1645년 사이에 다른 부대들도 엘리아즈(그림104), 플링크, 반 데르 헬스트(주요 인물 소개 참조) 등과 같은 암스테르담의 유명 초상화가들에게 그들의 초상화를 주문했다. 화승총을 소지하는 시민군의 회관을 장식할 그림을 주문받는 것은 당시 가장 명예로운 일이었다. 반닝 코크와 그 부대원들이 어떤 연유로 렘브란트에게 의뢰하게 되었는지는 확실치 않지만, 시민군의 대다수가 부자인 포목상인이었기 때문에 앙슬로나 반 밤베크와 같은 상인들이 주선했을 가능성이 크다.

렘브란트는 반닝 코크와 반 로이텐부르크 그리고 16명의 부대원을 그린 초상화 값으로 1,600길더를 받았다. 코크와 반 로이텐부르크의 증언에 따르면, 부대원들이 한 사람당 100길더 안팎을 지불했다. 물론 "(그림에서) 각자의 위치에 따라 더 많이 내놓은 사람도 있었고 덜 내놓은 사람도 있었다." 즉, 렘브란트가 그림을 완성하기 전에 부대원들이 각자의 위치를 알고 있었다는 뜻이다. 렘브란트는 캔버스에서 본격적으로 작업을 시작하기 전에 그들의 승인을 받고자 스케치를 보냈을 것이고, 인물들의 위치만이 아니라 배경까지 미리 데생했을 것이다. 관련성이 있을 것이라 추정되는 시민군의 데생이 둘밖에 남아 있지 않지만, 「야경」을 X선으로 촬영해본 결과 그림을 그리는 과정에서 수정한 부분이 거의 없는 것으로 보아 렘브란트가 그 복잡한 구도를 철저히 준비했다는 것을 알 수 있다. 렘브란트는 집 바깥에서 이 거대한 작품을 그렸다.

104
니콜라스
엘리아즈,
「얀 반
블로스베이크
대장의 부대」,
1642,
340×527cm,
암스테르담,
레이크스
국립박물관

추측컨대 그가 그 무렵 뒷마당에 목조로 세운 전시실에서 그렸을 것이라 생각된다. 어쨌든 1642년에 완성된 이 작품은 클로베니르스둘렌 회관의, 암스텔 강이 내려다보이는 창문 맞은편에 전시되었다. 1715년경 「야경」은 암스테르담 시청으로 옮겨졌고, 다시 한 세기가 지난 후에는 레이크스 국립박물관의 전신으로 새로 건설된 왕립미술관으로 옮겨졌다. 현재는 레이크스 국립박물관 명예의 전시실에서 클로베니르스둘렌에 걸렸던 다른 시민군 초상화들을 좌우에 두고 한가운데 전시되어 있으며, 국보로서 네덜란드 국민의 사랑을 받고 있다.

친근감이 느껴지는 렘브란트의 다른 작품들과 똑같은 식으로 「야경」을 사랑하기는 어렵더라도, 그 웅장한 규모와 활력에 넘치는 생동감과 강렬한 빛에 경탄하지 않을 수 없다. 19세기부터 줄곧 이 그림은 문제작으로 평가받았다. 「야경」이 그의 몰락을 재촉해서 급기야는 그를 빈곤과 추방 상태로까지 몰아갔다는 생각 때문이었다. 그러나 이 집단초상화 속의 인물들이 자신들의 모습이 서로 겹쳐지고 어두운 그림자 속에 그려진 것에 불만을 터뜨렸다는 증거는 없다. 게다가 렘브란트는 꽤 많은 사례금을 받았을 뿐 아니라 그림도 처음에 의도했던 자리에 걸릴 수 있었다. 또한 이 그림은 공개된 순간부터 대단한 찬사를 받았다. 초상화 기법과 역동적인 모습, 그 시대의 복장과 시대를 초월한 옷차림, 연극적인 몸짓과 혼란스런 대열을 절묘하게 복합시켜놓은 이 그림에 대한 당시 사람들의 반응은 지금까지 전해지는 기록에서 엿볼 수 있다.

이 그림에 대한 최초의 기록들은 호의적이었다. 1649년 반닝 코크 대장은 그의 부대에 자부심을 느끼고 그들의 집단초상화에 만족했던지, 그의 개인용 앨범에 보관하려고 종이에 복제해두었던 「야경」을 채색화로 복제해달라는 주문을 하기도 했다(그림105). 두 복제품에서 우리는 원래 그림의 왼쪽과 위쪽이 상당히 잘려나간 것을 알 수 있다. 왼쪽에서는 두 남자와 한 소년이 잘려나갔다. 그래서 소년이 앞으로 뛰쳐나갈 공간이 없어진 것이다. 이런 손상이 있었던 것은 1715년이었다. 시청으로 옮겨지면서 두 출입문 사이에 꼭 맞게 설치하기 위해 잘라낸 것이었다. 오늘날의 시각에서 보면 이것은 분명히 파괴적 행위이지만 당시에는 전혀 문제시되지 않았다. 반닝 코크의 앨범에 보관된 데생은 "클로베니르스둘렌 회관을 장식한 그림의 스케치로, 대장인 퓌르메르란트(반닝 코크)가 부관인 블라르딩엔(반 로이텐부르크)를 불러 그의 시민군에게 행

105
야코브
콜레인스(?),
「야경」
(렘브란트를
본뜸),
1649~55년경,
검은 분필과
수채물감,
18.2×23.3cm,
암스테르담,
레이크스
국립박물관
(개인 소장품
임대 전시)

진을 명령하는 모습이다"라고 기록되어 있다.

이처럼 「야경」을 초상화라기보다 행동하는 장면을 묘사한 그림이라 해석한 반닝 코크의 생각에, 1640년대 초 렘브란트의 작업실에서 제자로 있었던 반 호흐스트라텐도 동의하는 듯하다. 1678년의 논문에서 반 호흐스트라텐은 이 그림의 구도에 대해 찬사를 보냈다.

네덜란드의 시민군 회관에 걸린 그림들에서 흔히 볼 수 있듯이, 화

가라면 인물들을 나란히 배치하는 것만으로 끝내서는 안 된다. 진정한 대가라면 전체적인 조화미를 생각할 수 있어야 한다 …… 렘브란트는 암스테르담에 걸린 시민군 그림에서 이런 원칙을 충실히 지켰다. 그는 그림을 주문한 사람들의 초상을 그리는 데 연연하지 않고 그 자신이 선택한 핵심적 이미지를 분명하게 표현해냈다 …… 화가의 생각이 뚜렷이 반영되고 인물들도 무척이나 자연스레 배치되어, 일부 평론가들의 주장처럼 그곳(클로베니르스둘렌)에 전시된 다른 시민군

초상화들과 비교할 때 렘브란트의 인물들은 마치 카드놀이를 하는 것처럼 자연스럽게 보인다.

「야경」이 개개인의 초상을 포함하고 있지만, 반 호흐스트라텐은 이 그림의 자연스런 구도에 찬사를 보낸 것이었다. 그러나 1640년대에 렘브란트의 제자로 있었던 케일은 이 그림의 구도에 그리 우호적이지 않았다. 「야경」에 대한 그의 평가는 1686년 위대한 판화작가에 대한 논문에서 렘브란트를 언급한 이탈리아의 필리포 발디누치(Filippo Baldinucci, 1624경~96)에 의해 다시 소개되었다. 발디누치는 렘브란트처럼 뛰어난 화가가 "실제 관찰을 통해 그려진 것처럼 보이지만 인물들이 서로 구분되지 않을 정도로 혼란스럽게 뒤엉킨 그림"을 어떻게 그릴 수 있었는지 의심스럽다고 말했다. 이런 유보적 평가에도 불구하고 발디누치는 이 그림이 렘브란트에게 큰 명성을 안겨주었음을 인정하면서, 그 주된 이유가 "대장이 뒤꿈치를 들고 걸어가는 듯한 모습으로 그려지고, 그가 손에 쥐고 있는 미늘창이 팔의 절반 정도의 길이로 그려졌으면서도 온전하게 보이도록 원근법에 맞춰 충실히 그려졌기 때문이다"라고 말했다.

발디누치가 대장의 발걸음과 부관의 창을 뒤섞으면서 케일의 글을 왜곡하기는 했지만, 렘브란트가 빚어낸 환상적 분위기에 대한 케일의 찬사까지 어쩔 수는 없었던 모양이다. 검은색과 황금색이 절묘하게 조화된 옷을 입은 반닝 코크는 붉은 견장과 지휘봉과 그것에 매달린 장갑으로 대장이란 신분을 드러낸다. 그의 발걸음은 정면을 향하고 있으며, 왼손을 앙슬로처럼 과장되게 내밀고 있다(그림101). 원근법이 적용된 왼팔은 앞으로 내민 모습으로 그의 움직임을 강조하고, 부관의 황금빛 자켓에 그림자를 드리움으로써 대장이 부관에게 무엇인가 명령을 내리는 느낌을 안겨준다. 반 로이텐부르크는 옆모습으로 대장과 보조를 맞춰 걸으면서 명령에 귀를 기울인다(그림88). 튀어나오듯 그려진 그의 창은 반닝 코크의 모습과 시각적으로 연결되면서, 많은 창들 중에서 가장 눈부시게 빛난다. 뒤쪽의 화승총, 창, 깃발은 점진적으로 돌출의 정도가 줄어든다. 어떤 물체가 공간에서 뒤로 물러설 때 돌출의 정도가 약해지는 광학적 현상을 반영한 것이다. 렘브란트는 색조에 차이를 둠으로써, 즉 전면의 대상을 높은 명도로 처리하고 중간과 배경의 인물들은 명도를 낮춤으로써 이런 효과를 만들어냈다. 또한 전통적인 원근법을 적용

해서 채도와 명도를 뚜렷이 대비시켜 대장과 부관과 붉은 옷을 입은 사람에 초점을 맞추었다. 배경에서도 렘브란트는 회색, 황토색, 갈색, 초록색을 사용해서 은은한 색조의 대비를 만들어내는 놀라운 솜씨를 보여주었다.

반 호흐스트라텐과 케일은 화가의 입장에서 「야경」을 평가했다. 그러나 반닝 코크의 부대원과, 클로베니르스둘렌을 방문한 시민들에게는 「야경」이 시민군의 역할과 역사와 꿈을 담아낸 혁신적인 집단 초상화로 보였을 것이다. 엘리아즈의 「얀 반 블로스베이크 대장의 부대」(Company of Captain Jan van Vlooswijck)와 비교할 때 분명히 드러나듯이, 렘브란트는 이런 목적을 위해서 일부 인물을 뚜렷하게 그려내지 않았다. 서너 명의 인물이 어둑한 그림자 속에 그려졌으며, 심지어 초상화라고 말할 수 없을 정도로 얼굴이 거의 가려진 사람들도 있다. 뒤쪽 가운데에 베레모를 쓰고 한쪽 눈만 보이는 사람은 렘브란트로 여겨지지만, 그의 신원도 오리무중이다. 렘브란트는 십여 명의 외부인을 덧붙여 시민군의 신원을 더욱 밝히기 힘들게 만들었다. 반닝 코크와 반 로이텐부르크를 두드러지게 표현한 것은 그들의 사회·군사적 지위 때문이었던 것 같다. 작위가 있는 '레전트'였던 그들은 부대원으로 활약한 상인들과 달리 취급될 수밖에 없었을 것이다. 반닝 코크의 부대원들 중 일부는 상대적으로 애매하게 처리된 것에 불만을 품었던 것으로 보인다. 후에 한 무명 화가가 아치에 방패문양을 그려넣고 18명의 이름을 기록해두었다.

암스테르담에 있던 세 부대의 시민군은 14세기부터 시작된 찬란한 역사에 자부심을 갖고 있었다. 각 시민군을 지휘한 대장들은 암스테르담의 귀족들이었고, 부대원들도 부과금을 충분히 감당할 수 있는 부유층 사람들이었다. 전통적으로 시민군은 성문을 지키고 치안을 담당했지만, 17세기가 되면서 그들의 역할은 여름이면 매주 일요일마다 시가지를 행진하는 정도로 형식적인 것이 되었다. 프랑스에서 추방당한 마리 데 메디치가 1638년 암스테르담을 방문했을 때 시민군은 시가지를 행진하며 그녀의 방문을 환영하기도 했다. 그러나 마우리츠가 즈월레의 방어를 위해서 암스테르담에 지원을 요청했을 때처럼 시민군은 언제라도 동원될 수 있는 상태였다. 염려하던 스페인의 반격이 실현되지는 않았지만, 시인 얀 얀즈 스타르테르(Jan Jansz Starter)는 암스테르담의 용맹한 시

민군에게 "이 땅에 위험이 닥칠 때 모든 시민이 군인이다"라는 노래로 찬사를 보냈다. 따라서 시민군은 주연합 총독, 즉 스타드호우데르의 강권에 맞서 암스테르담의 독립을 주장하는 상징적 행위로서 군사적 권리를 계속 유지하고 있었다. 화승총부대의 특권은 화승총을 소지하고 사격연습을 하고 행진하는 동안 발포할 수 있다는 것이었다.

시민군 초상화는 연례적으로 열리는 연회나 훈련시에 입는 제복차림으로 그려지는 것이 관례였다. 특히 할스가 그린 시민군 초상화는 이런 수비군의 모습을 생생하게 보여준다(그림44). 렘브란트는 부관에게 명령을 내리는 대장을 중심에 놓고 다른 부대원들을 종속변수로 해석하면서 시민군 초상화를 그린 최초의 화가였다. 「야경」에서 부대원들은 일렬

로 늘어서 있지 않다. 시민군이 지켜온 성벽과 성문을 상징해주는 검은 아치가 있는 벽 앞에 모이기 시작하는 모습이다. 오른쪽에서는 고수(鼓手)가 북을 치고 있으며, 그 옆의 검은 옷을 입은 사람은 다른 사람들에게 대장의 움직임을 알려주고 있다. 기수는 부대의 깃발을 활짝 펼치고 있으며, 그의 왼쪽 뒤에 그려진 서너 명의 부대원은 곧 떨어질 명령에 바싹 긴장한 모습이다.

모든 인물이 일사분란하게 행동하는 것은 아니다. 뿔 화약통을 든 소년이 달아나고 있다. 대장의 뒤에서 일어난 소동에 깜짝 놀란 때문일 것이다. 옛날식 시민군복을 입은 한 젊은이가 다른 사람들과는 달리 반닝 코크의 뒤로 도망치는 듯하기도 하다. 화승총 하나가 반 로이텐부르크

의 모자 부근에서 하얀 연기를 내뿜고 있다. 도망치는 병사가 방금 발포한 것이 틀림없다. 손으로 그 총을 피하려는 사내의 놀란 얼굴에서 그렇게 짐작된다. 이런 오발은 화승총은 다루는 다른 두 사내에서 보듯이 무기를 소지할 수 있는 권리를 강조한 것으로 보인다. 또한 그 세 사내는 화승총은 왼쪽에서 오른쪽으로 다루는 것임을 보여준다. 붉은 옷을 입은 사내는 화약을 장전 중이고, 젊은이는 발포를 했으며, 부관 옆의 헬멧을 쓴 사람은 입으로 약실을 후후 불고 있다. 이런 일련의 동작은 데케인 2세가 1607년에 발표한 총기류 입문서 『총기 훈련법』에서도 비슷한 형태로 설명되고 있다(그림106). 그러나 이 일련의 동작을 하는 데는 널찍한 공간이 필요했기 때문에 오발사고는 화승총 특권의 남용을 암시하고 있지만, 한 병사의 놀란 표정에서 시민군은 전반적으로 발포 규칙을 준수하고 있었다고 생각할 수 있다.

이처럼 총기를 오발한 사내의 모습을 절반쯤 감춤으로써 렘브란트는 그림의 주제에서 벗어나지 않으려 했다. 반면에 황금빛과 푸른빛의 화려한 옷을 입은 소녀는 의도적으로 그려진 것이 분명하다(그림107). 반로이텐부르크만큼이나 밝게 처리된 소녀는 붉은 옷을 입은 사내, 모습을 감추는 젊은이, 그리고 대장의 장갑 사이에 갇힌 듯이 보인다. 오발한 젊은이처럼, 소녀와 모습이 감추어진 소녀의 친구는 부대의 진행 방향과 반대로 움직이고 있다. 필경 어떤 상징적 뜻이 담겨있으리라 생각된다. 황금빛과 푸른빛은 오랫동안 화승총부대를 상징하는 색이었다. 또한 소녀는 부대원들이 연회 때 사용하던, 은으로 테두리를 두른 뿔 모양의 술잔을 높이 쳐들고 있다. 소녀의 허리춤에 매달린 흰 닭도 화승총부대의 전통과 깊은 관련을 갖는다. 특히 뚜렷이 표현된 닭의 발톱은 시민군이 소지한 모든 물건에 표시되었던 문양이다.

환상적인 분위기와 역동적인 초상화 그리고 상징물만으로 「야경」의 매력이 완전히 설명되지는 않는다. 이 그림은 연극의 한 장면을 묘사한 듯이 보인다. 생기에 넘치는 동작, 다양한 옷차림, 그리고 연극 무대와도 같은 공간이 그렇지 않은가. 특히 연극 세트를 연상시키는 구조물 앞에 배우들이 다양한 위치를 차지하고 있는 느낌을 준다. 한편 고수(鼓手)와 상징적인 두 소녀는 아마추어 연극단의 행렬, 어쩌면 시민군의 행렬을 전통적으로 뒤따르던 배우들을 떠올려준다. 반닝 코크의 연극적인 발걸음과 몸짓도 그를 '활인화'(tableau vivant, 活人畵, 살아 있는 사람

106
로베르 드 보두,
「화약 장전,
발사, 약실
청소」,
자크 데 헤인
2세의
『총기
훈련법』에
실림,
1607

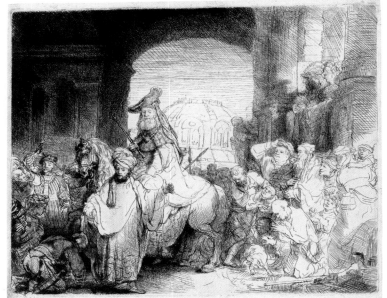

107
「야경」,
(그림103의
부분)

108
「모르드개의
승리」,
1640~42년경,
에칭과
드라이포인트,
17.4×21.5cm

을 분장시켜 역사적인 장면 등을 연출해서 그것을 보고 그린 것 - 옮긴
이)의 주역처럼 생각하게 한다.

　이런 연극적인 특징 이외에도, 반 호흐스트라텐이 주장하듯이 「야경」
은 회화적 통일성을 갖춘 작품이다. 반 호흐스트라텐은 "이 그림을 좀더
밝게 처리했더라면 좋았을 것"이라 평했다. 실제 반닝 코크의 부대는 야
간에 활동하지 않았으며, 이 그림에 「야경」이란 이름이 붙여진 것은 시
민군이 야간에 순찰을 돌기 시작하고 이 그림에 노란 유약이 두텁게 칠
해지면서 더욱 어둡게 변한 1800년경이었다. 따라서 반 호흐스트라텐의
지적은 시민군의 초상화가 이례적으로 어둡게 처리된 것을 강조한 것이
었다. 가장 어둔 색조를 사용한 곳이 세월과 더불어 더욱 어두워지는 했
지만 그림 속의 빛이 태양빛은 아니었다. 「야경」의 빛은 렘브란트가 「아
브라함의 제물」과 「사로잡힌 삼손」 같은 역사화에서 꾸준히 사용해온
빛이다(그림78과 79). 그 빛은 의미있는 얼굴이나 사건을 드러낼 때 눈
부시게 빛나지만, 으슥한 응달에 감추어진 사소한 것을 비출 때는 색조
가 약해진다. 또한 그 빛은 전경에 짙은 그림자를 던진다. 「야경」에서
이 빛은 전혀 다른 옷차림의 사람들을 결합시켜주면서 그들에게 공통된
목표를 갖도록 해준다.

　부대원의 배치도 렘브란트가 역사화에서 즐겨 사용한 구도와 다르지

않다. 구경꾼들이 중심인물을 물결 모양으로 에워싸고 있다. 렘브란트가 이 시기에 에칭 판화로 제작한 「모르드개의 승리」(The Triumph of Mordecai, 그림108)가 「야경」과 비슷하다. 유대인들이 페르시아에 유배되어 살고 있을 때, 모르드개는 수양딸인 에스델을 왕후로 맞아들인 아하스에로스 왕을 모살하려는 음모를 그에게 알려주었다. 아하스에로스 왕은 하만을 불러 모르드개에게 보답할 방법을 물었는데, 하만은 유대인을 증오하고 있었다. 모르드개의 민족, 즉 유대민족이 멸망하기를 바랐던 하만은 모르드개에게 왕의 옷을 입히고 왕의 말에 태워 도성 광장을 행진하게 해주라고 말한다. 아하스에로스는 그렇게 하도록 명령하면서 "왕이 존귀케 하시기를 기뻐하시는 사람에게는 이같이 할 것이라"고 외치도록 했다(「에스델」 6 : 6~11). 이 에칭 판화에서 하만은 반닝 코크처럼 앞으로 걸어나온다. 아하스에로스와 에스델은 오른쪽 상단의 발코니에서 그 모습을 지켜보고 있다. 떠들썩한 구경꾼들이 모르드개와 하만을 뒤따라온다. 기뻐하며 경의를 표하는 사람들이 있는 반면에 냉소하고 분노하는 사람들도 있다. 이 이야기에서 에스델과 모르드개는 하만의 음모에서 유대인을 구한다(그림23). 모르드개를 하나님이 선택한 구원자로 여겼던 렘브란트 시대의 사람들에게 그는 시민의 독립권을 지키는 반닝 코크와 같은 사람들의 표본이었다.

이처럼 「야경」은 초상화와 우화와 역사를 결합시키고 있어 시민군의 초상화들 중에서 군계일학과도 같은 작품이다. 또한 관례를 벗어난 파격적인 구도를 사용했기 때문에, 또 한편으로는 시민군이 존재이유를 상실하게 되었기 때문에, 「야경」처럼 그려진 시민군의 초상화는 그 이후로 없었다. 시민군은 1650년까지도 무력으로 암스테르담을 굴복시키려한 스타드호우데르 빌렘 2세(Willem II, 재임기간 1626~50)의 위협에서 도시를 지켜낼 수 있었지만 17세기 말이 되기 전에 세력이 크게 약화되었다. 시민군이 가장 사실적으로 그려진 이 그림에서, 렘브란트는 집단초상화 「니콜라스 툴프 박사의 해부학 강의」(그림52)에서 처음 시도한 초상화와 이야기의 결합을 다시 보여주었다. 이야깃거리와 볼거리가 풍성한 시민군이었기 때문에 렘브란트도 이처럼 현란한 그림을 그려낼 수 있었을 것이다. 따라서 「야경」이후의 렘브란트 작품에서 그만큼의 충일함을 발견할 수 없는 것은 당연한 결과일 수도 있다.

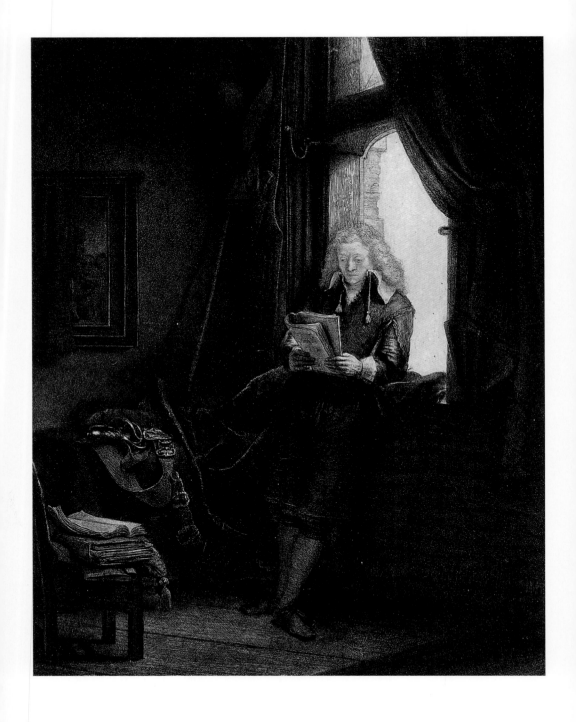

1960년대까지 1642년이란 해는 렘브란트의 삶에서 숙명적인 전환점으로 여겨졌다. 사스키아의 죽음과 「야경」에 쏟아진 호된 비판으로 렘브란트의 운명이 한순간에 뒤바뀐 것처럼 해석되었던 것이다. 실제로 렘브란트의 전기들은 「야경」 이후의 10년을 천편일률적으로 묘사하고 있다. 가정이 무너졌고 주문이 급격하게 줄어들었으며 인척과 후원자들이 등을 돌렸다. 그 결과 그에게 남은 것은 파산이었다. 그러나 대부분의 전기들이 인정하듯이, 그런 재앙은 그를 예술적으로 한층 성숙시키는 계기가 되었다. 1640년대 이후의 작품들은 한결 작아지고 예전의 연극적인 그림들에 비해서 한결 차분해진 모습이며 내면의 성찰, 때로는 멜랑콜리가 짙게 배인 색조를 보여주고 있는 것이다. 예술사가 야코브 로젠베르크(Jacob Rosenberg)는 1948년에 이렇게 썼다.

세상에 대한 환멸과 심리적 고통은 그의 세계관을 성숙시키는 효과를 가져온 듯하다. 그는 인간과 자연을 한층 날카로운 눈으로 관찰하기 시작했다. 더 이상 외적인 화려함이나 연극적인 효과에 연연하지 않았다 …… 이는 중년을 맞은 그의 예술에도 그대로 반영되었다. 그는 가까운 주변 사람들과 동료들을 한층 인간적인 눈으로 관찰하고 성서를 한층 성실하고 진지하게 해석할 수 있었다.

로젠베르크는 렘브란트가 1640년대에 맞은 개인적 곤경과 1650년대의 경제적 문제 그리고 그 시기에 제작된 작품들의 주목할만한 변화가 밀접한 관계를 갖는다고 지적했다. 그러나 로젠베르크의 주장에 대한 구체적인 증거는 없다. 사스키아가 세상을 떠난 후 렘브란트의 가정 생활이 문란해진 것은 사실이지만 시련이 닥치기 전부터 그의 작품은 뚜렷한 변화를 보여주고 있었기 때문이다. 후원도 줄어든 것이 아니라 그 성격이 변했을 뿐이다. 예전에는 부유한 상인과 전문직 종사자가 주된 후원자였지만 이제 지식인과 예술가가 주된 후원자로 등장한 것이었다. 또한 1650년대에 닥친 경제적 파탄은 1640년대의 개인적 문제와는 별다른

109
「얀 식스」,
1647,
에칭과
드라이포인트와
인그레이빙,
24.5×19.1cm

관계가 없는 것이었다(제7장 참조). 로젠베르크는 렘브란트의 변화를 1640년대의 힘겨운 삶과 지나치게 성급하게 연계시켰다.

 렘브란트가 주변 사람과 상황을 한층 인간적인 눈으로 관찰했다는 증 거는 1638년의 「막달라 마리아 앞에 나타나신 그리스도」(Christ appear- ing to Mary Magdalene, 그림110)에서 찾아진다. 관례에 따르면 그리 스도를 만지려는 막달라 마리아를 그려야 했겠지만, 렘브란트는 정원지 기가 부활한 그리스도임을 깨닫는 마리아를 그려냈다. 「나사로의 부활」

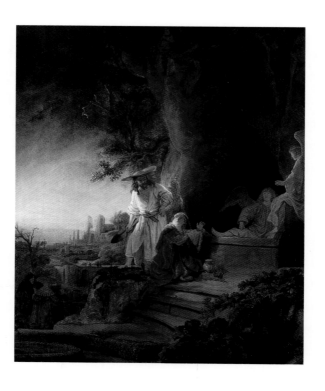

110
「막달라 마리아
앞에 나타나신
그리스도」,
1638,
목판에 유채,
61×49.5cm,
런던,
왕실 컬렉션

(그림26)에서 보았던 격정적인 반응과 달리 이 그림은 마리아의 어렴풋 한 깨달음을 암시해주는 듯하다. 예루살렘의 교외 풍경도 차분한 분위기 이다. 1640년대의 작품들이 여전히 연극적인 화려함을 지니고 있었지 만, 참회하는 유다와 몸부림치는 삼손 등에 비할 때 지나친 사실주의는 상당히 완화된 편이다. 실제로 1644년의 「그리스도와 간음죄로 끌려온 여인」(Christ and the Woman Taken in Adultery, 그림111)도 충분히 연 극적으로 그려질 수 있었지만, 렘브란트는 간통한 여인의 수치심과 가해 자들의 분노를 인간적인 감정으로 그려내고 있다.

사스키아가 세상을 떠난 후 렘브란트는 사생활이 방탕해져 안정된 수입이 있었는데도 재정적 곤란을 겪었다. 사스키아가 남겨준 재산은 40,750길더였다. 렘브란트는 재혼하지 않았는데, 사스키아가 유언장에서 렘브란트가 재혼할 경우 절반의 재산을 티투스에게 양도해야 한다는 조건을 달았기 때문이었다. 그러나 그게 아니더라도 렘브란트는 재혼을 망설이지 않을 수 없었을 것이다. 사스키아가 죽었을 때 티투스는 갓난아기였다. 그래서 렘브란트는 헤르트헤 디르크스를 유모로 고용했고,

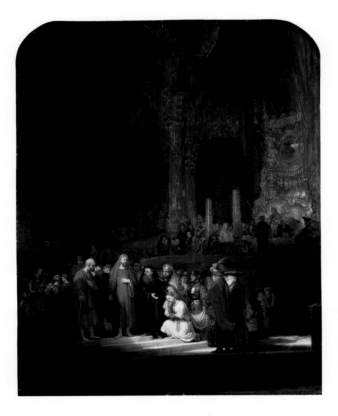

111
「그리스도와
간음죄로
끌려온 여인」,
1644,
목판에 유채,
83.8×65.4cm,
런던,
국립미술관

그녀는 곧 렘브란트의 정부가 되었다. 그런데 입주 가정부로 고용된 헨드리키에 스토펠스가 헤르트헤를 몰아내고 렘브란트의 사랑을 차지하면서 문제가 복잡해졌다. 렘브란트는 별거수당을 주고 헤르트헤를 쫓아내려고도 했지만, 헤르트헤는 그가 결혼 약속을 어겼다고 중재재판소에 고발했다. 소송은 기각되었지만 헤르트헤는 훨씬 많은 보상금을 받을 수 있었다. 그러나 그녀가 렘브란트에게서 받은 사스키아의 귀금속을 저당잡혔다는 사실이 밝혀졌을 때, 렘브란트는 그녀를 교도소에 유치시

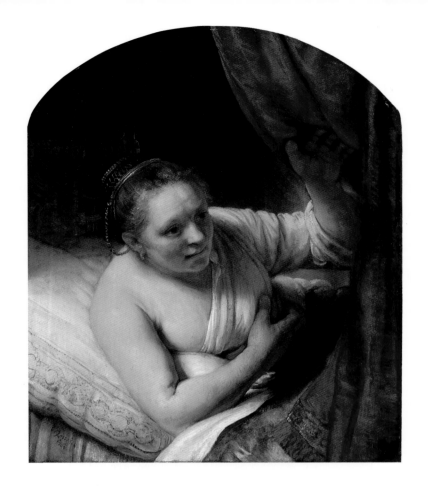

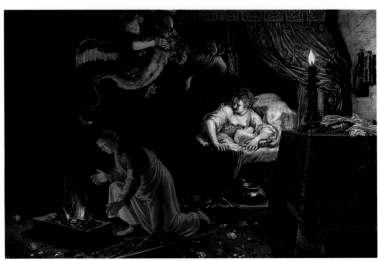

키는 비용을 지불해야만 했다. 이처럼 복잡한 사생활이 렘브란트가 내면의 세계를 성찰하도록 만들었는지 확실치 않지만, 그때부터 자신의 삶과 가족을 예술의 주제로서 심도있게 다루기 시작한 것은 사실이다. 물론 예전에도 자화상을 통해서, 사스키아를 플로라로 그리면서, 여인들과 아이들을 데생하면서 가족의 삶을 그렸지만, 1642년 이후 그는 그의 삶과 영혼이 스며든 작품을 그려내는 데 더욱 박차를 가했다.

성서를 주제로 그린 1640년대의 작품 중 일부는 역사화로 해석되기도 하지만 헤르트헤와의 관계를 보여주는 그림일 수도 있다. 「그리스도와 간음죄로 끌려온 여인」은 그리스도가 죄없는 사람에게 먼저 돌을 던지라고 말했던 가르침을 떠올려준다(「요한 복음」 8 : 8). 렘브란트에게는 간음한 여인과 헤르트헤가 똑같이 보였을 수 있으며, 헤르트헤가 간음한 여인의 모델은 아니었더라도 「침대에 있는 여인」(Woman in Bed, 그림112)의 모델이었을 가능성은 있다. 풍만한 여인이 커튼을 젖히면서 몸을 앞으로 숙이고 있다. 누군가에게 말을 거는 것일까, 아니면 무엇인가를 보고 있는 것일까? 이목구비가 놀라울 정도로 뚜렷하다. 19세기 전까지 화가들은 비너스나 다나에처럼 매혹적인 여인이 아니면 나신이나 반나신의 여인을 침대에 있는 모습으로 그리지 않았다. 렘브란트의 모델은 이런 신적인 존재는 아니지만, 그녀의 찌푸린 얼굴에서 「토비트」의 사라로 추정해볼 수 있다. 사라는 일곱 번이나 결혼했지만, 매번 남편이 첫날밤에 악령에게 살해당한다. 여덟번째 남편인 토비아스에게는 수호천사가 나타나 물고기 내장을 불태우면 악령을 퇴치할 수 있다고 가르쳐주었다(「토비트」 8 : 1~3). 사라가 초조한 듯이 침대에 몸을 걸치고 있는 모습으로 이 이야기를 표현해낸 라스트만의 그림에서 자극받아 렘브란트도 악령을 쫓아내는 것을 지켜보는 사라를 그리려했던 것일지 모른다(그림113).

복잡한 사생활 때문에 후원에 막대한 지장을 받거나 사회적이고 경제적 지위가 흔들린 것은 아니었다. 렘브란트는 1640년대에도 끊임없이 주문을 받고 경제적 곤란을 겪지도 않았다. 1646년에는 프레데리크 헨드리크가 연작 '그리스도의 수난'을 완결지을 생각으로 그리스도의 어린 시절을 주제로 두 작품을 주문했다. 이에 대한 보수로 렘브란트는 연작의 마지막 두 작품 값의 두 배에 해당되는 2,400길더를 받았다. 이즈음 렘브란트가 암스테르담의 지식인 계급과 친밀한 관계를 맺게 되면

112
「침대에 있는 여인」,
1645년경,
캔버스에 유채,
81.1×67.8cm,
에딘버러
스코틀랜드
국립미술관

113
피테르
라스트만,
「토비아스와
사라의 신혼
초야」,
1611,
목판에 유채,
42×57cm,
보스턴 미술관

서 그들이 렘브란트의 새로운 고객으로 부상했다.

렘브란트의 혼외관계에 대해 걱정한 사람이 있었다면 사스키아의 삼촌이자 독실한 메노파 신자였던 헨드리크 오일렌부르크였을 것이다. 오일렌부르크의 눈밖에 나면서 1642년부터 1652년까지 초상화의 주문이 뜸해지기는 했지만, 렘브란트는 이 시기에 저명한 인물의 에칭 판화 초상화 다섯 점을 제작했고, 1652년부터는 초상화를 다시 그리기 시작했다. 물론 오일렌부르크와의 냉랭한 관계가 초상화 시장에서 그의 입지를 일시적으로 약화시킬 수는 있었을 것이다. 당시 플링크와 반 데르 헬스트와 같은 쟁쟁한 젊은 초상화가들이 성장하고 있었기 때문이다. 이 젊은 세대들은 과장된 몸짓과 부드러운 화법 그리고 다채로운 색으로 모델을 실물 이상으로 아름답게 그려내었다.

플링크가 니콜라스 툴프 박사의 딸, 마가레타를 그린 초상화가 그런 화풍을 잘 보여준다(그림114). 정원 테라스에서 정면을 바라보는 마가레타의 드레스는 한결 돋보인다. 얀 식스와 결혼한 1655년에 그려진 이 초상화는 순수한 사랑과 마가레타의 성(姓)을 암시해준다. 그녀 뒤의 골동품 같은 항아리에 꽂힌 튤립이 그것이다. 튤립은 귀한 꽃(1630년대 '튤립 열풍'이 한창이던 때에 어떤 종자는 상당히 높은 값에 거래되기도 했다)이기도 했지만 그녀의 가문 툴프(튤립을 가리키는 네덜란드어)를 가리키는 것이었다. 항아리에 꽂힌 한 송이의 튤립은 그녀의 처녀성을 상징해준다. 또한 사랑의 신 아모르가 조각된 분수반에서 그녀가 건져내어 쥐고 있는 꽃은 사랑의 순수함을 가리킨다. 게다가 마가레타의 세례명은 라틴어로 '진주'를 뜻한다. 그녀의 귀걸이는 진주이고, 본델은 그녀의 자연스런 아름다움을 가공되지 않은 진주에 비교하기도 했다. 플링크의 초상화를 주제로 한 시에서 본델은 이런 자연스러움 때문에 그녀의 약혼자가 '튤립'을 열망하게 되었을 것이라 노래했다.

플링크의 초상화가 우리 눈에는 그다지 자연스럽게 보이지 않지만, 본델과 식스에게는 이상형으로 보였던 모양이다. 이처럼 밝은 분위기의 초상화는 반 데이크가 궁중에서 그린 초상화에서 시작되어 암스테르담의 특권계급에게 커다란 인기를 끌었다. 반 만데르가 사용한 용어에 따르면, 미술 평론가들은 이처럼 '매끄럽고 깔끔한' 화풍을 '투박한' 화풍에 대비시켰다. 투박한 화풍과 절제된 색은 1650년대에 들면서 급속히 인기를 잃었다. 렘브란트의 화풍은 이 시기에도 여전히 투박했다. 식

114
호바르트 플링크,
「마가레타 툴프」,
1655,
캔버스에 유채,
138×103.5cm,
카셀,
국립미술관

스를 비롯한 많은 후원자들이 이를 안타깝게 생각했지만, 급격히 초상화 주문이 줄어드는 것까지 막아주지는 못했을 것이다.

초상화가로서 인기가 줄어들면서 렘브란트는 역사화에 전념할 수 있었다. 「다나에」 이후로 몇 작품을 제외하고 이야기가 담긴 그림들은 모두가 신화적 냄새보다 종교적 기운을 풍긴다. 이처럼 신화에 흥미를 잃게 된 주된 이유는 개인적 성향보다는(1650년대에도 신화를 주제로 여러 점의 에칭 판화를 제작했다), 당시의 전반적인 추세 때문이었다. 신화 그림은 당시 암스테르담의 미술품 거래에서 겨우 4퍼센트 정도를 차지할 뿐이었다. 게다가 시간이 흐를수록 수집가들은 풍경화, 정물화, 가정의 삶과 사교생활을 그린 그림들에 관심을 보였다.

이 시기에 렘브란트의 주된 그림은 1630년대의 역동적 종교화에서 한결 섬세해지고 규격이 작아진, 가정적 분위기를 띤 종교화로 바뀐다. 1646년의 「커튼 뒤의 성 가족」(The Holy Family with a Curtain, 그림 115)은 짙은 청색 옷을 입은 젊은 어머니를 묘사하고 있다. 얼굴과 어깨에 하얀 숄을 걸친 어머니가 붉은 옷을 입은 아기를 껴안은 모습이다.

모닥불 옆에는 고양이 한 마리가 앉아 있으며, 어두운 구석에서는 한 남
자가 장작을 패고 있다. 어머니와 아기를 그린 렘브란트의 데생을 떠올
려주는, 아기를 껴안은 마리아의 모습은 성모와 그리스도의 세속적 관
계를 강조한 네덜란드의 풍습을 따른 것이다.

　그림의 틀 앞에 드리워진 커튼은 이 장면에 성스런 기운을 더해준다.
전통적인 기독교 의식(儀式)과 미술에서 커튼은 성스런 인물, 가령 십자
가에 못박힌 그리스도나 성모 마리아의 현현(顯現)을 표현하는 데 사용

되었다. 그러나 렘브란트가 사용한 커튼은 전혀 그런 의도로 사용되지
않았다. 천사도 없고 후광도 없으며 그리스도의 헌신을 상징해주는 것
도 전혀 없다. 그저 겸허한 믿음을 보여주고 있을 따름이다. 마리아가
성녀가 아니라 그리스도의 어머니로 그려진 이 그림은 프로테스탄트 문
화에서도 얼마든지 수용될 수 있었을 것이다. 이런 점에서 「커튼 뒤의
성 가족」은 기독교 신앙의 중심이었던 성녀와, 종교개혁 이전의 네덜란
드 성화를 되살려낸 것이라 할 수 있다.

세속적인 뜻으로 해석할 때 커튼은 먼지에서 그림을 보호해주는 것이다. 실제로 당시에 커튼은 그림을 보관할 때 쓰이는 가장 보편적인 수단이었다. 그림이 소중한 보물처럼 다루어졌다는 증거이기도 하지만, 주인이 커튼을 걷어내고 멋진 그림을 보여주면서 손님들을 놀라게 해줄 수도 있었다. 렘브란트는 커튼을 환상적으로 처리하여 이 그림의 예술적 효과에 주목하게 만든다. 보이지 않는 손이 커튼을 막 걷어낸 듯한 느낌은 커튼이 오른쪽으로 흔들리는 듯하기 때문이다. 플리니우스가 전해준 유명한 전설을 떠올려보자.

제욱시스는 새들이 포도로 착각해서 날아갈 정도로 연극 무대의 장식에 포도를 멋지게 그려냈다. 한편 파라시오스는 인간의 눈을 속일 정도로 멋진 커튼을 그렸다. 새들이 착각하도록 만든 것에 우쭐하던 제욱시스는 커튼을 걷어서 그림을 보여줄 수 있겠냐고 물었다. 제욱시스는 자신이 속았다는 것을 깨닫자 진심으로 최고상을 양보하며, 자신은 기껏해야 새를 속였지만 파라시오스는 화가인 자신을 바보로 만들었다고 말했다.(『박물지』, 제25권, 65)

115
「커튼 뒤의
성 가족」,
1646,
목판에 유채,
46.5×68.5cm,
카셀,
국립미술관

렘브란트는 이 이야기를 바탕으로 커튼으로써 그림틀을 환상적으로 묘사해낸 최초의 네덜란드 화가였다. 그가 이런 모티프를 처음 사용한 이후로 많은 네덜란드 화가들이 이를 따랐다. 1650년경부터 교회 내부, 부엌, 책읽는 여인, 꽃다발 등의 앞쪽에 커튼이 그려졌다. 렘브란트의 제자이던 니콜라스 마스(Nicolaes Maes, 1634~93)도 「커튼 뒤의 성 가족」을 두 번씩이나 모사했으며, 가정의 내실을 그린 그의 그림에 커튼을 그려넣었다. 이런 커튼은 세속적인 장면에 주로 그려졌다. 따라서 이는 종교적 의미보다는 예술적 도전으로 해석된다. 마스가 1650년대에 모사했다는 사실에서 렘브란트가 이 작품을 한동안 보관했을 것이라 추정되지만, 암스테르담에서 가장 명망있는 수집가들과 거래하던 화상(畵商) 요하네스 데 레니알메의 1657년 목록에 수록된, 마리아와 요셉을 그린 렘브란트의 두 그림 중 하나였을 것이라 여겨지기도 한다.

1640년대의 그림들 중에서 서너 작품은 아치형태를 하고 있다. 둥글게 처리된 윗부분은 수집가의 집에 걸리면서 재단된 것으로 생각된다. 아치형의 구성과 세련된 색조 그리고 환상적인 분위기를 지닌 그림이었

다면 같은 벽에 걸린 다른 그림들에 비해 훨씬 두드러졌을 것이다. 이 시기에 렘브란트가 중간 크기로 그린 그림들은 이런 특징을 확연히 보여준다. 그 중에서 가장 매혹적인 그림이 1645년의 「창가의 소녀」(Girl at a Window, 그림116)이다. 하얀 셔츠를 입은 소녀가 창문턱에 기댄 모습을 그린 것이다. 렘브란트는 팔과 목걸이가 만들어낸 선명한 그림자, 밝게 처리된 몸과 어두운 배경의 뚜렷한 대조, 이마와 코와 입술의 흰색 덧칠 등과 같은 세심한 수법으로 소녀가 몸을 앞으로 기울이고 있는 것처럼 그려냈다. 화가이자 평론가이던 로제 드 필(Roger de Piles, 1635~1709)은 1690년대에 이 그림을 구입해서, 책뿐만 아니라 렘브란트의 판화 40점을 포함한 예술품들로 가득했던 자신의 서재인 '캐비넷'에 진열했던 것으로 알려져 있다.

파리의 왕립미술원은 니콜라 푸생(Nicolas Poussin, 1594~1665)이 완성한 차갑고 차분한 분위기의 그림을 선호했지만, 드 필은 루벤스와 렘브란트의 기운찬 화풍과 감각적이고 사실적인 색을 옹호했다. 「창가의 소녀」에 얽힌 일화에 대한 설명이 그의 관점을 잘 보여준다.

화가라면 누구나 죽은 듯이 움직이는 않는 대상을 그림으로 그릴 때 커다란 어려움없이 관찰자의 눈을 속일 수 있다는 사실을 렘브란트는 잘 알고 있었다. 그러나 이런 전통적인 수법에 만족할 수 없었던 렘브란트는 살아 있는 대상으로 관찰자의 눈을 속일 수 있는 방법을 찾아내려 애썼다. 그는 하녀의 초상화로 그 방법을 실험했다. 그는 소녀를 창문턱에 기대게 하고, 창틀 전체를 캔버스로 삼았던 것이다. 실제로 그 그림을 본 사람들은 모두가 착각을 일으켰다. 그 그림이 며칠 동안 같은 자리에 있고 소녀의 자세가 언제나 똑같다는 사실을 깨달은 뒤에야 그들은 속았다면서 너털웃음을 터뜨렸다.

이 일화는 렘브란트가 관찰자의 눈을 속이려는 실험을 끊임없이 해왔다는 증거가 될 수 있다. 드 필은 렘브란트가 교묘한 구도와 채색으로 착각을 유도했다고 지적했다. 그가 이 그림을 서재에 진열했다는 사실은 이 그림의 등급이 '캐비닛용'(kabinetstuk)이었다는 뜻이다. 반 호흐스트라텐의 정의에 따르면, '캐비닛용'은 가장 높은 등급인 역사화 아래의 것으로 중간 등급의 그림이었다. 중간 등급의 그림들은 매혹적인 풍

경, 모닥불, 야경, 몸집이 좋은 젖짜는 여인, 의외의 웃음거리, 강렬한 표정 등 다양한 주제를 다루는 매력적인 작품들이었다. 반 호흐스트라텐은 이런 주제들을 천박한 것이라 생각하면서도 "화가들이 명예의 전당까지 올라가기 전에 도전해볼만한 매력을 지닌 주제들"이라 평가했다.

반 호흐스트라텐의 캐비닛용 그림 중에는 렘브란트가 야경과 모닥불을 그린 것이 있었다. 렘브란트가 1640년대에 그린 소품들은 빛의 효과로 찬사를 받았다. 「커튼 뒤의 성 가족」의 경우 밖에서 왼쪽 상단으로 빛

116
「창가의 소녀」,
1645,
캔버스에 유채,
82.6×66cm,
런던,
덜위치 미술관

이 들어오고, 안에서는 작은 모닥불이 빛을 만들어낸다. 그 빛은 눈이 부실 정도로 흰빛에서부터 캄캄한 암흑세계로까지 요동을 친다. 1647년의 「이집트 피신 중의 휴식」(Rest on the Flight into Egypt, 그림117)은 다양한 광원(光源)에 대한 연구였다. 요셉과 아기를 무릎에 앉힌 마리아는 어린 목동이 지핀 모닥불 가에 앉아 있다. 늙은 양치기는 소와 양에게 먹을 것을 주고, 저 멀리에서 호롱불로 길을 밝히면서 더 많은 동물들을 몰고 다가오는 사람이 보인다. 모닥불의 따스한 불꽃은 마리아 가족과 양

117
「이집트 피신
중의 휴식」,
1647,
목판에 유채,
34×48cm,
더블린,
아일랜드
국립미술관

치기들과 동물들의 그림자를 시냇물에 드리운다. 구름 사이로 차가운 달빛이 모닥불 위 험준한 경사지를 비춘다. 어둠에 싸인 성의 창문들에서도 작은 불빛이 보인다.

「커튼 뒤의 성 가족」이 일상적인 삶의 장면을 그린 것이라면 「이집트 피신 중의 휴식」은 풍경화에 가깝다. 천사가 헤로데 왕의 음모를 마리아 가족에게 알려준 후의 그들의 피신 과정이 정확히 기록되어 있지 않기 때문에 렘브란트는 마음껏 상상의 나래를 펼쳤을 것이다. 렘브란트는 인물들을 빛이 어우러진 풍경화 속에 작은 점으로 축소시켜, 이 주제에 대한 엘스하이머의 해석을 한층 세련되게 표현해냈다. 엘스하이머는 구리판에 모닥불, 호롱불, 보름달과 물에 비친 그림자가 있는 밤 풍경(그림118)을 그렸다. 은하수와 별들이 매끄러운 구리판에서 반짝인다. 렘브란트는 헨드리크 하우트(Hendrick Goudt, 1585~1648)의 판화를 통해 엘스하이머의 그림을 알았을 것이다. 그 판화에 "어둠 속으로 탈출하는 세계의 빛"이라 설명하는 글이 새겨져 있기도 하지만, 렘브란트의 풍경화는 불확실하지만 안전한 세계에 있는 아기 그리스도의 처지를 은유적으로 보여준다.

풍경화는 표면적으로 드러나는 전통적 주제가 없고 자연의 모습을 소박하게 그린 것이라는 생각이 지배적이었기 때문에, 화가들이 눈에 보이는 대로 그려낼 수 있는 표현수단이었다. 알렉산드로스 대왕의 궁정화가였던 아펠레스는 번개와 먹구름과 같은 순간적인 현상을 포착해서

118
아담
엘스하이머,
「이집트로의
피신」,
1609,
구리판에 유채,
31×40cm,
뮌헨,
알테피나코테크

그려낸 것으로 유명했다. 반 만데르는 1604년의 『화가들의 생애』에서
젊은 화가들에게 아펠레스의 예를 본받아 자연의 경이로운 현상을 직접
보라고 충고했다. 한편 세속적 그림을 선호하는 사람들이 늘어나면서
풍경화도 가장 혁신적이고 인기있는 그림의 하나가 되었다. 렘브란트도
1630년대 후반부터 풍경화에 관심을 기울였지만, 당시 주류를 이루었던
소박한 지역 풍경을 그리기보다는 아펠레스의 극적인 효과에 도전하는
풍경화를 그렸다.

「폭풍우치는 풍경」(Stormy Landscape, 그림119)은 바람이 몰아치는
먹구름을 뚫고 햇살이 내리쬐는 언덕 기슭의 마을을 묘사했다. 미친 듯
이 흔들리는 나무들은 옅은 초록빛을 띠고 있으며, 시냇물을 가로지르
는 다리는 성서에 나옴직한 마을과 황량한 전경을 구분지어준다. 반 만
데르가 충고한 대로, 렘브란트는 '상상력'으로 빚어낸 이상적 장면을 통
해서 '현실'에서 관찰한 세계를 재해석했다. 말하자면 얀 반 호옌(Jan
van Goyen, 1596~1656)을 비롯한 풍경화가들이 선호한 단색조에 충실
함으로써 이질적인 것들을 하나로 결합시켰다.

1640년대에도 렘브란트는 색다른 풍경과 감각적인 분위기를 지닌 풍
경화를 계속해서 그렸지만 암스테르담 교외의 저지대를 스케치하는 데
더 많은 시간을 보냈다. 그가 제작한 최초의 풍경화 판화 중 하나인 「암
스테르담 전경」(View of Amsterdam, 그림120)은 육안으로 관찰한 것에
정교한 구도를 결합시켰다. 집 옆 제방에서 바라본 듯 건물들이 질서있

게 늘어서 있지만, 이 에칭은 지형의 기록이라기보다는 높은 하늘을 배경으로 한 도시의 측면도를 실감나게 표현해낸 것이다. 렘브란트는 육안으로 관찰된 풍경이 인쇄과정에서 뒤집어진다는 사실에 구애받지 않았다. 그보다는 하늘을 배경으로 한 건물들의 윤곽을 강렬하게 보여주기 위해서 건물들의 높이를 조절했다. 종이의 4분의 3을 하늘에 할당한 것은 반 호옌(그림121)을 비롯한 풍경화가에게서 영향받은 결과지만, 조각칼을 다루는 렘브란트의 솜씨는 이런 형식에 생동감을 더해주었다. 풀과 갈대를 그린 듯한 수직선들은 전경(前景)에서 강까지 움푹 들어간

119
앞쪽
「폭풍우치는
풍경」,
1637~39년경,
목판에 유채,
52×72cm,
브라운슈바이크,
헤르조그 안톤
울리히 미술관

120
「암스테르담
전경」,
1640년경,
에칭,
11.2×15.3cm

느낌을 안겨주며, 개략적으로만 그린 강둑 위의 작은 사람들은 공간감을 느끼게 해준다. 렘브란트의 현란한 솜씨가 현장에서 풍경을 동판에 새겼을 것이라 추측하게 하지만 수정 작업은 작업실에서 끝낸 것이 틀림없다. 예를 들어 왼쪽의 거룻배에서 내려지는 건초더미는 암스테르담의 측면도에 어울리지 않는 것일 수 있기 때문이다.

렘브란트는 산보를 하면서 그린 데생으로 풍경 에칭 판화를 제작하기도 했지만 그 데생을 그대로 모사하지는 않았다. 그가 데생에 충실했다는 사실은 데생을 완전한 예술작품이라 생각했다는 증거일 수 있다. 실제로 렘브란트는 제자들을 위한 견본용과 판매용으로 상당한 데생을 보유하고 있었다. 1656년에 조사된 재산 목록에도 "렘브란트가 야외에서 사생한 풍경화 데생으로 채워진" 그림첩이 두 권이나 있었다. 이 데생들

121
얀 반 호옌,
「강변의 풍차」,
1642,
목판에 유채,
29.4×36.3cm,
런던,
국립미술관

중 27점은 나중에 니콜라스 플링크가 소장하고 있었는데, 그의 아버지인
호바르트 플링크에게서 물려받은 것으로 생각된다. 가장 뛰어난 풍경화
데생은 펜과 엷은 칠을 사용한 「나무들에 둘러싸인 농가와 노젓는 사람」
(Farmhouse among Trees with a Man rowing, 그림122)이다. 왼쪽 하
단의 'F'는 플링크(Flinck)를 뜻하는 것이라 여겨진다. 이 풍경의 위치
는 암스테르담에서 16킬로미터 떨어진, 암스텔 강의 지류가 조용히 흐
르는 곳이었다. 렘브란트는 왼쪽 강둑에 갑자기 불어난 물과 노젓는 사
람을 그렸다. 이런 풍경을 직접 목격한 사람이라면 전경(前景)에서 고개
를 끄덕일 것이고, 가는 깃펜으로 섬세하게 그려낸 나무들에 둘러싸인
집에서 옛 시절을 떠올릴 것이다. 한편 멀리 보이는 농장과 아우데르케
르크의 교회 첨탑은 흐릿한 펜 선에 엷은 칠이 더해져 은은한 분위기를
자아내고 있다.

　나뭇잎, 건물, 물에 비친 그림자, 그리고 사람의 윤곽을 뚜렷이 그려
낸 렘브란트의 유려한 솜씨는 자연스러움의 극치를 보여준다. 네덜란드
화가 중에서 렘브란트 이전에 이런 방식으로 데생한 화가는 없었다. 아
마도 16세기 베네치아 화가들의 데생이 그에게 귀감이 되었을 것이다.
도메니코 캄파뇰라(Domenico Campagnola, 1482년경~1515년 이후)
와 티치아노가 새로운 방향으로 발전시킨 풍경화 데생을 렘브란트는 잘
알고 있었다. 그는 캄파뇰라의 한 추종자가 그린 데생을 수정한 적이 있
었고, 티치아노의 데생 두 점을 모사했다(그림123). 렘브란트는 가볍게

흔들리는 나뭇잎과 그림자에서 티치아노를 충실하게 모방했지만 훨씬
적은 선을 사용하면서 그런 효과를 얻어냈다.

　1640년대의 캐비닛용 그림과 풍경화 데생은 암스테르담에 이사한 후
첫 10년 동안 그린 초상화나 역사화와 큰 차이를 보여준다. '사실적인'
인물과 소박한 지역 풍경에 관심을 기울이기 시작한 것은 새로운 내적
성찰이 있었음을 암시해준다. 시골길을 산책하고 캐비닛용 그림에 대한
실험에 몰두함으로써 렘브란트는 사스키아를 잃은 상실감에 위안을 얻
고 복잡한 가정사에서 잠시나마 벗어날 수 있었을 것이다. 그러나 렘브
란트가 새로운 예술을 시도한 원인이 무엇이었든, 새로운 그림도 까다로
운 대중을 염두에 둔 것이었다. 1646~59년의 에칭 판화 초상화는 그의
실험적 예술을 평가해주면서 격려해준 수집가와 화가와 화상(畵商)들을
모델로 한 것이다.

　이 에칭 판화들은 므나쎄 벤 이스라엘의 초상(그림51)을 떠올려주지
만 구도와 기법에서 훨씬 세련되어 있다. 당시 로마에서 갓 돌아왔던 화
가 얀 아셀레인(Jan Asselijn, 1615년경~52)을 모델로 한 에칭 판화(그
림124)에서, 아셀레인은 자신이 그린 이탈리아풍의 풍경화 앞에 자신만
만하게 앉아 있다. 다른 에칭 판화에서는 유대인 의사인 에프라임 뷔에
노가 외출을 하려는 듯 계단 아래에 서 있다(그림125). 진지한 눈빛에서
그의 박학함이 읽힌다. 그는 시를 쓰고 스페인 시를 번역해서 소개할 정
도였으며, 므나쎄 벤 이스라엘의 출판사에 투자하기도 했다. 렘브란트

는 출판업자이자 화상이던 데 용혜(주요 인물 소개 참조)도 알고 지냈다(그림126). 데 용혜는 리벤스와 같은 유명 화가들과, 호우브라켄이 렘브란트의 친구로 기록하고 있는 풍경화가 룰란트 로흐만(Roeland Roghman, 1627~92)의 작품들을 인쇄물로 발간했다. 1679년에 작성된 데 용혜의 거래목록에는 렘브란트의 에칭 판화들을 인쇄한 도판이 74점이나 있었다. 데 용혜는 자연스럽지만 위압적인 자세로 정면을 바라보고 있으며, 그의 얼굴은 렘브란트가 자화상에서 즐겨 사용한 환상적인 그림자로 덮여 있다.

렘브란트는 암스테르담의 유력자들과 나누었던 친분에 대한 기록을 다른 형식으로도 남겼다. 렘브란트는 '알범 아미코룸'(album amicorum), 즉 친구들의 그림첩에 위의 세 인물을 그린 데생을 남겼다. 네덜란드의 상류층 사람들은 16세기부터 친척과 친구 혹은 저명한 인물들의 말이나 그림을 한데 모아 책으로 만드는 전통이 있었다. 반닝 코크의 그림첩도 이렇게 만들어진 책의 하나였다(그림105). 학구적인 레전트였던 얀 식스가 수집한 그림첩에도 렘브란트의 데생이 2점이나 있었다. 포목상인으로 귀족가문의 자제였던 식스는 시를 짓고 고서적과 예술품과 골동품을 수집하면서 대부분의 시간을 보낼 수 있었으며, 1655년 마가레타 툴프와 결혼한 후 시장직 이외에 여러 공직을 맡으면서 권력자로서 입지가 강화되었다. 렘브란트는 식스 어머니의 초상화를 그렸던 1641년 초에 그와 처음 만난 것으로 추측된다. 그들이 1654년경까지 친밀한 관계를 유지했음을 보여주는 여러 작품이 있다. 그 첫째가 책을 읽는 식스를 그린 에칭 판화 초상화이다(그림109). 준비작업으로 렘브란트가 예외적으로 석 점의 데생을 그렸다는 점에서 식스가 이 에칭 판화 제작에 깊이 관여했을 것이라 여겨진다. 마지막 데생을 거의 그대로 살려낸 이 에칭 판화는 바깥 세상을 등지고는 있지만 그가 들고 있는 책에 반사된 빛이 얼굴을 비추어 지식을 세상에 빛으로 던져주는 학자다운 신사의 전형을 보여준다.

식스가 이 에칭의 원판을 직접 보관했던 것으로 보아 이 초상화를 상당히 좋아했던 것으로 보인다. 그 후 식스는 1647년에 공연되었던 그의 비극 『메데아』를 다음 해에 발간하면서 속표지 삽화를 렘브란트에게 부탁했다(그림127). 애절한 신화를 식스가 새롭게 해석한 이 비극은 크레우사란 여자 때문에 남편 이아손에게서 버림받은 메데아의 증오에 초점

124
「얀 아셸레인」,
1647년경,
에칭과
드라이포인트와
인그레이빙,
제1판,
21.6×17cm

125
「에프라임
뷔에노」,
1647,
에칭과
드라이포인트와
인그레이빙,
24.1×17.7cm

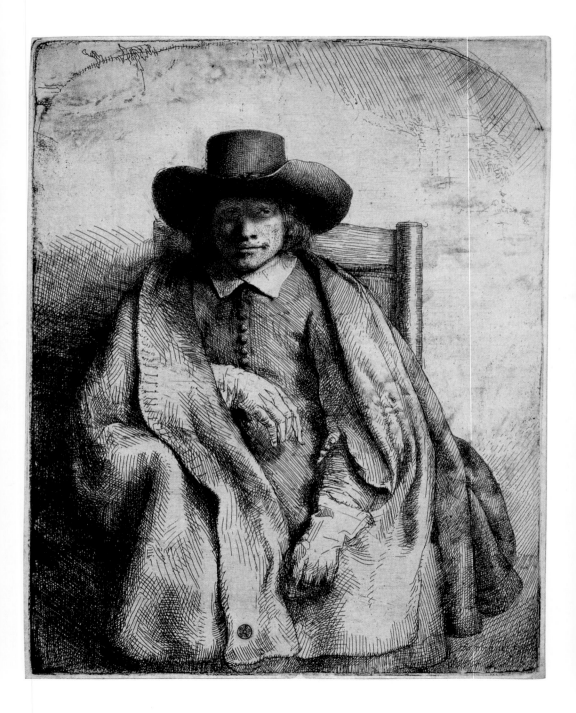

이 맞추어졌다. 절망에 빠진 메데아는 크레우사와 그녀의 두 아들까지 살해했다. 렘브란트는 두 개의 커튼으로 이아손과 크레우사의 결혼식장을 아래층의 전면과 공간적으로 분리된 교회처럼 묘사하면서 불길한 징조를 암시해주었다. 가로로 드리워진 무거운 커튼으로 분리된 두 층의 공간은 암스테르담의 극장 무대를 연상케 하지만 식스의 연극 무대를 그대로 재현해낸 것일 가능성은 거의 없다. 배우들은 전통적인 의상과 동양식 의상을 골고루 입고 있어, 렘브란트의 역사화와 당시 연극에서

126
「클레멘트 데 용헤」,
1651,
에칭과 드라이포인트와 인그레이빙,
제4판,
20.7×16.1cm

127
「메데아, 혹은 이아손과 크레우사의 결혼」,
1648,
에칭과 드라이포인트,
24×17.6cm

나타나던 전형적인 시대 파괴 현상을 보여준다. 오른쪽의 짙은 그림자 속에서 메데아가 심판의 도구를 몸에 지니고 숨어 있다. 독을 바른 옷은 크레우사에게 줄 결혼 선물이고, 단검은 그녀의 아들들을 죽일 도구이다. 이 에칭 판화에는 "부정한 자여, 그대는 값비싼 대가를 치르게 되리라!"로 요약되는 식스의 도덕률이 스며들어 있다.

　식스의 '알붐 아미코룸'에 포함된 렘브란트의 두 데생은 인문학과 문학을 향한 식스의 취향에 경의를 표한 것이었다. 그 중 하나는 지혜의 여신인 미네르바의 반신상과 그 여신을 상징해주는 물건들에 둘러싸인 노

파가 책을 읽는 모습을 묘사한 것이다. 이 노파는 십중팔구 식스의 어머니라 생각된다. 다른 하나는 호메로스가 암송해주는 시에 넋을 빼앗긴 사람들의 모습을 그린 것이다(그림128). 이 데생의 인물들의 배치는 라파엘로가 시의 신인 아폴로와 예술과 과학을 관장하는 뮤즈 여신들의 영산(靈山)을 묘사한 벽화 「파르나소스」(Parnassus, 그림129)를 모방한 것이 분명하다. 식스는 이탈리아를 여행하던 중에 그 벽화를 보았을 것이고, 렘브란트는 마르칸토니오 라이몬디(Marcantonio Raimondi, 1487~1534)가 제작한 판화를 통해서 그 벽화를 알고 있었을 것이다. 호메로스와 일부 사람들과 나무 뒤에 숨어 엿보는 뮤즈 여신은 라파엘로의 벽화를 본뜬 것이지만, 눈먼 시인의 시를 받아 적는 젊은이는 라이몬디의 판화에서 호메로스의 시를 옮겨 적는 필경사를 모델로 한 것이다.

라파엘로의 벽화를 모방한 「시를 암송하는 호메로스」(Homer Reciting his Verses)는 거칠고 투박한 선으로 그려져, 유려한 곡선과 섬세한 표현을 지향한 라이몬디의 스타일과 상당히 다르다. 렘브란트는 사실적 묘사보다 암시적인 스타일을 창조해냈다. 1650년대에 그린 렘브란트의 데생들은 그가 어떤 상황이나 인물의 특징을 최소한의 수단만으로 표현해내는 실험을 하고 있었음을 보여준다. 이는 고전적 수사법의 한 양식으로서 평범한 진리를 전달하는 데 적절한 방법이라 여겨진 다듬어지지 않은 웅변에 비교되면서, 암스테르담의 저명한 학자들, 특히

128
「시를 암송하는
호메로스」,
1652,
펜과 갈색 잉크,
25.5×18cm,
암스테르담,
식스 컬렉션

129
마르칸토니오
라이몬디,
「파르나소스」
(라파엘로를
본뜸),
1515년경,
인그레이빙,
18.7×34.6cm

평범한 어법이 하나님의 말씀을 정직하게 전달하는 것이라 가르치던 종교개혁가들에게서 찬사를 받았다.

식스도 그런 사람들 가운데 하나였던 것으로 보인다. 그가 그리자유로 그려진 렘브란트의 투박한 「설교하는 세례자 요한」(그림70)을 사들인 것이 그 증거이다. 또한 1654년에 렘브란트가 역시 최소한의 선을 사용하는 기법으로 유화로 그려낸 식스의 초상화도 뚜렷한 증거이다(그림130). 이 초상화는 플링크가 식스의 신부를 아름답게 그려낸 초상화(그림114)와 완전히 다르다.

사색에 잠긴 표정으로 그려진 에프라임 뷔에노와 마찬가지로 식스도 걸음을 앞으로 내디딜 듯이 보인다. 그러나 그의 앞에는 계단의 난간이 없다. 붉은 겉옷과 장식이 달린 가죽 장갑은 관찰자의 손에 닿을 듯이 가깝게 보인다. 또한 붉은 겉옷의 묵직한 깃, 반짝이는 황동 단추들, 그리고 부채꼴 모양의 하얀 소매깃은 실제의 모습이 아니라 그림답게 그려진 것이란 느낌이 강하다.

식스의 초상화는 렘브란트가 대담하고 간결하게 그려낸 유일한 초상화였다. 신속하면서도 칼날처럼 정확한 렘브란트의 붓놀림은 식스가 소중하게 생각한 기품있는 행실의 이상적 모습을 상징적으로 드러내 보여준다. 렘브란트가 도전의 대상으로 삼은 라파엘로의 초상화 모델 발다사레 카스틸리오네는 언어로는 표현하기 힘든 진정한 궁중대신의 자질,

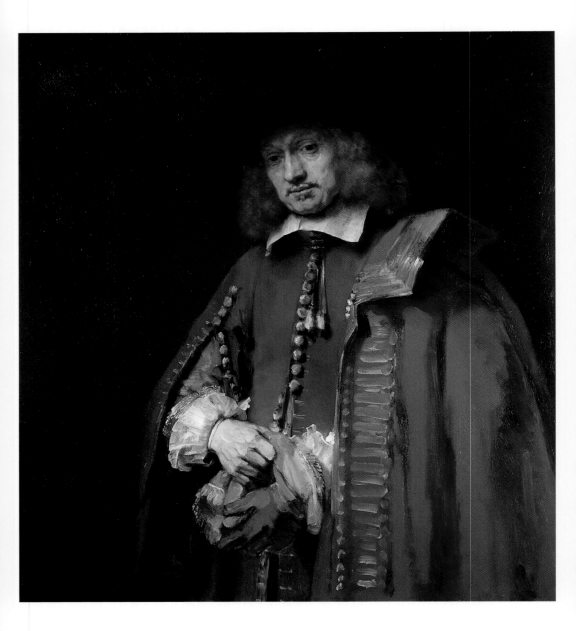

즉 조심스럽지만 불현듯 드러나는 기품을 뜻하는 '스프레자투라'(spre-zzatura)라는 신조어를 만들어냈다. 식스는 카스틸리오네가 쓴 『정신론』을 여러 권 가지고 있었으며, 1662년에 네덜란드어로 처음 번역된 책이 그에게 헌정될 정도로 기품있는 삶을 살았다.

　　렘브란트와 식스의 관계는 상당히 오랫동안 지속되었다. 1715년에 렘브란트의 에칭 판화 카탈로그를 최초로 출간한 에드메-프랑수아 제르생(Edmé-François Gersaint)은 「식스의 다리」(Six's Bridge, 그림131)로 알려진 렘브란트의 에칭 풍경화에 대한 설명에서, 이것이 렘브란트와 식스가 내기를 한 결과 만들어진 산물이라고 주장했다. 식스의 시골 별장에서 식사를 하던 중, 그들은 한 하인에게 읍내에 나가 겨자를 사오도

203 전문가들을 위한 그림들 1642~54

130
「얀 식스」,
1654,
캔버스에 유채,
112×102cm,
암스테르담,
식스 컬렉션

131
「식스의 다리」,
1645,
에칭,
12.9×22.4cm

록 했다. 무료한 시간을 보내기 위해서 식스는 렘브란트에게 하인이 돌아오기 전까지 창밖 풍경을 동판에 에칭할 수 있겠냐고 물었고, 렘브란트는 그 도전을 받아들였다는 것이다. 이는 「창가의 소녀」에 대한 드 필의 이야기만큼이나 신빙성이 없지만 그럴 듯하기는 하다. 「식스의 다리」가 렘브란트의 에칭 풍경화 중에서 가장 간결한 것이기 때문이다. 다리와 나무들과 쪽배의 뚜렷한 윤곽은 수평선을 따라 늘어선 작은 형상들과 대조를 이루면서 광활한 공간을 상상하게 만든다. 렘브란트가 언제나 동판을 준비하고 다녔다는 제르생의 주장은 이런 점에서 사실인 것으로 여겨진다. 실제 장소가 식스의 시골 별장이었을지는 확실치 않지만, 이 에칭 판화에 붙여진 제목은 후원자에 대한 보답이었을 것이라 생각된다.

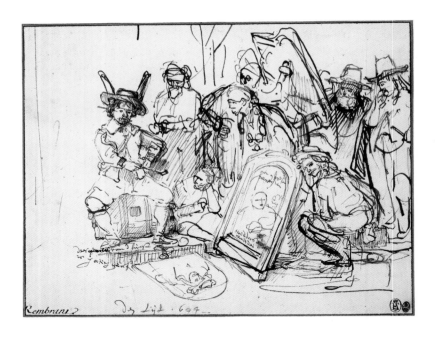

132
「예술 비평에
대한 풍자」,
1644,
펜과 갈색 잉크,
15.6×20cm,
뉴욕,
메트로폴리탄
미술관

133
「아펠레스에
대한 중상」
(안드레아
만테냐를 본뜸),
1652~54년경,
펜과 갈색
잉크와 갈색
엷은 칠,
26.3×43.2cm,
런던,
대영박물관

1644년의 「예술 비평에 대한 풍자」(Satire on Art Criticism, 그림132)
는 수집가들의 판단을 주제로 삼았다. 그러나 그가 새롭게 실험하는 작
품의 고객이라던 미술 전문가들을 그린 것은 아닌 듯 싶다. 데생에 씌어
있는 글씨를 해독하기는 어렵지만 그림의 전반적인 흐름을 해석하기란
어렵지 않다. 가장 왼쪽에 그려진 사람은 초상화에 대해 뭐라 말하고 있
다. 빈 통을 깔고 앉은 모습과 모자를 뚫고 나온 당나귀 귀는, "빈 수레
가 요란하다"는 속담처럼 이 인물이 권위있는 체하고 있음을 의미한다.
대다수의 구경꾼이 그의 말에 귀를 기울이지만, 정면을 바라보고 있는
사람은 뒤를 닦아내는 모습으로 사내가 전문가인 체하면서 늘어놓는 평
가에 코웃음친다.

렘브란트는 고전적인 이야기들을 응용해서 코믹한 그림들을 그려냈
다. 당나귀 귀는 수금을 연주한 아폴로와 목동의 플루트를 연주한 판의
경쟁에서 심판을 본 미다스 왕을 떠올려준다. 미다스 왕이 판의 승리를
선언하자 아폴로는 미다스 왕의 귀를 당나귀 귀로 만들어버렸다. 안드
레아 만테냐(Andrea Mantegna, 1431년경~1506)의 「아펠레스에 대한
중상」(The Calumny of Apelles)을 본뜬 데생에서도 렘브란트는 무지한
인물에게 똑같은 모양의 귀를 달아주었다(그림133). 렘브란트는 만테냐
의 데생 구도를 「예술 비평에 대한 풍자」의 출발점으로 삼았다. 한 못된

화가가 거짓말로 아펠레스를 중상 모략했다는 우화는 르네상스 시대의 화가들이 즐겨 소재로 삼은 이야기이다. 렘브란트는 아펠레스가 아마추어 예술 비평가들을 비판했다는 사실을 잘 알고 있었다. 한 신발 수선공이 아펠레스가 신발을 잘못 그린 것을 지적하는 것에 그치지 않고 팔다리에도 잘못 그린 부분이 있다고 지적하자, 아펠레스는 신발 수선공에게 신발의 잘못에 대해서 지적해주어 고맙지만, 예술에 관련된 문제를 언급할 때는 "분수를 지킬 줄 알아야 한다"고 꾸짖었다. 알렉산드로스 대왕이 아펠레스의 작업실까지 찾아와 그림에 대해 언급했을 때, 아펠레스는 도제들조차도 대왕의 어수룩한 평가를 비웃고 있으니 입을 다무는 것이 나을 것이라고 정중하게 나무랐다.

　렘브란트는 1639년과 1640년의 자화상(그림94과 98)에서 자신을 르네상스 시대의 신사처럼 묘사한 이후로 거의 10년 동안 자화상을 그리지 않은 듯하다. 그가 1948년에 자화상을 다시 시작했을 때에는 상상 속의 모습보다는 실질적인 관찰을 더욱 중요시한 것으로 보인다. 「창가에서 데생을 하는 자화상」(Self-Portrait Drawing at a Window, 그림134)에서 렘브란트는 당시 그의 모델이 되었던 인물들처럼 진지한 모습이다. 그러나 그들과 달리 그는 검소한 작업복을 걸치고 일하고 있는 모습, 즉 거울에 비친 자신을 주의깊게 관찰하는 모습으로 그려졌다.

실제로 작업하는 모습을 묘사한 작품답게 이 에칭 판화에서는 살아 있는 감각이 느껴진다. 전체적으로 어둡고 무겁게 처리된 것에서 그가 정신을 집중해서 작업했음을 짐작할 수 있고, 미술이 요구하는 물리적 노동의 강도를 상상해볼 수 있다. 렘브란트가 과거에는 신사, 거지, 탕아, 예술의 대가 등 카멜레온처럼 변화무쌍한 자화상을 그렸다면, 이때부터는 순수한 예술가로서의 모습을 그렸다. 말하자면 더욱 신비로운 느낌을 자아내면서도 직접적인 관찰에 충실한 자화상을 그린 것이다.

　이 자화상이 암시해주는 것처럼 렘브란트는 예술의 고유한 가치를 중시하면서도 경제적인 면에서 미술 전문가들에게 의존하지 않을 수 없다는 현실을 잘 알고 있었다. 그는 예술도 일종의 비즈니스라는 생각을 결코 잊지 않았다. 그러나 끊임없이 시도한 예술 실험은 경제성이란 면과 필연적으로 충돌을 일으킬 수밖에 없었다.

134
「창가에서
데생을 하는
자화상」,
1648,
에칭과
드라이포인트와
인그레이빙,
제2판,
16×13cm

6

1634년과 1635의 자료는 렘브란트를 '코프만'(coopman), 즉 상인이라 소개하고 있다. 독립된 작업실을 가진 화가들이 그림이란 사치품을 판매용으로 그렸다는 점에서 그들은 상인이었다. 또한 대부분의 대가들이 제자를 훈련시킨다는 명목으로 수업료를 받았고, 더 많은 그림을 만들어내기 위해서 조수를 고용했으며, 많은 화가들이 수집가와 직접 거래했다. 렘브란트도 이런 범주의 화가였고 판화를 직접 인쇄해서 판매하기도 했다(8장 참조). 화가의 길로 들어선 뒤 첫 20년 동안 렘브란트의 사업은 나날이 번창해서 저택을 사들이고 저명한 예술작품과 골동품을 수집할 수 있었다. 집과 수집품은 그의 예술사업에서, 또한 파산으로 모든 자산을 재산 관리인에게 양도했던 1656년에도 중대한 역할을 했다. 당시 렘브란트가 재산 정리의 법적 정당성을 주장한 탄원서에는 "바다에서 입은 피해와 손실, 그리고 거래에서 입은 손실"이 언급되어 있다. 그의 파산과 관련된 자료들에는 집과 수집품, 그리고 채권자와 친구에 대한 귀중한 정보들이 많이 담겨 있다.

렘브란트는 다양한 사업을 벌였다. 한때 집의 지하실을 담배 창고로 임대해주기도 했지만, 대부분의 사업이 예술과 관련된 것이었다. 오일렌부르크는 화가들에게 작업실과 숙소를 마련해주었고, 그에게 그림을 공급해주는 대가들과 풋내기 화가들을 맺어주었으며, 초상화 주문을 알선해주면서 화상으로도 활약했던 까닭에, 렘브란트는 그에게 예술사업의 경영법을 자세히 배웠을 것이라 생각된다. 렘브란트는 자료에 오일렌부르크의 채권자로 두 번씩이나 기록된 것으로 보아 그의 동업자였을 가능성이 높다. 렘브란트 이외에 오일렌부르크의 동업자로는 메노파 신도들, 피테르 벨텐스(렘브란트에게 집을 판 사람), 니콜라스 반 밤베크(그림99), 그리고 서너 명의 화가가 있었다. 한편 화가로 오일렌부르크의 친구였던 람베르트 야코브즈(Lambert Jacobsz, 1598~1636)는 사스키아의 고향인 레바르덴에서 분점을 운영했다.

암스테르담에서의 첫 10년 동안 렘브란트는 오일렌부르크의 알선으로 그 자신과 제자들이 그린 그림들을 상당히 많이 팔았다. 야코브즈 사

135
「보행자」,
1646년경,
에칭,
19.4×12.8cm

후에 조사된 재고 목록에도 렘브란트 본인의 그림 한 점과 그의 작품을 모사한 것이라 기록된 작품 여섯 점이 있었다. 그 그림들은 렘브란트가 레이덴에서 개발하기 시작한 개성이 풍부한 인물들을 묘사한 것으로, '동굴에서 공부하는 은둔자'를 비롯해서 다섯 점의 '트로니'가 있었다. 재고 목록은 다섯 점의 트로니에 이렇게 설명을 덧붙이고 있다. '길고 풍성한 수염을 지닌 노인의 얼굴', '검은 모자를 쓴 노파', '멋지게 생긴 터키의 젊은 왕자', '갑옷의 목가리개를 한 검은 머리카락의 병사', 그리고 오일렌부르크의 부인을 그린 것으로 기록된 '동양식 머리 장식물을 쓴 여인의 작은 얼굴'이다. 1638년과 1639년의 목록들에서 보이듯이 렘브란트는 제자들의 그림을 때때로 친척들에게 선물로 주었다. 그러나 이처럼 수준이 떨어지는 작품들도 공개 시장에서는 인기를 끌었다. 1640년에 네덜란드를 방문한 영국의 여행자 피터 먼디는 특별히 '림브란트'(Rimbrantt)란 이름을 거론하면서, 푸주한과 제빵공과 대장장이만이 아니라 '고가의 작품'을 찾는 수집가들이 거대한 예술시장에 그림을 공급하는 네덜란드의 대표적인 화가로 소개했다. 또한 당시의 목록들에 렘브란트를 모사한 그림들이 많이 수록되었다는 점도 예술시장에서의 렘브란트의 위치를 짐작하게 해준다.

렘브란트가 예술시장에 적극적으로 개입했다는 다른 증거들도 있다. 화가인 얀 얀즈 덴 에일(Jan Jansz den Uyl, 1595/6~1640)은 1637년에 그의 그림을 경매하는 동안 그의 옆에 앉아주는 조건으로 렘브란트에게 소정의 수수료를 지불해야 했다. 덴 에일은 경매 가격을 올리기 위해서 렘브란트에게 그의 그림에 입찰해달라고 요청했을지도 모른다. 이탈리아의 판화 전문가 필리포 발디누치는 베른하르트 케일이 제공한 정보에 따라 렘브란트가 경매에 깊숙이 관여했다고 주장하지만 확실하지는 않다. 1686년의 논문에서 발디누치는 렘브란트가 화가라는 직업의 체면을 세우기 위해서 대가들의 작품에 대해 터무니없이 높은 값을 불렀다고 주장한다. 또 그는 렘브란트가 전 유럽에 산재된 자신의 에칭 판화를 사들여 값을 올렸다고 주장하기도 했다. 렘브란트에 대한 초기의 많은 평론들과 마찬가지로 발디누치의 주장도 전혀 근거없는 것은 아니다. 이 부분에 대해서는 제8장에서 자세히 살펴보도록 하자.

오일렌부르크와 야코브즈가 상당한 판로를 개척해주었지만, 렘브란트는 작업실에서 그림들을 직접 팔기도 했다. 가령 스타드호우데르는

종교화와 초상화를 주문한 이외에도 자화상과 「노파」(그림35)를 렘브란트의 작업실에서 구입하기도 했다. 스타드호우데르는 이 두 작품을 1629년에 영국 대사에게 선물했고, 다시 영국 대사는 두 그림을 찰스 1세에게 선물했다. 프랑스의 화가이자 화상이었던 클로드 비뇽(Claude Vignon, 1593~1640)도 1641년에 렘브란트에게 직접 작품을 구입하려 했다. 당시 비뇽은 알폰소 로페스가 소장품의 일부를 파리에서 팔겠다

136
「발람과 나귀」,
1626,
목판에 유채,
63.2×46.5cm,
파리,
코냐크제이
미술관

고 제안하자 네덜란드까지 달려와서 그림들을 직접 살펴보았다. 그 그림들 중에는 티치아노의 「한 남자의 초상」(그림95)과 렘브란트가 로페스에게 직접 팔았던 예언자 발람을 그린 그림(그림136)이 포함되어 있었다. 이 그림은 렘브란트가 라스트만의 구도를 따라서 그린 것으로, 렘브란트가 1626년부터 보관해오던 것이었다. 렘브란트는 다른 사람의 알선으로 초상화를 주문받았을 때도 그림 값을 직접 받았다.

1640년부터 렘브란트의 그림은 상당한 고가에 팔렸다. 1639년 '그리

스도의 수난' 연작 마지막 두 작품의 그림 값으로 1,200길더를 받았지만, 7년 후 그리스도의 어린 시절을 주제로 그린 두 작품은 두 배의 값을 받았다. 적어도 1년 동안 작업했겠지만 「야경」의 대가로 받은 1,600길더도 상당한 액수였다. 같은 시기에 암스테르담의 시장이었던 안드리스 데 그라프는 렘브란트가 그린 '그림 혹은 초상화'의 값으로 500길더를 청구

받았다. 그 그림은 1639년에 그린 것으로 기록된 「현관에 서 있는 남자」(Man Standing in a Doorway, 그림137)인 듯하다. 웅장한 배경과 인물의 자세가 데 그라프의 지위에 걸맞아 보이기 때문이다. 어쨌거나 오일렌부르크가 공탁을 신청한 것으로 보아 데 그라프가 그림 값의 지불을

거절한 것이 틀림없지만, 오일렌부르크를 비롯한 전문 중재자들은 그가 렘브란트에게 500길더를 빚진 것이란 결론을 내렸다. 1642년에도 렘브란트는 서인도회사의 관리자였던 아브라함 반 빌메르돈크스와 그의 부인을 그린 이인(二人) 초상화의 대가로 500길더를 받았다. 그로부터 10년 후, 메시나 가문의 안토니오 루포는 렘브란트의 걸작 「아리스토텔레스」(Aristotle, 그림159)를 똑같은 금액에 사들였다.

제자들이 그린 작품이나 복제화는 렘브란트의 그림에 비해서 아주 싸게 팔렸으므로 당시의 목록들은 렘브란트의 원화인지 복제화인지 정확히 기술하고 있다. 1618년 루벤스가 자신의 그림들을 골동품과 교환하려 하면서 제시한 제안서에는 각 작품마다 그가 관여한 정도가 자세히 명기되어 있었다(스네이데르스와 함께 그린 「프로메테우스」[그림80]도 포함). 렘브란트에게는 상당히 많은 조수가 있었는데, 그들의 그림은 가격이 쌌지만 그것만으로도 그들에게는 상당한 수입이었을 것이다. 렘브란트의 조수들은 렘브란트가 공탁을 신청할 때 증인 역할을 해주거나 렘브란트를 대신해서 미술품을 구입하기도 했다. 무엇보다 도제들이 납부하는 수업료가 렘브란트에게는 중요했다. 요아힘 산드라르트는 1675년의 논문에서 "행운의 여신이 연간 100길더의 수업료를 납부하는 특출난 아이들로 렘브란트의 집을 가득 채워주었다"고 주장했으며, 렘브란트가 제자들이 그린 그림으로 연간 2,000~2,500길더의 부수입을 벌어들였다고 추정하기도 했다. 산드라르트의 논문은 믿을만하다. 그는 1637년부터 1645년까지 실제로 암스테르담에서 살았으며, 클로베니르스둘렌에 전시할 시민군 초상화를 그리기도 했기 때문이다. 연간 100길더라는 표준 수업료는 레이덴에서 렘브란트의 제자로 있었던 이사크 아우데르빌레에게 보낸 청구서에서도 확인된다. 스승 렘브란트에 대해서 산드라르트는 제자들을 통해 벌어들인 수입에 초점을 맞추고는 있지만, 렘브란트가 미학적이고 새로운 기법을 전달하는 데 헌신적으로 노력한 스승이라는 점을 부각시켜놓았다. 실제로 많은 제자들이 훗날 독립해서 성공한 화가로 성장했다는 점에서 렘브란트는 성공한 스승이라 평가할 수 있다.

렘브란트의 제자 수는 헤아리기 힘들 정도였다. 약 40년 동안 화가로 활약하는 동안 렘브란트는 36명의 명망있는 화가를 배출했으며, 그밖에도 많은 이름없는 화가들을 탄생시켰다. 그의 작업실에서 생산해낸 작

137
「현관에 서 있는 한 남자」,
1639,
캔버스에 유채,
200×124.2cm,
카셀,
국립미술관

138
렘브란트의
제자,
「렘브란트의
작업실에서
나부를 모델로
데생하는
스승과 제자들」,
1650년대,
펜과 갈색 잉크,
갈색 엷은 칠과
검은 분필과
흰 바탕색,
18×26.6cm,
다름슈타트,
헤시셔스
국립미술관

품 수는 당시 네덜란드에서 가장 큰 작업실을 운영하던 블루마르트와
반 혼토르스트가 생산해낸 작품 수와 거의 비등했다. 그런데 산드라르
트의 표현대로, 렘브란트의 제자들은 어떤 점에서 '특출난'(prominent)
아이들이었을까? 첫째는 그 제자들이 저명한 가문의 자제들이었을 가
능성이다. 둘째는 이미 상당한 훈련을 받아 그런 대로 실력을 갖춘 조수
들이었을 가능성이다. 렘브란트의 작업실에서 만들어낸 작품이 한결같
이 상당한 수준이었던 것으로 보아 산드라르트는 '특출난'을 '뛰어난'
혹은 '탁월한'이란 뜻으로 사용했을 가능성이 높다. 그러나 일부 데생
들은 나이 많은 아마추어 화가들도 렘브란트에게 개인 교습을 받았음
을 증명해준다. 이름을 알 수 없는 제자가 그린 한 데생(그림138)은 비
스듬히 누운 나부(裸婦)를 스승과 다섯 제자가 데생하는 장면을 묘사한
것이다. 렘브란트 옆에 앉은 노인은 발가벗은 여인을 뚫어지게 쳐다보
고 있는 반면에 한 젊은 제자는 스승의 데생을 어깨 너머로 훔쳐보는 모
습이다.

　　데생을 하는 노인과 옷을 잘 차려입고 그의 뒤에 서 있는 사내는 고상
한 취미를 계발하기 위해서 렘브란트의 작업실을 찾은 예술 애호가들이

139
콘스탄테인
다니엘 반 레네세
(렘브란트가
수정),
「수태고지」,
1650~52년경,
펜과 갈색 잉크,
붉은 분필,
갈색과 회색의
엷은 칠,
흰 바탕색,
17.3×23.1cm,
베를린,
국립미술관
프로이센
문화재 미술관

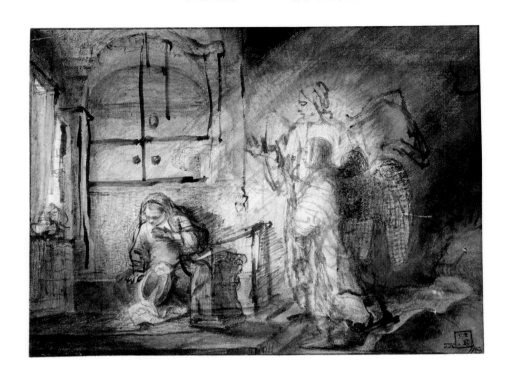

었던 것으로 여겨진다. 콘스탄테인 다니엘 반 레네세(Constantijn Daniel van Renesse, 1626~80)가 그런 제자 중의 하나였다. 레이덴에서 문학과 수학을 공부한 그는 렘브란트에게 미술에 관련된 조언을 자주 구했다. 그는 렘브란트의 그림을 모델로 삼아 적잖은 데생을 남겼다. 특히 두 점의 작품에는 렘브란트가 수정한 흔적도 남아 있다(그림139). 렘브란트는 작게 그려진 천사장을 크고 당당한 모습으로 수정하고 강렬한 빛을 덧붙여 반 레네세의 수태고지를 훨씬 설득력있게 바꿔놓았다. 또한 렘브란트는 갈대펜을 대담하게 사용해서 마리아 뒤의 옷장 형태를 분명하게 드러내주고 그녀 앞에 놓인 책상을 좀더 크게 그리면서 그 존재를 부각시켰다. 반 레네세는 적잖은 유화와 에칭 판화를 제작했지만 전문 화가로 성장하지는 못했다.

1640년대와 1650년대에 렘브란트와 제자들은 거의 언제나 모델을 앞에 두고 데생을 연습했다. 16세기 이탈리아에서 실제 모델, 주로 남성 모델을 앞에 두고 그린 데생들은 도전과 경쟁의 대상이자 이상적 모델이었던 고전주의 시대의 조각상을 재현하려는 움직임과 관련이 있었다. 인간의 신체에 대한 연구는 시각예술에 지적이고 사회적 권위를 부여하려

는 목적에서 1565년에 설립된 피렌체의 미술 아카데미에서 계획한 프로그램의 일부였다. 이탈리아 르네상스 화가들이 정립한 원칙에 따라서 이들 예술가들은 고전주의 조각상에서 추구한 이상적 비율로 인체를 표현했다. 이런 흐름은 북유럽까지 파급되었다. 1600년경 하를렘에서 반 만데르와 헨드리크 홀치우스(Hendrick Goltzius)와 코르넬리스 코르넬리즈 반 하를렘(Cornelis Cornelisz van Haarlem, 1562~1638)은 그들의 비공식 모임에 '아카데미'란 이름을 붙였다. 필경 그들이 실제 모델을 앞에 두고 데생을 한 네덜란드 최초의 화가들이었기 때문일 것이다(그림140).

베른하르트 케일이 오일렌부르크의 화가 양성소를 '저명한 아카데미'라고 지칭했을 때, 그것은 렘브란트의 작업실에서 행해지던 데생 교육을 언급한 것일지도 모른다. 렘브란트에게 나신을 직접 보고 그린 데생은 인체를 연구하려는 실질적 필요성을 넘어서서 정신적 의미까지 갖는 것이었다. 렘브란트의 나체화는 도발적일 정도로 그로테스크하거나 자연주의적 감각을 보여주거나 세심한 관찰력을 바탕으로 하거나 그 어떤 경우에도 그가 지향한 예술의 방향을 그대로 반영해준다(그림38, 75, 112). 전통적인 데생에 대한 렘브란트의 해석은 고전주의적 규범에 따라

인체의 형태를 변형시키려는 당시의 경향과 배치되는 것이었다. 이런 점에서 렘브란트의 「앉아 있는 나부」는 고전적 여신을 현대적으로 해석한 것이며, 「모델을 보고 데생하는 화가」(An Artist Drawing from the Model, 그림141)도 아카데미적 기준에서 벗어나는 것이었다. 1639년경에 제작을 시작했지만 미완성으로 끝난 이 에칭 판화에서, 렘브란트를 닮은 듯한 화가가 나신의 여인을 데생하고 있다. 그녀는 비너스처럼 자세를 취하고 있지만, 그녀가 들고 있는 종려나무 가지와 시트는 비너스가 아닌 다른 여자임을 암시해준다. 전통적으로 종려나무 잔가지를 쥔 나신의 여인은 '명성'(Fame)을 상징했고, 옷을 벗은 여인은 '진실'(Truth)을 상징하는 것으로 해석될 수 있다. 렘브란트는 관찰자들에게 이런 양자택일을 강요하지 않았다. 예술의 '진실'이 정확한 관찰을 의미하는 것이라면, 렘브란트의 철학에서 진실이 예술적 명성의 디딤돌이 되는 것은 당연했을 것이다. 따라서 렘브란트의 데생에서 나신의 모델은 꾸미지 않은 사실성을 의미하며, 그래서 렘브란트의 여인은 축 처진 엉덩이와 균형미를 상실한 가슴과 둔부와 허벅다리를 가지고 있다. 따라서 그 여인은 시대를 초월하는 이상적 공간이 아닌 세속의 작업실에 서 있을 수밖에 없다. 이처럼 관습을 극복하려 한 렘브란트의 예술관에서 판단할 때 이 에칭 판화는 데생의 중요성을 강조한 것이라 할 수 있다. 실제로 1640년대에 렘브란트는 제자들에게 나신의 모델을 이런 식으로 관찰하라고 가르쳤다.

렘브란트의 제자였던 반 호흐스트라텐은 훗날 고전적 이상형에 심취하게 되면서 '아카데미 시절'에 인간의 육체를 '불쾌하고 혐오스럽게' 데생했던 것을 애석하게 여겼다. 반 호흐스트라텐이 그 시기에 그린 데생들은 렘브란트와 그 제자들이 특정한 기간 동안 다양한 각도에서 그린 남성과 여성 모델의 데생과 비슷했다. 따라서 렘브란트가 과거의 대가들처럼 몸을 비튼 형상이나 그에 따른 인체의 굴곡을 세밀하게 묘사하기보다는 자연스런 자세에서 풍겨나는 인체의 사실적 모습을 표현하라고 제자들에게 가르쳤던 것이 증명된다. 1646년에 제작된 에칭 판화세 점도 제자들이 남성 모델을 데생하는 동안 제작한 것이었다. 반 호흐스트라텐을 포함한 세 명의 제자가 그린 데생들은 편한 자세로 서 있는 반라의 인물을 묘사한 것이다(그림142). 날아갈 듯한 펜자국은 인체의 개략적 특징만을 그리고 있지만, 폭넓게 사용한 엷은 칠이 인체의

입체감과 공간감을 뚜렷이 드러내준다. 이 데생들은 라파엘로와 미켈란젤로가 창조해냈고, 코르넬리스 코르넬리즈를 비롯한 네덜란드 화가들이 경쟁의 대상으로 삼았던 근육질의 조각상을 연구하면서 그림을 분필로 아름답게 마무리짓던 아카데미의 전통과 사뭇 다른 것이다(그림 140).

「보행자」(The Walker)라는 에칭 판화에는, 발가벗은 채 앉아 있는 모델(같은 모델의 다른 포즈일 가능성이 크다)과 보행기를 탄 아기에게 걷는 연습을 시키는 여인 사이에 서 있는 청년이 그려져 있다. 인쇄는 방

향을 뒤집어놓기 때문에 서 있는 청년은 역방향으로 보인다. 렘브란트는 제자들이 모델을 데생하는 동안에 에칭 판화의 이 부분을 제작한 것이 분명하다. 제자들이 그림자의 농담(濃淡)을 나타내기 위해서 다양한 농도로 갈색의 엷은 칠을 한 곳에 렘브란트는 평행선과 망선(網線)으로 음영을 그려넣고 있기 때문이다. 이렇게 제자들을 가르치는 시간을 활용해서 실물을 보며 에칭 판화를 제작함으로써 렘브란트는 시간을 절약할 수 있었다. 이렇게 제작된 에칭 판화는 상품으로도 팔렸지만 제자들이 모사할 모델로도 사용되었다. 18세기의 한 평론가에 따르면, 렘브란

트는 10장이나 12장으로 구성된 데생집을 만들었다. 지금은 전해지지 않지만, 렘브란트가 나신과 얼굴을 묘사한 에칭 판화들을 책처럼 만들어서 제자들을 가르칠 때 사용했을 것이라 추측된다. 렘브란트는 「보행자」에서 아기에게 걸음마를 가르치는 여인을 덧붙임으로써 이 에칭 판화를 더욱 사실적인 예술품으로 승화시켰다. 본델을 비롯한 일부 작가들은 아기가 걸음마를 배우는 모습이 대가로 성장하기를 원하는 젊은 화가들에게 필요한 훈련을 상징한 것이라 해석했다.

'정통' 아카데미 데생의 옹호자이던 호우브라켄은 1718년에 렘브란트의 작업실에서 조직적으로 행해진 실물 데생의 비(非)아카데미적 성향을 암시해주는 일화 하나를 소개했다. 나신의 모델을 데생하기 위한 개인용 작업실을 제자들에게 마련해주기 위해서 렘브란트는 창고를 임대해 여러 칸으로 만들었다. 어느 뜨거운 여름날, 여성 모델을 데생하던 한 학생이 갑자기 옷을 훌렁 벗고 여성 모델을 껴안고 뒹굴기 시작했다. 흥분한 다른 학생들이 그 장면을 몰래 훔쳐본 것은 당연했다. 평소처럼 제자들을 둘러보려 창고를 찾은 렘브란트는

142
사무엘 반
호흐스트라텐,
「서 있는 남성
모델」,
1646년경,
펜과 갈색 잉크,
갈색 엷은 칠과
흰 바탕색,
24.7×15.5cm,
파리,
루브르 박물관

두 남녀가 "우리 둘이 이렇게 발가벗고 있으니 여기가 아담과 이브가 살던 파라다이스가 아니겠어"라고 소곤대는 소리를 엿듣게 되었다. 이때 그는 몰스틱으로 문을 두드리며, 그들에게 큰소리로 "발가벗고 있다니 자네들이 파라다이스를 떠나주어야겠네!"라고 소리치면서 문을 당장 열라고 다그쳤다.

그리고 렘브란트는 신성한 교육장을 더럽힌 죄로 두 죄인에게 옷을 추스릴 시간조차 주지 않고 내쫓았다. 이 일화는 렘브란트의 유머감각을 보여주기도 하지만, 한편으로는 렘브란트 작업실의 엄격한 분위기를 보여준다. 1658년 어쩔 수 없이 집을 팔아야만 했을 때에도 렘브란트는 "도제들을 위해서 2개의 난로와 서너 개의 칸막이를 설치할 수 있는 다락이 있는 집"을 구입했다. 한편 호우브라켄은 렘브란트가 제자들에게 다른 식의 데생도 가르쳤을 것이라고 말해준다.

예술에 관한 한 그는 대단한 상상력을 지니고 있었다. 그래서 그는 동일한 주제를 다양한 형태로 스케치할 수 있었다. 또한 얼굴 표정과

143
「한 노인의 놀란
모습에 대한
세 연구」,
1633~34년경,
펜과 갈색 잉크,
17.4×16cm,
파리,
커스토디아 재단
네덜란드 연구소

144
「엠마오 집에서의
저녁식사」,
1654,
에칭과
드라이포인트와
인그레이빙,
21.1×16cm

145
「꿈 이야기를
하는 요셉」,
1638,
에칭과
드라이포인트,
제3판,
11×8.3cm

포즈 그리고 옷차림에서 변화무쌍한 데생을 그려냈다 …… 그는 이런
점에서 다른 어떤 화가들보다 뛰어났다. 렘브란트가 아니면 누가 하
나의 주제를 이처럼 다양하게 데생해낼 수 있겠는가?

　호우브라켄은 렘브란트의 이런 능력이 하나의 장면에 관련된 다양한
감정에 몰입할 수 있는 집중력에서 오는 것이라 생각했다. 호우브라켄은
특히 렘브란트의 「엠마오 집에서의 저녁식사」(The Supper at Emmaus)
가 상당수의 데생과 판화를 바탕으로 창작된 사실을 지적하면서 그리스
도의 제자들의 다양한 모습에 감탄을 금치 못했다. 한 노인이 놀라는 모
습을 세 방향에서 그린 데생(그림143)은 그리스도가 빵을 나눠줄 때 그
를 알아본 제자를 그린 것으로 생각된다(「루가 복음」 24 : 30~31). 「엠
마오 집에서의 저녁식사」에 대한 많은 그림들에서처럼 렘브란트의 모델
도 두 손을 테이블에 기댄 채 눈을 크게 뜨고 긴장된 얼굴로 몸을 뒤로
젖힌다. 공간적으로 깔끔하게 정돈된 세 데생은 제자들에게 견본으로
제시되어 놀란 표정의 미묘한 차이를 연구하는 데 이용되었을 것이라
생각된다. 충격과 경악이라는 전혀 다른 몸짓도 렘브란트의 관심사였던
지 그는 1654년에 당혹해하는 제자들과 조용히 지시하는 그리스도를 뚜
렷이 대조시킨 에칭 판화를 제작했다(그림144).

완벽한 구도를 갖춘 렘브란트의 데생들을 고려한다면, 그가 그림에 내재된 문제의 해결책을 끊임없이 모색했다는 호우브라켄의 찬사도 당연한 것이다. 렘브란트는 한 점의 유채 밑그림과 한 점의 에칭 판화 그리고 서너 점의 데생에서, 요셉이 아버지인 야곱과 열 한 형제에게 꿈 이야기를 할 때의 심리 상태를 다양한 방향에서 그려내고 있다(「창세기」 37 : 5~11).

요셉의 꿈은 형제들만이 아니라 아버지까지 그에게 절하게 될 것이란 예언이었는데, 요셉이 이집트의 총리대신이 되면서 그 예언은 실현되었다. 작지만 빈틈없이 채워진 1638년의 에칭 판화(그림145)에서, 요셉은 늙은 아버지와 침대에 누워 있는 어머니에게 꿈 이야기를 해준다. 형제들은 반신반의하면서 분노하는 표정들이지만 오른쪽 전면의 걸상에 앉은 누이는 귀담아 듣는 모습이다. 이 에칭 판화는 등장인물들의 개별적인 데생과 몇 해 전 거의 동일한 구도에서 그리자유로 그려진 유채 밑그림의 결정판이었다.

이 에칭 판화를 완성한 후, 렘브란트는 동일한 주제로 데생을 그려냈는데, 이 데생은 다른 어떤 그림이나 판화와도 관련성을 찾을 수 없는 것이었다(그림146). 렘브란트는 이 데생에서 요셉을 가족과 완전히 떼어놓아 요셉과 가족 간의 갈등을 더욱 뚜렷하게 보여준다. 요셉은 방 끝에 있는 벽난로 앞에 서서 가족들에게 꿈을 이야기하면서, 오른손을 가슴에 얹어 진실을 말하고 있음을 상징적으로 보여준다. 불안에 싸인 야곱은 의자를 꼭 잡고 있고, 요셉의 형들은 몸을 앞으로 숙이면서 지대한 관심을 보인다. 야곱의 무릎 사이에 기댄 막내 벤자민만이 무관심할 따름이다. 실내의 장식과 개는 개략적으로 스케치한 반면에 가족은 섬세한 붓으로 처리함으로써 렘브란트는 형제간의 경쟁을 언급한 이 이야기에 담긴 다양한 감정을 표현했다. 그의 작업실에서 이런 이야기가 담긴 데생들이 계속해서 그려졌다는 사실에서, 이 데생들은 다른 작품을 위한 준비용 데생이 아니라 전체적인 구도를 연습함과 동시에 수집가에게 판매할 목적으로 그려진 것이라 할 수 있다.

1656년에 작성된 렘브란트의 목록에서도 그가 데생용 그림첩을 상당히 보유하고 있었다는 사실이 증명된다. 그 그림첩들은 렘브란트 자신에게도 모델로 사용되었지만 교육자료와 판매용이기도 했다는 점에서 중요한 재산이었다. 또한 데생은 렘브란트가 예술품과 골동품을 열심히

146
「꿈 이야기를 하는 요셉」, 1640~43년경, 펜과 갈색 잉크, 갈색 엷은 칠, 17.5×22.5cm, 개인 소장

수집하며 이루어진 컬렉션의 일부이기도 했다. 렘브란트 컬렉션의 내용은 렘브란트의 소장품을 방별로 조사한 목록에 자세히 기록되어 있다. 350항목이 넘는 목록으로, 대다수의 항목마다 여러 물건이 포함되어 있다. 그림은 모든 방에 있었던 반면에, 대부분의 컬렉션은 2층의 작은 '그림 그리는 방'(작업실)과 '쿤스트카메르'에 보관되어 있었다.

렘브란트의 컬렉션은 16세기 이탈리아와 중부 유럽의 새로운 수집가들에 의해 정립된 후 17세기까지 유지되어온 원칙에 따라서 정리되어 있었다. 이 수집가들은 아름다움과 희귀성 그리고 학문적 관심을 수집의 원칙으로 삼았고, 수집품들은 독일어로 '쿤스트카메르'(Kunst-kammer, 예술의 공간)와 '분데르카메르'(Wunderkammer, 경이의 공간)란 이름으로 불려진 방에 전시되었다. 대부분의 컬렉션과 마찬가지로 렘브란트의 컬렉션도 '보편성'(university)을 목표로 삼았다. 말하자면 문화와 자연을 대변해줄 수 있는 온갖 종류의 골동품을 포괄하는 컬렉션이 목표였다. 따라서 이런 컬렉션은 전 세계 문화와 역사의 축소판

으로, 대우주 전체를 대표하는 소우주로서 연구되거나 동료들에게 구경거리로 제시되었다. 이처럼 보편성을 추구한 컬렉션은 대략 '아르티피시알리아'(용어해설 참조), '나투랄리아'(용어해설 참조), '안티퀴타테스'(용어해설 참조)라는 세 범주로 나뉘어졌다.

17세기에 안트웨르펜의 화가들은 이런 백과사전적 컬렉션을 상징적으로 그렸다(그림147). 프란스 프랑켄(Frans Francken the Younger, 1581~1642)은 그림, 르네상스 시대의 동전과 메달, 데생첩, 상감세공한

귀중품 상자, 그리고 조가비와 희귀한 꽃과 같은 자연의 경이로운 물건을 하나의 그림에 담아냈다. 때로는 그리스·로마 시대의 조각품까지 포함시킨 그림들도 있었다. 1681년 문학 평론가 안드리스 펠스(Andries Pels)는 렘브란트가 "갑옷, 투구, 일본 단도, 모피와 해진 목깃 등 그림 소재가 될만한 것을 찾아서 거리와 시장을 헤매고 다녔다"는 기록을 남겼다.

'쿤스트카메르'에 있던 2개의 지구의는 17세기 아마추어 여행가들이

선호했던 물건으로 렘브란트 컬렉션의 보편성을 증명해준다. '아르티피시알리아' 중에는 렘브란트 자신과 루카스 반 레이덴, 루벤스, 라스트만, 리벤스, 브라우어와 같은 네덜란드의 선배 및 동료화가가 남긴 수십여 점의 그림들이 있었다. 또한 라파엘로와 미켈란젤로, 그리고 베네치아 출신의 조르조네(Giorgione, 1477년경~1510)와 팔마 베키오(Palma Vecchio, 1480경~1528)와 같은 이탈리아 화가들의 그림도 있었다.

렘브란트 컬렉션에서 더욱 인상적인 것은 시각예술가의 전형이라 평가되는 만테냐, 미켈란젤로, 라파엘로, 뒤러, 홀바인, 루카스 반 레이덴, 브뢰헬, 홀치우스, 루벤스, 반 데이크 등과 같이 "세계에서 가장 중요한 대가들"의 그림첩들이다. 한편 '나투랄리아'는 무수한 조가비와 산호에서부터 69개의 육지 및 바다 동물의 박제까지 망라한다. 또한 로마 황제들과 그리스 철학자들의 조각상과 석고틀, 예술품이나 골동품으로 분류될 수 있는 옛 물품과 메달의 진열장과 마우리츠의 데드마스크도 있었다. 이국의 독특한 멋을 지닌 수집품으로는 중국인의 모습이 새겨진 '동인도 주발', 화식조가 그려진 도기, 그리고 한 쌍의 인도 전통의상이 있었다. 일본과 인도와 크로아티아에서 건너온 듯한 무기와 갑옷, 그리고 현과 바람을 이용한 악기들도 상당수가 있었다.

대다수의 컬렉션에서 '아르티피시알리아'는 이중의 역할을 했다. 다시 말해서 골동품이나 자연의 경이로움을 표현해낸 물건들은 열대어류, 커다란 포식동물, 연대를 알 수 없는 고고학적 유물처럼 불분명한 원형(原形)을 대신한 것이라 할 수 있다. 렘브란트는 터키의 건물과 풍습 그리고 예루살렘을 그린 판화, '로마의 모든 건물에 대한 데생', 조각상의 판화, 그리고 '실물을 보고 그린 사자와 황소' 그림을 갖고 있었다. 렘브란트도 자연의 경이로운 생명체를 데생하거나 에칭 판화로 표현했다. 사자와 코끼리(그림151)와 극락조(그림149)의 데생이 대표적인 예이다. 1650년에 에칭 판화로 제작한 원뿔형의 조가비는 렘브란트의 투철한 연구열과 관찰력을 보여준다. 그는 동남아시아의 「코누스 마르모레우스」(Conus marmoreus, 그림150)를 좁은 공간에 어둡게 그려냈다. 조가비 진열장의 선반이나 서랍을 암시했던 것일까? 그런데 열대의 연체동물들이 귀중한 보물처럼 보관되었던 이유가 무엇일까? 신비할 정도로 정교하게 와선과 원뿔을 조각해내고 그것을 경이로운 문양으로 장식하는 자

147
프란스 프랑켄,
「쿤스트카메르」,
1618,
목판에 유채,
56×85cm,
안트웨르펜,
코닌크레이크
미술관

148
「무굴제국의
자한기르 황제」,
1655년경,
펜과 갈색 잉크,
일본 종이에
분홍색과
회색으로 엷은 칠,
18.2×12cm,
암스테르담,
레이크스
프렌텐카비네트

149
「극락조에 대한
두 연구」,
1638~40년경,
펜과 갈색 잉크,
갈색 엷은 칠,
흰 바탕색,
18.1×15.1cm,
파리,
루브르 박물관

150
「코누스
마르모레우스」,
1650,
에칭과
드라이포인트와
인그레이빙,
제2판,
9.7×132.cm

151
「코끼리」,
1637년경,
검은 분필과 목탄,
17.9×25.6cm,
런던,
대영박물관

Rembrandt. f.1650.

227 렘브란트의 자연장과 컬렉션

연을 최상의 예술가로 보았기 때문일 것이다. 그러나 렘브란트가 빚어낸 조가비의 은은한 광택은 자연의 경이로움을 무색하게 만든다. 서명에서 확인되듯이, 자연의 아름다운 모습은 렘브란트라는 예술가가 빚어낸 창조물이다. 예술과 자연의 경쟁관계를 더없이 아름답게 표현해낸 이 에칭 판화는 많은 전시물 중에서 백미였다.

1600년경에 컬렉션을 갖는 것은 미술품 애호가와 미술 전문가 그리고 경이로운 물건들을 수집하던 학자들에게 일종의 열망이었다. 따라서 렘브란트도 1640년대와 1650년대에 그가 누린 명성에 걸맞는 컬렉션을 갖고 싶었을 것이다. 그는 화가로서 성공하면서 상당한 돈을 벌어들였던 1635년부터 본격적인 수집에 나섰다. 그때부터 렘브란트라는 이름이 그림과 판화만이 아니라 잡다한 공예품의 구입자로 경매 기록에 등재되기 시작한다. 특히 1640년의 자화상과「야경」을 주문받던 시기, 즉 신트 안토니스브레스트라트에 집을 장만한 후부터 수집품이 급속히 늘었다. 그럴듯한 컬렉션을 갖춤으로써 렘브란트는 중산계급으로서의 위치를 더욱 공고히 할 수 있었을 것이고, 얀 식스와 같은 저명한 미술 전문가들과도 밀접한 관계를 맺을 수 있었을 것이다.

그러나 렘브란트의 수집 습관에서 사회적 명망과 학문적 관심은 이차적인 것이었다. 학문적인 면은 도서관에서 충분히 보충할 수 있었던 탓인지 1656년까지 렘브란트는 낡은 성서와 요세푸스의『유대인의 고대풍습』을 포함해서 기껏해야 24권의 고서적을 보유하고 있었을 뿐이다. 게다가 렘브란트가 고서적을 사들인 이유는 학문적 성격을 중시한 수집가들과 달리 실리적 목적, 즉 그림의 제작 과정에서 참조용으로 사용하거나 고서적에 담긴 삽화를 참조하기 위한 것이었다.

렘브란트의 컬렉션은 사업적인 면에서도 이점을 안겨주었다. 말하자면 예술품은 이익을 남기고 팔 수도 있었기 때문에 일종의 투자대상이었다. 17세기의 많은 화가들처럼 렘브란트도 시장 상황이 좋거나 현금을 확보해야 할 때 예술품이나 골동품을 팔았다. 가령 1644년, 렘브란트는 7년 전에 530길더에 구입한 루벤스의 역사화를 팔면서 105길더의 수익을 남겼다. 또한 1655년에는 컬렉션의 일부를 팔아서라도 파산을 피해보려 했으며, 사업을 대대적으로 개편한 1660년에는 예술품과 골동품을 취급하는 합자회사의 피고용인이 되었다.

그러나 렘브란트의 컬렉션에서 우리는 무엇보다 그의 예술에 대한 관

심을 읽어낼 수 있다. 백과사전적 컬렉션을 완성해가는 과정에서 길러진 철저한 관찰 습관은 그의 작품에서 그대로 드러난다. 특히 수집품이 급속히 늘어난 1640년대에 창작된 작품들에서는 더욱 그렇다. 렘브란트의 수집 습관을 탐탁지 않게 여겼던 펠스도 "그는 세계 각처에서 수집한 물건들을 효과적으로 이용한다"고 평가했다. 특히 판화와 데생은 그와 제자들에게 중요한 시각 자료였다. 렘브란트가 1650년대에 펜과 엷은 칠로써 꾸준히 모사한 인도의 세밀화도 마찬가지였다. 그의 목록에서 '기묘한 세밀화로 가득' 하다고 기록된 그림첩에는 무굴제국의 황제이던 자한기르(재위기간 1605~28, 그림148)와 샤 자한(재위기간 1628~58) 그리고 궁중대신들의 초상화가 있었던 것으로 여겨진다. 매끄러운 일본 종이에 세심하게 모사한 24점의 데생은 원화의 밝은 색채와 뚜렷한 윤곽을 일방적으로 모방하지 않으면서도 가는 선과 부드러운 엷은 칠로 원화의 우아한 멋을 살려냈다. 자한기르 황제의 데생에서 렘브란트는 튜닉(무릎까지 내려오는 상의)과 바지, 슬리퍼와 숄과 터번과 세련된 옷맵시를 그려냈다. '기묘한 세밀화' 가 "다양한 의상을 입은 인물들을 묘사한 목판화와 동판화"와 함께 수집되었다는 점에서 렘브란트는 이국적인 옷차림에 관심을 가졌을 것이라 생각된다.

렘브란트는 자주 구약성서에 등장하는 인물들을 인도 귀족의 모습으로 묘사했다. 「보디발의 아내에게 고발당하는 요셉」(Joseph Accused by Potiphar's Wife, 그림152)에서 보디발 장군은 실제로 이집트인임에도 불구하고 터번, 튜닉, 바지, 슬리퍼, 그리고 칼에서 '동인도 인물' 과 비슷한 모습이다. 짧은 수염, 날카로운 느낌을 주는 얼굴, 허리를 빳빳하게 세운 채 몸을 기울인 자세도 인도 세밀화를 보는 듯하다. 성서 시대의 의상과 풍속에 대한 정확한 정보가 부족했기 때문에 유럽 화가들은 아시아와 아랍의 풍속을 교묘하게 결합시키는 방법을 택했던 것이다. 연극의 무대장치도 비슷한 방법을 택했다. 실제로 「보디발의 아내에게 고발당하는 요셉」이 본델의 『이집트에서의 요셉』을 집약적으로 표현한 것이라 한다면, 연극의 무대장치 담당자와 화가는 당시에 비슷한 처지였다고 말할 수 있다.

본델이 1640년에 발표해서 주목을 받은 이 연극은 1655년에 암스테르담 극장에서 재상연되었다. 그때 렘브란트는 「보디발의 아내에게 고발당하는 요셉」을 그렸고, 한 조수는 상당히 수준높은 복제화를 완성했다.

「창세기」 39장 7절~20절에 따르면, 요셉은 노예로 팔려 이집트까지 끌려갔고 그곳에서 파라오의 호위대장이던 보디발에게 팔렸다. 하나님의 보살핌으로 요셉이 모든 일을 척척 해내자 보디발은 요셉을 믿고 집안 일을 도맡게 했다. 그런데 보디발의 아내가 요셉을 사랑하게 되어 계속 유혹하지만 요셉은 그런 유혹을 단호히 뿌리쳤다. 하루는 보디발의 아내가 요셉을 유혹했지만 요셉은 집밖으로 도망쳤다. 그녀는 분을 참지

152
「보디발의 아내에게
고발당하는 요셉」,
1655,
캔버스에 유채,
113.5×90cm,
베를린,
국립미술관
프로이센
문화재 미술관

153
「느부갓네살의 꿈」,
1655,
에칭과
드라이포인트와
인그레이빙,
9.6×7.6cm

못하고 보디발에게 요셉의 겉옷을 증거로 보여주며 요셉이 그녀를 강간하려 했다고 말한다. 성서에서는 보디발의 아내가 남편에게 거짓말을 하는 동안 요셉이 현장에 없었지만, 본델은 세 인물을 한 무대에 세우면서 극의 긴장감을 극대화시켰다. 렘브란트의 그림은 이런 극적인 긴장감을 집약적으로 표현하고 있다. 보디발의 아내는 가슴이 드러날 정도로 옷이 벗겨지고 머리카락이 헝클어진 채로 침대에 앉아 요셉을 몸짓

으로 가리키면서도 얼굴은 남편에게 향하고 있다. 그녀의 왼발은 확실한 증거인 겉옷을 밟고 있다. 한편 요셉은 손을 들어 결백함을 맹세한다. 이 그림은 보디발 부인의 사악함과 요셉의 순수함 그리고 보디발의 아내에 대한 사랑과 요셉에 대한 믿음이라는 본델의 이분법적 해석을 집약적으로 표현하고 있다.

렘브란트는 거의 평생동안 에칭 판화 작업을 중단한 적이 없었고, 그가 그림과 데생으로 탐구했던 주제들을 빠짐없이 동판에 작업한 까닭에 수백여 점의 에칭 판화를 남겼다. 게다가 판화는 렘브란트에게 경제적 이득을 안겨주는 것이기도 했다. 따라서 초기부터 렘브란트는 전문 인쇄업자들과 협력해서 그의 창작품을 예술시장에 내놓았다(그림29와 68). 그러나 1635년 이후 렘브란트는 판화제작을 혼자 도맡아했다. 한편 이 시기에 책의 삽화용으로 제작한 에칭 판화들은 돈벌이가 아닌 친구를 위한 것이었다. 식스의 『메데아』는 결코 베스트셀러가 될 수 없는 책이었으며, 1655년에 렘브란트가 넉 점의 에칭 판화를 제작해준 므나쎄 벤 이스라엘의 『영광의 돌』은 느부갓네살 왕의 꿈을 인용해서 이 땅에 하나님의 왕국이 건설될 것(「다니엘」 2 : 31~35)이란 유대인의 바람을 신비주의적으로 해석한 책이었다. 느부갓네살은 메시아의 상징인 돌이 우상의 발을 파괴하고 급기야 지상 전체를 덮을 정도로 자라는 꿈을 꾸었다. 렘브란트는 이 신비로운 이야기를 상징적으로 압축시켰다(그림 153). 작은 돌덩이 하나가 렘브란트의 작업실 모델처럼 자신만만한 자세로 서 있는 석상의 발을 밀어내는 모습이다(그림135와 142). 오른쪽에 그려진 지구의는 미래에 지상을 지배할 법칙을 상징적으로 표현한 것이다. 벤 이스라엘의 책에서 이 삽화 아래에는 메시아의 왕국에 의해 쓰러질 제국의 이름들이 나열되어 있었다. 바빌로니아, 페르시아, 마케도니아, 그리스, 로마, 그리고 무하마드의 제국이었다. 이런 독창적인 형상과 기술적인 집약성은 렘브란트 판화만이 지닌 특징이었다. 그러나 후기의 에칭 판화들은 상당히 실험적이었다.

1650년대 초부터 렘브란트의 사업은 비틀거리기 시작했다. 여러 사태가 복합적으로 겹치면서 렘브란트는 지불불능 상태에 빠졌고, 결국 1656년에는 집까지 처분하지 않을 수 없었다. 그러나 그런 문제가 해결되더라도 렘브란트의 재기 가능성은 거의 없었다. 그 당시 렘브란트의 예술은 점점 혁신적인 성격을 띠어갔다. 예술과 사업의 실패 그리고 헨드리키에와의 사실혼 관계, 이런 것들이 어떤 관련성을 갖는지 분명히 말할 수는 없지만, 이 시기에 그린 그림들에서 렘브란트의 상황을 어렴풋이나마 짐작해볼 수 있다. 그러나 1650년대에 닥친 재정적 문제들은 그의 예술적 독립성을 더욱 심화시킬 수도 있었다.

렘브란트를 가장 힘들게 만든 것은 집을 사면서 1646년까지 갚기로 약속했던 빚이었다. 1639년부터 1649년까지 렘브란트는 구입가 중에서 6,000길더밖에 지불하지 못했다. 집을 판 사람은 1653년 잔금과 이자와 세금까지 포함해서 거의 8,500길더에 가까운 빚을 즉시 정리해달라고 했다. 이 빚을 해결하기 위해서 렘브란트는 얀 식스와 전(前) 암스테르담 시장인 코르넬리스 비첸을 포함해서 세 사람에게서 총 9,380길더를 빌렸다. 그러나 렘브란트가 고율의 이자로 집을 저당잡힌 1654년 말에야 집을 판 사람이 원금과 이자를 받은 것으로 보아 렘브란트는 다른 빚을 해결하는 데 그 돈을 사용한 듯하다.

새로 얻은 빚도 렘브란트의 재정문제를 해결해줄 수 없었으며 렘브란트는 새로 얻은 빚 역시 갚을 수 없었다. 1653년 렘브란트는 그가 받을 빚을 회수하려 했고, 1654년에는 채무자 중 한 사람에게 법적 소송까지 제기했다. 이처럼 그가 빚을 회수하는 데 어려움을 겪었던 것은 1652~54년 사이의 영국과의 전쟁으로 닥친 경제 불황 때문이었다. 1655년 렘브란트는 좀더 싼 집으로 이사하기로 결정을 내리고, 모든 저당을 해결해주는 것 이외에 집값으로 7,000길더, 그림과 에칭의 값으로 3,000길더를 요구했다. 그러나 그때쯤 렘브란트의 신용상태에 대한 평판이 좋지 않았기 때문에 그 거래는 무산되고 말았다. 또한 거의 같은 시기에 렘브란트는 소장품을 서너 차례 경매에 붙였지만 정작 가치있는 애장품

154
「목욕하는
여인」,
1654,
목판에 유채,
61.8×47cm,
런던,
국립미술관

을 내놓지 않아 경매에서도 큰돈을 마련할 수 없었다. 훗날 두 전문가가 그림들을 6,400길더, 판화와 데생을 비롯한 고기물을 11,000길더에 평가한 것을 볼 때, 그때 렘브란트가 컬렉션을 과감하게 팔았더라면 빚을 청산할 수 있었을 것이다.

채권자들에게 빚을 갚지 못했던 까닭에 렘브란트는 1656년 6월에 그의 재산에 대한 관리권을 파산법원에 넘기는 '재산양도'(용어해설 참조)를 신청했다. 그는 집의 소유권을 티투스에게 양도함으로써 집이라도 구해보려 했지만, 이런 의심스런 행위를 법원이 허락할 리가 없었다. 마침내 법원은 렘브란트에게 집을 팔라는 명령을 내렸다. 그때쯤 재산관리자들은 렘브란트의 재산 목록('1656년 7월의 목록'이라 불린다)을 이미 작성해두었기 때문에 곧바로 경매에 부쳤다. 집을 비롯해서 대부분의 물건들이 최저가로 팔렸기 때문에 렘브란트는 빚을 모두 청산할 수 없었다.

채권자들이 장래의 수입까지 차압하려 하자 렘브란트는 1660년 사업을 다시 시작했다. 오일렌부르크의 사업방식을 흉내낸 형태로 헨드리키에와 티투스가 사업체의 관리자가 되고, 렘브란트는 그림을 제공하는 대가로 일정한 봉급을 받는 식이었다. 따라서 렘브란트의 개인 채권자들이 그 사업체에 채무이행을 요구할 수는 없었다. 또한 렘브란트는 화가들과 화상들이 주로 살고 있던 암스테르담 서부지역인 요르단에 조그만 집을 세내어 최소한의 안정된 공간을 마련했다. 그 집에서 그는 생애의 마지막 10년을 살았다.

'거래에서 입은 손실'에 대한 렘브란트의 증언과 저당 문제를 상세히 나열한 자료를 제외할 때 그의 파산 원인을 설명해줄 만한 직접적 증거는 없다. 따라서 정확한 분석을 위해서는 그의 투자 구조, 그가 어찌해볼 수 없었던 경제 상황, 개인적 행실에서 야기된 부정적 영향, 네덜란드 수집가들의 취향 변화 등을 면밀히 검토해야만 한다. 1640년대에 렘브란트가 저당을 충분히 해결할 여유가 있었으면서도 차일피일 미루었던 이유가 무엇이었을까?

부동산을 안정된 투자대상으로 생각한 당시 사람들과 달리 렘브란트는 부동산에 투자할 생각이 없었기 때문이다. 그래서 그는 1631년에 구입한 레이덴 외곽의 채마밭을 1640년에 팔았고, 어머니에게서 물려받은 저당권까지 같은 해에 팔아버렸던 것이다. 결국 렘브란트는 안정되게 지급되는 이자보다 당장 손에 쥘 수 있는 현찰을 더 선호한 것이었다.

상당한 가치를 지닌 컬렉션은 그가 작으면서 값나가는 물건들을 선호했다는 증거이다. 그러나 경제 공황이 닥칠 때 사치품 시장이 가장 먼저 타격을 입는다는 점에서 그런 물건들에 투자하는 것은 위험천만한 일이었다. 말하자면 렘브란트의 투자 포트폴리오는 지나치게 편중되어, 기업 활동이 영향받을 수밖에 없었던 영국과의 전쟁과 같은 격변적 사태를 이겨내기 힘들었다.

1654년에 세 사람에게서 어렵사리 빚을 얻었지만 렘브란트는 저당권을 해결해서 작은 집을 얻기에도 힘들었고 결국에는 '재산양도'도 피할 수 없었다. 물론 신트 안토니스브레스트라트 집의 저당권을 해결하지 못한 탓도 있지만, 그의 방탕한 삶도 채권자들이 등을 돌리게 만든 원인이었으리라 생각된다. 특히 오일렌부르크와 동업 관계에 있었던 메노파 신도들에게 신망을 잃은 것은 상당한 타격이었다. 헤르트헤 디르크스와의 문제를 미숙하게 처리함으로써 사회적 명망에 치명적 타격을 입기도 했다.

결혼하지 않은 채 동거녀처럼 데리고 있던 헨드리키에와의 관계도 마찬가지였다. 1654년 6월에 개혁교회 평의회가 헨드리키에를 "화가 렘브란트와 간통을 저지른 죄"로 소환하면서, 렘브란트와 헨드리키에의 사실혼 관계가 공개되고 말았다. 그때 평의회는 헨드리키에에게 불특정 기간 동안 주님의 만찬에 참여할 수 없다는 판정을 내렸다. 프로테스탄트에게는 도덕적으로나 사회적으로 사형선고나 다름없는 중징계였다. 그러나 렘브란트는 소환당하지 않았던 것으로 보아, 그는 개혁교회의 정식 신도가 아니었던 것이 분명하다.

렘브란트와 헨드리키에의 혼외 관계에 교회 평의회가 관심을 가진 것은 헨드리키에의 임신 때문이었다. 그로부터 몇 달 후 딸이 태어났고, 렘브란트는 딸에게 어머니의 이름인 코르넬리아란 이름을 붙여주었다. 불륜의 관계에서 태어난 아이였지만 코르넬리아는 개혁교회에서 아무런 문제없이 세례를 받았고, 렘브란트의 집안에서 코르넬리아의 입적을 부인했다는 기록은 어디에도 없다.

렘브란트의 사생활이 경제적 파산과 직접적 관계가 없는 반면에, 수집가들의 취향 변화는 그의 사업에 상당한 영향을 끼쳤다. 1650년대에 젊은 화가들이 세심하게 혼합시킨 화풍을 바탕으로 밝은 색조와 고전적 균형미를 갖춘 그림을 유행시켰다. 플링크와 볼과 같은 화가들은 렘브

란트에게서 배운 후에는 새로운 형식을 찾았던 것이다. 또한 1640년대
부터 렘브란트의 경쟁자로 부상한 화가들도 있었다. 특히 반 데르 헬스
트가 매끈한 뒤처리, 우아한 포즈, 다양한 색조를 추구한 그림(그림155)
을 유행시키면서 렘브란트의 후원자들을 잠식했는데, 그러나 렘브란트
에게 결정적인 타격은 재정적 파국을 맞은 후에야 있었다.

　1650년대에도 렘브란트는 작업을 구준히 계속했을 뿐 아니라 고객의
주문을 받아 영원히 기억에 남을 걸작을 남기기도 했다. 1654년에 그린
식스의 초상화는 사색에 잠긴 레전트를 거의 완벽하게 표현해낸 걸작이
었다(그림130). 이즈음 렘브란트는 암스테르담의 상류계급 사람들 사이

155
바르톨로메우스
반 데르 헬스트,
「부부와
아기의 초상」,
1652,
캔버스에 유채,
187.5×226.5cm,
상트페테르
부르크,
에르미타슈
미술관

에서 '철학이 있는 초상화'라는 과거의 명성을 회복하면서, 플로리스
소프 같은 인물들에게서 초상화를 주문받았다. 역시 1654년에 그린 소
프의 초상화는 식스의 초상화에 버금가는 걸작이다(그림156). 시민군의
기수(旗手)로 표현된 소프는 위풍당당한 자세로 서 있다. 검은 옷과 황
동 단추는 마모된 탓에 광택을 잃었지만, 강인한 얼굴에서는 개성과 시
민군으로서의 책임감이 읽힌다. 나뭇결은 세심하게 표현된 반면 뒤로
늘어진 기의 결은 개략적으로 표현되어, 소프의 당당한 몸에서 넉넉한
공간감을 느끼게 해준다.

　이런 초상화들을 계기로 렘브란트는 「야경」 이후 처음으로 대중을 위
한 작품, 「요안 데이만 박사의 해부학 강의」(The Anatomy Lesson of

Doctor Joan Deyman, 그림157)를 주문받았다. 렘브란트가 파산하기 직전인 1656년에 요안 데이만의 해부가 있었다. 렘브란트가 툴프의 강의 장면(그림52)을 그린 지 25년이나 지났음에도 외과의사들은 렘브란트를 다시 찾았다. 1723년의 화재로 이 그림은 상당 부분이 소실되었지만, 렘브란트가 이 초상화를 완성한 후에 스케치한 듯한 데생에서 전체적인 구도를 짐작해볼 수 있다(그림158).

소실되고 남은 그림 조각에서 데이만 박사가 무장강도죄로 교수형 당

156
「기수
플로리스 소프」,
1654,
캔버스에 유채,
140.3×114.9cm,
뉴욕,
메트로폴리탄
미술관

한 시체를 해부하는 것을 히스브레흐트 칼쿤이 돕고 있다. 데생에 따르면 박사와 시체는 중앙에서 약간 왼쪽으로 둥근 난간 앞에 위치해 있다. 그 뒤로는 외과의사들이 장식 기둥의 양편으로 나뉘어져 해부장면을 관찰하고 있다.

렘브란트가 과거에 그린 집단 초상화에 비교할 때, 이런 대칭 구도와 밝게 처리된 모델들은 여러 점에서 전통을 중시한 듯한 흔적이 뚜렷하지만 소실되고 남은 부분은 렘브란트의 실험정신을 확연히 보여준다. 극단적인 원근법으로 사후강직으로 잿빛이 된 발바닥을 유난히 부각시

키고, 피가 흥건한 복강(腹腔)을 고스란히 보여준다. 시체가 앞으로 반듯이 누운 자세는 해부학 강의를 그린 그림의 역사상 유례가 없던 것이었다. 그러나 렘브란트는 만테냐에서 루벤스에 이르기까지 유럽 화가들이 죽은 그리스도를 그릴 때 적용한 공식을 과감히 도입했다. 죽은 사람은 뇌가 열린 채 어딘가를 응시하고 있다. 칼쿤이 손에 들고 있는 그의 두개(頭蓋)를 보고 있는 것일까? 「니콜라스 튈프 박사의 해부학 강의」와

달리, 여기에서는 해부의 순서를 충실하게 따랐다. 외과의사들은 이 그림이 마음에 들었던지 회의실 벽난로 왼쪽, 즉 「니콜라스 튈프 박사의 해부학 강의」의 맞은편에 걸어두었다.

렘브란트가 암스테르담에서 꾸준한 후원을 받았던 1650년대 초에는 해외에서도 그의 명성은 높아만 갔다. 1652년경에는 시칠리아의 귀족인 돈 안토니오 루포에게 그림을 주문받기도 했다. 볼로냐 출신의 화가인 게르치노(Guercino, 1591~1666)의 단골손님이던 루포는 미술 애호가였다. 주로 이탈리아 당대 화가들과 르네상스 시대 화가들의 작품을 수집했지만, 루카스 반 레이덴과 반 데이크를 비롯한 북유럽 화가들의 작

품도 상당히 소장하고 있었다. 루포는 렘브란트에게 어떤 주제의 그림이라도 상관없다며 그림을 주문했다. 그리고 1654년에 메시나에서 「아리스토텔레스」(그림159)를 받았을 때, 루포는 이 그림에 "한 철학자의 반신상 …… 아리스토텔레스일까, 알베르투스 마그누스일까?"라는 기록을 덧붙이고 자신의 컬렉션 목록에 포함시켰다. 1657년까지도 이 그림을 '알베르투스 마그누스'라고 언급하는 기록이 남아 있다. 그 후 루포는 「아리스토텔레스」와 짝을 이룰 철학자의 반신 초상화를 게르치노와 이탈리아의 세 화가에게 주문했으며, 렘브란트에게도 비슷한 형태로

157
「요안 데이만
박사의
해부학 강의」,
1656,
캔버스에 유채,
100×134cm,
암스테르담
역사박물관

158
「요안 데이만
박사의
해부학 강의」,
1656년경,
펜과 갈색 잉크,
갈색 엷은 칠,
붉은 분필,
10.9×13.1cm,
암스테르담
역사박물관

두 점의 그림을 더 주문했다(제9장 참조).

「아리스토텔레스」는 색이 어두워지고 아랫부분이 60센티미터 가량 유실되었지만 시각적 효과는 조금도 반감되지 않았다. 율리우스 헬트 (Julius Held)가 고전주의 연구에서 설명했듯이 이는 호메로스의 정신적 유산을 묵상하는 아리스토텔레스를 그린 것이다.

물론 아리스토텔레스가 오른손을 가볍게 올려놓은 흉상의 주인공은 호메로스이다. 그리스 서사시의 창시자인 호메로스는 지성과 윤리의 표상처럼 보이지만, 아리스토텔레스의 얼굴과 피곤에 지친 눈동자는 슬픔을 드러내고 있다. 아리스토텔레스가 멜랑콜리(용어해설 참조)를 위대

159
「아리스토텔레스」,
1653,
캔버스에 유채,
143.5×136.5cm,
뉴욕,
메트로폴리탄
미술관

160
알브레히트 뒤러,
「멜렌콜리아 1」,
1514,
인그레이빙,
24.1×192.cm

한 지식인, 즉 미지의 세계에 대해 사색하는 사람들의 특권이라고 특별한 의미를 부여했기 때문에 렘브란트의 이런 표현은 적절했던 것으로 보인다.

인간의 심리에 대한, 아리스토텔레스를 비롯한 고대 철학자들의 설명에 따라 르네상스의 철학자들은 멜랑콜리를 우울증에 쉽게 빠져드는 기질이라 생각했다. 멜랑콜리는 토성의 영향에서 비롯되는 바람직하지 않은 기질이지만, 토성은 수학과 철학에 관련된 재능을 인간에서 선물해주는 행성이기도 했다.

뒤러가 1514년에 제작한 판화 「멜렌콜리아 1」(Melencolia 1, 그림160)은 이러한 멜랑콜리를 표현한 가장 유명한 작품 중 하나이다. 반 데이크의 초상화에서 확인할 수 있듯이, 화가와 작가는 물론 궁중대신도 우울한 모습을 하고 있을 정도로 멜랑콜리는 17세기의 지배적인 심리적 성향이었다. 로버트 버튼(Robert Burton)이 1621년 영국에서 펴낸 『멜랑콜리의 해부』(Anatomy of Melancholy)는 우울증의 발병원인과 사회적 현상을 분석한 책으로 베스트셀러가 되기도 했다. 따라서 짙은 그림자가 드리워지고 눈동자가 시무룩한 렘브란트의 자화상들은 우수에 젖은 심리적 혼돈 상태를 표현한 것일 수 있다(그림2, 11, 12). 뒤러가 주장했듯이, 렘브란트는 예술에 대한 깊은 묵상으로 멜랑콜리한 상태에 몰입됨으

로써 그의 예술에 방향을 제시해준 내적 성찰을 시각화할 수 있었다.

그런데 아리스토텔레스가 멜랑콜리하게 보이는 이유는 무엇일까? 렘브란트는 그 이유를 이 그림에 함축해놓았다. 호메로스의 흉상으로 형상화된 정신적 문제와, 황금 사슬에 매달린 알렉산드로스 대왕의 얼굴이 그려진 메달로 상징되는 세속적 문제가 충돌하며 빚어내는 갈등으로 고민하는 모습으로 그려진 것이다. 즉, 렘브란트는 한때 알렉산드로스의 스승이었던 아리스토텔레스가 정신적 가치와 세속적 가치를 동시에 지닌 징표인 황금 사슬을 대왕에게서 받은 뜻을 사람들에게 전해주고 싶었던 것이다. 이 두 가치의 대립은 아리스토텔레스 시대에서와 마찬가지로 17세기에도 중요한 윤리적 쟁점이었다.

아리스토텔레스는 이런 갈등의 전형적인 피해자였다. 알렉산드로스가 아리스토텔레스의 조카인 동료를 배신자일지 모른다는 의혹만으로 즉결 처형함으로써 스승과 제자는 멀어질 수밖에 없었기 때문이다. 아리스토텔레스가 늙수그레한 얼굴로 표현된 것도 지배자와 정신적 스승 간의 팽팽한 긴장 관계를 암시한 것으로 여겨진다. 1653년쯤에는 세상의 요구와 그의 예술 세계가 차츰 갈등을 빚고 있었기 때문에, 이런 주제는 렘브란트 개인의 문제와도 깊은 관련이 있는 듯하다.

루포는 복합적인 감정을 절묘하게 표현해낸 점을 높이 평가했지만, 르네상스 베네치아 미술에 정통했던 그에게는 거장다운 화법(畵法)이 더 마음에 들었던 것 같다. 「아리스토텔레스」는 베네치아 화파의 전통, 특히 층을 이룬 대담한 붓질과 절제된 색(노란색과 붉은색 그리고 흰색과 검은색)으로 대표되는 티치아노의 후기 화풍을 충실히 따르고 있기 때문이다(그림76).

아리스토텔레스의 매끄럽게 늘어진 소매와 반짝이는 사슬은 이처럼 대담하지만 정교한 붓질로 그려졌다. 공간적으로 약간 뒤에 위치한 얼굴에서 생기가 느껴지고 상대적으로 매끄럽게 보이는 이유는 색을 절묘하게 변화시킨 때문이다. 아리스토텔레스는 멀리서 보면 위엄을 풍기지만, 가까이 다가가면 색으로 분해된다. 렘브란트가 이런 화법의 창시자인 티치아노를 흉내낸 것은 다분히 의도적이었다.

티치아노의 「한 남자의 초상」(그림95)에서 나타나는 우아한 멋을 1639년과 1640년의 두 자화상에서도 보여주는 것으로 보아 그는 이런 기교의 효과를 벌써부터 알고 있었다. 그러나 「아리스토텔레스」는 티치

161
티치아노,
「플로라」,
1515~16년경,
캔버스에 유채,
79×63cm,
피렌체,
우피치 미술관

162
「플로라
(헨드리키에
스토펠스)」,
1654~55년경,
캔버스에 유채,
100×91.8cm,
뉴욕,
메트로폴리탄
미술관

아노의 기법을 모방하면서 경쟁 상대로 삼은 것이 분명하다. 하얀 옷감은 1640년경 로페스 컬렉션에 있었던 티치아노의 「플로라」(Flora, 그림 161)에서 본뜬 것처럼 보인다.

렘브란트는 「아리스토텔레스」 직후에 티치아노의 「플로라」를 그렸다 (그림162). 사스키아를 닮은 모습으로 1635년에 그린 여인(그림57)과 비교할 때 훨씬 당당해 보이는 여인이다. 그리스의 노철학자는 생각에 잠겨 의도적으로 눈길을 피하는 듯하지만, 이 여인은 손에 쥔 꽃을 건네주려고 보이지 않는 누군가를 찾는 듯한 느낌이다. 렘브란트는 이런 구도

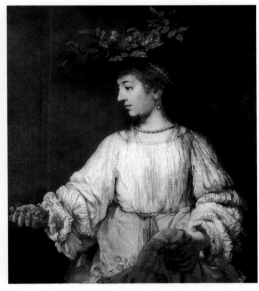

를 티치아노에게서 빌려왔지만, 플로라의 얼굴을 옆모습으로 처리하고 하얀 옷을 단정하게 입혀서 육감적인 면을 희석시키면서 친근감있는 여인으로 그려냈다. 티치아노의 「플로라」는 베네치아의 고급 매춘부, 즉 괜찮은 가문에서 자라 대화상대가 될 수 있는 매춘부처럼 보이지만, 렘브란트는 이처럼 시대를 초월하는 이상적 모습에 헨드리키에의 것이라 생각되는 얼굴과 큼직한 손을 부여해서 피와 살을 가진 여신으로 그려냈다. 헨드리키에의 얼굴이라 확신할 만한 어떤 그림도 남아 있지 않지만, 플로라의 긴 코와 큰 눈과 조각된 듯한 이중턱은 1650년대부터 렘브란트의 그림에 반복해서 나타난다.

렘브란트가 헨드리키에를 플로라로 그리려 한 것은 당연한 일인지도 모른다. 렘브란트의 정부(情婦)이자 그의 아이를 낳아준 어머니로서 헨드리키에는 자신도 모르는 사이에 플로라의 역할, 즉 생명을 주는 여인과 매춘부 그리고 렘브란트에게 예술적 감흥을 불러일으키는 역할을 하고 있었던 셈이다. 여기에서 렘브란트는 꽃과 옷감이 금방이라도 만져질 듯이 정교하게 그려낸「플로라(사스키아)」의 기법을 자제하는 대신에, 피부와 옷감과 꽃의 시각적 효과를 솔직담백하게 드러내었다. 건성의 도료를 그대로 사용함으로써 소매의 굴곡진 효과를 실감나게 보여준 것은「아리스토텔레스」와 아주 유사하다. 관찰자에게서 가까운 쪽을 밝게 처리한 섬세한 붓질은 옷감이 뒤로 접힌 곳이나 그림자가 드리워진 부분의 윤곽을 처리한 대담한 붓질과 뚜렷이 대비된다. 또한 그는 꽃을 정교하게 그려내기보다는 붉은 색과 옅은 초록색을 두텁게 덧칠하는 정도로 꽃의 효과를 만들어냈다.

암스테르담에 베네치아 화파의 그림이 있었다는 이유로, 렘브란트가 초기보다 후기에 가서 티치아노의 거칠면서도 경쾌한 기법에 관심을 갖고 적극적으로 수용하였으리라는 추론이 설명되는 것은 아니다. 티치아노의 후기 화법은 간결한 형태로 인간의 심리상태를 표현하고 싶었던 렘브란트에게는 안성맞춤이었다. 말년의 티치아노도 삶에 대한 깊은 묵상과 도덕적 성찰을 음울하게 해석한 난해한 작품을 주로 그렸다. 게다가 티치아노는 여체의 살을 표현해내고 생명있는 살갗을 표현하는 데 타의추종을 불허한 화가였다(그림76). 루벤스가 티치아노의 여인들을 모방하면서 밝은 면을 강조했다면 렘브란트는 티치아노의 예술세계를 더욱 음울한 세계로 몰아갔다. 따라서 정적이고 철저히 외로운 모습으로 그려진 렘브란트의 나부들은 루벤스의 화려한 그림과 전혀 다른 느낌을 준다. 이런 여인들 중에서「밧세바」(Bathesheba, 그림163)는 백미라 할 수 있다.

「사무엘 하」제11장에 소개된 밧세바 이야기는 널리 알려진 것이었다. 궁전의 옥상에서 산책하던 중에 다윗은 눈부시게 아름다운 여인이 목욕하는 모습을 우연히 보게 되었다. "그녀가 우리야의 아내인 것을 알게 된 다윗은 심복을 보내 그녀를 데려왔다. 밧세바가 찾아오자 다윗은 그녀와 잠자리를 같이 했다 …… 그녀는 임신하게 되었고 그 사실을 다윗에게 알렸다." 간통한 사실을 감추기 위해서 다윗은 우리야를 전선에

163
「밧세바」,
1654,
캔버스에 유채,
142×142cm,
파리,
루브르 박물관

서 복귀시켜 밧세바와 동침할 기회를 주려 했지만, 충성스런 이스라엘 전사인 우리야는 전선에서 고생하는 전우들을 생각하며 아내와의 동침을 거부했다. 그래서 다윗은 전선 사령관에게 "우리야를 전투가 가장 치열한 곳으로 보내시오! 그런 뒤 그를 지원하던 군인들을 갑자기 후퇴시켜 그가 혼자 싸우다가 전사하게 하시오"라는 편지를 보냈다. 결국 우리야가 전사했다는 소식을 듣게 된 밧세바는 "남편의 죽음을 슬퍼하며 울었다. 애도의 기간이 지나자 다윗은 그녀를 왕궁으로 데려왔다. 이렇게 다윗의 아내가 된 밧세바는 얼마 후 아들을 낳았다."

렘브란트는 밧세바를 정사각형의 캔버스에 실물 크기로 그렸다. 오른쪽 다리와 팔이 캔버스에서 대각선을 이루고, 그 대각선 오른쪽으로 아마포와 금빛 비단을 깔아놓은 연못가의 둔덕에 밧세바가 앉아 있다. 그녀의 눈길은 왼쪽 아래로 향하고 있으며, 그곳에서는 노파가 그녀의 발을 매만져주고 있다. 따뜻한 빛이 밧세바의 크림색 살갗과 헝클어진 옷을 발갛게 물들여준다. 하지만 노파의 목과 두 손을 제외한 주변의 모든 것이 어둠에 잠겨 있다.

「플로라」에서 그랬던 것처럼 렘브란트는 밧세바의 몸은 정면을 향하게 하고 얼굴은 옆으로 돌려놓아 주제를 모호하게 만들었다. 정지된 모습으로 근접하여 보여주는 몸뚱이는 금방이라도 쾌락을 안겨줄 듯하며, 정교한 계산 하에 약간 감춰진 젖가슴이 매력을 더해준다. 그러나 옆으로 돌린 얼굴은 접근을 망설이게 만든다. X선으로 촬영해본 결과, 밧세바의 얼굴은 처음에는 티치아노의 「플로라」와 그의 「다나에」(그림75)처럼 수줍은 듯이 위로 살짝 젖힌 모습이었다. 그러나 렘브란트는 얼굴의 방향을 바꾸어 매혹적인 나부에서 사색에 잠긴 여인으로 밧세바를 변신시켰다.

그런데 밧세바는 무슨 생각을 하고 있는 것일까? 우리야의 죽음을 슬퍼하는 그녀의 눈물에 대한 성서의 언급에서 렘브란트는 밧세바를 슬픔에 잠긴 여인으로 묘사하고 싶었을지 모른다. 렘브란트는 배경과 붉은 봉인이 찍힌 편지로 다윗의 첫 초대와 목욕을 연계시키고 있다. 물론 성서에는 밧세바가 어떻게 왕궁으로 불려왔는가에 대해 언급되어 있지 않지만 화가들은 다윗의 초대를 표현하기 위해서 주로 편지를 사용했다. 앙헬로 1642년에 발표한 회화에 관한 짤막한 논문에서 다윗의 전갈이 전해진 방법에 대해 고찰하면서, 동침을 제안하는 내용이기 때문에 다

윗이 은밀히 편지를 보냈을 것이라 결론지었다. 노파는 십중팔구 뚜쟁이로 생각되지만, 그저 뚜쟁이로 판단하기엔 표정이 너무도 진지하다. 노파의 표정은 밧세바의 생각에 잠긴 표정과 무척이나 잘 어울린다. 성서에는 밧세바가 다윗에게 갔다는 기록이 있을 뿐 그녀의 반응에 대해서는 어떤 언급도 없다. 하지만 렘브란트는 밧세바가 불륜의 시간을 갖기 전에 깊은 고민에 빠지는 것으로 그려내었다. 단순한 망설임이었을까, 아니면 영혼을 찾으려는 고뇌였을까?

렘브란트 이전에는 밧세바를 이처럼 고뇌하는 여인으로 그린 화가가 없었다. 전통적으로 신학자들과 화가들은 밧세바를 인간일 수밖에 없는 왕을 유혹하는 여인으로 해석했다. 그녀는 다윗의 제의를 거부하지 않았다. 월경이 완전히 끝나지 않아 정결한 몸이 아니었는데도 다윗의 부름에 응했다. 또한 애도 기간이 끝나자마자 다윗이 청혼해온 데 대해 어떤 거부감도 드러내지 않았다. 간음으로 태어난 아들은 병으로 죽었지만 하나님은 그녀에게 두번째 아들을 주었고, 그가 바로 다윗의 뒤를 이어 왕위에 오른 솔로몬이었다.

구약의 기준에 따르면 밧세바는 성공한 여인이었다. 렘브란트는 밧세바의 영화로운 삶을 보석이 반짝이는 팔띠로 표현했다. 이 팔띠는 이탈리아 회화에서 고급 매춘부를 상징하는 것이었다. 이런 팔띠로 가장 유명한 것은 라파엘로의 정부로 추정되는 여인의 초상화 「라 포르나리나」(La Fornarina, 그림164)이다. 그러나 성서에서는 밧세바에게 선택의 여지가 없었던 것처럼 그녀를 옹호하고 하나님이 다윗의 행실을 못마땅하게 여긴 것으로 되어 있다. 따라서 렘브란트는 밧세바가 이 윤리적인 이야기에 본의 아니게 끼어든 희생자라 생각하면서 고뇌하는 모습으로 그렸을 것이다.

렘브란트의 밧세바는 감정이 거의 없는 성서 속의 인물을 넘어서 나름대로 생각을 가진 사람이라는 인상을 준다. 따라서 이 그림은 그들의 관계에 대한 헨드리키에의 생각을 그려낸 것이라 해석할 수 있다. 렘브란트가 「라 포르나리아」에서 팔띠를 인용한 것이 이런 가정을 뒷받침해준다. 밧세바처럼 헨드리키에도 렘브란트와 불륜의 관계에 있었다. 밧세바가 기혼녀와 월경이란 두 가지 이유에서 다윗에게 어울리지 않는 여인이었던 것처럼 헨드리키에도 1654년에 두 가지 이유에서 렘브란트에게 불편한 여인이었다. 첫째로 교회 평의회의 경고가 그들의 관계를

힘들게 만들었고, 둘째로 임신과 분만으로 성생활이 자유롭지 못했다. 이런 상황에 대한 렘브란트의 반응이 사랑의 눈길로 그려진 밧세바의 나신과 옆으로 돌린 얼굴 사이의 긴장감으로 표현된 것은 아닐까? 어떤 경우였더라도 미술 전문가였다면 이 그림이 도덕적 판단력을 지니지 못한 동물로 여겨져온 여성을 생각하는 사람으로 표현해낸 획기적 작품이라 해석했을 것이다.

164
라파엘로,
「라 포르나리아」,
1518년경,
목판에 유채,
85×60cm,
로마,
국립미술관

　렘브란트의 「밧세바」보다 개인적 삶의 모습을 절실하게 표현해낸 그림은 같은 해에 그려진 「목욕하는 여인」(Woman Bathing, 그림154)뿐이다. 에드가 드가(Edgar Degas, 1834~1917)의 목욕하는 여인들에 익숙한 현대적 시각에서도 티치아노의 후기 화풍에 따라 그린 렘브란트의 여인은 친숙하게 보인다. 그러나 17세기에 특별한 역사적 사건과 관련

이 없는 여인을 유화로 그린다는 것은 일종의 파격이었다. 사랑이 듬뿍 담긴 시선으로 차분하게 그려진 평범한 몸매와 수수한 옷차림에서 렘브란트가 이 여인을 작업실에서 모델을 보며 그렸을 것이라는 느낌을 준다. 또한 시트를 몸에 감고 잠든 여인, 필경 헨드리키에라 생각되는 여인을 날렵한 솜씨로 그려낸 데생을 연상시켜준다(그림165).

격의없는 주제와 자유로운 붓놀림에서 「목욕하는 여인」을 습작이라 생각할 수도 있지만, 서명과 날짜가 기록된 것으로 보아 렘브란트는 이 그림을 완성작이라 생각했던 것이 틀림없다. 실제로 렘브란트는 살갗과 헐렁한 옷과 금빛 비단의 결을 대비시키고 물에 비친 그림자와 잔물결을 그려내기 위해서 재료와 기법을 세심하게 선택했다.

이런 세심한 노력의 흔적 때문에 '목욕하는 여인'은 역사적 인물, 즉 다윗이 지켜보는 밧세바이거나 형제들이 훔쳐보는 수산나(「수산나」 외경, 제8장) 혹은 처녀성의 수호신인 디아나나 그녀의 임신한 님프인 칼리스토(그림71)일 것이란 해석이 있었다. 물론 헨드리키에의 모습을 순간적으로 포착해서 그린 것이란 해석도 있었다. 물과 옆에 놓인 화려한 옷은 성서나 신화를 연상시켜주기에 충분하고, 친숙한 얼굴로 표현된 한 사람의 초상이란 사실은 헨드리키에일 것이란 해석에 힘을 실어준다. 겉옷을 무릎까지 걷어올린 에로틱한 모습도 이런 해석들에 한결같이 들어맞는다.

놀랍도록 자연스런 자세는 외음부를 드러낸 여인을 형상화한 그리스·로마의 조각들을 본뜬 판화에서 빌려온 것이라 생각된다. 그러나 여전히 이 여인의 정체는 불분명하다. 18세기의 한 카탈로그에서 이 여인을 "겉옷을 살짝 올리고 강에 들어가 물에 비친 것을 보며 웃는 여인"이라 설명한 평론가의 해석에도 공감하지 않을 수 없다. 그는 누구의 시선도 의식하지 않은 개인의 비밀스런 장면에 초점을 맞춰 해석한 것이다.

렘브란트는 어떤 특정한 사건을 염두에 두고 「목욕하는 여인」을 그렸겠지만 관찰자가 나름대로 다르게 해석할 여지를 남겨주었다. 주제를 쉽게 찾아낼 수 없는 이야기와 전통에서 벗어난 반라의 여인 그리고 미완성의 작품처럼 보이는 이 그림이 새로운 시도였던 것으로 볼 때, 렘브란트가 1640년대부터 친분을 맺고 있던 까다로운 애호가들을 위한 것이라 추정된다. 호우브라켄이 "렘브란트는 초기에 비해서 후에는 작품을

정교하게 다듬는 인내심을 보여주지 못했다"고 평가한 것도 이런 특징을 지적한 것이었다. 호우브라켄에 따르면, 렘브란트는 후기에 "처음에 의도한 것을 성취했다면 그것으로 작업은 끝난 것이다"고 주장하면서 완벽하게 마무리짓기를 고집스레 거부했다.「목욕하는 여인」에 기록된 서명과 날짜도 호우브라켄의 이런 말을 뒷받침해준다.

1650년대 렘브란트의 삶을 분석해보아도, 그의 개인적 문제와 예술적

취향이 경제적인 면에 영향을 미쳤다기보다는 재정적 파산이 그의 삶과 예술에 중대한 영향을 미쳤다. 그는 1658년 요르단 지역의 초라한 집으로 이사하면서 암스테르담의 경제와 문화 중심지에서 멀어졌다. 게다가 S. A. C. 뒤도크 반 헤일(S. A. C. Dudok van Heel)이 쓰고 있듯이, 렘브란트가 사업에 실패한 원인이 프로테스탄트들에게는 달갑지 않았을

것이다. 그에게 그림 주문을 하던 저명 인사들 대부분이 프로테스탄트였으며, 개혁교회는 도덕적 타락과 사회 상황에 따른 파산을 엄격히 구분했던 것이다. 교회는 빚을 충실히 갚고 있었는데도 사회 상황에 의해 어쩔 수 없이 닥친 파산에 대해서는 관대했지만, 개인적 책임을 의도적으로 회피하려 하는 데 대해서는 가혹하기 이를 데 없었다. 사실 렘브란트는 집의 권리를 티투스에게 양도해서 남은 빚을 유야무야시키고 미래의 수입으로 사업을 재건할 계획을 세웠던 것이다. 이런 행실은 식스처럼 명예를 중시하는 사람들에게 결코 바람직하지 않게 보였고, 결국 그들은 렘브란트와의 관계를 끊고 말았다.

렘브란트가 1650년 초에 그린 「아리스토텔레스」, 「밧세바」, 「목욕하는 여인」과 같은 그림들은 「야경」을 제외한 초기 작품들에 비해서 훨씬 대담하게 전통을 파괴한 것이다. 파산과 그에 따른 영향은 렘브란트로 하여금 자기만의 예술에 더욱 심취하게 만들었다. 그러나 사색적이고 미완의 작품인 듯한 화풍에 관심을 보이는 애호가들이 있었다. 그들은 비록 소수였지만 강력한 영향력을 지닌 사람들이었다.

실제로 여러 시인들이 렘브란트에게 경의를 표했다. 특히 1660년에 출간된 시선집인 『네덜란드 시문집』이 대표적인 예이다. 그들에게 렘브란트는 회화의 지표였다. 일부 시인들은 렘브란트의 예술만이 지닌 특징을 구체적으로 나열하면서 찬사를 보냈다. 렘브란트가 초상화를 그려준 예레미아스 데 데케르는 「막달라 마리아 앞에 나타나신 그리스도」(그림110)에서 언덕 기슭에 드리워진 짙은 그림자를 언급했고, 역사극으로 인기가 높았던 얀 보스는 「에스텔과 아하스에로스의 연회」의 긴장감을 칭찬했다.

그러나 오늘날과 달리 「아리스토텔레스」, 「밧세바」, 「목욕하는 여인」의 내밀하고 차분한 기운을 자아내는 황금빛과 거장다운 화법(畵法)에 찬사를 보낸 시인은 없었다. 회화에 대한 17세기의 시는 주로 그림의 주제와 그 작가의 명성에 관한 것이었을 뿐, 그림 자체의 예술성을 노래한 시는 찾아보기 힘들다. 그러나 문인들이 렘브란트를 앞다투어 언급하게 되면서, 렘브란트는 그때부터 오늘날까지 네덜란드 화가들 중에서 발군의 지위를 누릴 수 있었다.

렘브란트의 새로운 고객들 중 일부는 에칭 초상화로 그 신원을 알 수 있다. 그들의 신원에서 렘브란트의 삶과 예술과 사업이 얼마나 복잡하

165
「잠자는 젊은 여인 (헨드리키에)」, 1654년경, 붓과 갈색 엷은 칠, 24.6×20.3cm, 런던, 대영박물관

게 얽혀 있었던가를 짐작할 수 있다. 피테르 하링흐는 '재산양도'에 앞서 렘브란트의 재산을 경매에 부친 사람이었다. 그의 삼촌 토마스 하링흐는 1656년부터 1658년까지 모든 경매를 관리한 사람이었다. 얀 루트마(그림166)는 저명한 금세공인으로, 렘브란트가 「다나에」(그림75)의 황금 침대를 형상화하고 「벨사자르 왕의 연회」(그림77)의 방종한 삶을 암시하기 위해서 사용한 장식기법인 '귀모양'의 세공품을 유행시킨 주역이었다. 루트마의 전문기술을 암시해주려는 듯 그의 초상화에는 테이블 위에 귀모양의 장식을 한 우아한 접시가 놓여 있다. 루트마는 오른손에 쥔 촛대에 눈길을 주고 있으며, 금속을 다루는 금세공인과 판화가가 공통으로 사용하는 연장인 세공 망치와 천공기와 조각칼이 그 옆에 나란히 놓여 있다.

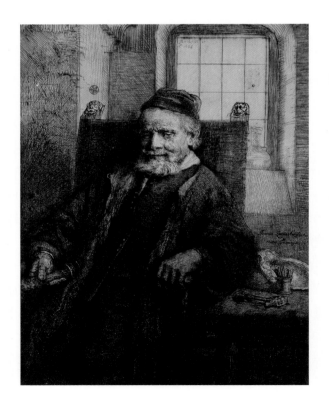

166
「금세공인,
얀 루트마」,
1656,
중국 종이에
에칭과
드라이포인트,
제2판,
19.6×15cm

암스테르담 밖까지, 나중에는 네덜란드 너머까지 렘브란트의 이름이 알려진 것은 수백여 점의 에칭 판화 덕분이었다. 판화는 그림보다 작고 저렴한 가격에 구입할 수 있었던 까닭에 15세기부터 순회하며 다니는 화가와 화상에 의해 국경을 초월해서 활발히 거래되었고, 서신을 통해서도 널리 확산되었다. 또한 장터에서도 빠질 수 없는 품목이었다. 뒤러가 그랬듯이 렘브란트도 뛰어난 판화가들의 작품을 광범위하게 수집하기도 했다.

167
「이 사람을 보라(사람들 앞에 끌려나온 그리스도)」
(그림184의 부분)

1630년대 프랑스의 인쇄업자 프랑수아 랑글루아는 렘브란트의 그림을 본떠 반 블리에트가 에칭 작업한 여러 점의 트로니를 출판했다(그림29). 랑글루아가 출판한 판화들은 상당히 오랫동안 유통되었으며 17세기 후반에는 다른 이름의 연작으로 재발간되기도 했다. 렘브란트의 독창적인 에칭 판화는 이탈리아에까지 알려지면서, 1645년경 조반니 베네데토 카스틸리오네(Giovanni Benedetto Castiglione, 1610경~63/65)의 작품에 깊은 영향을 끼치기도 했다. 플랑드르 출신의 화가이자 화상인 코르넬리스 데 발(Cornelis de Wael, 1579~1667)이 로마에서 세상을 떠난 후 1667년에 작성된 재산 목록에는 렘브란트의 에칭 판화만도 134점이나 포함되어 있었다. 네덜란드 밖에서 렘브란트의 작품에 관심을 보인 극소수 수집가 중 하나였던 루포도 에칭 판화를 통해서 렘브란트라는 이름을 알았을 것이라 추정된다. 게르치노도 렘브란트의 판화를 지극히 사랑했기 때문에 1660년의 한 편지에서 「아리스토텔레스」와 짝이 될 그림을 그려달라는 루포의 주문에 기꺼이 응하겠다고 쓰고 있다.

당신이 소지하고 있는 렘브란트의 반신 초상은 '완벽함의 극치'라는 말 외에 달리 표현할 길이 없습니다. 나는 우리 땅에 들어온 판화를 통해서 그의 여러 작품을 보았습니다. 아름답기 그지없는 그 판화들은 섬세하면서도 품격을 잃지 않은 멋이 있었습니다. 따라서 색이 입혀진 작품은 더할 나위없이 훌륭하고 완벽하리라 생각하지 않을 수 없습니다. 나는 렘브란트를 진정한 거장이라 생각합니다.

「아리스토텔레스」와 짝을 맞추기 위해서 주문한 그림 때문에 렘브란트와 마찰이 있은 후인 1669년에도 루포는 렘브란트의 판화 189번을 사들였다. 게르치노의 편지는 렘브란트의 그림을 쉽게 구입할 수 없었던 지역에서 그의 에칭 판화가 상당한 인기를 끌었다는 단적인 증거이다. 렘브란트는 에칭 자화상을 통해서 에칭 화가로서의 기초를 닦았고 명암의 미묘한 차이를 연구했으며 인간의 감정 표현을 다듬어 나아갔다. 에칭 판화로 표현된 초상과 트로니는 처음부터 대성공이었다. 한편 에칭 판화는 1630년대 전후의 그의 외형을 기록한 자서전적 유품이기도 했다. 이처럼 개인적인 문제만이 아니라 변덕스러울 정도로 다양한 주제를 다루고 있다는 점에서 이 시기의 에칭 판화는 렘브란트가 전 생애에 걸쳐 애착을 가지고 계속했던 판화 제작의 서곡이었다.

판화라는 인쇄매체 덕분에 화가들은 새로운 실험을 할 수 있었다. 판화는 주문에 의해 제작되는 경우가 거의 없었고 저렴한 가격으로 한꺼번에 수백 장을 찍어낼 수 있었기 때문에, 익명성을 보장받으면서도 점점 확대되는 시장에서 새로운 화풍의 가능성을 실험해볼 수 있었다. 대부분의 화가의 판화와 비교할 때 렘브란트의 판화는 거의 혁신에 가까웠다. 시행착오를 거듭하며 닦은 기법은 유화에도 적용될 수 있는 것이었다. 렘브란트의 에칭 판화가 갖는 혁신적 성격을 정확히 이해하자면, 먼저 렘브란트의 전반적인 판화 기법을 당시 화가들이 보편적으로 사용하던 기법과 비교해볼 필요가 있다.

대다수의 화가들과 달리 렘브란트는 그의 그림을 판화로 제작하기 위해서 직업적 판화가나 인쇄업자를 고용하지 않았다. 그의 에칭 판화는 그림이나 데생을 복제한 것이 아니었다. 그러나 루벤스와 블루마르트와 같은 화가들의 작업실에서는 이런 복제작업이 다반사였다. 브뢰헬의 그림을 판화로 제작해 출간한 히에로니무스 코크, 1600년경 하를렘에서 판화 작업실을 운영한 홀치우스, 헤이그에 대단한 인쇄소를 가지고 있던 헨드리크 혼디우스 등과 같은 대규모 인쇄업자들에게 판화 제작은 상당한 수입을 보장해주는 사업이었다. 그러나 복제를 전문으로 하는 판화가의 재주가 아무리 뛰어나더라도 원화를 정확히 그려내는 수준에서 벗어날 수는 없었다. 이런 이유로 복제를 전문으로 하는 판화가들은 아무런 감정도 담기지 않은 선을 뚜렷하게 그려내기만 하면 되는 인그레이빙(engraving : 금속판에 직접 선을 새기는 판화 기법 – 옮긴이) 기

법을 즐겨 사용했다.

　복제 전문 판화가들은 끝에 날카로운 철침이 부착된 조각칼로 동판에 그려진 밑그림을 따라 빈틈없이 새긴다. 그렇게 새겨진 선에 잉크가 스며들면 동판의 매끄러운 면을 닦아낸다. 그리고 약간 습기가 있는 종이를 동판에 얹은 다음에 압착기에 집어넣는다. 종이가 압착기에 밀착될 때, 선을 따라 고여 있던 잉크가 종이에 고스란히 스며든다. 따라서 이런 '인쇄법'에서는 동판 밑그림의 좌우방향이 반드시 뒤집어져 있어야 한다. 또한 조각칼을 다루는 것은 물론 잉크를 붓고 잉크가 스며든 후 면을 닦아내는 과정이 조심스레 진행되어야 한다. 모든 공정이 최적의 조건을 만족시켜야 판화는 굵은 선이 점점 가늘어지면서 불꽃처럼 선명한 선을 만들어낼 수 있다(그림9, 66, 129, 160). 그러나 선이 유려하게 새겨지지 못해 선보다 색채가 강조된 그림은 그 효과가 제대로 나타나지 않는다.

　판화의 제작과 판매를 맡은 대리인의 역할에 대해서도 기록하는 것이 당시의 관례였다. 원작자의 이름은 '그가 창조했다'는 뜻인 라틴어 'invenit'의 약어로 'in.' 혹은 'inv.'로 표기되었다. 랑글루아도 렘브란트의 트로니를 판화로 출판하면서 원작자 이름을 이런 식으로 밝혔다. 반면에 이를 복제한 판화가는 'sc.' 혹은 'sculpsit'('그가 밑그림을 동판에 새겼다'는 뜻)로, 출판업자는 'excudit'('그가 이것을 찍어냈다'는 뜻)로 표기되었다. 출판업자는 비용을 전담해서 인쇄를 해서 시장에 내다파는 것이 보통이었다. 초기부터 렘브란트는 자신의 그림을 판화로 제작하면서 전 공정을 도맡았지만 부분적으로 다른 사람에게 도움을 청하는 경우도 있었다. 가령 「십자가에서 내려지다」(그림68)의 경우 출판업자가 오일렌부르크였는데, 이는 예외적인 경우였다. 렘브란트는 대부분 직접 인쇄해서 팔았으며, 에칭 작업한 동판을 보관하고 있다가 훗날 수정작업을 하거나 그것으로 다시 인쇄물을 찍어냈다. 그림을 모사하기란 그다지 어려운 일이 아니었기 때문에 인쇄업이 신생산업이던 1500년경부터 화가와 출판업자는 법적인 보호장치를 강구하기 시작했다. 이와 관련된 소송사건이 거듭되면서 오늘날과 같은 저작권법의 틀이 갖추어졌다. 렘브란트와 그의 동료들에게는 각 동판에 대한 개별적 권리를 확보하는 것이 급선무였다. 1633년 렘브란트는 「십자가에서 내려지다」의 '특허권'을 얻으려 애쓰기도 했지만, 그로부터 4년 후에는 「하갈과 이스마엘을 내쫓는 아브라함」(Abraham Dismissing Hagar and Ishmael, 그

림168)의 동판을 암스테르담에 거주하던 포르투갈 출신의 화가 사무엘 도르타(Samuel d'Orta)에게 팔기도 했다. 그 동판으로 이미 제작한 인쇄물의 불법 판매를 염려한 도르타에게 렘브란트는 당시 보유하고 있던 복제품들을 그의 '호기심'(curiosity, '예술적 취향'을 뜻하는 당시의 용어였다)을 충족시키는 데 한해서만 사용하겠다는 선서까지 해주었다. 렘브란트는 대부분의 동판을 직접 소유했지만, 1679년에 조사된 데 용헤의 재산 목록에 수십 점의 동판이 포함된 것으로 보아 반드시 그런 것은 아니었다고 여겨진다. 그러나 1656년에 조사된 렘브란트의 재산 목록에 동판에 대한 기록이 전혀 없는 것으로 판단할 때 그가 파산하기 전에 그 동판들을 용헤에게 넘긴 것일지도 모른다.

　렘브란트는 용헤를 개인적으로 알고 있었기 때문에 언제라도 그 동판들을 참조할 수 있을 것으로 여기고 화상인 용헤에게 동판을 팔았을 것이라 생각된다. 판화제작이 그 자체로서 충분한 가치를 갖는 예술의 한 형태라 생각한 렘브란트는 그림에 기울이는 시간만큼이나 시간을 할애해서 이미 완성된 동판을 다양한 방식으로 수정했고, 동판을 다양한 종류의 종이에 인쇄했으며, 잉크의 사용법을 갖가지 방식으로 바꿔보기도 했다. 렘브란트의 그림을 본떠 제작된 초기 판화는 에칭 판화였다. 루벤스의 작업실에서 사용된 인그레이빙 기법에 비해서 에칭 기법은 훨씬 변화무쌍하고 자연스럽게 표현할 수 있었다. 따라서 죽은 그리스도의 주름진 몸, 유다의 일그러진 얼굴 등 그림의 결까지 드러내고 싶었던 렘브란트가 에칭 기법을 택한 것은 당연했다.

　사실 17세기에 접어들 때까지 에칭 기법은 단순히 인그레이빙 기법에 비해 노동량을 절약시켜주는 것 정도로 여겨졌다. 에칭은 조각칼이 아니라 산(酸)을 이용해서 밑그림을 동판에 새기는 방법이기 때문이다. 에칭 판화는 다음과 같이 제작된다. 먼저 산의 부식성을 견디어낼 수 있는 수지(樹脂)를 동판에 입힌 다음, 철침으로 투명한 수지를 통해 보이는 밑그림을 그대로 그린다. 그 동판을 산에 담그면 수지가 입혀진 부분은 부식되지 않지만, 철침에 의해 수지가 벗겨진 부분은 부식된다. 동판이 충분히 부식되었을 때 산에서 꺼내 수지를 걷어낸다. 이렇게 완성된 동판에 잉크를 묻혀 압착기에 넣고 종이에 인쇄하는 것은 인그레이빙의 경우와 똑같다. 에칭 판화가 편하기는 해도 처음에는 바람직하지 못한 방법이라 생각되었다. 산의 강한 부식성 때문에 선이 매끄럽지 못하고 굵게 보여

섬세한 느낌을 자아내지 못했기 때문이다. 따라서 에칭 판화가들은 철침을 마음대로 놀릴 수 있는 수지를 개발해서 선을 매끄럽게 표현하려고 노력했고, 아울러 조각칼이 빚어내는 불꽃 같은 선을 흉내낼 수 있는 에칭 도구를 개발해냈다. 프랑스의 에칭 판화가 아브라함 보스(Abraham Bosse, 1602~76)는 1645년의 논문에서 "에칭 판화가의 주된 목표는 인

168
「하갈과
이스마엘을
내쫓는
아브라함」,
1637,
에칭과
드라이포인트,
제1판,
12.5×9.5cm

그레이빙 판화의 수준에 이르는 것이다"라고 주장했다. 실제로 그의 에칭 판화는 인그레이빙 판화의 반듯한 선을 완벽하게 모방해내었다(그림 169). 「조각칼과 산을 가진 인그레이빙 판화가들」(Engravers with the Burin and Acid)이라는 제목이 붙여진 그의 에칭 판화 중 하나는 진땀을 흘리며 일하는 인그레이빙 판화가와 바늘을 깃펜처럼 자유롭게 놀리는

에칭 판화가의 차이를 대조시켜 보여준다.

렘브란트의 판화는 믿어지지 않을 정도로 간결한 것에서부터 격렬한 감정이 살아숨쉬는 듯한 작품에 이르기까지 다양하지만, 어느 것 하나도 단순히 인그레이빙 판화의 대체물이라 할 수 없다. 따라서 그의 에칭 판화 중에서 가장 유려하게 표현된 것은 채색된 데생에 필적할 뿐 아니라 (그림131과 170), 작업실에서 데생을 하는 중에 제작된 것도 있었다(그림135). 렘브란트는 부드러운 수지를 개발함으로써 철침의 약점을 보완할 수 있었다. 그러나 「식스의 다리」(그림131)에서처럼 경쾌한 선을 만들어내려면 세심한 작업이 필요했을 것이다. 렘브란트가 자유로이 그린

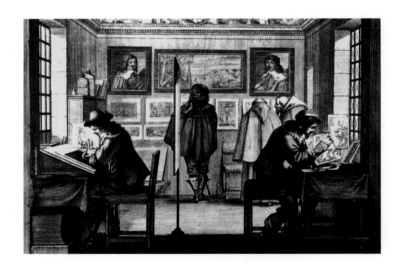

데생과도 같은 에칭 판화를 목표로 한 것은 예술작업의 한 과정과 예술가의 개성을 보여주는 데생 시장이 새롭게 개발되고 있었기 때문일 것이다. 당시 여자나 어린아이를 자연스럽게 그린 렘브란트의 데생을 수집한 반 데 카펠레, 렘브란트가 풍경화를 연구하면서 제작한 작품들을 꾸준히 구입한 플링크와 같은 미술 전문가들이 데생 시장을 확대해가고 있었다. 케일이 "너무 작아 아무 것도 보이지 않는 그의 데생 하나가 경매에서 30스쿠디, 즉 훌륭하게 마무린된 그림에 버금가는 가격에 팔렸다"고 주장하듯이, 그런 수집가들에게는 작은 것일수록 가치가 있었다.

1630년대에 렘브란트는 평범한 사람을 주제로 서너 점의 에칭 판화를 제작했다. 렘브란트가 즐겨 그린 모티프인 거지, 침대에 누운 사스키아,

자화상, 개성있는 얼굴들이 하나의 동판에 그려진 에칭 판화(그림170)로 이러한 인물들은 작업실에서 되는 대로 그려진 데생들(그림13과 143)과 상당히 닮은꼴이다. 또한 각 인물이 서로 다른 각도에서 그려져 있어, 렘브란트가 새로운 인물을 그릴 때마다 동판을 이리저리 돌리면서 그린 듯한 느낌을 준다. 가정과 일상적 삶에 대한 데생처럼, 이런 에칭 판화에서도 주제나 기법에서 개인적인 색채가 짙게 풍기는데, 마치 렘브란트가 고객들에게, 삶의 일상적 모습들도 예술로 승화될 수 있다

169
아브라함 보스,
「조각칼과
산을 가진
인그레이빙
판화가들」,
1645,
에칭

170
「아파서 침대에
누워 있는 여인,
거지들,
개성있는
얼굴에 대한
연구」,
1639년경,
에칭,
제1판,
15.1×13.6cm

고 주장하는 듯이 보인다. 또한 이는 사사로운 경험이 예술의 직접적인 원천이 되었음을 암시해주는 것일 수 있다. 뒤러, 미켈란젤로, 티치아노 등과 같은 선배 화가들의 작품에서 확인되듯이 렘브란트가 이런 생각을 시각화한 최초의 화가는 아니었다. 게다가 렘브란트는 이런 생각을 2세기 후의 반 고흐나 툴루즈-로트레크처럼 분명하게 드러내지도 않았다. 그의 작품 대부분에서 다루어진 주제는 개인적인 문제를 초월한 것이지만, 이처럼 태평스레 즉흥적으로 창작한 에칭 판화들에서는 끊임없이 렘브란트 자신의 존재를 드러내고 있다.

렘브란트의 에칭 판화 중에서 정교하게 표현된 작품들은 혁신적 기법의 유화에도 뒤지지 않는다. 판화 애호가들은 유화와 판화의 예술적 등가성을 주장해왔다. 에라스무스는 뒤러에 대해 쓴 1528년의 글에서 "아펠레스가 색으로 성취한 것을 뒤러는 검은 선으로 뛰어넘었다"고 주장하기도 했다. 렘브란트가 판화에서 꿈을 키웠던 것도 이런 전통을 계승한 것이지만, 좀더 정확히 말하면 풍경화를 독창적인 기법으로 표현해낸 에칭 판화가 헤르쿨레스 세헤르스(Hercules Segers, 1589/90~1633/8)의 판화에서 영향받은 것이었다. 세헤르스는 모두 54점의 동판을 남겼고,

하나의 판(용어해설 참조)이라도 쇄(용어해설 참조)를 거듭할 때마다 조금씩 달라졌다. 그는 동판을 끊임없이 수정했고 주요한 변화가 있을 때마다 인쇄해두어 동일한 판화의 달라진 상태를 기록으로 남겼다. 세헤르스는 하나의 판화를 완전히 다른 형태로 변화시키거나, 동일한 판을 다양한 종이와 천에 인쇄하거나, 종이에 색을 입히거나, 잉크의 색에 변화를 주기도 했다. 때로는 둘 이상의 색을 사용해서 인쇄하기도 했다. 이런 기법은 천연색 석판에 익숙한 현대인의 눈에는 당연한 것으로 보이겠지만 에칭 판화를 그렇게 인쇄하기란 보통 어려운 작업이 아니다.

세헤르스는 이처럼 다양한 기법을 사용해서 이끼가 낀 바위, 침식된 골짜기, 잎새가 풍성한 나무 등 상상 속에서나 있을 법한 풍경화를 창조해냈다. 거품처럼 끈끈한 분위기를 자아내는 풍경에서, 세헤르스가 수지를 무척이나 신중하게 선택했고 수지가 벗겨진 부분에 산을 직접 사용했을 것이라 추론해볼 수 있다. 「바위가 있는 풍경」(Rocky Landscape, 그림171)에서 하늘의 멋진 효과, 즉 낟알 모양의 연결체는 불량한 수지의 틈새로 산이 스며들면서 만들어진 결과물이었으리라 추정된다. 세헤르스는 전통적인 기법을 색다른 방식으로 사용하기도 했다. 「바위가 있는 풍경」에서 돌의 결을 표현한 짧고 불규칙한 곡선들은 그것이 부드러운 수지에 그려졌음을 암시해준다. 그는 이미 에칭된 부분을 보호하기 위해서 차단용 유약을 칠한 다음에 동판을 다시 산에 집어넣었다. 따라서 선별적으로 재부식이 일어나면서 선이 더욱 굵어지고 그림자가 더욱 짙어질 수 있었다. 그는 에칭된 선을 에칭보다 자연스러운 선을 만들어낼 수 있는 드라이포인트 기법으로 부드럽게 수정하기도 했다. 표면이 거친 동판이 주로 사용되기 때문에 에칭된 선의 양쪽이나 한쪽이 돌출되기 마련인데, 여기에 조심스레 잉크를 붓고 인쇄해내면 돌출된 부분이 선을 따라 마치 피를 흘리는 듯한 효과를 만들어낸다. 이런 기법들은 한결 부드러운 느낌을 자아내면서 선보다 색채를 강조한 그림 같은 효과를 빚어낸다. 세헤르스 이전의 판화가들은 선명한 선을 중시한 까닭에 울퉁불퉁한 부분을 긁어내어 매끄럽게 만들었지만, 세헤르스는 거친 부분이 만들어내는 미학적 효과를 인식하고 있었고 렘브란트는 이런 효과를 최대한 활용하는 예술적 감각을 보여주었다.

렘브란트는 세헤르스의 작품을 8점이나 소유하고 있었다. 반 호흐스트라텐은 "세헤르스는 자신있게 풍경과 배경의 밑그림을 그렸고, 매혹적인 산과 동굴을 덧붙였다. 또한 공간을 세밀하게 가득 채움으로써 광대무변한 공간을 창조해내면서 그의 그림과 판화를 놀랍도록 아름다운 풍경화로 만들어냈다"고 평가했다. 세헤르스는 지독히도 가난해서 그의 낡은 셔츠와 침대 홑이불에 "그림을 찍어내기도 했다." 세헤르스의 판화(일부는 정말로 홑이불에 인쇄되어 있다)는 하나의 그림을 싼값에 여러 장 찍어낸다는 판화의 원래 목표에도 부합하는 것이었지만 회화의 멋을 판화에서 추구해보려는 정신이 엿보이는 역작들이다.

렘브란트는 일부 작품에서 그런 시도를 하기는 했지만, 세헤르스의 목

표에 크게 공감하지 않았을 뿐 아니라 색을 사용한 판화로 세헤르스를 모방하며 경쟁하려 하지도 않았다. 그러나 그의 에칭 판화에서 읽히는 풍부한 상상력은 분명히 세헤르스에게 영향받은 것이었다. 렘브란트는 세헤르스의 「토비아스와 라파엘 대천사가 있는 풍경」(Landscape with Tobias and the Archangel Raphael, 그림172)을 소유하고 있었다. 이는 토비트의 아들 토비아스가 아버지의 눈을 치료해줄 약과 아내를 찾아서 어둡고 황량한 땅을 여행하는 모습이 그려진 풍경화이다. 토비아스의 여행과 성 가족의 여행이 비슷하다고 생각했던지 렘브란트는 세헤르스의 에칭 판화를 모방해서 「이집트로 피신하는 풍경」(Landscape with the Flight into Egypt, 그림173)을 제작했다. 렘브란트는 토비아스와 대천사 대신에 성 가족과 나귀을 그려넣었다. 대천사의 날개를 상징해주는 듯한 혼령들이 오른쪽 위의 잎새들을 더욱 풍성하게 만들어준다. 또한 렘브란트는 동판에 남은 잉크 찌꺼기를 의도적으로 닦아내지 않아 성 가족이 뒤편의 나무들과 일체가 되도록 했다.

기존의 판과 색과 결에 거듭해서 변화를 주었던 세헤르스를 모방해서 렘브란트도 이 동판에 여섯 번의 수정을 가해서 송아지 피지(皮紙)와 일본 종이에 인쇄했다. 이렇게 인쇄지를 바꾸면 하나의 에칭으로도 놀랍도록 다른 효과를 자아낼 수 있다. 흰 종이에 찍어내면 선명한 선과 극적인 명암효과를 살려낼 수 있는 반면에, 당시 네덜란드가 일본의 데시마에 설립한 무역기지를 통해서 수입한 일본 종이(광택이 나고 회색이 감도는 흰색)에 인쇄하면 한결 따뜻한 느낌을 자아낼 수 있었다.

「토비아스와 라파엘 대천사가 있는 풍경」에서 기운이 넘치는 굵은 드라이포인트는 렘브란트가 세헤르스의 도판을 1650년대에 수정했다는 사실을 암시해준다. 정확히 말하면 렘브란트가 그림과 데생에서 거친 효과를 개발하고 있을 때였다(그림128과 154). 「식스의 다리」(그림131), 「보행자」(그림135)와 「코누스 마르모레우스」(그림150)에서 보듯이 1640년대부터 렘브란트는 에칭 판화의 주제와 기법에서 새로운 실험을 시작하고 있었다. 이 중에서 가장 주목할만한 작품은 1646년에 제작된 「침대」(그림174)이다. 이 에칭 판화는 렘브란트가 사스키아를 잃은 후에 열망하던 것, 즉 헤르트헤에게서 일시적으로 충족시키던 욕망을 표현한 것이라 생각된다. 침대 기둥에 올려진 깃털 달린 베레모는 렘브란트의 자화상에서 자주 발견할 수 있는 것이기 때문에 이런 생각의 타당성을

뒷받침해준다. 그러나 렘브란트가 정교하게 짜맞춰 배치한 것을, 우리가 착각하는 것일지도 모른다. 실제로 렘브란트는 단 한 번도 구체적인 상징물을 그림에서 사용한 적이 없었다. 침실의 은밀함을 강조해주는 은은한 그림자는 정교한 인그레이빙과 자유로운 에칭이 조합되어 빚어낸 결과이다. 렘브란트는 드라이포인트를 사용해서 얼굴표정과 머리카락과 천의 결에 부드러움을 주었고, 부부의 팔다리를 뒤엉키게 하면서 여자의 팔을 셋이나 그렸지만 일부러 수정하지 않았다. 에로틱한 판화가 판화의 역사만큼이나 오래된 것이고 렘브란트도 후기에 이런 유형의 에칭 판화를 서너 점 남겼지만, 「침대」는 결코 이런 범주에 속하는 것이 아니다. 무엇보다도 이 작품 속의 인물들은 나신이 아니다. 게다가 남자

174
「침대」,
1646,
에칭과
드라이포인트와
인그레이빙,
제3판,
12.5×22.4cm

175
「멀리서 바라본
나무숲」,
1652,
드라이포인트,
표면효과를
살린 제1판,
15.6×21.1cm

176
「멀리서 바라본
나무숲」,
1652,
드라이포인트,
제2판,
12.4×21.1cm

가 여체에 밀착되지도 않았고 쾌락을 찾는 징조가 엿보이지 않으며 무대도 별다른 특징이 없다. 네덜란드 화가들이 앞다투어 가정의 삶을 그려내던 시기에 렘브란트는 가정에서 다반사로 일어나는 사랑의 행위를 묘사한 것일 뿐이다.

1650년대에 렘브란트는 자연스럽고 유려한 에칭 판화를 제작하기 위해서 드라이포인트 기법을 즐겨 사용했다. 1650년대 초, 렘브란트는 드라이포인트만으로 에칭 판화를 제작하기 시작했다. 드라이포인트는 짙은 그림자와 울창한 잎새가 있는 숲으로 우거진 풍경을 묘사하는 데 적합한 기법이었다. 「멀리서 바라본 나무숲」(A Clump of Trees with a Vista, 그림175와 176)의 두 판(版)에서 렘브란트는 오두막과 울타리와 유령 같은 나무의 간결한 표현에서부터 인간의 창조물을 왜소하게 만들

어버리는 울창한 숲에 이르기까지 모든 것을 드라이포인트로 작업했다. 첫 판은 예비적인 스케치처럼 보이기는 하지만, 렘브란트는 이 판으로 수 차례에 걸쳐 인쇄했다. 물론 판매를 위한 것이었으리라 추정된다. 스케치처럼 대략적으로 표현된 것으로 판단하건대, 야외에서 이 판을 제작했을 것이라 생각된다. 산뜻한 느낌과 간결한 드라이포인트 기법도 이를 뒷받침해준다. 그러나 어딘지 모르게 가냘픈 기운을 띤 표면은 눅눅하고 불안정한 분위기를 보여준다. 두번째 판에서는 농장의 왼쪽에

드리워진 어둠 속에 한 떼기의 땅이 밝게 처리되어 있다. 나무들의 불규칙한 윤곽은 렘브란트가 데생에서 시도한 '베네치아' 식의 잎새들과 사뭇 다르다. 따라서 하늘을 배경으로 뚜렷한 경계를 이루고 있어 표면 효과가 없는 흰 종이에 인쇄되었다.

세속적 삶을 매혹적인 예술로 승화시킨 그의 에칭 판화는 수집가들의 마음을 사로잡았다. 성서를 주제로 한 에칭 판화도 마찬가지였다. 「100 길더의 판화」(100 Guilder Print, 그림177)는 그 중에서 가장 매력적인 작

품이다. 이런 제목은 17세기 초 유행하던 것으로 해당 작품의 가치의 표시였다(당시에 100길더라면 저명한 화가의 소품을 구입할 수 있었다). 미증유의 색조로 미묘한 이야기를 담아낸 이 판화는 유화로 그린 걸작만큼 호평을 받았다. 변화무쌍한 구도, 정교한 빛, 등장인물들의 다양한 모습은 「야경」(그림103)을 연상시켜준다. 따라서 「야경」을 주문받았을 때 이 에칭 판화를 시작했을 것이라 추론해볼 수 있다. 그러나 인그레이빙과 드라이포인트를 광범위하게 사용하고 있다는 점에서, 렘브란트가 2판이자 마지막 판을 상당 기간이 지난 후에야 마무리지은 것으로 여겨진다.

　「100길더의 판화」는 「마태오 복음」 19장에 기록된 이야기들이 복합적으로 표현된 것이다. 오른쪽에서는 그리스도가 '많은 군중' 앞에서 병든 사람을 치유하고 있고, 왼쪽에서는 그리스도가 "아이들이 내게 가까이 오도록 하라"고 명령하고 있다. 그리스도는 오른손을 들어 어머니들과 아이들에게 가까이 오라고 손짓하면서 가르침과 축복을 동시에 주려는 듯 왼손을 들어올린다. 따라서 병자는 기도하는 남자의 옆으로 황급히 옮겨진다. 기도하는 남자의 두 손이 그리스도의 옷에 그림자를 드리운다. 프란스 반닝 코크 대장의 손이 드리우던 그림자(그림103)를 연상시켜주는 모티프이다. 병자는 거대한 성문의 그림자에서 벗어나 있어 "먼저 된 자가 나중 되고 나중 된 자가 먼저 된다"는 그리스도의 약속을 상징적으로 보여준다. 그리스도의 가르침을 의심하고 이해하지 못한 사람들에게 빛이 가득 비춰지고 있다. 레오나르도 다 빈치의 「최후의 만찬」에 그려진 제자들처럼 바리사이 사람들의 표정에도 그리스도의 가르침에 대한 깊은 의혹이 내비친다.

　또한 그리스도가 "어린아이들의 세계는 천국과 같은 것"이기 때문에 어린아이들이 가까이 오는 것을 막지 말라고 말하자, 그 가까이에 있는 제자들은 걱정스런 얼굴로 스승의 가르침에 귀를 기울인다. 제자들 바로 아래로 멋진 옷을 입은 청년은 그리스도의 가르침을 생각하며 깊은 사색에 빠져 있다. 그리스도가 우화로 설명한 부자 청년일 것이라 생각된다. 부자가 천국에 들어가는 것은 낙타가 바늘귀를 빠져나가는 것보다 어렵다는 그리스도의 가르침에 어찌 고민이 되지 않았겠는가. 성문을 빠져나오는 낙타는 이 청년의 고뇌를 비유적으로 나타낸 것이리라.

　「100길더의 판화」에서 렘브란트는 여러 이야기를 하나의 그림으로 표현하는 전통을 되살려냈다. 그러나 렘브란트는 네덜란드의 초기 화가들

177
「100길더의
판화」,
1642~49년경,
에칭과
드라이포인트와
인그레이빙,
일본종이에
인쇄한
제1판,
27.8×38.8cm

처럼 중요한 장면을 중심으로 여러 이야기를 배열하는 대신에, 짧막한 삽화적 사건들을 그럴 듯하게 나열하면서 그리스도의 주변 사람들이 품었던 희망과 분노 그리고 사색과 혼돈을 주마등처럼 그려냈다. 따라서 이 이야기의 각 부분은 그 자체로 완결된 성격을 지니고 있어, 150년이란 세월이 지난 후 판화가 기욤 바이유(Guillaume Baillie, 1723~1810)는 동판을 여러 부분으로 나눠서 인쇄하기에 적합한 작품이라는 평가를 내렸다. 부루퉁한 얼굴, 슬픔에 잠긴 얼굴, 혼돈에 싸인 얼굴, 무조건 신뢰하는 얼굴 등 사람들은 다양한 표정으로 그리스도의 가르침에 반응하고 있다. 17세기라고 해서 성서 시대에 비해 특별히 달라진 것이 없었다. 렘브란트의 「막달라 마리아 앞에 나타나신 그리스도」(그림110)를 보유하고 있던 형이상학파 시인 H. F. 바테를로스는 이 에칭 판화가 17세기와 갖는 관련성을 이렇게 설명했다.

> 따라서 렘브란트의 바늘은 하나님의 아들을 실제의 모습처럼,
> 그리고 병자들과 수많은 무리와 함께 있는 모습으로 그려냈다.
> 16세기 동안 세계는 그 분이 인류를 위해
> 이룩하신 기적을 목격해왔다.
> 여기서는 병자들이 예수의 손에 치유된다. 여기서는 어린아이들이
> 축복받는다. 어린아이들을 배척하는 사람들에게 경고가 주어진다.
> 그러나 슬픈 일이다! 젊은 사내가 눈물짓는다. 바리사이 사람들은
> 사람들의 경건한 믿음에, 그리스도의 신성의 빛에 코웃음친다.

바테를로스가 렘브란트의 에칭 판화에서 읽어낸 느낌과 이 땅에서 그리스도를 앞세운 성직자들이 가르치는 다양한 해석에 대한 서글픔이 절절하게 드러난 시이다. 칼뱅파 중에서 묵상을 중요시한 교파에 속해 있던 바테를로스는 렘브란트의 성서 해석이 자신의 생각과 일치함을 그대로 드러내었다.

「100길더의 판화」는 렘브란트의 에칭 판화의 세계를 보여주는 완벽한 예이다. 렘브란트가 세 가지 기법을 자유자재로 사용한 이 에칭 판화는 흑백 판화에서의 색채 효과의 가능성까지 유감없이 보여준다. 왼쪽의 배경을 거의 빈 공간으로 남겨두고 병자에게는 절묘하게 음영의 차이를 준 것에서 판화 제작 순서를 짐작해볼 수 있다. 그는 에칭으로 전반적인

178
루카스 반
레이덴,
「이 사람을
보라
(사람들 앞에
끌려나온
그리스도)」,
1510,
인그레이빙,
28.6×45.2cm

구도를 결정하고 조각칼로 그림자를 세밀하게 표현한 후에 드라이포인트로 전체적인 분위기를 세밀하게 조성했다. 호우브라켄은 「100길더의 판화」를 보았을 때 얼마나 감동했던지 이렇게 쓰고 있다.

> 그러나 변덕 때문일까, 아니면 새로운 것에 대한 유혹을 견디지 못하기 때문일까? 어쨌거나 렘브란트가 그림에서나 에칭 판화에서나 완벽하게 마무리짓지 않는 버릇은 너무도 유감스런 일이다. 완성된 부분이 우리에게 안겨주는 아름다움을 생각한다면, 소위 「100길더의 판화」라 일컬어지는 에칭 판화에서 확인되듯이 그가 처음과 같은 마음으로 모든 것을 마무리짓는다면 …….

그러나 많은 수집가들은 이 판화를 진행 중인 작품이라 생각한 까닭에 더욱 찬사를 보냈다. 이 판으로 초기에 찍어낸 한 판화의 기록에 따르면 렘브란트는 이들을 판매용이 아니라 친구들에게 나눠주기 위해서 찍어내었다. 이 에칭 판화에 서명하지 않은 것도 전문가인 친구들에게만 유통시키려는 의도 때문이었을지 모른다. 마르틴 숀가우어(Martin Schongauer, 1450경~91)와 루카스 반 레이덴이 조그만 크기로 제작한 인그레이빙 판화들도 수집가들만을 위한 작품이었다. 「100길더의 판화」처럼, 숀가우어의 「십자가를 짊어진 그리스도」(Christ Carrying the Cross)와 루카스의 「이 사람을 보라」(Ecce Homo, 그림178)도 인파에 둘러싸인 그리스도의 삶을 묘사한 작품이다. 렘브란트는 이 작품들에

자극받아 그들을 뛰어넘는 걸작을 만들겠다고 결심했을지 모른다.

「100길더의 판화」에서 보이는 인간미와 완벽한 기법은 렘브란트가 후기에 종교를 주제로 제작한 에칭 판화에서 찾아보기 힘든 것이다. 대부분의 경우에 렘브란트는 주제로 삼은 이야기를 둘이나 셋 정도의 인물들 사이의 조용한 관계로 압축시키면서 거기에 관찰자까지 끌어들인다. 물론 기법이 「100길더의 판화」만큼 현란하지는 않지만 의도한 이야기를 충분히 전달해낼 수 있는 수준이다. 1645년에 렘브란트는 아브라함의 산 제물에 관한 이야기를 다시 주제로 삼았다. 이번에는 아브라함이 아

179
「아브라함과
이삭」,
1645,
에칭과
인그레이빙,
단일판,
15.7×13cm

180
「부모와
성전에서
돌아오는
그리스도」,
1654,
에칭과
드라이포인트,
단일판,
9.5×14.4cm

들 이삭에게 여행의 목적을 설명해주는 모습이다(그림179). 아버지와 아들은 서로 얼굴을 마주보고 있다. 어리고 아버지를 믿었던 까닭에 이삭은 제물로 사용할 짐승이 없는 이유를 묻지 않는다. 아브라함은 오른손을 가슴에 얹고 아들에게 살짝 몸을 기울인 자세로 "하나님이 제물로 어린 짐승을 직접 준비해주실 것이다"고 말한다. 이삭이 손에 쥔 번제용 장작은 전혀 흔들리지 않는다. 렘브란트가 아브라함의 왼손을 위로 치켜올리는 몸짓으로 상징해 보인, 순종적 자세가 이삭에게서도 그대로 발견되는 것이다. 1640년대 중반에 렘브란트의 에칭 초상화의 모델이

되었던 사람들처럼 아브라함과 이삭도 사색하는 사람으로 그려진다. 이삭의 얼굴에는 수심의 빛이 역력하고 아브라함도 약간 찡그린 얼굴이다. 그러나 의젓하게 서 있는 이삭의 자세는 과거의 그림(그림78)에서 전통적 관례에 따라 아버지의 손에 가려 얼굴이 보이지 않았던 것과 뚜렷이 대비된다.

「아브라함과 이삭」(Abraham and Isaac, 그림179)은 우리로 하게끔 아버지를 동정하게 만든다. 하나님에 대한 순종과 아들을 향한 사랑 사이에서 얼마나 갈등이 심했겠는가? 가톨릭의 종교화는 기독교의 신비주의를 감정에 호소하는 방식으로 표현한 반면에 프로테스탄트는 이야기

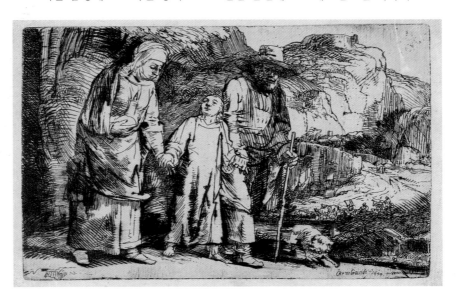

식으로 풀어서 설명하는 방식을 선호했다. 성서를 주제로 제작한 초기의 에칭 판화와 비교할 때 후기작들은 뚜렷한 변화를 보여준다. 이야기와 설명이 현격하게 줄어들면서 감정에 호소하는 전통적인 종교화에 가까워지는 것이다. 그러나 구원에 대한 프로테스탄트의 교리에 어긋나는 것은 아니었다. 렘브란트는 관찰자와 그리스도간의 개인적 관계를 탐구하여 프로테스탄트 문화에서 새로운 가능성을 찾아냈다. 그 결과 1650년대의 렘브란트의 에칭 판화에서는 그리스도가 새로운 모습으로 등장하게 되었다. 목동들의 아기 예수를 향한 예배(찬란한 빛과 짙은 어둠), 마구간에서의 할례, 이집트로 피신하는 성 가족, 율법학자들과 논쟁하는 예수, 군중에게 설교하는 예수 등을 형상화한 에칭 판화에서는 감동

과 따뜻한 친밀감이 느껴진다. 또한 겟세마네 동산에서의 그리스도의 처절한 고뇌에서 시작해서 십자가에 못박히는 시련을 거쳐 부활한 후 제자들에게 다시 현신할 때까지 그리스도의 수난과 그 이후를 연작으로 그려낸 에칭 판화들도 있었다.

1654년에 제작된 한 판화에는 12살의 예수가 예루살렘에서 율법학자들과 격렬한 토론을 벌인 후에 나사렛으로 돌아가는 모습이 그려져 있다(그림180). 부모는 아들을 사흘 동안 찾아헤맨 후에야 예루살렘의 성전에서 찾아냈다. 마리아의 나무람에 예수는 "왜 나를 그렇게 찾아 다니셨습니까? 내가 내 아버지 집인 성전에 있으리라는 것을 알지 못하셨습

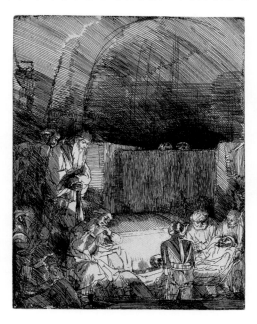

181
「매장」,
에칭,
일본종이에
인쇄한
제1판,
21.1×16.1cm

182
「매장」,
1654년경,
에칭과
드라이포인트와
인그레이빙,
표면효과를 살린
제2판,
21.1×16.1cm

니까?"라고 되물었다. 렘브란트는 걱정에 싸인 부모와 사춘기 소년 사이에 이런 대화가 오간 후에 있었던 침묵의 시간을 예수의 신성이 처음으로 드러나는 순간으로 그려냈다. 요셉과 마리아의 엄숙하면서도 지친 모습은 안도와 걱정이 교차되는 불안감을 보여준다. 매끄럽고 부드러운 일본종이와 드라이포인트의 강력한 효과는 가족 간의 애정을 더욱 절실하게 드러내준다.

렘브란트가 후기에 제작한 대부분의 판화와 달리 「부모와 성전에서 돌아오는 그리스도」(Christ Returning from Temple with his Parents)는

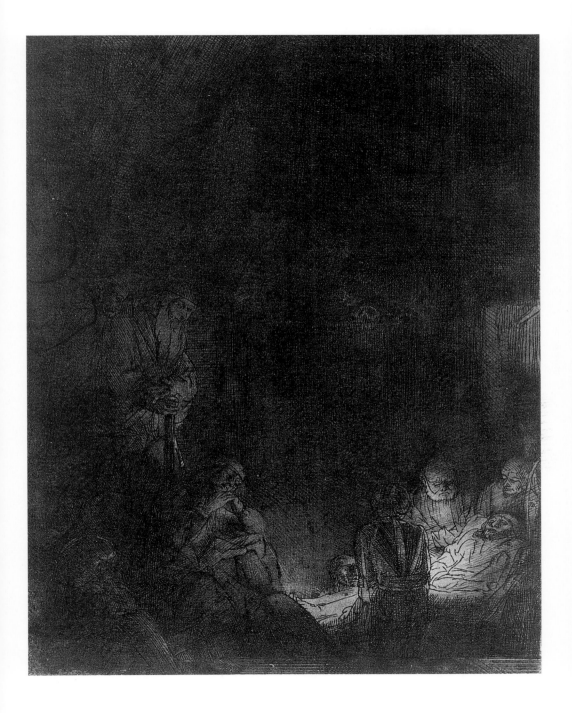

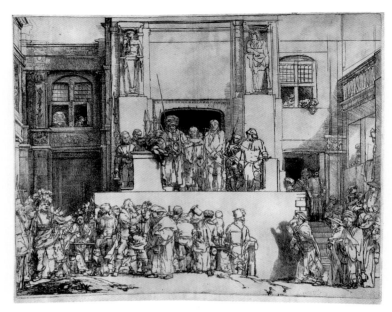

183
「이 사람을
보라
(사람들 앞에
끌려나온
그리스도)」,
1655,
드라이포인트,
제5판,
35.8×45.5cm

유일한 판이다. 반면에 「매장」(The Entombment)은 네 개의 판이 있어 기독교의 신비주의를 개인적 취향에 따라 감상할 수 있다. 첫 판(그림 181)은 사람들이 그리스도를 매장하는 장면을 가까이에서 본 모습이다. 왼쪽에는 슬픔에 잠긴 마리아, 근엄한 자세로 서 있는 아리마대의 요셉, 그리고 다른 네 사람이 그려져 있다. 수의에 감싸인 그리스도를 비추는 밝은 빛은 매장에 필요한 육체적 노동을 강조해주며, 그 빛의 근원은 등을 보인 사람이 가리고 있어 보이지 않는 호롱불이다. 다른 세 판에서 렘브란트는 전체적인 장면을 완전히 어둡게 처리했다(그림182). 여기에서 에칭된 선들 사이의 공간을 포함한 흰 부분들은 조각칼로 약화시킨 것이며, 가볍게 에칭된 부분들은 드라이포인트로 어둡게 처리되었다. 그러나 세 개의 판이 인쇄된 방법은 무척이나 달랐다. 두번째 판과 세번째 판은 일본종이와 송아지 피지에 인쇄된 반면에, 네번째 판은 흰 종이에만 인쇄되었다. 또한 인쇄할 때마다 잉크를 적시고 표면을 닦아내는 방법이 달랐던 것으로 여겨진다. 표면 효과를 두껍게 살려내어 전반적으로 어두운 분위기를 자아내거나 그리스도의 얼굴과 몸 또는 애도자들의 표정을 강조하기 위해서 표면의 색을 선별적으로 닦아낸 것들이 있다. 그리스도의 얼굴도 낯빛이 창백한 것에서부터 평화롭게 잠든 얼굴에 이르기까지 다양하게 표현되었다.

한편 렘브란트는 1655년에 제작된 「이 사람을 보라(사람들 앞에 끌려

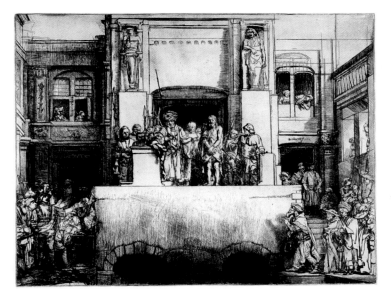

184
「이 사람을
보라
(사람들 앞에
끌려나온
그리스도)」,
1655,
드라이포인트,
제8판,
35.8×45.5cm

나온 그리스도)」(Ecce Homo, Christ Presented to the People)에서 「매장」에서 처음 시도한 방식대로 판에 변화를 줄 때마다 이야기를 조금씩 바꾸었다. 드라이포인트로 제작된 첫 판(그림183)에 그려진 사람들은 「100길더의 판화」에 등장하는 사람들만큼이나 다양한 모습이다. 물론 이 판화는 루카스 반 레이덴의 동일한 제목의 인그레이빙 판화에서 영향받은 것이었다. 렘브란트는 무대와 군중을 루카스에게서 빌려왔지만, 건물에 비해서 인물의 크기를 늘리고 건물의 수를 줄여 그리스도를 끌고 나오는 빌라도의 모습을 부각시켜 관찰자를 그리스도의 죽음에 연루시키고 있다.

지중해의 찬란한 빛을 한 몸에 받은 로마 총독 빌라도가 아무런 자위 수단도 없는 사람을 가리킨다. "십자가에 못박아라! 십자가에 못박아라!"라고 소리치는 군중의 외침에, 빌라도는 예수를 대신해서 용서를 구하지만 그것은 자신의 책임을 모면하려는 술책일 뿐이었다. "보라, 이 사람이로다 …… 너희가 친히 데려다가 십자가에 못박으라. 나는 그에게서 죄를 찾지 못하였노라"(「요한 복음」 19 : 5~6). 이 판화는 빌라도가 폭동을 막기 위해서 사법권을 포기했음을 암시해준다. 열파(熱波)에 흔들리는 드라이포인트에서 혼돈스런 변화가 짐작된다. 지치고 체념한 듯한 그리스도는 진지한 궁중관리와 충성스런 병사들 그리고 찡그린 얼굴이지만 곧 방면될 바라바에게 둘러싸여 있다. 구경꾼들이 법정으로

몰려간다. 창밖으로 얼굴을 내밀고 구경하는 사람들도 있다. 여자들은 멋진 구경거리를 놓칠 수 없다는 듯이 어린아이까지 끌고 나왔다. 당시에 사형집행은 사회의 정의로움을 과시하기 위해 공개적으로 치러졌다. 그것은 어떤 의미에서는 대중적인 오락거리이기도 했다. 렘브란트는 건물을 암스테르담의 범죄자들이 처형되던 구조물처럼 묘사하여 그리스도의 재판을 당시의 시각으로 해석했다.

여덟번째 판(그림184)에서 렘브란트는 대부분의 군중을 지워내고, 건물 왼쪽의 무리들과 담에 그림자를 드리운 사람이 오른쪽에서 끌고 오는 무리들만을 남겨놓았다. 건물 앞쪽에는 공포의 대상을 암시하는 듯한 두 개의 검은 구멍이 있고, 사람들은 그 구멍들 위로 그림자 같은 선으로 어렴풋이 보일 뿐이다. 노인처럼 조각된 인물이 얼굴을 손에 괸 멜랑콜리한 모습으로 지하세계로 들어가는 입구인 듯한 두 구멍을 지키고 있다. 정신을 산란하게 만드는 군중을 지워내고 전체적인 분위기를 어둡게 처리함으로써 빌라도의 곤경에 초점을 맞추었다.

그리스도의 수난을 묘사한 렘브란트의 판화들은 이처럼 상세한 이야기에서 사건의 핵심적인 부분에 초점을 맞추는 방향으로 변화해갔다. 「이 사람을 보라」의 초점이 외부의 목격자에서 내면의 성찰자로 변해가는 과정은 호이헨스가 네덜란드어로 쓴 프로테스탄트의 형이상학적 시와 유사하다는 존 도니(John Donne)의 주장이 설득력을 갖는다. 렘브란트는 이런 종교시의 존재를 분명히 알고 있었다. 「매장」도 그렇지만 「십자가를 세우다」(그림65)도 한 편의 종교시를 연상시키기 때문이다. 1650년대에 렘브란트에게서 그림을 배운 헤이만 뒬라르트는 이런 사색을 즐긴 아마추어 작가였다. 그가 쓴 소네트 「죽어가는 그리스도」(Christ Dying)는 그리스도의 고통에 대한 깊은 사색으로 시작해서 독자에게 동정심을 구하는 단계를 지나 그리스도의 죽음에 담긴 의미를 성찰하는 점진적 변화를 보여준다.

죽음을 앞두고 힘을 잃어가는 모든 이의 구원자시여,
죽음과도 같은 고통에 처하신 세상의 위안이시여,
시든 장미처럼, 이슬과 햇살을 빼앗긴 채
번민하는 사람들의 눈을 죽음처럼 깊은 어둠이 가리나이다.

오, 이 풍요로운 세상의 상속자인 세상이여,

그대의 세상에서 별처럼 반짝이는 힘을 가진 천사들이여,

이 땅에 사는 사람들이여, 예수께서 얼굴을 떨구시는데

그대들의 왕이 죽어가는데 그대들에게는 눈물조차 없나이까?

그 분이 삶을 떠나셨기에 나도 죽음을 열망하리라.

이렇게 내 숨결이 끝나기를 갈망하건만

오히려 삶의 활기찬 기운이 내 영혼에 넘쳐흐르나이다.

오, 놀랍고도 놀랍도다! 강한 힘이 약한 자의 희생에서

싹틀 수 있다고, 죽은 자를 죽음에서 구원하기 위해서

삶을 희생할 수 있다고 어찌 말할 수 있겠나이까?

렘브란트가 그리스도의 역할을 올바로 이해하고 프로테스탄트의 사색 과정을 시각적으로 표현했다고 생각할 수 있다. 그리스도가 견뎌야 했던 육체적 고통을 상상해보는 것도 이런 사색의 한 과정일 수 있지만, 그 궁극적인 목표는 그리스도가 죽음으로써 인류의 죄를 씻어주었다는 은총에 대한 신실한 믿음이었다. 반면에 가톨릭은 신도들에게 그리스도의 희생을 좀더 물리적인 관점에서 체험하고 영성체와 제단의 성화를 통해 명상하기를 촉구했기 때문에 프로테스탄트와 사뭇 달랐다. 그리스도의 육신을 최초의 성체(聖體)로 묘사한 루벤스의 거대한 제단화와 달리, 렘브란트가 그리스도의 수난을 주제로 제작한 판화들은 그리스도의 육신을 중심에 두지 않았다. 그것들은 우리에게 그리스도의 얼굴을 쳐다보고, 그 분을 사랑했던 사람들의 반응을 면밀히 살펴보게 해준다. 판화 속의 인물들은 인간의 고통이 하늘나라의 행복한 시민을 위한 것이 아니라 잔잔한 믿음을 얻기 위한 발판이라는 진리를 기꺼이 인정한 진실한 사람들이었다.

렘브란트는 동판을 꾸준히 수정하고 다양한 기법을 사용하여 당시의 규범을 넘어서는 독특한 판화를 만들어냈다. 가령 「매장」의 각 인쇄본은 모노 프린트라 해도 과언이 아니다. 이처럼 독특한 인쇄법은 모노 프린트를 예술의 한 유형으로 승화시킨 드가와 같은 현대 예술가들에게 지표와도 같았다. 에칭 판화와 인그레이빙 판화의 역사를 처음으로 기술

한 발디누치도 1686년의 한 글에서 렘브란트 판화의 특이함을 인정하면서, 렘브란트를 가장 위대한 시각예술가 18명 중 한 사람으로 포함시켰다. 렘브란트는 당시 네덜란드 화가 중에서 유일하게 명예로운 월계관을 썼던 것이다. 렘브란트 판화에 대한 발디누치의 언급은 그 독특함을 정확하게 설명해준다.

그가 창안해낸 것은 …… 다른 화가들이 사용해본 적도 없고 다른 곳에서는 볼 수조차 없는 유일한 것이었다. 아무렇게나 휘갈긴 듯한 선과 변칙적인 선이 난무하고 윤곽조차 찾을 수 없는 에칭 판화이지만, 전체적으로는 뚜렷한 키아로스쿠로를 빚어내면서 마지막 선까지 정성스레 혼신의 정열을 쏟은 그림같은 멋을 느끼게 해준다. 어떤 부분은 완전히 검은 색으로 칠하면서도 어떤 부분은 색을 허용하지 않았다. 이런 식으로 그는 인물의 옷이나 전경이나 원경에 농담(濃淡)을 원하는 대로 조절할 수 있었다. 때로는 그림자가 아닌 그림자를 만들어냈고, 때로는 윤곽만을 뚜렷이 드러내는 기법을 보여주었다.

발디누치는 렘브란트가 에칭 판화에 지나칠 정도로 집착한 이유가 판화를 팔아서라도 낮은 초상화 가격을 보충하려는 심산이었다고 주장했다. 실제로 판화로 성공을 확신한 까닭에 렘브란트는 자신의 에칭 판화 가격이 실제 가치보다 낮다고 생각해서, 전 유럽에서 자신의 판화들을 턱없는 가격으로 매점해서라도 희소화해서 가치를 높이려 했을지도 모른다. 그는 심지어 자신이 동판을 갖고 있던 「십자가를 세우다」의 판화를 구입하기도 했다.

렘브란트가 자신의 에칭 판화를 수집하는 데 열중했다는 소문은 그의 에칭 판화가 그만큼 수집가들로부터 호평을 받았다는 증거일 수도 있다. 17세기 말까지 판화 전문가들은 '렘브란트의 완벽한 작품선집'을 꿈꾸며 앞다투어 수집에 나섰다. 호우브라켄은 이런 열풍을 비웃었지만 렘브란트가 얻은 경제적 이득까지 부인하지는 않았다.

이런 열풍은 렘브란트에게 커다란 명성을 안겨주었다. 경제적 이득도 없지 않았다. 약간의 변화로, 다시 말해서 원래의 동판에 약간의 것을 덧붙이면서 렘브란트는 판화를 다시 팔 수 있었다. 실로 대단한

185
「아브라함
프란센」,
1657년경,
에칭과
드라이포인트와
인그레이빙,
표면효과를
살린 제4판,
일본 종이,
15.2×20.8cm

열기였다. 왕관을 쓴 주노와 왕관을 쓰지 않은 주노, 창백한 얼굴의 요셉과 검게 그을린 얼굴의 요셉, 과연 그들이 진정한 전문가인지 의심스러울 지경이었다. 그랬다, 질적으로 가장 떨어지는 작품의 하나인 「난로 옆의 여인」은 판에 따라 하얀 모자와 난로 열쇠의 유무에서 차이가 있을 뿐이었지만 그 모든 판형이 수집의 대상이었다.

발디누치와 호우브라켄은 렘브란트가 이런 수집 열풍을 조작한 것처럼 말한다. 렘브란트가 여기에 어느 정도나 연루되었는지 알 수 없지만, 열정적인 판화 수집가들과의 접촉을 소중히 생각한 것만은 사실이다. 식스는 자신의 에칭 초상화 동판을 보유하고 있었고, 데 용헤의 에칭 초상화는 여섯 번이나 수정된 모습으로 남아 있다.

약제사이던 프란센(주요 인물 소개 참조)도 대단한 열정을 보여준 수집가였다. 그는 렘브란트가 1657년경에 제작한 마지막 에칭 초상화의 주인공 중 한 사람이기도 했다(그림185). 모두 열 차례에 걸쳐 수정된 이 에칭 판화는 예술품 수집가의 모습을 잘 보여준다. 렘브란트는 식스의 초상화에서 사용한 구도를 직사각형에 적용하고 있으며, 프란센을 창문으로 들어오는 자연 채광으로 데생을 면밀히 살펴보는 모습으로 그렸다. 식스와 마찬가지로 프란센의 직업도 그의 관심사로 드러난다. 서너 점의 그림, 책, 두개골(약제사라는 직업에 어울린다), 그리고 중국인 입상(立像)이 그것이다. 프란센이 표면적으로는 우리 가까이에 있지만 얼굴 표정이 뚜렷하지 않은 것은 그가 무엇인가에 정신을 몰두하고 있다는 뜻으로 해석된다. 일본 종이를 사용해서 그 맛을 제대로 살려낸 희미한 빛과 조용한 분위기에서, 프란센은 렘브란트가 후기 판화에서 표현하려 한 진지한 감정사의 모습을 완벽하게 보여준다.

게루치노는 렘브란트의 판화를 '거장' 다운 작품이라 찬사를 보냈다. 루벤스는 복제 판화가들이 그의 밑그림을 완벽하게 모방해주기를 원한다고 말하면서, "변덕에 따라 작품을 창조해내는 위대한 거장들이 아니라 순순히 내 말을 따라주는 젊은이들이 내 앞에서 만들어내는 판화"이어야 한다고 덧붙였다. 그러나 게루치노와 루포와 발디누치, 그리고 렘브란트의 판화를 앞다투어 수집한 네덜란드의 무수한 수집가들의 마음을 사로잡은 것은 바로 거장의 그런 변덕스러움이었다.

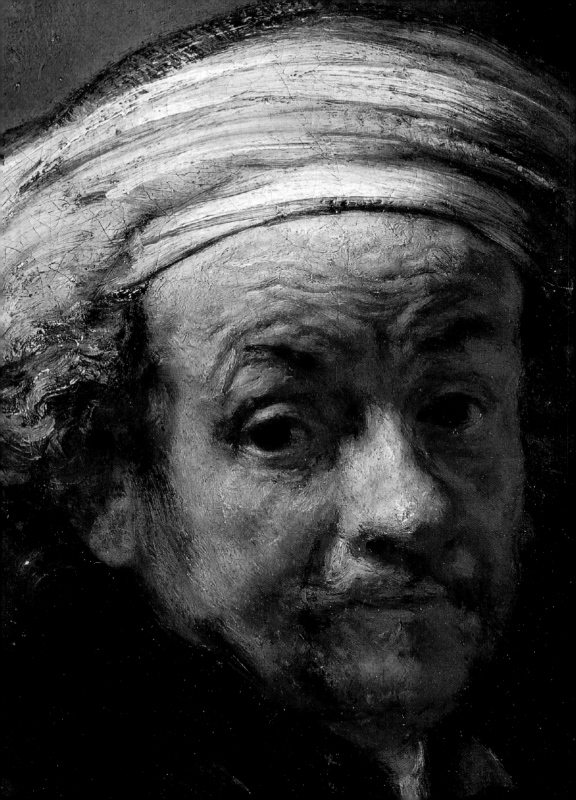

고갱과 반 고흐의 시대에 처음으로 현대적 감각으로 렘브란트의 전기를 쓴 작가들은 마지막 10년을 렘브란트가 외로움과 예술의 찬란한 고독과 싸운 시기로 해석했다. 요르단 지역으로 이사하면서 렘브란트는 암스테르담의 문화 중심지에서 멀어졌고, 경제적 상황은 여전히 불확실했다. 1662년 그는 사스키아의 묘지터까지 팔아야만 했고, 나중에는 헨드리키에와의 사이에서 낳은 딸인 코르넬리아를 위해 저축해둔 돈으로 집세를 물어야 할 지경에까지 이르렀다. 페스트가 유럽을 휩쓸었던 1663년과 1668년에는 그의 사업을 관리해주던 사람들이자 그와 가장 가까웠던 사람들인 헨드리키에와 갓 결혼한 티투스가 차례로 세상을 떠났다. 1669년 10월 4일 마지막 숨을 거두었을 때 렘브란트는 비좁은 땅을 빌려 묻혀야 했다. 그가 남긴 작품목록을 보면, 1660년대에는 작품활동에 그다지 열정적이지 못했다는 흔적이 뚜렷이 드러나는데, 단 두 점의 에칭 판화밖에 제작하지 못했다. 물론 에칭 판화는 밝은 눈과 건강한 손을 요구하는 까닭에 육체적으로 허약해진 렘브란트가 감당하기 힘든 작업이기는 했겠지만, 더 큰 이유는 그가 예술시장을 대폭 상실한 때문이었을 것이라 생각된다.

죽음의 문턱에 가까워지면서 렘브란트의 명성도 눈에 띄게 줄어들기 시작했다. 당시 네덜란드에서 작업하고 있던 독일 출신의 화가, 마티아스 샤이츠(Matthias Scheits, 1625/30~1700년경)는 1679년의 글에서 "렘브란트는 뛰어난 예술성으로 존경받으면서 이목을 집중시켰지만 말년에 이르면서 사람들의 기억에서 점점 사라지고 있었다"라고 렘브란트의 추락된 위상에 대해 말했다. 그보다 4년 전, 산드라르트도 렘브란트가 하찮은 사람들과 어울리면서 그의 예술세계마저 깎아내렸다고 한탄한 적이 있었다. 호우브라켄은 이런 경향을 렘브란트의 "소금에 절인 청어 하나와 치즈와 빵 한 덩이"라는 식단으로 구체화되는 말년의 습관 탓으로 해석했는데, 그는 현대 전기작가들에 앞서서 이런 소박한 습관들을 예술의 독립성과 연관시켜 생각했다.

186
「사도 바울로로
분장한
자화상」
(그림199의
부분)

인생의 황혼기를 맞았을 때 렘브란트는 대부분의 시간을 보통 사람들, 그리고 예술을 생계로 삼는 사람들과 보냈다. 그는 어쩌면 "뛰어난 사람처럼 되고 싶다면 그런 사람들과 교제하는 것이 좋다. 그러나 일단 그런 성취를 이룬 후에는 보통 사람들과 더불어 지낼 수 있어야만 한다"고 말했던 그라티안(Gratian)의 처세법을 정확히 이해하고 있었던 것일지도 모른다. 그리고 렘브란트는 그런 삶을 살았던 이유를

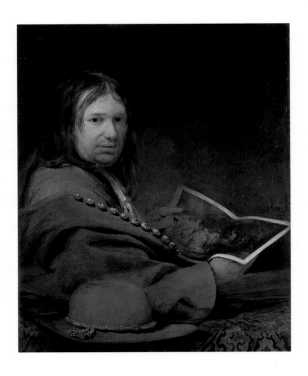

187
아르트 데
헬데르,
「자화상과
100길더의 판화」,
1700년경,
캔버스에 유채,
79.5×64.5cm,
상트페테르
부르크,
에르미타슈
미술관

이렇게 설명해주었다. "내 정신을 회복시키고 싶을 때 내가 구하는 것은 명예가 아니라 자유이다."

렘브란트는 화가들과의 교류도 계속했다. 1660년대에 그가 받아들인 제자로 데 헬데르만이 알려져 있지만, 렘브란트가 말년에 추구한 기법으로 그려진 그림들이 상당히 많은 것으로 미루어 보아 렘브란트의 작업실은 언제나 분주했을 것이라 추정된다. 데 헬데르는 렘브란트의 거친 기법을 오랫동안 유지하면서 역사화와 자화상을 그린 반면에, 렘브란트가 말년에 받아들인 대부분의 제자들은 초상화와 그리스도 제자들의 1인 인물화에 치중했다. 데 헬데르가 1700년경에 그린 자화상(그림

187)은 렘브란트가 1640년에 르네상스풍으로 그린 자화상(그림98)과 똑같은 자세이다. 여기에서 그의 역할은 미술 전문가로서 「100길더의 판화」를 자랑스레 내보이는 것이다.

렘브란트의 후기 작품들은 예술가를 외롭지만 재기가 번뜩이는 자유로운 정신의 소유자로 그려 보인다. 또한 역사적 이야기를 조용히 이야기를 주고받는 사람들이나 고뇌에 빠진 사람들을 통해 집약적으로 표현해내기도 한다. 초상화의 인물들도 사색에 잠긴 눈길로 입을 꼭 다문 채 꼼짝 않고 바깥을 쳐다볼 뿐이다. 이런 화풍은 전례가 없는 것으로, 당시 플링크와 반 데르 헬스트와 같은 화가들이 앞다투어 그렸던 '매끄러운' 그림들에서 벗어나 있었다. 초기 연구서들은 렘브란트의 이런 거친 화풍을 사생활과 연계시켰다. "모든 화가는 자신의 모습을 그린다"는 르네상스식 전기(傳記)의 전통에 따라 렘브란트의 전기작가들도 사생활의 일화를 통해 그의 예술에 대한 평가를 증명하려 했다.

발디누치는 렘브란트의 초기 그림과 후기 그림이 뚜렷이 대비되는 것과 「야경」에 얽힌 숱한 소문을 알고 있었다. 이를 바탕으로 발디누치는 "미술 선생들은 회화의 기법보다 에칭 판화의 독특한 기법 때문에 렘브란트를 더욱 높이 평가했다"고 결론내렸다. 렘브란트의 화법에 대한 발디누치의 평가에서도 렘브란트가 1650년대부터 꾸준히 개발해온 거칠고 투박하게 색을 겹쳐 칠하는 화법에 미술 선생들이 반감을 가졌다는 사실이 확인된다(그림154, 159, 162). 그럼에도 발디누치는 그런 화법을 향한 렘브란트의 집요한 열정에 찬사를 보냈다. 그는 렘브란트가 '상식을 벗어난 화법'을 집요하게 추구한 이유를 그의 세련되지 못한 성격에서 찾았다. 말하자면 고집스럽고 변덕스러웠던 까닭에 렘브란트가 아첨하는 듯한 그림을 거부했다는 것이다.

렘브란트가 후기에 그린 가장 대표적인 종교화는 「그리스도를 부인하는 베드로」(Peter Denying Christ, 그림188)이다. 「이 사람을 보라」(그림183과 184)에서처럼, 렘브란트는 감동으로 가득한 이야기를 하나의 그림에 집약시켜 표현했다. 베드로의 맹세에도 불구하고 베드로가 세 번씩이나 그리스도를 부인할 것을 그리스도가 예언했기 때문에, 베드로의 부인은 예언에 대한 부인이기도 했다. 네 복음서가 모두 이 이야기를 설명하고 있지만 렘브란트는 의도적으로 「루가 복음」(22 : 54~61)의 설명을 선택했다. 병사들이 그리스도를 대제사장의 집으로 끌고 가자 베

드로도 그들 틈에 끼어 모닥불 앞에 쪼그려 앉아 있었다. 처음에는 한 여인이 베드로를 그리스도의 제자였다고 지목했고, 다음에는 다른 사람이 베드로를 "그들과 한 패"라고 말했다. 그러나 그때마다 베드로는 그리스도를 모른다고 잡아뗐다. 그리고 한 시간쯤 지났을 때 다른 사람이 더욱 강경하게 베드로를 다그쳤다.

베드로가 가로되 "이 사람아, 나는 너 하는 말을 알지 못하노라"고 방금 말할 때에 닭이 곧 울더라. 주께서 돌이켜 베드로를 보시니, 베드로가 주의 말씀 곧 "오늘 닭 울기 전에 네가 세 번 나를 부인하리라" 하심이 생각나서.

램브란트의 그림에서 베드로는 한 여인의 말에 조심스레 항변한다. 「루가 복음」에서는 그녀가 베드로를 알아본 것이 '모닥불빛' 때문이었지만, 그림에서는 그것이 그녀가 감싸 들고 있는 촛불로 바뀌었다. 바로 옆의 두 병사가 긴장된 얼굴로 엿듣는다. 오른쪽 구석에서는 그리스도가 고개를 돌려 베드로를 지켜본다. 예언이 이루어진 것이다. 이 그림의 시간과 공간은 모순되고 중첩되는 복음서의 설명만큼이나 애매하다. 베드로와 여인과 병사들이 어떻게 하나의 공간에 있을 수 있을까? 그리스도는 얼마나 가까이에 있는 것일까? 어떤 순간을 표현한 것일까? 이런 의문들에 대한 해답은 불분명하지만, 복음서의 설명과 램브란트의 그림은 베드로의 부인과 그에 따른 회한에 초점을 맞추고 있기 때문에 이 이야기가 전해주는 교훈의 무게가 즉각적으로 느껴진다.

발디누치가 램브란트의 화풍에 대해 윤곽이 뚜렷하지 않고 강렬한 키아로스쿠로를 무작위한 붓질로 만들어내는 스타일이라 평가하면서 염두에 둔 그림은 바로 「그리스도를 부인하는 베드로」였을 것이다. 발디누치는 「그리스도를 부인하는 베드로」에 우아한 멋과 극적인 빛이 없다고 지적한다. 이는 램브란트가 불분명한 윤곽을 감추기 위해서 짙은 그림자를 사용한 것이라 꼬집고 있지만, 강렬한 색에 찬사를 보낸 산드라르트의 평가와 크게 다르지 않다. 또한 왼쪽에 그려진 병사의 어두운 옆모습이나 환영처럼 그려진 그리스도의 형상은 산드라르트가 적당히 꾸며낸 것이라 생각했던 것의 전형적인 예이다.

발디누치는 램브란트의 작업 속도가 느린 데 대해 비난하면서 이렇게

188
「그리스도를
부인하는
베드로」,
1660,
캔버스에 유채,
154×169cm,
암스테르담,
레이크스
국립미술관

설명한다. "작업이 늦어질 수밖에 없는 이유는 자명하다. 처음 칠한 물감이 마른 후에야 다시 작업을 시작할 수 있을 것이기 때문이다. 물감의 두께가 손가락 굵기의 절반이 될 때까지 이런 작업을 되풀이해야 한다." 렘브란트의 후기 작품들이 울퉁불퉁하고 거칠게 보이는 이유를 완벽하게 설명해주는 말이다. 「그리스도를 부인하는 베드로」에서, 반짝이는 갑옷과 구겨진 옷감과 주름진 얼굴은 두껍게 칠한 물감 덕분에 더욱 두드러진다. 실제의 빛이 물감층에서 반사되면서, 렘브란트가 그림에서 빛을 절묘하게 분배하며 빚어낸 불그스레한 얼굴을 더욱 붉게 만든다. 발디누치가 이처럼 시간이 걸리는 화법을 유감스럽게 생각한 유일한 이유는 렘브란트의 생산성이 현저하게 떨어졌기 때문이다. 그러나 30년 후 호우브라켄은 작품을 매끄럽게 마무리하지 않으려는 렘브란트의 성향 탓에 이런 그림이 그려진 것이며, 거친 화풍은 끊임없이 쇄도하는 주문에 맞추려는 성급함의 산물이라 주장했다.

　오랫동안 그는 그림을 그리는 데 여념이 없었다. 특히 말년에는 상당히 빨리 그렸지만 사람들은 그에게서 그림 한 점을 얻기 위해서 한참이나 기다려야 했다. 그의 그림을 가까이에서 보면 마치 흙손으로 색을 칠해놓은 듯이 보였다. 그래서 사람들이 그의 작업실을 찾아와 그림을 가까이에서 보려 하면 렘브란트는 사람들을 서둘러 뒤로 밀어내며, "물감 냄새가 고약하니까 멀찌감치 뒤로 물러서서 보세요"라고 말했던 것이다. 한 번은 물감을 너무나 두껍게 칠해서 누구도 그림을 들어올릴 수 없었다는 소문도 있었다. 게다가 이렇게 두껍게 칠해진 장신구와 터번에 모형으로 그려진 것처럼 실제 보석과 진주를 박아넣은 경우도 있었다. 그래서 그의 그림은 멀리에서 볼 때에도 무척이나 강렬하게 보이는 것이다.

　호우브라켄은 렘브란트의 후기 화풍이 갖는 효과를 언급한 이외에도 렘브란트가 고객에게 고분고분하지 않았다는 발디누치의 지적을 그대로 인용했다. 1630년대에는 프레데리크 헨드리크마저도 렘브란트에게서 연작 '그리스도의 수난'을 마무리지어줄 작품을 얻기 위해서 몇 해를 기다려야 했다. 1654년에 포르투갈의 상인 디에고 단드라다는 한 소녀의 초상화가 실제 모델과 전혀 닮지 않았다는 이유로 수정을 요구했다.

당연한 불평이었다. 그때 렘브란트는 그가 그림 값의 지급을 보장하고 수정된 초상화가 실제 모델과 닮았는지 아닌지 판단하는 것을 화가 조합에 맡기자는 제안을 받아들일 때까지 그림에 절대 손대지 말라고 퉁명스레 대답했다.

그러나 안토니오 루포의 경우는 달랐다. 루포는 렘브란트에게 「아리스토텔레스」(그림159)와 짝을 맞추려 주문한 「알렉산드로스 대왕」(Alexander the Great)과 「호메로스」(Homer)를 1661년에 받았다. 그로부터 1년 후 루포는 「알렉산드로스 대왕」이 임시방편으로 여러 조각을 꿰매어 이어붙인 캔버스에 그려졌다고 불평하면서, 미완성인 「호메로스」까지 마무리지어 달라고 요구했다. 렘브란트는 수정한 「호메로스」를 1664년에 반환했지만, 「알렉산드로스 대왕」은 완벽하게 그려진 그림이라 다시 손댈 필요가 없다고 항의한 것으로 보인다. 또한 자연의 빛에서는 꿰맨 자국이 보이지 않을 뿐 아니라, 루포가 새 그림을 고집한다면 첫 그림을 루포의 비용으로 돌려보내고 새 그림 값으로 600길더(첫 그림 값은 500길더였다)를 다시 지불해야 할 것이라고 버텼다. 그러나 렘브란트가 이 땅에서 살았던 마지막 해에도 그가 에칭 판화 169번을 구입했던 것으로 보아 렘브란트에게 큰 불만은 없었던 것 같다. 다른 후원자들도 너그러웠다. 1655년에 디르크와 오토 반 카텐부르크 형제는 렘브란트의 경제적 문제를 조금이라도 해결해주려고 렘브란트에게 시가보다 싸게 집을 팔려고 했다. 또한 "얀 식스 경의 초상화(그림109)에 버금가는" 오토의 에칭 초상화를 제작해주겠다는 렘브란트의 약속을 믿고 돈을 먼저 지불하기도 했다. 에칭 판화 값도 당시로서는 파격적인 400길더로 책정했다. 프란센의 초상화(그림185)가 처음에는 오토의 초상화로 시작된 것이라 주장하는 학자들이 있지만, 어쨌거나 그 에칭 초상화는 영원히 완성되지 못했다. 또 두 형제는 렘브란트에게 그리스도의 수난 연작을 만들어 달라며 동판을 미리 제공했지만 단 한 장도 돌려받지 못했다. 그럼에도 디르크는 꾸준히 렘브란트를 후원해주면서 「성전의 시므온」(Simeon in Temple)을 주문했다. 한 목격자의 증언에 따르면, 렘브란트가 세상을 떠나던 날, 그 그림은 미완성인 채로 이젤에 걸려 있었다고 한다.

이런 사례들에서 보듯이 렘브란트에게 일거리가 부족한 적은 없었다. 발디누치는 렘브란트가 색을 다루는 솜씨가 일품이었기 때문에 초상화가로서 인기를 누렸다고 생각했으며, 호우브라켄은 렘브란트의 그림을 얻

으려면 누구나 오랜 시간을 기다려야 했다는 기록을 남겼다. 1660년대에
는 시청과 포목상인조합이 렘브란트의 후원자가 되었다. 렘브란트의 거
친 화풍을 잘 알고 있었겠지만, 시청 직원들은 렘브란트에게 커다란 역사
화를 그려달라고 요청했다. 렘브란트가 평생동안 그린 그림 중에서 가장
큰 그림이었다. 한편 포목상인조합이 렘브란트에게 주문한 그림은 그가
공식적으로 그린 마지막 집단 초상화가 되었다.

　1661년에 렘브란트는 암스테르담 시가 마련한 새 청사를 장식하는 작
업에 참여하게 되었다. 반 캄펜이 고전주의 양식으로 설계한 그 웅장한
건물은 1648년에 건설되기 시작하여 1655년에야 완공되었다. 새 청사
의 장식을 위한 첫 주문은 당시에 유행하는 양식으로 그림을 그리던 플
링크와 볼과 같은 화가들에게 주어져 렘브란트는 이 일에 뒤늦게야 참
여했다. 시장실의 장식을 맡은 볼은 뇌물을 단호히 거절하고 적들의 위
협에도 한 발짝도 물러서지 않은 로마의 파브리티우스 집정관에 대한
이야기를 아름다운 그림으로 그려냈다(그림189). 집정관의 냉정한 모습
이 시장들의 확고한 신념을 반영한 것처럼, 시청 건물 내의 모든 그림과
조각이 비슷한 교훈을 담고 있었다. 1659년에 플링크는 건물 전체를 사
방으로 두르고 있는 천장이 높은 복도를 모두 12점의 거대한 아치형 그

림으로 장식해달라는 주문을 받았는데, 정치와 전쟁을 주제로 한 그림이어야 한다는 조건이었다. 그는 성서와 로마의 영웅에 대한 이야기로 넉점을 그렸고, 나머지 여덟 점은 네덜란드의 옛 거주민이던 바타비아족이 부패한 로마 총독들에 맞서 항거한 역사를 연대순으로 그렸다.

바타비아족의 항거는 로마의 역사학자 타키투스의 책에 자세히 기록되어 있었다. 그들의 항거는 네덜란드인의 스페인에 대한 항거와 비교되었다. 작가들은 바타비아족의 지도자 클라우디우스 시빌리스가 겨냥한 목표는 로마제국 자체가 아니라 네덜란드에 파견된 부패된 로마 관리들이었다고 주장했다. 어쨌거나 네덜란드 혁명은 암스테르담을 경제적으로 부흥시켰고, 이를 바탕으로 암스테르담은 북유럽에서 가장 큰 시청을 세울 수 있었기 때문에 바타비아족을 본보기로 삼겠다는 생각은 당연한 것이었다.

그러나 시정부는 네덜란드 공화국의 실질적 국부인 오라녜 가의 윌리엄 1세를 클라우디우스 시빌리스의 환생으로 내세우고 싶어하던 오라녜 가의 눈치를 보지 않을 수 없었다. 정치적으로 독립되어 있기는 했지만 암스테르담은 오라녜 가의 지지자들과 평화로운 관계를 유지하려 애썼다. 공화국이 1653년에 일시적으로 스타드호우데르라는 지위를 폐지했을 때에도 오라녜 가는 군 통수권을 유지하면서 대중의 폭넓은 지지를 받았다. 그래서 프레데리크 헨드리크가 세상을 떠나 홀몸이 된 아말리아 반 솔름스가 암스테르담을 방문하겠다는 소식에 시정부는 복도를 장식할 계획을 세웠던 것이다.

플링크는 화려한 화풍을 즐겼지만 세련된 국제적 감각을 지니고 있었던 까닭에 복도의 장식을 단일한 방향으로 조화있게 꾸밀 완벽한 프로그램을 만들었다. 그러나 플링크는 일부 그림들을 스케치만 끝낸 상태에서, 게다가 첫 주제인 「클라우디우스 시빌리스와 바타비아족의 공모」(Conspiracy of the Batavians under Claudius Civilis)마저도 실물크기의 캔버스에 수채물감으로 스케치만 끝낸 상태에서 1660년 2월 갑자기 세상을 떠나고 말았다. 더 이상 시간을 지체할 틈이 없었던 시정부는 전체 프로젝트를 한 화가에게 맡기는 대신에 여러 화가들에게 나누어 재주문하기로 했다. 리벤스, 야코브 요르단스(Jacob Jordaens, 1593~1678), 울리안 오벤스(Jurriaen Ovens, 1623~78)는 주문받은 그림들을 서둘러 인도해주었지만, 플링크가 첫 주제로 삼은 그림은 여전히 미완

성인 상태였다. 마침내 시정부는 렘브란트에게 이 그림을 그려달라고 요청했다. 이는 강렬한 키아로스쿠로의 대가로 명성이 높았던 렘브란트가 마음껏 재능을 펼쳐 보일 수 있는 어둠이 테마인 그림이었다(그림 190). 타키투스에 따르면, 바타비아족은 연회를 핑계로 동굴에 모여들었다. 그들은 포도주를 마시면서 봉기 계획을 세웠다.

렘브란트는 연회용 테이블을 중심으로 모인 반도들이 지도자에게 맹세하는 진지한 모습을 그렸다. 감추어진 불빛에 그들의 칼이 번뜩인다. 한 남자가 술잔을 높이 쳐들고 다른 남자는 잔을 움켜쥐고 있다. 술을

단숨에 들이켜 그들의 단호한 결의를 보여준다. 은밀한 공모를 이보다 극적으로 표현할 수 있었을까? 그러나 거의 1년 동안 시청에 전시되었던 이 그림은 1662년 수정해달라는 요구와 함께 렘브란트에게 반송되었다. 렘브란트가 무슨 이유로 어떻게 이 그림을 수정해야 했는지에 대해서는 알려진 바가 없다. 어쨌거나 렘브란트는 약간만 변화를 주고 싶어 했지만 시청과 재계약을 체결할 수 없었다. 결국 렘브란트가 이 그림을 보유하게 되었고, 그는 원래 6×5미터의 크기이던 이 그림을 2×3미터의 크기로 잘라냈다. 필경 판매하기 위한 목적이었을 것이다. 시청에 비

어 있던 공간은 1663년경 플링크가 수채물감으로 스케치한 것을 오벤스가 유채로 마무리지은 그림으로 채워졌다.

렘브란트가 이 그림의 구도를 스케치한 것(그림191)에서 상실된 부분을 짐작해볼 수 있다. 전체가 동굴처럼 묘사된 캔버스는 시청 복도의 구조를 그대로 반영한 높다란 아치형이다. 몇 그루의 나무들은 수목이 우거져 있는 이 사건의 배경을 암시하지만, 렘브란트는 밝은 빛을 비추어 바타비아족의 모임에 초점을 맞추었다. 그림에서 시빌리스의 양편에 있는 인물들은 최대한 단순히 표현된 반면에 지도자인 시빌리스는 당당한

190
「클라우디우스
시빌리스와
바타비아족의
공모」,
1661~62년경,
캔버스에 유채,
196×309cm,
스톡홀름,
국립박물관

191
「클라우디우스
시빌리스와
바타비아족의
공모」,
1661~62년경,
펜과 갈색 잉크,
갈색과 흰색의
엷은 칠,
19.6×18cm,
뮌헨,
국립미술관

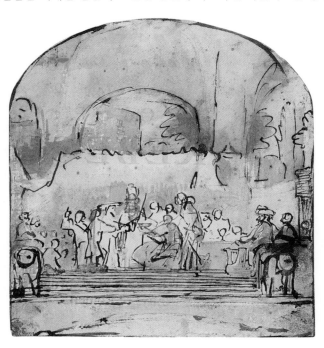

모습으로 테이블 뒤편에 배치되어 다른 사람들에 비해서 훨씬 강한 인상을 준다. 그러나 렘브란트는 배경을 대폭 잘라냄으로써 맹약의 행위에 초점을 맞추었다. 멀리 떨어져서 눈을 아래에 두고 볼 때, 맹약의 행위는 어두운 배경에서 불빛에 빛나는 것처럼 보인다. 어떤 부분은 황금 목걸이와 칼에서 반사되는 빛을 그려낸 것으로 보이지만, 무엇을 상징하려 그린 것인지 짐작하기 어려운 부분들도 있다. 테이블 뒤의 벽에 짧게 수직 방향으로 반복한 붓질은 가두리 장식이 달린 명예의 천을 가리키는 듯하다. 테이블보는 빛을 잘 반사하는 단순한 천이라기보다 엷은

노란색 물감으로 빚어낸 창조물이다. 렘브란트는 뻣뻣한 붓을 다양하게 사용하면서도 팔레트 나이프, 심지어 손가락까지 도구로 사용한 것이 틀림없다. 이처럼 거친 외형은 네덜란드의 기초를 닦은 조상들의 영웅적 행위를 떠올려주기에 충분했다. 따라서 이 그림의 스케치를 보고 작업의 진행 과정을 지켜보았을 시청 직원들도 그 결과를 어렵지 않게 예측할 수 있었을 것이다. 그런데 그들은 왜 전시되어 있던 그림을 렘브란트에게 수정해달라고 요청했던 것일까? 왜 이 그림은 시청으로 되돌아갈 수 없었을까?

 이 그림이 거절된 이유에 대해서는 온갖 의견이 난무한다. 렘브란트가 시청이 제안한 그림 값을 거부한 때문이란 주장이 있는가 하면, 렘브란트의 그림이 오라녜 가의 리더십을 지나치게 강조했기 때문이었다는 주장도 있다. 그러나 가장 그럴 듯한 주장은 바타비아족과 그들의 '야만적 의식'을 거친 화법으로 그려낸 것이 시빌리스와 그 동료들을 영웅시하던 당시 사람들의 생각과 모순되었기 때문이란 것이다. 낙서하듯이 마구 그린 듯한 화법이 결정적인 이유는 아니었을 것이다. 호우브라켄도 인정하듯이 멀리에서 볼 때에는 그 인물들이 우리에게 얼마나 강렬한 인상을 안겨주는가! 따라서 반란군의 모습과 칼의 맹세가 결정적인 이유였을 것이라 생각된다. 술기운에 열을 올리고 폭력적인 언사에 흥분된 모습은 네덜란드 역사학자들이 찬양했던, 부패에 대한 합리적 도전으로 보이지 않았다. 오히려 타키투스의 기록대로 원시적 야만인에 더 가까운 모습이었다. 화가들은 전통적으로 바타비아족에게 소풍나온 사람들처럼 우아한 옷을 입혀주었다. 렘브란트처럼 야밤의 술잔치에 참석한 사람들처럼 그리지 않았다. 전통적인 그림들에서 바타비아족은 마치 신사협정을 맺는 것처럼 젊은 시빌리스와 정중하게 악수를 나눈다. 렘브란트 이전에는 어떤 화가도 그들의 맹세를 중세답게 칼의 맹세로 해석하지 않았다. 칼의 의식이야말로 타키투스의 글을 그대로 살려낸 것인데도 말이다.

 렘브란트는 원전의 내용과 정신을 동시에 담아내려 애썼다. 그는 타키투스의 원전에 따라 시빌리스를 애꾸눈으로 그린 최초의 화가였다. 17세기에 영웅을 묘사할 때 지켰던 불문율을 과감히 탈피한 것이었다. 렘브란트를 개인적으로 알고 지낸 헤르라트 데 라이레세(Gerard de Lairesse, 1641~1711)는 고전주의 화가답게, 가장 유리한 시점(視點)에

서 인물을 묘사하여 육체적 결함을 감추라고 충고했다. 그의 충고대로라면 애꾸눈의 사내는 옆모습으로 그려져야 마땅했다. 그러나 렘브란트는 이런 원칙을 무시했다. 예술사가 H. 반 데 발(H van de Waal)이 주장하듯이, 그 시대 사람들은 "뱃사공과 채탄 인부를 노골적으로 그려낸 렘브란트의 그림에 놀라지 않을 수 없었을 것이다."

이는 이 시기에 렘브란트의 예술세계가 점점 독자적 방향으로 흘러가고 있었다는 증거일 수 있다. 그가 예외적으로 세련되게 그려낸 포목상인조합 대표들의 집단 초상화(그림192)에서도 이런 독자적인 방향이 확연히 드러난다. 상인 대표들은 이 집단 초상화에 상당히 만족했던 것으로 알려졌다. 모자를 쓴 다섯 남자는 똑같이 염색된 천으로 만든 옷을 입고 있다. 그들 뒤에는 모임을 가진 건물의 관리인이 서 있다. 화법은 렘브란트 후기의 특징을 그대로 보여주지만, 구도와 색의 안배 그리고 빛은 다소 전통적이다. 포목상인조합의 회의실에 걸려 있던 여러 집단 초상화들은 모두 상인 대표들은 앉아 있고 관리인은 서 있는 구도였다. 렘브란트의 초상화는 테이블을 중심으로 상인 대표들을 배치한 것까지는 다른 그림들과 같지만, 한 사람이 의자에서 일어선 모습으로 그려 전통적인 구도에 변화를 주었다. 따뜻한 느낌을 주는 붉은 테이블보가 검은색과 흰색의 옷이 자아내는 엄숙한 분위기를 완화시키며, 렘브란트의 다른 초상화들에 비해서 유난히 밝게 처리된 빛에 부드러운 기운을 안겨준다. 왼쪽 위의 창문에서 들어온 대낮의 햇살이기 때문이겠지만 그 햇살은 얼굴에 짙은 그림자를 드리우고 있다.

이 그림은 모델들이 모두 약간 위쪽에서 정면을 바라보고 있다는 점에서 17세기의 전통적인 집단 초상화들과도 뚜렷이 구분된다. 정면을 향한 대표들의 시선 때문에 흥미진진한 해석들이 주어졌다. 한 남자가 책에 기대어 일어선 모습을 지적하면서 많은 평론가들은 이 그림을 공개 이사회 장면이라 해석했다. 청중으로 참석한 회원들이 대표들에게 퍼부어대는 질문에 대표들이 성실한 책임의식 혹은 성급한 조바심을 보여준 것이란 해석이었다. 그러나 상인 대표들은 주주들과 모임을 갖지 않았던 것으로 알려져 있다. 따라서 그들이 약간 위쪽에 앉아 있는 듯한 구도는 그림이 전시될 커다란 회의실의 벽의 위치를 고려한 것이라 생각된다. 한편으로 렘브란트가 한 순간을 포착해서 그림을 그렸다는 점도, 모델들의 나이와 외형적 특징을 분명히 드러내면서 안정된 자세를

192
뒤쪽
「암스테르담
포목상인조합의
대표들」,
1662,
캔버스에 유채,
191.5×279cm,
암스테르담,
레이크스
국립미술관

취한 모습을 그렸던 17세기의 초상화 기법을 뛰어넘는 것이다. 그러나 지금까지 전해지는 석 장의 준비용 데생과 X선 촬영의 결과, 모델들의 위치와 자세가 여러 차례 수정된 것으로 보아 렘브란트가 의도적으로 한 순간을 포착해서 그리려한 것은 아니라고 여겨진다.

그러나 우리는 이런 세심한 수정작업에서 렘브란트가 대표들의 일관된 정신 자세를 보여주고, 관찰자와 모델이 직접 교감하는 느낌을 빚어내기 위해서 얼마나 노력했던가를 짐작해볼 수 있다. 일어선 사내가 몸을 앞으로 기울이면서 얼굴을 돌려 시선을 정면으로 향하는 자세는 상당히 인상적이다. 깊은 생각 중에 방해를 받은 때문일까? 준비용 데생에서 확인되듯이, 렘브란트는 이런 자세를 그려내기 위해서 수 차례 수정을 거듭했다. 다른 네 남자의 시선도 무엇인가에 집중하고 있어 청중 혹은 관찰자의 질문에 귀를 기울이는 것처럼 보인다. 그러나 이들의 이러한 자세에는 이들이 조합 전체에 대한 책임감을 분명히 갖고 있으며 그 책임을 떠맡기에 적합한 인물들이란 주장이 담겨 있다. 의장인 듯한 사내가 오른손으로 회계장부로 추정되는 책에서 무엇인가를 지적하자, 가운데에 앉아 있는 두 남자는 회계장부를 향해 몸을 약간 기울인다. 렘브란트는 그들을 포목상인조합의 수호자로서 책임과 의무에 충실한 사람들로 그려냈다. 또한 망루에서 타오르는 봉홧불들이 희미하게 그려진 오른쪽에 걸린 그림으로 그들의 역할을 암시해준다.

「암스테르담 포목상인조합의 대표들」(The Syndics of the Drapers' Guild of Amsterdam)은 렘브란트가 말년에 그린 초상화의 특징을 단적으로 보여주는 예이다. 마지막 10년 동안 그린 초상화가 상당수 전해지는 것으로 볼 때 이런 초상화 기법이 대단한 성공을 거두었던 것으로 여겨진다. 그 중에서 렘브란트가 직접 그린 그림은 십여 점 남짓이며, 대부분의 그림은 조수들이나 가까운 동료화가들이 그린 것이었다. 「유대인 신부」(The Jewish Bride, 그림193)는 렘브란트가 각 인물을 얼마나 몽상적으로 그렸는가를 잘 보여준다. 예전에 비해서 훨씬 강렬한 빛이 모델들의 얼굴과 상반신에 집중된다. 게다가 빛은 손까지 환히 밝혀준다. 머리 위쪽에 위치한 광원(光源)은 부부의 눈과 목에 그림자를 드리우고 있어 그들의 눈은 붉은색, 갈색, 회색, 검은색 물감이 풀어진 불가사의한 연못처럼 느껴진다. 홍채에 비친 하얀 점들이 생동감을 더해준다. 코끝과 이마에서 반짝이는 윤기는 얼굴에 3차원의 입체감을 안겨준

193
「이삭과
리브가로
분장한 부부의
초상 혹은
유대인 신부」,
1663~65년경,
캔버스에 유채,
121.5×166.5cm,
암스테르담,
레이크스
국립미술관

다. 또한 부부의 막연한 얼굴은 뚜렷한 윤곽이나 살붙임이 없어 더욱 인간답게 보인다. 물감을 덧칠하고 깃털 붓을 사용해서 얼굴을 그려낸 렘브란트의 복잡한 기법은 아른거리는 효과를 빚어내면서 얼굴 표정의 무한한 가능성을 암시해주었다.

이 부부의 이름은 알려져 있지 않지만 그들은 우리에게 무척이나 낯익은 사람처럼 느껴진다. 사랑으로 맺어진 결혼의 행복까지도 느끼게 해준다. 렘브란트는 성서 시대의 부부인 이삭과 리브가의 모습을 묘사한 라파엘로의 구도를 본떠 이 초상화를 그리면서, 리브가를 실제의 유

대인 신부로 바꿔놓았다. 렘브란트는 부부의 시선을 애매하게 처리하고 두 인물을 부동자세로 그려 그들이 깊은 사색에 빠져 있는 것처럼 보이게 했다. 두 사람간의 소통은 말없이 이루어지지만, 서로에게 살짝 기댄 모습이기 때문에 본질적으로는 물리적이다. 남자의 왼손은 신부의 어깨에 얹혀 있고 오른손은 신부의 가슴에 살며시 대고 있다. 애무라기보다는 보호하고 지켜주겠다는 표시이다. 신부도 왼손의 손가락을 살짝 펴서 남자에게 응답한다. 렘브란트는 전문가답게 손의 모습에 차이를 두

었다. 살빛은 거의 동일하지만 여자의 손이 좀 더 따뜻하게 느껴진다.
남자의 손등에 비친 흰빛은 남자의 거칠고 건조한 살결을 나타내려고
거친 붓으로 가볍게 두들겨 그렸다. 두 사람의 손이 서로 겹쳐 있기는
하지만, 손가락에서 확인되는 붓질의 방향에서 여자의 손과 남자의 손
이 교차되는 각도가 분명하게 드러난다.

렘브란트의 후기 초상화에 담긴 인간적인 냄새가 엄격히 계산된 결과
라 하더라도 그 자연스런 아름다움 때문에 인간적인 분위기는 더욱 빛
난다. 후기의 데생도 비슷하다. 주변에서 얼마든지 볼 수 있는 주제를

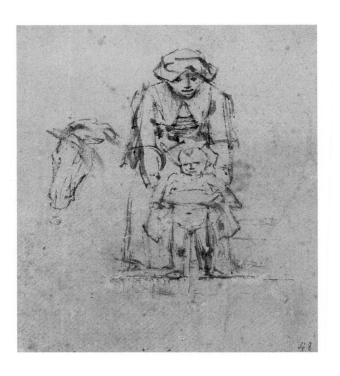

194
「오줌 누는
소년과 여인
그리고 말의
얼굴에 대한
연구」,
1659~61년경,
갈대 펜과
갈색 잉크,
13.5×11.8cm,
암스테르담,
레이크스
프렌텐
카비네트

훨씬 개략적으로 그린 데생들도 관찰을 바탕으로 한 것이 분명하다. 특
별한 의도없이 그려본 듯한 스케치에서, 렘브란트는 오줌을 싸는 아기
를 부축해주는 여인과 말 얼굴을 나란히 그렸다(그림194). 두 스케치는
갈대 펜의 갈라진 선을 뚜렷이 보여준다. 드라이포인트와 마찬가지로
갈대 펜의 불규칙한 끝은 상대적으로 부드러운 효과를 자아내는 반면
에, 각진 선은 군더더기를 완전히 덜어낸 듯한 느낌을 준다. 변화무쌍한
폭을 지닌 선들과, 거듭해서 그렸지만 여전히 부분적으로 미완성인 윤
곽 때문에, 이 데생은 렘브란트가 후기에 상징적으로 그린 그림들과 동

일선상에 놓인다. 그러나 이 데생에서 인물의 행동을 파악하기에 부족한 것은 없다. 눈과 코가 한두 개의 짧은 선으로 그려졌고, 정교한 관찰의 결과일 수밖에 없는 아기의 배꼽과 왼쪽 정강이의 그림자는 두 인물이 하나의 공간에 있는 것으로 보이게 한다.

렘브란트가 후기에 종교를 주제로 그린 데생도 일상적인 삶을 그린 데생과 비슷하다. 배경을 분명하게 제시하지 않은 채 몇몇 인물들로 내용을 압축하고 있어 그 주제가 무엇인지 확인하기는 어렵다. 가령 1650년대 말, 정확히 말해서 그가 베드로란 인물에게 혼신의 힘을 쏟고 있을

195
「베드로의
장모를
치유시켜주는
그리스도」,
1658~60년경,
갈대 펜과
갈색 잉크,
갈색 엷은 칠,
흰 바탕색에
수정,
17.1×18.9cm,
파리,
커스토디아 재단
네덜란드 연구소

즈음에 그린 「베드로의 장모를 치유시켜주는 그리스도」(Christ Healing Peter's Mother-in-Law, 그림195)는 상당히 예외적인 데생이다. 이 사건은 그리스도의 삶에서 일대 전환점이었기 때문에 렘브란트가 관심을 갖지 않을 수 없었을 것이다. 열병에 걸린 베드로의 장모를 치유시킨 것은 그리스도가 최초로 행한 치유의 기적이었다(「마르코 복음」 1 : 29~31). 그때부터 병자들이 구름처럼 그리스도를 찾아오기 시작했고 그리스도는 그들을 치유시켜주었다. 이 기적은 그리스도의 명성을 널리 알리는 계기가 되기도 했지만, 그리스도의 죽음을 예언하는 것이기도 하다. 이

데생은 치유의 행위에 초점을 맞추고 있다. 그리스도가 베드로의 장모의 두 손(복음서에는 한 손이라 되어 있다!)을 잡고 침대에서 일으키는 행위는 물리적 치유이지만 눈빛으로 정신적 치유를 행한다. 베드로의 장모는 얼굴을 들고 예수의 눈빛을 응시한다. 한치의 의혹도 없이! 치유의 기적이 믿음에 바탕을 둔 것이기는 하지만, 치유의 행위에 육체적 수고가 따른다는 사실이 그리스도의 앞으로 수그린 몸과 두 다리의 위치에서 분명히 읽힌다. 이런 해석은 그리스도의 세속적인 면을 강조한 복음의 편지에 근거한 것이다. 갈대 펜의 다채로운 흔적들, 흰 바탕색에서의 수정, 손가락 자국이 선명한 엷은 칠 자국들이 남아 있는 데생도 기적의 치유만큼이나 물리적이다.

그림이나 판화와 무관하게 그려지고 정확한 묘사가 생략된 후기의 데생들은 자신의 관심사에 몰두한 화가의 모습을 떠올려준다. 렘브란트의 후기 역사화들은 상당히 큰 캔버스에 그려져 단순히 개인적 취향으로만 그린 것이라 생각하기 어렵지만, 주문받아 그린 것이란 뚜렷한 증거도 없다. 따라서 구입자를 찾을 수 있을 것이란 확신없이 독자적으로 그렸을 가능성이 훨씬 높다. 게다가 이 시기의 종교화들은 교훈적 이야기에 대한 렘브란트의 개인적인 해석을 그대로 보여준다. 그 중에서 가장 통절한 작품이 마지막 해에 그린 「돌아온 탕자」(The Return of the Prodigal Son, 그림196)이다.

머리 위의 광원은 렘브란트가 후기 초상화에서 즐겨 사용한 수법이었다. 아버지가 못된 아들의 어깨를 두 손으로 감싼 모습을 빛이 밝게 비춰준다. 아버지의 손과 아들의 셔츠는 동일한 계열의 색으로 처리되어 두 사람의 깊은 유대감을 암시해준다. 렘브란트는 손가락의 붓질과 셔츠의 붓질을 달리하여 아버지의 손가락이 아들의 등에 깊숙이 들어간 듯한 효과를 만들어냈다. 아버지의 피곤에 지친 얼굴 표정과 꼭 다문 입술은 무언의 용서를 의미한다. 상처투성이의 발바닥을 드러내며 무릎을 꿇은 아들은 얼굴을 아버지의 가슴에 묻고 있다. 이런 참회의 모습은 아들의 얼굴 표정을 강조해온 회화의 전통에서 벗어난 것이다. 렘브란트는 다채로운 감정 표현의 달인으로 유명했던 그리스의 화가 티만테스(Timanthes)의 일화를 알고 있었을 것이다. 사랑하는 딸 이피게니아를 잃은 아가멤논의 슬픔을 표현하기 위해서 티만테스는 얼굴을 두 손으로 가리는 방법을 택했다. 아가멤논의 슬픔을 어떤 식으로도 표현할 방도

196
「돌아온 탕자」,
1666~68년경,
캔버스에 유채,
262×206cm,
상트페테르
부르크,
에르미타슈
미술관

가 없었기 때문이었다. 이와 마찬가지로 탕자의 안도감과 아버지에게 감사하는 마음을 얼굴 표정으로 드러내기란 불가능했을 것이다. 이 이야기를 묘사한 대부분의 그림에서 탕자는 가족들과 하인들에게서 따뜻하게 환영받는 모습으로 그려진다.

「돌아온 탕자」는 인간 관계의 한 순간을 그린 것으로 관찰자에게 깊은 사색을 촉구한다. 렘브란트의 후기 역사화는 대부분 똑같은 이야기 구조를 갖는다. 「아리스토텔레스」(그림159)와 「밧세바」(그림163)는 이런 작품들의 전형적인 주제인 동시에 이상적인 관찰자이다. 인간에게 주어진 고난을 깊이 생각할 수 있고 인간의 윤리의식에서 벗어나지 않는 사람이 되기를 관찰자들에게 촉구하는 셈이다. 후기에 들어 렘브란트는 고대 그리스 · 로마 시대와 성서 시대에서 도덕적으로 귀감이 될만한 인물들을 찾아내 모델로 삼았다. 티투스 리비우스(Titus Livius, 기원전 59~기원후 17)가 쓴 로마의 역사에서 중추적인 사건인 「루크레티아의 자살」(The Suicide of Lucretia, 그림197)까지도 도덕적 교훈이 담긴 애가가 되었다. 루크레티아는 로마 마지막 황제의 잔인한 아들 섹스투스 타르퀴니우스에게 강간을 당한 뒤 남편과 아버지의 간청에도 불구하고 자살의 길을 택했다. 그녀는 단검으로 심장을 찌르기 전에 남자들에게 그녀의 정절을 위해 복수해주기를 간청했다. 결국 그녀의 자살에 분노한 민중은 봉기를 일으켜 타르퀴니우스를 폐위시키고 로마 공화국을 탄생시켰다. 렘브란트는 1666년에 그린 그림에서 죽어가는 루크레티아의 모습을 실물 크기로 그렸다. 그녀는 이미 단검으로 왼쪽 옆구리를 찌른 뒤다. 옆구리에서 새어나온 새빨간 피가 하얀 옷을 적시고 있다. 힘없이 늘어뜨린 머리카락과 흐트러진 옷차림은 그녀에게 절망적인 행동을 취하지 않을 수 없게 만든 강간의 폭력성을 떠올려준다. 얼굴은 정면을 향하고 있지만 눈동자는 다른 곳을 향하고 있다. 남자들에게 그녀를 위해 복수해달라는 간절한 호소일까? 리비우스의 글에서도 그랬듯이 그녀가 관찰자에게 바라는 것은 동정이 아니다.

렘브란트는 이 주제로 적어도 두 점의 그림을 그린 것으로 추정되지만 그가 로마의 역사에서 주제를 택한 것은 드문 일이었다. 정치적 내용 때문에 급진적 공화주의자들이 이 그림을 주문했을 거라 추측하기도 하지만, 이런 그림들의 소유자에 대해 알려진 것은 1658년이 처음이었다. 당시 파산한 아브라함 베이스와 사라 데 포테르 부부가 렘브란트의 루

197
「루크레티아의 자살」,
1666,
캔버스에 유채,
105.1×92.3cm,
미네아폴리스 미술연구소

크레티아를 소유했던 것으로 알려지지만, 어떤 형식의 그림이었는지는 확인할 길이 없다. 1666년의 「루크레티아」가 어떤 목적에서 그려졌든 현대적 의미에서 정치 선전의 도구였다고 해석하는 것은 무리인 듯하다. 이 그림은 자살을 부추긴 타락한 왕정주의자들과 아무런 관계도 없을 뿐 아니라, 왕정주의자들을 몰아낸 공화주의자들을 영웅시하는 것도 아니기 때문이다.

라파엘로에서 티치아노까지 이탈리아의 르네상스 화가들도 루크레티아의 이야기를 나름대로 해석해서 그렸다. 따라서 렘브란트는 동일한 주제로 다시 한 번 그들에게 도전하는 기회를 갖고 싶었을 것이다. 라파엘로의 그림을 본떠 라이몬디가 만든 판화에서는 루크레티아의 정절을 찬양한 구절이 새겨진 받침돌 옆 로지아(한쪽에 벽이 없이 트인 복도 – 옮긴이)에 조각처럼 아름다운 여인이 서 있다. 렘브란트는 이 판화에서 루크레티아만을 택했지만, 그림에 배어 있는 멜랑콜리와 풍부한 색감은 티치아노의 후기 작품들, 특히 루크레티아의 강간을 어둡게 그린 그림들에 더욱 가깝다. 렘브란트는 이 이야기에서 군더더기를 과감히 덜어냄으로써 관찰자에게 그녀의 무고한 죽음을 묵상해보도록 촉구한다. 절제된 색, 그리고 그림자에 덮인 배경과 달리 핵심적인 부분에 두텁게 덧칠해진 물감의 생경함은 루크레티아의 고통을 그대로 드러내주기 때문이다.

렘브란트가 교훈적인 이야기를 그리는 데 사용한 투박하고도 거친 화법은 주제에 정확히 들어맞는 것이다. 렘브란트가 말년에 그린 자화상들에서 장중한 멋과 내면의 깊은 성찰을 느낄 수 있는 것은 이러한 화법 덕분이라 할 수 있다. 렘브란트가 말년에 그린 자화상들은 거친 표면으로 완벽한 효과를 빚어낸다. 상반신이나 7분신의 모든 자화상에서 피라미드 꼴의 몸뚱이가 캔버스를 가득 채우면서 밝은 빛이 비치는 얼굴을 떠받쳐주는, 강력하지만 조심스런 버팀대 역할을 해준다. 입체감있게 표현된 렘브란트의 얼굴은 곱슬거리는 잿빛 머리카락과 모자가 경계를 지어준다. 또한 움푹 들어간 눈은 외견상 관찰자를 바라보고 있지만 그 눈길은 내면의 세계를 향하고 있는 듯하다.

마지막 20년 동안 렘브란트는 그림을 그리는 화가의 모습으로 자화상을 자주 그렸다. 과거에는 판화를 제작하고 데생을 하는 모습으로 자화상(그림134)을 그렸지만, 이제는 얼룩진 작업복을 입고 화가용 모자를

쓰고 이젤 앞에 앉은 화가 혹은 그림 도구를 손에 쥔 화가의 모습으로 커다란 자화상을 그렸다. 얀 반 에이크 이후로 화가들은 화가용 모자를 쓰거나 그림 도구를 손에 쥔 모습으로 자화상을 그리기는 했지만 몸이 우람하고 산만해 보이는 모습의 화가로 그리지는 않았다. 오히려 언제나 깨끗하고 그 시대에 유행하는 옷을 입은 화가, 팔레트와 붓을 언제나 깔끔하게 정돈해두는 화가로서 자신들을 그렸다. 말하자면 충분한 보상을 받는 지식인처럼 대접받는 것이 화가들이 지향하는 바였다. 1621년의 한 목격자의 증언에 따르면 실제로 루벤스는 그림을 그리면서 방문객을 맞았고, 하인에게 편지를 받아쓰게 하였으며, 누군가 읽어주는 타키투스의 역사 이야기를 한귀퉁이에 편히 앉아서 들었다. 16세기와 17세기에 회화를 주제로 글을 쓴 작가들은 회화의 고상한 특성, 창작에 대한 충분한 보상, 시에 버금가는 예술성, 조각이라는 육체적인 예술에 비해 지적인 우월성 등을 강조하여 회화가 고결한 예술임을 증명하고자 했다. 그러나 현재 런던의 켄우드하우스에 전시된 자화상(그림198)에서 렘브란트는 이런 원칙을 완전히 무시해버렸다.

이 자화상에서 렘브란트는 거의 알아볼 수 없는 왼손에 팔레트와 몰스틱과 서너 개의 붓을 쥔 채 양손을 허리에 대고 서 있다. 얼굴은 지친 표정이다. 주름이 깊게 패인 이마, 꼭 다문 입술, 약간 아래로 처졌지만 과단성있어 보이는 아래턱! 코와 이마와 화가용 모자에 두껍게 칠한 물감은 유난히 두드러지고 산뜻하게 보여 작업을 막 끝낸 듯한 느낌을 준다. 정면을 응시한 화가의 자세에서 자신감이 물씬 풍긴다. 렘브란트는 예술의 세계를 지배하는 왕이었던 것이다. 오른쪽에 그어진 긴 수직선은 캔버스의 가장자리를 가리키는 것이리라. 렘브란트 뒤에는 두 개의 반원이 있다. 이 두 반원의 색은 배경과 너무나 비슷해서 작업실 안에 있던 어떤 물건을 표현하려 한 것은 아니었던 듯하다. 오히려 두 반원을 상징적 형상으로 읽어야 하는 것이 아닐까?

두 반원은 낡은 세계지도를 떠올려준다. 아니면 하늘과 땅을 각각 반원형으로 그린 한 쌍일 수도 있다. 실제로 암스테르담에서는 이런 지도들이 대량으로 제작되고 있었다. 당시의 그림에서 지도는 장식물이나 세계를 상징해주는 것이었다. 또한 렘브란트의 컬렉션을 포함해서 거의 모든 컬렉션에서 지도는 소우주를 만들어가려는 수집가의 열망을 상징해주는 도구였다. 따라서 반원은 렘브란트가 추구한 보편성이 담겨 있

는 상징물일 수 있다. 반 만데르와 반 호흐스트라텐의 예술론에서도 반원은 완벽한 화가들만이 누릴 수 있는 특권이었다. 렘브란트는 세 분야의 전문가로서, 회화의 모든 유형을 완벽하게 깨우친 화가로서 보편성에 대한 권리를 주장할 충분한 자격을 갖춘 예술가였다.

그러나 화가의 수작업을 중요시하는 회화에서 반원은 좀더 구체적인 의미를 갖는다. 기운찬 붓놀림으로 그려진 반원의 곡선은 렘브란트가 순식간에 그려낸 것처럼 보인다. 따라서 완벽한 원을 자유자재로 그려내면서 대가다운 면모를 과시했다는 이탈리아의 화가 조토(Giotto, 1267년경~1337)를 생각하며 반원을 그렸으리란 주장도 충분한 설득력을 갖는다. 바사리는 조토가 고대 그리스의 방식으로 이탈리아 회화를 '부활' 시킨 시조라는 주장의 증거로서 이 전설 같은 이야기를 동원했다. 이 이야기는 손으로 온갖 선을 완벽하게 그려냈다는 그리스 화가들의 전설을 되살려낸 것이기도 했다. 이런 점에서 반원은 렘브란트의 뛰어난 솜씨와 예외적으로 수작업을 강조한 화법을 가장 상징적으로 보여주는 것이다. 조토의 완벽한 원이 정확한 데생을 위한 훈련이었다면, 반듯하지는 않지만 대담하게 그려진 렘브란트의 원은 대가로서의 위상을 드러내 보인 것이다. 따라서 이런 유형의 그림은 조토의 전통에서 영향받은 것이 아니라 티치아노에서 활짝 꽃핀 베네치아 화파의 유산에서 영향받은 것이다. 검붉은 색으로 칠해진 렘브란트의 작업복도 이런 해석을 뒷받침해주는 듯하다.

반원과 렘브란트의 오른쪽에 약간 애매하게 그어진 직선의 선은 불완전해 보인다. 두 원의 크기가 서로 다르고, 직선은 수학자가 기하학 문제를 풀면서 연습장에 끄적거린 선처럼 보인다. 이 선들이 화가를 안정된 기하학적 공간 내에 고정시켜주는 것이 사실이라 하더라도, 렘브란트가 만족할만한 구도를 찾아내기 위해서 추상적인 선을 덧붙였다고 주장하는 것은 시대착오적인 발상이다. 오히려 그 진지한 자세에서 짐작할 수 있듯이 멜랑콜리한 화가의 성격을 드러내기 위해서 의도적으로 덧붙인 것일 수도 있다. 은유적인 표현기법의 교과서라 할 수 있는 책으로서 1644년 네덜란드어로 번역된 케사레 리파(Cesare Ripa)의 『도상학』(Iconologia)은 멜랑콜리가 기하학적 모형이 있는 모래밭을 배경으로 한 노파로 형상화될 수 있다고 가르친다. 자화상에서 화가의 진지한 표정은 렘브란트도 뒤러처럼 멜랑콜리를 창조적 활동의 필연적 부산물이라 생각했다는 증거

198
「자화상」,
1663~65년경,
캔버스에 유채,
114.3×94cm,
런던,
켄우드하우스

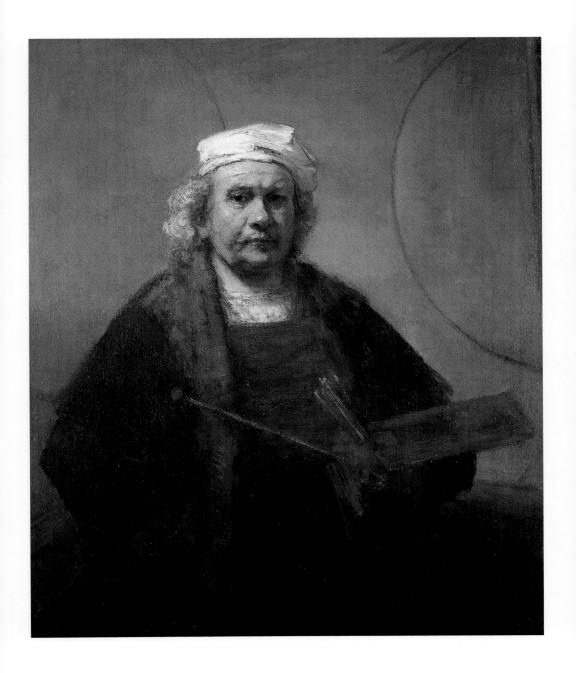

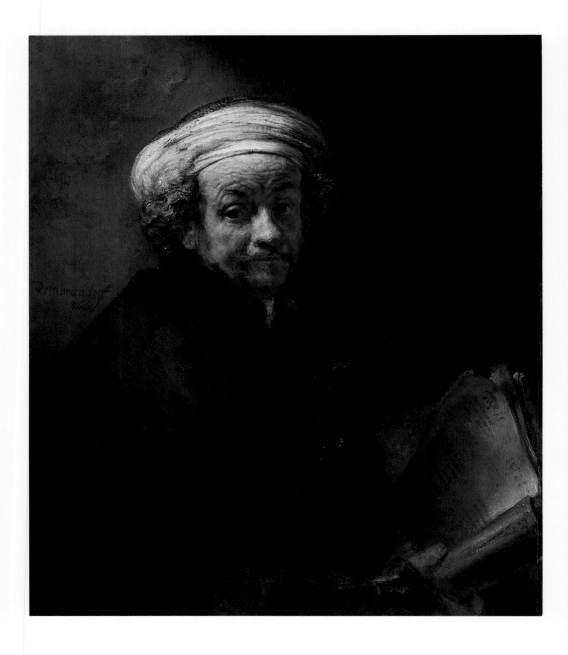

로 여겨진다. 만약 렘브란트가 이 자화상을 헨드리키에의 사망 이후에 그렸다면 멜랑콜리는 그에게 견디기 힘든 고통이었을 것이다. 설령 그렇지 않았더라도 멜랑콜리한 모습으로 그리면 훨씬 강렬한 자화상이 될 수 있다는 사실을 렘브란트는 잘 알고 있었을 것이다.

1661년에 그린 「사도 바울로로 분장한 자화상」(Self-Portrait as the Apostle Paul, 그림199)에서 렘브란트는 대담하게도 자신을 바울로와 동일시했지만 적어도 겉모습에서는 더욱 멜랑콜리하게 보인다. 손에 쥔 책과 겉옷 안에 감춘 칼은 바울로의 역할을 상징적으로 보여주지만 이런 물건들은 렘브란트의 얼굴에 비하면 부차적인 것이다. 의욕적이고 우스꽝스럽지만 체념한 듯한 표정은 렘브란트가 그려낸 얼굴 표정 중에서 가장 매력있어 보인다. 사도 바울로의 서한에서 우리가 받는 느낌을 제대로 살려낸 표정이기도 하다. 신약성서를 기록한 학자로서 성실한 목자였던 바울로는 프로테스탄트 신학자들에게 귀감이 되었다. 게다가 그는 그리스도의 제자들을 박해하던 사람에서 그리스도 정신을 가장 열렬하게 전파하는 사람으로 개종했다. 칼뱅과 그 추종자들에게, 바울로는 하나님이 진실한 믿음으로 회개하는 죄인을 구원해준다는 최초의 증거였다. 기독교 신앙에 대한 철저한 믿음과 인간의 허약함에 대한 멜랑콜리한 성찰을 겸비한 바울로는 렘브란트에게 매력적인 인물이었다. 따라서 그는 하나님의 말씀을 해석하고 지키는 사람으로서 바울로를 반복해서 그렸다(그림33). 바울로의 순교에서 언급되는 칼은 여기에서 그의 복음 전도를 의미한다. 따라서 가슴에 품은 칼은 "하나님의 말씀인 성령의 칼"(「에페소인들에게 보낸 편지」 6 : 17)이다. 렘브란트의 의문에 찬 시선과 체념적인 인종(忍從)은 세월의 연륜과 더불어 찾아온 한계에 대한 깨달음과 사색의 결과이다.

렘브란트의 후기 자화상은 화가의 위상에 대한 자신감과 인간의 복잡한 삶을 포착해서 형상을 부여하는 예술의 가능성에 대한 확신을 표현한 것이라 생각된다. 시무룩한 표정의 「52세 때의 자화상」(Self-Portrait at the Age of Fifty-two, 그림3)에서 호화로운 옷과 매력적일 정도로 인간적인 모습의 렘브란트는 적어도 그가 창조한 회화 세계의 제왕이 되었다. 말년의 자화상들에서는 얼굴에 살이 붙고 눈빛의 강렬함도 적잖이 사라졌지만, 깊은 눈에서 흘러나오는 안정된 시선은 렘브란트가 육안으로 관찰한 세계를 영민한 정신으로 재해석했을 것이란 인상을 안겨준다.

199
「사도 바울로로
분장한
자화상」,
1661,
캔버스에 유채,
91×77cm,
암스테르담,
레이크스
국립미술관

렘브란트가 세상을 떠나던 날 미완성인 채로 이젤에 남겨두었던 그림은 인간의 영혼에서 잉태되는 혜안의 세계를 시각적으로 표현해보려 혼신의 힘을 쏟는 화가의 모습을 잘 보여준다. 오토 반 카텐부르크를 위해 시작한 「아기 그리스도를 안은 시므온」(Simeon Holding the Christ Child, 그림200)에서 렘브란트는 1630년대부터 관심을 가졌던 주제로 다시 돌아갔다. 「루가 복음」(2 : 25~35)에 따르면, 성령은 늙은 시므온에게 하나님의 아들을 볼 때까지 죽지 않을 것이라고 말해주었다. 마리아와 요셉이 아들을 예루살렘 성전으로 데려갔던 날, 시므온은 성령의 인도를 받아 아기를 껴안았다. 그는 아기를 품에 안고 하나님께 감사하며 "주여, 주께서 약속하신 대로 이 종은 편안히 눈을 감게 되었나이다"라고 기도했다. 시므온의 두 눈은 맹인처럼 감겨져 있지만 내면의 눈은 진실을 볼 수 있었던 것이다.

200
「아기 예수를
안은 시므온」,
1668~69년경,
캔버스에 유채,
98×79cm,
스톡홀름,
국립박물관

"그는 자유와 그림과 돈만을 사랑했다." 1753년 프랑스의 예술평론가 장 바티스트 데샹(Jean-Baptiste Deschamps)은 렘브란트 사후에 우후 죽순처럼 쏟아진 수많은 의견들을 이렇게 간략히 정리했는데, 렘브란트 에 대한 요즘의 평가는 데샹의 이 간략한 선언에서 크게 벗어나지 못하 고 있다.

데샹의 지적대로 렘브란트는 자유와 그림과 돈을 사랑했지만, 가장 중 요한 것은 언제나 그림이었다. 반 만데르의 표현을 빌면, 엄청난 양의 작 품과 다양한 주제와 기발한 해석과 대담한 실험정신은 만능의 화가가 되 고자 하는 열정의 발로였다. 한편 데샹이 언급한 '자유'는 렘브란트가 하 층 계급의 사람들이나 예술과 관련되는 사람들과 어울림으로써 새로운 정신세계를 흡수하려 했다는 호우브라켄의 주장과 맥을 같이 한다. 렘브 란트는 사회적 자유를 '명예', 즉 상류사회의 계급구조와 대비시켰다. 따 라서 적어도 관습에서의 해방은 렘브란트의 예술세계를 특징짓는 점 중 의 하나이다. 한편 데샹이 세번째로 '돈'을 언급한 이유는 선뜻 설명하기 어렵다. 렘브란트는 돈 관리에 서툰 사람이었다. 어쩌면 제자들이 작업 실 바닥에 던져놓은 동전을 그리면서, 그림이 끝나는 대로 스승이 그 동 전을 주워 챙길 것이라며 스승을 조롱했다는 호우브라켄의 주장을 데샹 이 비판없이 믿어버린 탓일 수도 있다.

호우브라켄과 데샹 그리고 그들의 18세기 동료들이 보기에, 관례를 벗어나는 렘브란트의 행태와 '보통 사람'들을 향한 애정은 그의 예술에 나타나는 특징적인 것이었다. 그러나 그들의 생각에, 그런 특징들이 나 타난다는 것은 회화의 고결함을 대변해야 마땅한 화가에게는 결코 바람 직한 것이 아니었다. 따라서 렘브란트가 세상을 떠난 직후부터 산드라 르트, 펠스, 반 호흐스트라텐, 발디누치 등은 당시 사람들에게 '우리 시 대의 기적'이며 '우리 시대의 아펠레스'라고 찬양받던 그 위대한 화가 를 앞다투어 재평가하기 시작하면서 그의 예술세계의 변덕스런 면을 묵 과하지 않았다. 렘브란트의 그로테스크한 여인들, 색다른 옷차림, 그리 고 거친 화법은 고전주의적 화풍을 선호하던 당시 성향과 상충되는 것

201
알렉산더
코르다
감독의 영화
「렘브란트」에서
렘브란트 역을
맡은 찰스 로턴,
1936

이었다. 따라서 초기 평론가들은 렘브란트만의 고유한 특징에 가차없는 비난을 퍼부었다. 1681년 연극 평론가 펠스는 「앉아 있는 나부」(그림38)에 대한 자신의 생각을 이렇게 밝혔다.

> 덧없는 찬사에 우쭐해서, 티치아노나 반 데이크에게서
> 미켈란젤로나 라파엘로에게서 배우지 않고
> 대로의 길을 떳떳이 걷지 아니하고……
> 회화에서 최초의 이단자가 되려는 꿈으로
> 선으로 수많은 수련생을 유혹하려 한
> 렘브란트처럼 처신한다면 필연코 실패하리라.
> 그가 키아로스쿠로와 색의 배합에서
> 그 어떤 대가의 솜씨에 뒤지지 않았더라도
> 나신의 여인을 그리려 할 때
> 그 모델로 그리스의 비너스를 선택치 아니하고
> 헛간에서 토탄을 운반하는 여인이나 세탁부,
> 하찮은 여인을 택하면서도 그런 오류를
> 자연의 법칙에 순응하는 것이라 변명한다면
> 필연코 실패하리라. 빈약한 가슴,
> 볼썽사나운 손, 그리고 복부에 뚜렷한
> 코르셋 자국과 종아리에 남은 양말 대님의 자국,
> 그녀의 원래 모습이라며 이런 모든 것이 그려졌다.
> 그것이 그에게는 자연스런 것이었다. 규칙을 무시하고
> 인간의 팔다리가 지닌 완벽한 균형미를 거부한 그에게는!

펠스는 렘브란트를 "회화계 최초의 이단자"라 칭하면서 렘브란트에게 조심스런 찬사를 보냈지만, 지나친 사실주의에 대해서는 경계심을 늦추지 않았다. 여기에서 '최초'(first)라는 개념을 시간적으로 해석한다면 렘브란트의 독창성을 의미하게 된다. 그러나 렘브란트가 주름진 살과 비(非)고전주의적 팔다리에 심취한 최초의 화가는 아니었기 때문에, '최초'는 '뛰어난' 혹은 '걸출한'이란 뜻으로 해석될 수도 있다. 요컨대 렘브란트의 그림에 매료된 젊은 예술가들을 위해 쓴 글에서 짐작할 수 있듯이, 펠스는 렘브란트를 정통의 길에서 벗어난 변칙적 화풍의 창시자

라 평가한다. 한편 화가들에게 육체적 결함을 적당히 감추라고 충고한 화가이자 이론가였던 라이레세는 1707년의 한 글에서, 그도 젊은 시절에 "렘브란트의 기법에 특별한 애착"을 가졌지만 "예술의 절대적인 법칙"을 배운 후에는 렘브란트의 기법을 버리지 않을 수 없었다고 고백했다. 렘브란트의 예술세계에 대한 초기 평론들이 근거로 삼은 고전주의적 법칙은 18세기의 예술적 담론을 지배한 원리이기도 했다. 따라서 규칙의 파괴자인 렘브란트는 아카데미적 담론에서 변방에 머물 수밖에 없었다. 그러나 수집가들과 화가들은 렘브란트의 판화를 앞다투어 수집하고 있었다. 1751년에 렘브란트의 작품이라 여겨지는 모든 에칭 판화의 목록이 화상이자 미술품 감정가인 제르생에 의해서 작성되었다. 판을 거듭할 때마다 조금씩 달라지기는 했지만, 제르생의 목록은 최초로 유럽 출신의 한 예술가의 전 작품에 '설명을 붙인 목록'(catalogue raisonné)이었다. 진정한 계몽주의의 산물이었던 이런 목록들은 현대 예술사와 예술품 거래에서 반드시 필요한 품목이 되었다.

그러는 동안 화가들은 렘브란트의 판화를 모사하거나 밑그림을 조금씩 바꿔서 가내 수공업적으로 인쇄해내었다. 렘브란트의 가장 유명한 에칭 풍경화 중 하나인 「세 그루의 나무」(The Three Trees, 그림202)의 현란한 자연주의는 프랑스와 영국에서 풍경화의 발전에 결정적인 영향을 미쳤다. 「100길더의 판화」를 수정해서 인쇄했을 뿐 아니라 결국에는 여러 조각으로 잘라내기도 했던, 판화가이자 화상이었던 바이유는 「세 그루의 나무」를 복제한 후에, 그 복제품이 렘브란트의 원화를 '개선'한 것이라 선전했다. 바이유는 자연을 변덕스럽고 거대한 힘이라 생각한 18세기 말의 해석에 맞추어 인간적 섬세함과 휘몰아치는 비를 더없이 절묘하게 표현한 렘브란트의 판화를 지루하고 답답하게 잘못 수정한 것을 감추려고 렘브란트의 음산한 구름까지 바람을 가득 담은 뇌우로 극화시켰다.

18세기가 렘브란트의 어두운 풍경화, 성서의 일그러진 영웅들, 사색에 잠긴 표정의 트로니와 자화상에 관심을 보였다는 사실은 계몽주의 운동이 합리적인 철학과 사회와 예술만을 일방적으로 지향한 것은 아니었다는 증거이다. 18세기의 많은 예술작품에서 우리는 합리성에 대한 불안감을 읽어낼 수 있다. 이는 불합리성이란 괴물을 완전히 떨쳐낼 수는 없다는 깨달음의 발현이기도 했다. 합리성에 대한 불안감을 가장 집

202
「세 그루의
나무」,
1643,
에칭과
인그레이빙과
드라이포인트
그리고
황화염료로
채색,
유일판,
21.3×27.9cm

203
기욤 바이유,
「세 그루의
나무」
(렘브란트를
본뜸),
1770년대,
원작과 반대
방향으로 에칭,
메조틴트,
20.9×28.1cm

요하게 추적한 화가는 고야였다. 고야는 렘브란트의 판화를 모사하는
데서 그치지 않고, 렘브란트의 자연스런 선과 실험정신에 도전하겠다는
마음으로 렘브란트에 필적할 만큼의 많은 판화를 제작했다. 또한 고야
의 자화상들도 육체적 결함과 내면의 성찰을 담고 있어 렘브란트의 자
화상을 떠올려준다. 특히 후기에 속한 작품인 「아리에타 박사와 함께 있

204
프란시스코 고야,
「아리에타
박사와 함께
있는 자화상」,
1820,
캔버스에 유채,
115.6×79.1cm,
미네아폴리스
미술연구소

는 자화상」(Self-Portrait with Doctor Arrieta, 그림204)은 신중히 선별
된 빛과 정교하게 이루어진 마무리 작업에서 보이듯이, 고야가 렘브란
트의 후기 기법에 따라 그린 최고의 걸작 중 하나이다. 고야의 아마포
셔츠와 투박한 겉옷, 핏빛 같이 붉은 담요와 기운을 잃은 얼굴은 렘브란
트가 회화에서 실험하던 기법을 재현한 것이다.

고야가 이 자화상을 그린 1820년쯤 렘브란트는 더 이상 세련되지 못한 어정뱅이가 아니었다. 여전히 그림들의 투박함과 사실주의적 분위기가 그의 삶을 반영한 것이라는 평가가 지배적이었지만, 19세기 작가들은 렘브란트의 사회·예술적 일탈을 긍정적으로 해석했다. 계몽주의가 지배하던 문화에서 규칙에 얽매인 합리성을 단호히 거부했던 음악가와 작가와 화가는 오히려 '천재성'의 증거인 개성이 뚜렷한 예술가라는 찬사를 받았다. 따라서 렘브란트의 강렬한 색과 현란한 붓놀림에 매료된 낭만주의의 거장 외젠 들라크루아(Eugéne Delacroix, 1798~1863)는 "언젠가는 렘브란트가 라파엘로에 버금가는 위대한 화가였다는 사실을 사람들이 깨달을 날이 올 것이다"고 예언했다.

물론 신고전주의 화가 장 오귀스트 앵그르(Jean-Auguste-Dominique Ingres, 1780~1867)는 렘브란트를 라파엘로에 비교하는 짓거리를 '경거망동'이라 비웃었다. 들라크루아와 앵그르간의 설전은 19세기 말의 갈등, 즉 살롱전을 중심으로 한 아카데미풍의 그림에 대한 사실주의와 인상주의 화가들의 도전을 예고한 것이었다. 렘브란트는 귀스타브 쿠르베(Gustave Courbet, 1819~77)의 평범한 영웅들, 에두아르 마네(Edouard Manet, 1832~83)의 활달한 붓놀림, 드가의 사색적인 자화상, 그리고 맥닐 휘슬러(McNeill Whistler, 1834~1903)의 경쾌한 풍경화에 칭을 가능하게 해준 선구자였다.

1830년 벨기에가 네덜란드에서 독립하면서 네덜란드는 나라 전체가 뒤흔들렸고 그때부터 민족주의를 강조하지 않을 수 없었다. 그런 와중에 렘브란트가 범세계적으로 재조명되기 시작했고, 본넬 제독을 비롯한 네덜란드의 황금시대를 주도한 해군 사령관들과 더불어 렘브란트를 민족의 자긍심을 고취시켜준 영웅으로 부각시키려면, 그의 불미스런 이미지부터 씻어낼 필요가 있었다. 따라서 네덜란드의 지식인들은 렘브란트를 합리적이고 주도면밀한 성격으로 성공을 거둔 화가로 탈바꿈시켰다.

렘브란트를 새롭게 부각시키는 노력이 성공을 거두면서 렘브란트는 프랑스에서 반항적인 천재로 여겨지던 것과는 달리 네덜란드를 지켜주는 수호성령이 되었다. 그리고 벨기에가 루벤스의 기념물을 건립한 지 12년 후인 1852년, 네덜란드도 암스테르담에 렘브란트를 기억하기 위한 커다란 동상을 세웠다. 주철로 만든 그 동상은 진지하면서 존경할만한 시민의 모습이다(그림205). 또한 1882년 문화 역사학자 콘라드 뷔스켄

휘에트(Conrad Busken Huet, 1826~86)는 『루벤스의 땅』에 대응해서 씌어진, 네덜란드의 문화사를 폭넓게 다룬 역사책에 『렘브란트의 땅』이란 제목을 붙였다. 네덜란드의 예술사학자들도 렘브란트가 새롭게 얻은 위상을 필사적으로 지켜주었다. 네덜란드에서 가장 유명한 미술관 마우리초이스의 관장이던 아브라함 브레디우스(Abraham Bredius)는 1899년 렘브란트와 헤르트헤 디르크스간의 불륜 관계를 증명해줄 자료가 발견되자, 렘브란트가 힘겹게 얻은 정직한 가장(家長)이란 평판에 치명타를 가할지도 모른다는 생각에서 그 자료의 공개를 보류했다. 정직한 가장이란 이미지는 브레디우스가 렘브란트의 그림들을 집대성해서 1935년에 발표한 방대한 목록에 의해서 더욱 공고해졌다. 수많은 트로니와 신원을 알 수 없는 초상화에 그의 어머니와 아버지, 형제와 누이, 아내와 아들이란 제목이 붙여졌기 때문이다. 그러나 그 목록에 수록된 상당수의 그림은 렘브란트의 추종자들이 그린 익명의 인물들이었다.

1890년에는 독일의 철학자 율리우스 랑벤(Julius Langbehn)이 『교육자로서의 렘브란트』란 제목의 장편 애도시를 발표했다. 이 시에서 랑벤은 물질주의에 물든 독일을 안타까워하면서, 당시 명예 독일인이었던 렘브란트를 독일 민족의 진정한 정수가 응집된 본보기로 찬양했는데, 이는 나치의 통치 하에서도 독일 예술사에 커다란 영향을 미쳤다. 한편 빌헴 핀데르(Wilhem Pinder)는 1934년에 발표한 렘브란트의 자화상에 대한 연구에서, 독일의 민중정신이 렘브란트에게서 가장 완벽하게 표현되고 있다는 사실에 놀라움을 금치 못했다.

렘브란트에 대한 재평가는 자연스레 자료에 대한 연구, 그리고 기법과 화풍에 대한 연구로 이어졌다. 그리고 렘브란트 탄생 300주년을 맞은 1906년에 옛 거장을 기리기 위한 초대형 프로젝트가 1년 내내 진행되면서 렘브란트에 대한 평가가 터무니없이 부풀려졌기 때문에, 지난 40년 동안의 연구는 과거의 평가를 재점검해서 수정하는 식으로 이루어졌다. 렘브란트의 그림에 대한 면밀한 연구 결과, 브레디우스의 목록에 실리고 지금까지 전해지는 600여 점 이상의 작품 중 거의 절반이 위작임이 밝혀졌다. 또한 각 그림의 출처를 추적한 결과, 렘브란트가 판화로 가지고 있던 16세기 화가들의 그림에서 찾았다는 사실을 확인할 수 있다. 자료에 대한 연구에서도 렘브란트가 알고 지낸 사람들을 광범위하게 찾아내는 성과를 거두었다. 이들 연구를 통해서 렘브란트가 당시 문

205
화환이
놓여 있는
렘브란트의
동상,
1906년
7월 16일,
암스테르담

화계에서 지닌 위상을 좀더 정확히 알아낼 수 있었지만, 렘브란트를 그 자신이 본보기로 삼은 예술의 뿌리와 추구한 화법 그리고 사회적 상황이 빚어낸 결정체라고 결론짓기는 아직 어렵다. 렘브란트의 예술이 갖는 역사적 한계에도 불구하고, 렘브란트가 현대인의 눈을 사로잡는 이유는 그 개방성과 진술함 때문이다. 렘브란트 작품의 이런 개방성과 변화무쌍함 덕분에, '자유와 그림과 돈'을 향한 렘브란트의 사랑은 세대에 따라서 놀라울 정도로 달리 해석될 수 있는 것이다.

렘브란트의 예술세계는 독특한 면이 있어 당대의 예술가들만이 아니라 그 이후의 예술가들에게도 끊임없는 관심사였다. 예술계를 망라해서 생각할 때, 알렉산더 코르다(Alexander Korda) 감독의 영화 「렘브란트」는 지금까지도 렘브란트의 삶과 예술을 허구적으로 그려낸 최고의 작품이라 평가받는다. 이 영화에서 렘브란트 역을 맡은 찰스 로턴(그림201)은 '농부'로 태어난 까닭에 반닝 코크를 비롯한 귀족 계급과 화합할 수 없어 고뇌하고, 자신도 모르는 사이에 천재가 되어버린 낭만적 화가의

역할을 완벽하게 연기해냈다. 첫 장면에서 렘브란트는 시민군의 집단 초상화 주문을 거절하며 "나는 그들의 얼굴이 싫다. 나는 사스키아를 그리는 데도 바쁘다!"라고 중얼거린다. 그녀가 세상을 떠난 후 렘브란트는 점점 원칙에서 벗어난 그림에 빠져든다. 돈이나 명성보다 사랑과 영혼을 추구하는 예술의 길을 택한다. 잔소리꾼인 헤르트헤 디르크스로 상징된 암스테르담의 물질주의에 지친 렘브란트는 저녁 무렵 성서를 읽으러 물방앗간이 있는 집으로 돌아간다. 그때 그를 '돌아온 탕자'와 '엠마오 집의 그리스도'에 비유하는 장면이 펼쳐진다. 코르다는 렘브란트가 빚어낸 빛의 효과와 다양한 기법들을 훌륭하게 해석해냈다.

연극적인 '르푸수아르' 기법, 극단적으로 비대칭인 촬영, 밝은 벽에 비친 선명한 그림자를 사용해서 렘브란트의 그림에 나타나는 효과를 완벽하게 표현해냈다. 흑백의 뚜렷한 대비는 렘브란트의 에칭 판화를 그대로 떠올려주면서 에피소드의 서막을 알려준다. 렘브란트의 기법을 흉내내어 만든 코르다의 영화 촬영법은 1942년 한스 스타인호프가 나치의 지원을 받아 만든 「영원한 렘브란트」를 비롯해서 그 이후에 제작된 렘브란트의 전기 영화에 깊은 영향을 끼치기도 했지만, 앨프레드 히치콕 감독의 「악명높은 사람들」(1946)에서부터 월트 디즈니의 「신데렐라」(1950)까지 할리우드의 영화에도 적잖은 영향을 미쳤다.

코르다가 렘브란트를 괴팍한 천재로 묘사했고, 초기 평론가들이 그를 규칙의 파괴자로 집중 거론했던 이유가 무엇일까? 우리는 그 이유를 렘브란트가 말년에 그린 자화상 중 하나에서 찾아볼 수 있다. 렘브란트는 초기에 시도한 도전적인 사실주의적 기법을 한참이나 포기하고 있었지만 말년에 이르러 갑자기 그런 기법으로 자화상 한 점을 그렸다(그림206). 이는 렘브란트가 자신을 화가로 묘사한 최후의 자화상이라 여겨지며, 그가 역사적 인물로 표현된 마지막 작품이기도 하다. 이 그림을 두껍게 덮고 있는 노란 유약도 화가의 어깨를 무겁게 짓누르는 외투와 쭈글쭈글한 얼굴을 감추어 주지는 못한다. 호우브라켄의 표현을 빌리면, 이 자화상은 "코를 막아야 하는 초상화"이다.

렘브란트는 이가 빠진 화가의 어색한 미소, 위기의 시간 혹은 죽음 자체에 대한 거부감을 드러내는 찡그린 얼굴을 그렸다. 그러나 앨버트 블랜커트(Albert Blankert)가 1973년에 전혀 다른 해석을 내놓았다. 렘브란트가 자신을 그리스의 화가 제욱시스로 묘사한 것으로, 웃는 모습이

라는 것이었다. 블랜커트의 이론적인 해석은 이 자화상의 페르소나가
지닌 의미를 직관적으로 꿰뚫어본 것이었다. 데 헬데르의 미소짓는 자
화상(그림55)이 이런 해석의 단초를 제공해주었다. 데 헬데르의 자화상
은 스승의 그림을 좀더 공들여 세심하게 그려낸 것이기 때문이다. 데 헬
데르의 자화상에 그려진 노파는 렘브란트 그림에서 희미하게 남아 있는
여인을 보고 그린 것일지도 모른다. 17세기에 노파의 초상을 그리면서
웃음지을 수 있는 화가는 제욱시스일 수밖에 없었다. 감정의 올바른 표

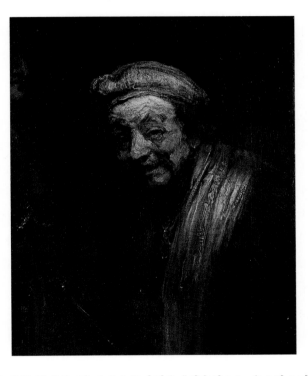

206
「제욱시스로
분장한 자화상」,
캔버스에 유채,
82.5×65cm,
쾰른,
발라프-리하르츠
미술관

현법에 대한 글에서, 반 호흐스트라텐은 "제욱시스는 우스꽝스러울 정
도로 못생긴 노파를 그리면서 터져나오는 웃음을 참지 못했고, 그 웃음
때문에 숨이 막혀 죽고 말았다"고 말하지 않았던가.
　렘브란트가 환갑의 나이에 이르렀기 때문에 죽음을 앞둔 화가의 모습
으로 자신을 그린 것은 당연하다고 하더라도 제욱시스를 택했던 이유가
무엇일까? 제욱시스는 사람의 눈을 속이는 환각적인 그림을 그린 대가
였다. 따라서 렘브란트가 고대 화가들의 전설적인 걸작들에 비견되는
그림들을 그렸던 1640년대였다면 그에게 제욱시스는 커다란 의미를 갖
는 화가였을 것이다(그림115와 116). 그리고 그는 삶을 실물처럼 그려내

는 화가로서, 평범한 인간의 감정을 완벽하게 표현해내는 화가로서 제욱시스에 버금가는 명성을 얻었다. 반 호흐스트라텐이 "제욱시스는 어떤 충동이나 열정을 표현해낼 때 언제나 정신적인 면까지도 생각했다"라고 지적했을 때, 그것은 결국 렘브란트를 염두에 두고 쓴 글이 아닐까? 주름진 피부를 그대로 그려내고, 얼굴을 사실대로 표현하며, 인간의 영혼에 담긴 열정을 포착해내서 그만의 독특한 특성을 그려내는 것은 렘브란트가 평생동안 추구한 염원이었다.

렘브란트의 후기 자화상들은 예술이 그에게 내면의 목표였음을 확인해준다. 사색에 잠긴 자화상들은 관찰자들마저도 사색에 잠기게 만든다. 프랑스의 감성적인 전기작가 에밀 미셸(Emile Michel)은 1893년에 발표한 렘브란트의 전기에서 이런 점을 특별히 강조했다.

렘브란트처럼 생각과 기쁨 그리고 사랑과 혼돈의 비밀스런 면을 작품 속에 마음껏 드러낸 화가는 없었다. 예절바르게 행동할 수는 없었지만 끊임없이 작업하겠다는 생각밖에 없었던 사람, 너무도 당연한 듯이 찾아온 잔혹한 시련에도 좌절하지 않았던 사람, 그의 존재 자체를 지배하면서 모든 것을 뒤로 밀어버렸던 예술을 향한 뜨거운 사랑을 죽는 순간까지 지켜낼 수 있었던 사람! 이런 순박한 성품과 주체할 수 없는 천재성의 서글픈 갈등을 솔직하게 드러내준 화가는 렘브란트 이외에 없었다.

본질적으로 낭만적인 예술가이던 렘브란트를 표현한 이 글이 오늘날 확인되는 증거들과 일치하지는 않더라도, 렘브란트의 많은 작품이 이런 특징을 지니고 있다는 사실까지 부인할 수는 없다. 결국 이런 특징이 그를 타고난 혜안으로 인간 조건을 꿰뚫어본, 자주적이고 독립적인 개인이라는 이상적 인물로 만들어주었다. 인간의 정체성에 대한 렘브란트의 탐구가 당시 프로테스탄트의 이념과 근본에서는 같았지만 표현방법에서는 달랐고, 그의 작품들은 우리 시각과 촉각을 직접적으로 자극함으로써 한결 쉽게 다가온다. 물론 렘브란트의 표현방식이 모든 사람들에게 분명하게 받아들여질 수는 없었다. 그러나 내면의 성찰을 그려낸 그림에는 언제나 이야기가 담겨 있는 법이다. 렘브란트는 우리를 그 이야기 속으로 끌어들인다.

용어해설

거장(Virtuoso) 진정으로 완벽한 경지에 이른 화가, 수집가, 전문가를 가리키는 이탈리아 용어이다. 때로는 이런 세 자질을 모두 지닌 사람을 가리키기도 한다.

귀모양 장식(Auricular style) 16세기 말과 17세기에 유럽에서 유행한 장식물의 형태로 때로는 '찢어진 잎모양'의 장식이라 일컬어지기도 한다. 변화무쌍한 곡선과 주름 때문에 사람의 귀와 닮은꼴이라 생각해서 이런 이름이 붙여졌다. 이 장식은 루돌프 2세 치하의 프라하에서 특히 인기를 끌었고 네덜란드 공화국에서 다양한 형태로 발전했다.

그라운드(Ground) 유화 물감을 제대로 수용할 수 있도록 목판이나 캔버스의 표면을 풀칠해서 덮은 것.

나투랄리아(Naturalia) 자연계에서 아름다운 모양과 과학적 호기심으로 수집한 자연의 산물들을 가리키는 용어. 때로는 하나님의 창조가 갖는 경이로움을 증명할 목적으로 수집되기도 했다.

레몬스트란트(Remonstrant) 스페인과의 평화조약을 촉구하면서 칼뱅파가 주도한 네덜란드 공화국 내에서 종교적 관용을 주장한 네덜란드 개혁교회의 한 종파. 개혁교회 내에서 가장 엄격한 교리를 내세운 칼뱅파의 노선에 맞서 **브텐보하르트**가 1610년에 발표한 『레몬스트란티에』('비판적 항의'라는 뜻)에서 비롯된 명칭이다.

레전트(Regent) 네덜란드 시정부, 주정부, 연방정부와 긴밀한 관계를 맺고 있던 귀족들을 주축으로 이루어진 상류층 사람들을 가리킨다.

르푸수아르(repoussoir) '밀어내다'는 뜻을 지닌 프랑스어 repousser에서 파생된 단어로 그림에서 전경(前景)을 유난히 어둡게 처리하는 기법이

다. 이처럼 입체감을 자아냄으로써 전경과 중간 부분을 뚜렷이 구분하면서 관찰자의 눈을 그림의 중심으로 끌어들이는 효과를 자아낸다.

메노파(Mennonite) 원죄를 부인하고 절제된 평화로운 삶을 옹호하면서, 정부와 같이 선서를 강요하는 사회단체에 참여하는 것을 금지한 재세례교파를 창시한 메노 시몬스(1496~1561)의 추종자들을 가리킨다.

멜랑콜리(Melancholy) 현대 심리학의 초기에, 우울증과 유사한 것으로 여겨진 멜랑콜리는 토성의 영향으로 인간의 네 '체액' 중에서 검은 담즙이 과도하게 생성되어 촉발된 질환으로 보았다(나머지 셋은 혈액, 노란 담즙, 점액이었다). 아리스토텔레스와 그를 추앙한 르네상스 시대의 학자들은 멜랑콜리를 선천적인 사색가와 작가와 예술가의 증거라 생각했다.

몰스틱(Maulstick) '멀스틱'(mahl-stick)이라 불리기도 한다. 이 긴 막대는 붓을 잡은 손이 흔들리지 않도록 지탱해주는 역할을 했다. 이 막대의 끝부분에 패드가 덧대어져 있는 액자나 그림의 지지물에 기대어졌다.

바탕칠(Deadcolouring) 일반적으로 캔버스에 작업하는 유화의 준비단계로, 이 단계에서 화가들은 형태의 윤곽과 명암의 패턴을 대략 드러내는 검은색, 회색, 흰색의 색조로 전체적인 구도를 잡게 된다.

성 루가 길드(Guid of St. Luke) 각 지역을 중심으로 화가와 판화가와 조각가를 비롯한 시각예술가들과 관련된 교육과 거래를 관리한 기구로, 시각예술가들을 중심으로 구성된 최초의 현대식 전문가 집단이라 할 수 있다. 성 루가가 성모 마리아의 초상을 그렸다는 전설에서 이런 이름이 붙여졌다.

성상파괴주의(Iconoclasm) 시각적 대

상을 숭배의 도구에서 제거할 의도로 종교적 형상물이 훼손되었다. 종교개혁이 한창이던 때, 이 기독교의 오랜 전통은 우상을 만들지 말라는 제2계명에 어긋난다는 이유로 독일과 스위스(1525)에서 그리고 네덜란드(1566)에서 특히 엄격하게 배척받았다.

쇄(Impression) 동판과 목판을 비롯해서 갖가지 재질에 새겨진 밑그림을 바탕으로 보통 종이에 잉크로 찍어내어 인쇄한 것을 가리킨다.

스타드호우데르(Stadhouder) '도시의 수호자'라는 뜻으로, 네덜란드 주들의 입법기관에서 나중에는 공화국의 주연합에서 선출한 최고 군사 및 정치지도자에게 부여된 명칭이다. 17세기에 **주연합**이 스타드호우데르에서 벗어나 자주적으로 권력을 행사하려 한 기간을 제외할 때, 오라녜 가문이 스타드호우데르 직을 세습해서 물려받았다.

스힐데라히티흐(Schilderachtig) 17세기까지 이 네덜란드 단어는 '그림과 유사한 것' 혹은 '그림에 속하는 것'이란 뜻을 지닐 뿐이었지만, 렘브란트의 시대에 들어서는 상당히 폭넓게 사용되었다. 일부 화가들은 '그림으로 그릴 만한' 저급한 주제라는 뜻으로 사용한 반면에, **얀 데 비쇼프**와 헤라르트 데 라이레세와 같은 평론가들은 고전적이고 전통적인 주제에만 사용하려 했다. 평론가들의 이런 노력에도 불구하고 그 이후의 세기에서 이 용어는 '그림과 같은 것'이란 뜻으로 사용되었다.

실물 사생(Uyt den gheest) 네덜란드에서 17세기에 사용된 이 용어는 때때로 자연에 근간을 둔 예술작품을 가리키는 용어로 사용되기는 했지만 근본적으로는 실제의 모습, 즉 자연의 모습을 모사하듯이 그대로 그려내

는 표현기법을 뜻했다. 그러나 대개의 경우 그림들은 작업실에서 정신적 작업에 의해서 가다듬어졌다.

아르티피시알리아(Artificialia) 인간의 손으로 만들어낸 창조물로, 자료적 가치나 과학적이고 역사적 가치보다 예술적 가치를 지닌 물건을 가리킨다.

아에물라티오(Aemulatio) '경쟁'을 뜻하는 라틴어. 고전 수사학에서 이 개념은 당대의 문학에서 귀감으로 삼을만한 위대한 고전문학에 필적하는 새로운 창작물을 만들어내는 데 필요한 가장 바람직한 능력을 가리켰다.

아카데미(Academy) 미술교육을 담당한 기관으로 16세기에 사용된 용어. 약식으로 화가의 작업실을 아카데미로 운영하는 경우도 있었지만, 피렌체와 파리에는 **성 누가 길드**에 버금가는 정규 교육기관이 있었다. 초기의 현대식 아카데미는 실제 모델을 연구하고 그리스·로마 시대와 르네상스 시대의 미술을 지향했다.

안티퀴타테스(Antiquitates) 고대 그리스·로마 시대와 그 이후의 시대에서 예술적 가치가 아니라 역사적 가치 때문에 수집된 물건을 가리키는 용어.

애벌칠(Primuersel) '프리무에르셀'이라는 단어는 아직 완전히 이해되지 않는 개념이다. 그러나 그림의 **그라운드**나, 바탕을 매끄럽게 하기 전에 준비된 캔버스에 하는 '애벌칠'을 가리키는 용어라 생각된다.

X선 촬영법(X-ray photography) X선은 납을 통과하지 못한다. 그런데 근대 초기의 유화는 대부분이 연백 안료를 기본으로 포함하고 있기 때문에, X선 촬영법을 사용하면 연백 안료를 포함한 그림 층이 그대로 드러난다. 따라서 X선 촬영으로 얻어낸 모습을 실제의 겉모습과 비교함으로써 우리는 그림이 그려지는 과정에서 일어난 변화를 확인할 수 있으며, 거꾸로 화가가 그림의 전면에 인물이나 그밖의 대상을 그리면서 처음부터 끝까지 견지한 부분들을 찾아낼 수 있다.

연합 동인도회사(United East Indies Company) 약어로 VOC로 알려진 이 무역회사는 1607년이 설립되어 동인도와의 무역을 독점적으로 처리했다. 이 무역은 나중에 실리적인 목적에서 희망봉에서 일본까지 확대되었다. 17세기에 이 회사는 바타비아(자카르타)의 식민지를 거점으로 거대한 아시아 무역망을 건설하면서, 아시아 국가간의 거래만이 아니라 아시아와 유럽의 무역에도 적극적으로 참여했다.

재산양도(Cessio bonorum) 라틴어로 '세시오 보노룸'. 과도한 빚을 진 사람이 파산으로 도덕적 피해까지 유발하지 않도록 재산을 법적 관리인에게 양도하는 17세기의 법.

정신적 작업(Naer het leven) 이 용어는 17세기에 '머리로 상상'해서 만들어낸 예술품을 가리켰다. 화가가 눈에 보이는 사물이나, 그가 가장 완벽한 형상이라 생각하는 것에 부합되는 모습을 자연에서 신중하게 선별함으로써 상상으로 떠올린 장면을 설득력있게 표현하려 할 때 이상화시키는 정신작용을 뜻하기도 한다.

주연합(State General) 입법행위나 정책결정을 맡은 정치 지도자들로 구성된 기관이었다. 네덜란드의 각 주를 대표한 구성원들은 대부분이 **레전트**였고 헤이그를 중심으로 활동했다.

쿤스트카메르(Kunst Caemer) 문자 그대로 번역하면 '예술의 방'이다. 17세기 네덜란드에서 이 용어는 수집가들이 예술품이나 골동품의 대다수를 보관한 방을 가리켰다. 나중에는 그 뜻이 확대되어, 수집품이 보관되고 전시된 시설을 넘어서서 컬렉션 전체를 가리키는 개념으로 쓰였다. 렘브란트의 컬렉션을 포함해서 대부분의 컬렉션은 **나투랄리아, 아르티피시알리아, 안티퀴타테스**로 구성되었다.

키아로스쿠로(chiaroscuro) 문자 그대로 '빛과 어둠'을 뜻하는 이탈리아어로, 명암을 적절히 조절해서 3차원적 효과를 자아낸다는 뜻이며, 아울러 전체적인 구도에서 빛과 어둠을

배치한다는 뜻이기도 하다. 따라서 이 용어는 카라바조와 렘브란트의 극적인 명암을 가리키는 단어로 자주 사용된다.

트로니(tronie) '얼굴'을 뜻하는 네덜란드어로, 17세기에는 한 인물의 상반신이나 얼굴을 부각시켜 그린 그림을 뜻했다. 인상적인 표정과 이목구비, 재미있는 피부결과 색다른 의상으로 일반 초상화와 뚜렷이 구분되었다. 트로니의 모델은 이름이 밝혀진 경우도 있었지만 대부분의 경우는 익명으로 처리되었다.

판(State) 화가가 어떤 판화를 인쇄할 때 수정이나 변화가 있는 경우를 뜻한다.

페리페테이아(Peripeteia) 그리스 연극이론에서 빌려온 용어로, 비극에서 주인공의 운명이 극적으로 전환되면서 주인공이 새로운 혜안을 얻어 새로운 관계나 삶을 살아가게 만드는 기법이다.

주요 인물 소개

도우, 헤라르트(Gerard Dou, 1613~
75) 도우는 유리에 그림을 그리는
화가로 예술계에 첫발을 내딛었지
만, 젊은 렘브란트에게 유채를 배우
면서 정식 화가가 되었다(1628~31).
세밀화에 버금갈 정도로 꼼꼼하고
정교한 기법 덕분에, 그는 '네덜란드
의 파라시오스'란 명성을 얻었다. 그
림으로 모든 사람의 눈을 속였다는
그리스 화가의 환생이란 평가에 걸
맞게 그는 레이덴에서만 아니라 유
럽 전체에서 단골 손님을 확보할 수
있었다. 심지어 크리스티나 여왕의
대리인이던 피테르 스피링에게는 그
의 그림에 대한 선매권을 보장해주
는 것으로 매년 1,000길더를 받았다.

라스트만, 피테르(Pieter Lastman, 15
83~1633) 암스테르담에서 유명한
화가들에게 고전주의 기법을 배운
후에 로마까지 유학을 다녀온 라스
트만은 연극적인 방식으로 역사화를
그렸다. 로마에서 그는 **엘스하이머**
등을 비롯한 북유럽 화가들과 교제하
면서, 그들에게 영향을 받아 밝은 색
조와 세밀한 이야기 전달방식을 배웠
다. 암스테르담에 돌아온 후, 그는
그리스·로마 시대와 구약성서 시대
의 이야기들을 웅변적이고도 수사적
으로 표현하려는 화가들의 구심점이
되었다. 라스트만은 렘브란트와 **리벤
스**를 잠깐 동안 가르치기도 했다.

루벤스, 페테르 파울(Peter Paul Ru-
bens, 1577~1640) 안트웨르펜에서
미술 수업을 받은 루벤스는 이탈리
아에서 미술 수업을 마쳤다. 1600년
에서 1608년까지 로마와 베네치아에
서 지내면서 그는 르네상스 미술이
남긴 교훈을 흡수했으며, 카라바조
와 볼로냐 화가가 당시에 그리던 그
림들을 연구했다. 안트웨르펜으로
돌아오자마자 그는 네덜란드 남부를
다스리던 대공들의 궁정화가가 되었

다. 루벤스는 그들을 위해서 화가인
동시에 외교관이 되어야 했다. 그후
영국의 **찰스 1세**는 그에게 작위까지
수여하면서 두 가지 역할을 맡겼고,
스페인의 펠리페 4세도 그를 궁정화
가이자 외교관으로 임명했다. 또한
그는 유명한 마리 데 메디치에게서
상당한 양의 그림 주문을 받기도 했
다(1622~25). 루벤스의 경이롭고 창
의적인 걸작들은 주로 안드웨르펜에
서 그려졌다. 그는 번듯한 집 옆에
커다란 작업실을 꾸며두고 그의 작
품이 판화로 제작되는 것을 직접 감
독했다.

리벤스, 얀(Jan Lievens, 1607~74)
1625~31년에 레이덴에서 렘브란트
의 가까운 동료이자 경쟁자였던 리
벤스는 렘브란트와 다른 화풍, 즉 세
련된 색채와 우아한 포즈를 중시하
는 범세계적인 방식으로 초상화를
그림으로써 명성을 쌓았다. 그는 이
런 화풍을 영국에서 배웠다(1632~
35). 영국에서 그는 반 데이크를 만
났고, 이탈리아 그림들을 보관한 최
고의 미술관을 섭렵하면서 연구할
수 있었다. 그후 안트웨르펜(1635~
44)에서 지내면서 플랑드르 화파에
대한 연구를 계속했다. 1644년 암스
테르담에 영구 귀국한 후 **아말리아
반 솔름스**의 궁전과 암스테르담 시
청의 장식을 포함해서 그 시대의 가
장 의미있는 작업들에 참여했다.

므나쎄 벤 이스라엘, 사무엘(Samuel
Menasseh ben Israel, 1604~57)
리스본 태생의 므나쎄 벤 이스라엘
은 암스테르담에서 거의 전 생애를
보냈다. 1605년에 유대인 부모를 따
라 포르투갈에서 암스테르담으로 피
신해왔기 때문이었다. 18세에 그는
암스테르담의 두번째 유대인 회당을
담당하는 랍비로 임명되었다. 작가
로서 므나쎄는 성서에서 정통 유대

교와 기독교의 일치점을 찾으려 무
척이나 애썼다.

반닝 코크, 프란스(Frans Banning
Cocq, 1605~55) 부유한 약제사와
레전트의 딸 사이에 태어났으며, 법
률가로 성공하면서 어렵지 않게 암
스테르담 정부 관리가 될 수 있었다.
1630년에 성공한 상인의 딸과 결혼
한 후에 그는 정부에서 중요한 역할
을 맡았으며 나중에는 시장까지 되
었다. 정부 관리로 승진을 거듭하면
서 클로베르니르스둘렌 시민군에서
도 중요한 역할을 맡았으며, 마침내
는 암스테르담 시민군을 관할하는
두 사람 중 하나가 되었다.

반 데이크, 안토니(Anthony van Dyck,
1599~1641) **루벤스**가 배출한 가장
뛰어난 제자인 반 데이크는 17세기
첫 반 세기 동안 유럽에서 손꼽히는
초상화가로 인정받으면서, 제노바와
안트웨르펜과 영국의 상류계급에 속
한 사람들의 초상을 주로 그렸다. 네
덜란드 남부의 이사벨라 대공비와
영국의 **찰스 1세**의 궁정화가를 지냈
으며, 1631년경에는 **스타드호우데르
프레데리크 헨드리크**의 초상을 그리
기 위해서 헤이그를 방문하기도 했
다. 우아하지만 역동적인 포즈와 혁
신적인 구도, 상상의 세계에서나 있
을 법한 의상과 유려한 붓놀림은 초
상화의 새로운 지평을 열면서 **리벤
스, 반 데르 헬스트, 플링크** 등에게
커다란 영향을 미쳤다.

본델, 요스트 반 덴(Joost van den
Vendel, 1587~1679) **메노파** 교도의
가문에서 태어나서 기독교 역사의
비극을 시로 표현한 위대한 네덜란
드 시인이었다. 그러나 1640년대 초
에 가톨릭으로 개종했다. 1637년 그
가 암스테르담 대극장의 신축을 기
념해서 창작한 첫 희곡 『헤이스브레
흐트 반 암스텔』은 가톨릭식 미사를

공연하여 커다란 물의를 일으켰다. 번역과 연극과 시를 통해서 본델은 네덜란드 문학에 고전주의 원칙을 세웠으며, 그런 원칙에 충실한 예술 평론가로 활약하기도 했다.

볼, 페르디난드(Ferdinand Bol, 16 16~80) 도르드레흐트 출신의 외과 의사 아들이었던 볼은 고향에서 미술 수업을 받은 후 1637년부터 다시 렘브란트에게 도제수업을 받았다. 볼은 1642년에야 렘브란트에게서 독립한 것으로 알려져 있다. 1640년대와 1650년대에 볼은 사회적으로 명망이 높았던 장인의 도움으로 자선기관과 암스테르담 시청을 비롯해서 저명한 인물들에게서 많은 주문을 받았다. 후기에 보여준 역사화는 **아말리아 반 솔름스**의 저택과 암스테르담 시청을 장식한 프로그램과 관련된 것으로 아주 정교하고 세련된 기법으로 그려졌다. 1669년에 부유한 미망인과 재혼한 후 볼은 그림을 더 이상 그리지 않았다.

브텐보하르트, 요하네스(Johannes Wtenbogaert, 1557~1644) 위트레흐트의 가톨릭 가문에서 태어난 브텐보하르트는 젊은 나이에 칼뱅파로 개종했다. 1589년 그는 마우리츠 대공의 야전군 군목이 되었고 **프레데리크 헨드리크**의 개인교사가 되었다. 그러나 종교의 관용성을 주장하면서 마우리츠와 갈등을 빚기 시작했다. 1610년에 그가 발표한 『레몬스트란티에』는 레몬스트란트의 믿음을 핵심적으로 잘 정리한 책으로 손꼽힌다. 그로부터 8년 후 도르드레흐트 교회 회의의 결과로 모든 레몬스트란트 설교자가 파문되자 브텐보하르트는 안트베르펜으로 피신해서 그곳에 레몬스트란트 공동체를 설립했다. 프레데리크 헨드리크가 **스타트호우데르** 직을 계승한 직후인 1626년에 그는 헤이그로 돌아와서 신학자와 교회사를 연구하는 학자로 적극적인 활동을 펼쳤다.

비쇼프, 얀 데(Jan de Bisschop, 1628~ 71) 법률가, 라틴어 학자, 아마추어 데생가이자 예술 평론가. 에피스코피우스란 이름으로도 알려진 데 비쇼프는 저명한 인문주의자인 카스파르 바를라우스의 딸인 안나 반 바를레와 1653년에 결혼했다. 바르톨로뮤스 브레인베르흐(1598~1657)의 그림을 모사한 데생에서 그가 사용한 황갈색 잉크는 '비쇼프의 잉크'로 널리 알려졌다. 그리스·로마 시대의 조각(1668)과 이탈리아 회화(1671)를 본떠서 **호이헨스**와 **식스**에게 헌정한 두 권의 판화집은 고전주의 회화를 알리는 데 공헌했다. 판화집에서 데 비쇼프는 저급한 주제와 세밀한 묘사에 집착한 **스힐데라히티흐** 기법보다 이상적인 고전주의적 기법의 우월성을 내세웠다.

세헤르스, 헤르퀼레스(Hercules Segers, 1589/90~1633/8) 안트베르펜에서 암스테르담으로 이주해온 **메노파** 신도의 아들인 세헤르스는, 역시 종교적 이유로 안트베르펜을 떠난 풍경화가인 힐리스 반 코닝슬로(1544~1607)의 도제가 되었다. 혁신적이고 독창적인 기법을 구사한 세헤르스가 개척한 새로운 풍경화 그림과 에칭 판화는 플랑드르 화파의 전통에 충실했던 반 코닝슬로의 화풍과 전혀 다른 것이었다. 세헤르스는 적어도 세 도시에서 살았던 것으로 여겨진다. 1631년에 맞은 경제적 파산 때문에 암스테르담에서 위트레흐트로 이주해야 했기 때문이다.

솔름스, 아말리아 반(Amalia van Solms, 1625~75) 프로테스탄트이던 폰 솔름스 브라운펠스 백작의 딸로 국제적인 사절들이 빈번하게 왕래하는 궁중에서 교육받은 까닭에 그녀는 1625년에 결혼한 **스타드호우데르 프레데리크 헨드리크**에게 완벽한 배우자였다. 1630년대에 아말리아는 헤이그를 국제적인 중심 도시로 발돋움시키려는 야망으로, 화려한 연회를 연이어 개최하는 동시에 고전주의 양식의 궁전과 정원을 건설하고 장식해나갔다. 남편과 더불어 그녀는 당시 네덜란드의 그림, 태피스트리, 장신구 등을 수집했다. 남편이 세상을 떠난 후, 그녀는 남편의 공적을 기려 휘스 텐 보스에 오라녜잘의 건설과 장식을 직접 감독하는 열정을 보였다(1649~53).

스바넨부르크, 야코브 반 이삭즈(Jacob Isaacsz van Swanenburgh, 1571~1638) 렘브란트의 첫번째 스승으로 레이덴의 고위 인사이던 아버지에게서 처음 미술 교육을 받았다. 1591년경부터 1618년까지 그는 베네치아, 로마, 나폴리에서 공부하면서 자기만의 도시 풍경과 지옥 풍경을 발전시켰다. 레이덴에 돌아온 후에도 그는 그런 유형의 작업을 계속했으며, 1621년경부터 1624년까지 렘브란트를 가르쳤다.

스크리베리우스, 페트루스(Petrus Scriverius, 1576~1660) 역사학자인 스크리베리우스(일명, 피테르 스흐레이베르)는 **레몬스트란트**의 이념에 동조했기 때문에, 1618년 도르드레흐트 교회 회의에서 반(反)레몬스트란트 계파가 민중과 정치세력의 지원을 얻게 되면서 공직을 떠나야 했다. 그는 문학과 시각예술의 적극적인 후원자였던 까닭에 1618년의 교회를 풍자하는 그림과 서너 점의 초상화를 주문했다. 그는 렘브란트가 그린 커다란 그림 두 점을 지니고 있었다.

식스, 얀(Jan Six, 1618~1700) 1645년부터 1654년까지 렘브란트를 가장 적극적으로 지원해준 후원자였던 식스는 상당한 재산을 축적한 위그노 교도였으며 1691년에는 시장이 되기도 했다. 1655년에 니콜라스 튈프의 딸인 마가레타 튈프와 결혼했다. 대부분의 시간을 시작(詩作)과 예술품 수집으로 보냈으며, 기존의 작품과 더불어 새로운 그림을 주문하여 수집하기도 했다.

앙헬, 필립스(Philips Angel, 1617/18~ 64) 레이덴 출신의 화가. 그의 작품은 전혀 전해지지 않지만 그는 레이덴 화가 공동체의 대변인 역할을 자처했다. 그가 1641년에 그 지역의 화가들에게 강연한 '회화의 찬미'는 1572년에 해체된 레이덴 화가조합의 재결성을 위한 표어가 되었다. 1642년에 소책자로 발간된 이 연설은 르네상스 회화 이론의 기본개념을 제안했으며, 렘브란트와 **도우**를 비롯

한 레이던 출신의 화가들에 대한 통찰력있는 찬사로 가득했다.

엘스하이머, 아담(Adam Elsheimer, 1578~1610) 프랑크푸르트에서 미술교육을 받고 짧은 경력의 첫 10년을 독일에서 활동한 엘스하이머는 1600년에 로마로 옮겨가 최고의 걸작들을 남겼다. 로마에서 **루벤스**, 신(新)스토아 철학자인 유스투스 립시우스, 판화가 헨드리크 하우트(1583~1648) 등이 참여한 모임의 일원이 되었다. 특히 하우트는 엘스하이머의 후원자 역할을 했지만 실제로는 그의 제자였던 것으로 여겨진다. 하우트는 엘스하이머의 신비로운 그림들을 판화로 제작해서 널리 알렸지만, 결국 엘스하이머의 신경쇠약 증세 때문에 결별하고 말았다. 어쨌거나 엘스하이머의 작지만 다채로운 색으로 정교하게 그려지고 깔끔하게 마무리된 역사화는 **라스트만**에게 깊은 영향을 미쳤다.

오일렌부르크, 헨드리크(Hendrick Uylenburgh, 1587~1661) 프리즐란트의 **메노파** 가문에서 태어난 오일렌부르크는 종교적 이유 때문에 폴란드에서 어린 시절을 보냈고 그곳에서 화가 수업을 받았다. 오일렌부르크가 암스테르담에 화상으로 등장한 때는 1628년경이었다. 곧이어 그는 암스테르담의 예술계에서 가장 뛰어난 인물 중 하나가 되었다. 그림을 팔고 초상화 주문을 알선하는 것에서 그치지 않고 젊은 화가들에게 숙소와 작업실을 제공하면서 대가들의 작품을 모사하도록 시켰다. 당시 네덜란드에서 이름을 떨치던 화가들 중 일부와 렘브란트의 제자들이 그에게서 많은 도움을 받았다. 그는 아들인 헤리트에게 그 사업을 물려주었지만, 프랑스와 영국과의 전쟁으로 네덜란드 경제가 불황의 늪에 빠져들면서 헤리트는 결국 1675년에 파산을 선언할 수밖에 없었다.

용헤, 클레멘트 데(Clement de Jonghe, 1624/5~77) 슐레스비히홀슈타인에서 이주해온 데 용헤는 네덜란드에서 손꼽히는 판화 및 지도 제작자가 되었고 화상(畵商)으로 활약

하기도 했다. 그는 상당한 양의 동판을 소유하고 있어 언제라도 재인쇄할 수 있었다. **리벤스**의 동판도 여러 점 확보하고 있었지만 렘브란트의 것은 무려 74점이나 보유하고 있었다. 그러나 그 사업이 원활치 못했던지, 그가 죽은 지 2년 후에 아들은 그 사업을 정리하고 말았다.

찰스 1세(Charles I, 1600~49) 영국의 국왕으로 17세기에 예술가들을 가장 적극적으로 후원하면서 예술품을 수집한 사람 중의 하나였다. 만투아 공작의 컬렉션을 비롯한 컬렉션 자체를 일괄로 구입했을 뿐 아니라 **루벤스**, **반 데이크**, **혼토르스트** 등과 같은 화가들에게 작품을 주문하면서 수집품을 늘려갔다. 찰스 1세는 렘브란트와 리벤스의 젊은 시절 작품을 구입한 최초의 국가수반 중 한 사람이다.

카츠, 야코브(Jacob Cats, 1577~1660) 헤이그의 정치 세력들과 긴밀한 관계를 맺고 있던 카츠는 고전시대의 교훈과 상식을 칼뱅파의 교리와 접목시킨 처세서들을 발표해 베스트셀러로 만들었다. 당시의 판화가들이 삽화를 담았던 책들은 모두 포켓판으로 발간되었으며, 그중에서 『결혼』(Houwelick, 1625)은 17세기에만 5만부 이상이 팔렸다. 스타드호우데르가 권좌에서 물러난 잠시 동안 카츠는 공화국의 수장 역할을 맡기도 했다.

카펠레, 얀 반 데(Jan van de Cappelle, 1626~79) 반 데 카펠레는 아버지의 염색사업을 도우면서 1674년에 정식으로 사업을 물려받았지만, 그가 독자적으로 벌어들인 막대한 재산과 아버지가 사업을 관리해준 덕분에 네덜란드에서 손꼽히는 수집가가 될 수 있었고, 해양의 풍경을 그린 화가로서도 성공했다. 네덜란드의 축축한 분위기를 잘 살려낸 바다 그림들은 그가 요트로 여행을 즐기면서 바다를 실제로 경험했음을 보여준다. 그는 200여 점 이상의 그림과 7,000여 점 이상의 데생화를 수집했다. 렘브란트의 데생만도 500점 가량을 소장하고 있었다.

프란센, 아브라함(Abraham Francen, 1613~?) 약재사인 프란센은 렘브란트에게 에칭 초상화를 주문하고 그의 에칭 판화를 열심히 수집했을 뿐 아니라, 렘브란트가 경제적 어려움을 빠졌을 때 적극적으로 지원해주면서 법적 증인 역할까지 해준 후원자였다. 또한 렘브란트와 헨트리키에 스토펠스 사이에서 태어난 코르넬리아의 후견인이 되어 렘브란트가 세상을 떠난 후에도 코르넬리아를 돌보아주었던 것으로 알려져 있다.

플링크, 호바르트(Govaert Flinck, 1615~60) 메노파 교도인 플링크는 레바르덴에서 람베르트 야코브즈(1598년경~1636)에게서 배운 후 1633년에 암스테르담으로 옮겨가 다시 3년 동안 렘브란트에게서 배웠다. 렘브란트의 대리인이던 **오일렌부르크**가 야코브즈의 파트너인 덕분이었다. 1630년대에 플링크는 스승의 방식에 따라 야심찬 역사화와 초상화를 그렸지만, 1640년대에 들면서 **반 데이크**의 우아한 화풍을 모방하면서 좀더 매끄럽고 밝은 풍의 스타일로 그림을 그렸다. 이런 화풍 덕분에 플링크는 **레전트**들에게 가장 인기있는 화가가 되었고, 나중에는 **아말리아 반 솔름스**를 위한 상징적 그림들과 암스테르담 시청에 전시될 영웅들의 이야기를 주문받을 수 있었다. 그러나 갑작스런 죽음으로 그가 시작한 12점의 기념비적 작품들은 중단될 수밖에 없었다.

할스, 프란스(Frans Hals, 1582/3~1666) 하를렘의 저명한 초상화가로 시민군과 자선기관 관리인들의 집단 초상화와 혁신적인 화풍으로 명성을 얻었다. 1620년대 말 그가 새롭게 개발해낸 화려한 화풍에 많은 사람이 관심을 보였지만, 1640년 후반부터 **반 데르 헬스트**와 플링크 등이 주도한 매끄러운 화풍 때문에 암스테르담에서는 인기를 잃고 말았다. 화가로서 성공하기는 했지만 할스는 평생동안 가난에 시달렸던 것으로 알려져 있다.

헨드리크, 프레데리크(Frederik Hen-

drik, 1584~1647) 네덜란드 혁명을 주도한 전설적인 지도자인 윌리엄 1세의 아들로, 프레데리크 헨드리크는 이복형인 마우리츠가 1625년에 세상을 떠나면서 스타드호우데르 직을 물려받았다. 네덜란드군(軍)의 총사령관으로 그는 중요한 전투에서 승리를 거두었다. 특히 1629년 헤르토헨보스흐 전투에서 승리를 거둠으로써 뮌스터 평화조약(1648)에서 네덜란드 공화국의 독립을 보장받을 수 있었다. 종교정책에서도 그는 개혁교회의 이념에 반대하는 레몬스트란트를 박해한 선임자들과는 달리 평화적으로 합의점을 찾으려는 성향을 보였다. 세련된 아내인 아말리아 반 솔름스의 조언을 받아들여 그는 주변인물에게 국제적인 예의범절을 갖추었으며, 헤이그 교외에 있던 궁전을 재단장하여 그들을 수시로 초대했다. 또한 호이헨스를 비롯한 전문가들의 조언을 받아 혼토르스트, 렘브란트, 반 데이크 등과 같은 네덜란드 화가들을 후원하기도 했다. 그의 웅장한 궁전은 오라녜 왕조를 건설하려는 야망을 위한 실질적인 발판이었다. 결국 그의 야심은 후계자인 윌리엄 2세(1626~50)가 영국 찰스 1세의 딸인 메리 스튜어트(1631~61)와 1641년에 결혼하면서 실현되었다.

헬데르, 아르트 데(Aert de Gelder, 1645~1727) 아렌트란 이름으로도 알려져 있는 렘브란트의 마지막 제자(1661년경~63)이다. 처음에는 고향인 도르드레흐트에서 **반 호흐스트라텐**에게 미술 수업을 받았다. 도르드레흐트에서 주로 활동한 헬데르는 평론가들이 거센 비난을 퍼부었던 18세기에도 꿋꿋하게 렘브란트의 후기 화풍에 따라 역사화와 초상화를 그린 소수의 화가 중 한 명이었다.

헬스트, 바르톨로메우스 반 데르(Bartolomeus van der Helst, 1613년경~70) 1630년대 말 니콜라스 엘리아스(1590/1~1654/6)에게 암스테르담에서 사사받은 것으로 알려지지만, 반 데르 헬스트는 처음에 렘브란트식으로 초상화를 그렸다. 1639년 그는 클로베니르스둘렌의 시민군 초상

화를 주문받았다. 힘찬 구도와 맵시 있는 그림으로, 말하자면 **반 데이크**의 궁중풍 초상화를 새롭게 해석한 세련된 화풍을 자연스런 포즈와 접목시킴으로써 반 데르 헬스트는 **레전트** 계급에게 호평받는 화가가 되었다. 1652년에는 윌리엄 오라녜 2세의 미망인이던 메리 스튜어트에게서 초상화를 주문받기도 했다.

호우브라켄, 아르놀트(Arnold Houbraken, 1660~1719) 도르드레흐트에서 태어나 그곳에서 **반 호흐스라텐**에게서 미술 교육을 받은 호우브라켄은 다재다능했지만 보수적인 색채가 짙은 화가였다. 고향에서 주로 활동했지만 1710년에 암스테르담으로 활동 무대를 옮겼다. 반 만데르의 『화가들의 생애』가 끝난 곳에서 시작하여 그후의 네덜란드 화가들의 생애를 세 권으로 정리한 『네덜란드 화가들의 세계』의 저자로서 유명하다. 이 책에서 호우브라켄은 세련된 고전주의풍의 그림을 선호하는 성향을 보여주지만, 17세기 네덜란드 미술계를 다양하게 소개해주고 있다. 가령 렘브란트의 경우는 작품 세계와 화가의 삶을 연계시키면서 그림에 담긴 이야기까지 전해준다.

호이헨스, 콘스탄테인(Constantijn Huygens, 1596~1687) 가톨릭이 득세하던 네덜란드 남부에서 헤이그로 피신해온 **프로테스탄트** 가문의 일원이었던 호이헨스는 네덜란드 공화국의 행정부에서 출세가도를 달려, 주 위원회의 첫 서기를 지냈고 나중에는 스타드호우데르 프레데리크 헨드리크의 개인 비서가 되었다. 박학했던 호이헨스는 네덜란드에서 예술품과 건축물에 대한 최고의 전문가로 인정받았으며, 라틴어와 네덜란드어로 뛰어난 시를 발표한 시인이기도 했다. 1629~31년 경에 쓴 젊은 시절의 회고록은 그가 다방면을 연구했음을 보여주었다. 카스틸리오네의 『정신론』을 떠올리게 하는 그 책에는 **루벤스, 렘브란트, 리벤스** 등을 포함해서 그 시대의 가장 뛰어난 네덜란드 화가들에 대한 시론이 포함되어 있다. 호이헨스는 문화의

전파자로서 1630년대에 **프레데리크 헨드리크**와 **아말리아 반 솔름스**의 궁전 건축과 장식에 상당한 영향력을 행사했다.

호흐스트라텐, 사무엘 반(Samuel van Hoogestraeten, 1627~78) 도르드레흐트에서는 아버지에게서 배웠고 1640년대 중반에는 렘브란트에게서 배운 반 호흐스트라텐은 자의식이 강한 화가이자 신사였다. 그는 환상적인 정물화와 원근법이 뚜렷한 그림을 주로 그렸다. 그의 이런 정확한 화법은 비엔나(1651)와 로마(1652) 그리고 런던(1662~66)에 전해졌으며, 특히 런던에서는 기하학적이고 광학적인 정확성을 추구한 화법 덕분에 학술원 회원들과도 교류할 수 있었다. 그가 1678년에 발표한 『고등 회화교육 입문』은 17세기 네덜란드 예술을 다룬 소중한 자료 중 하나이다.

혼토르스트, 헤라르트 반(Gerard van Honthorst, 1590~1656) 위트레흐트에서 아브라함 블루마르트(1566~1651)에게 수업을 받은 후 혼토르스트는 로마에서 10년을 보내면서, 카라바조와 그 추종자들에게 영향을 받아 밝은 야경을 즐겨 그림으로써 '밤의 헤라르트'라는 별명을 얻었다. 1620년에 위트레흐트로 돌아왔을 때 그는 네덜란드 공화국 전체의 수집가들에게 각광받았을 뿐 아니라 스타드호우데르인 프레데리크 헨드리크의 총애를 받았다. 그가 헤이그 궁전에 그린 초상화들은 밝고 세련되어 나중에는 영국의 궁전에서도 적잖은 주문을 받았던 것으로 알려졌다.

주요 연표

[] 속의 숫자는 본문에 실린 작품 번호를 가리킨다

렘브란트의 생애와 예술

1606 7월 15일 렘브란트, 레이덴에서 출생.

1618~20년경 레이덴의 라틴어 학교에 입학

1620 레이덴 대학에 등록
1621~24년경 반 스바넨부르크의 제자가 됨.

1624년경 암스테르담에서 라스트만의 도제로 6개월을 지냄.
1625 레이덴에서 독립 화가로 출발. 최초로 날짜가 명기된 「돌에 맞아 죽는 성 스테파누스」[20].

1628~31년경 도우와 야우데빌레가 레이덴에서 렘브란트의 첫 제자가 됨.
1629 호이헨스가 렘브란트와 리벤스를 방문했을 때 「은화 30냥을 돌려주며 참회하는 유다」[28]에 찬사를 보냄.
1630 4월에 렘브란트의 아버지, 하르멘 반 레인이 사망함.
1631 6월에 오일렌부르크에게 1,000길더를 빌림. 암스테르담의 후원자로 알려진 니콜라스 루츠의 초상화[45]를 그림.
1632 6월에 암스테르담에서 헨드리크 오일렌부르크의 집에서 기숙함. 「니콜라스 튈프 박사의 해부학 강의」[52]와 「아말리아 반 솔름스」[60]. 프레데리크 헨드리크를 위해 연작 '그리스도의 수난'을 시작함[64, 65].
1633 「요하네스 브텐보하르트」[48, 49]의 초상을 유채로 그리고 에칭 판화로 제작함.
1634 프리즐란트에서 사스키아 오일렌부르크와 결혼함.

시대 배경

1609 주연합과 스페인령 네덜란드 사이에 12년 간의 휴전 선언됨. 사실상 네덜란드 공화국을 인정한 것임.
1609~72 동심원 형태의 운하 개발계획에 따라 암스테르담 확장.
1618 그로티우스가 네덜란드를 떠나 프랑스로 망명함.
1618~19 도르드레흐트 교회 회의에서 엄격한 교리를 주장한 칼뱅파가 승리를 거둠.
1619 주의회 의원 요한 반 올덴바르네벨트의 정치적 처형.
브텐보하르트가 안트웨르펜으로 망명.
인도네시아 자바 섬의 바타비아(자카르타의 옛 이름—옮긴이)에 네덜란드인 정착.
데 케이제르의 「세바스티안 에그베르츠 박사의 해부학 강의」[53].

1621 12년 휴전의 종식.
네덜란드의 서인도회사 인가.

1625 스타드호우데르 마우리츠 사망. 그의 이복동생 프레데리크 헨드리크가 지위 계승.
브텐보하르트가 헤이그로 돌아옴.
카츠가 결혼에 관한 운문식 논문 「결혼」 발표.

1629 프레데리크 헨드리크가 가톨릭 세력의 변방도시인 헤르토헨보스흐를 정복함.
1630~54 브라질의 동북부가 네덜란드령이 됨.
1631년경 호이헨스가 젊은 시절을 회고한 책을 발표함.

암스테르담의 시민이 되고, 성 루가 길드의 일원이 됨.
1635　니우베 둘렌스트라트에 집을 마련함. 12월에 아들 롬베르투스
　　　가 태어남. 「돌아온 탕자의 옷을 입고서 사스키아와 함께 있는
　　　자화상」[62].
1636　2월에 롬베르투스가 세상을 떠남. 그리스도의 수난 연작 문제
　　　로 호이헨스와 서신 교환.
　　　「사무엘 므나쎄 벤 이스라엘」[62]을 에칭 판화로 제작.
1637　빈넨암스텔에 임대한 집으로 이주.　　　　　1637　주연합의 주문으로 공화국 공동 성서 『스
　　　볼이 제자가 됨.　　　　　　　　　　　　　　　타텐베이벨』이 출간됨. 반 캄펜이 설계한
　　　　　　　　　　　　　　　　　　　　　　　　　암스테르담 극장에서 본델의 『헤이스브레
　　　　　　　　　　　　　　　　　　　　　　　　　흐트 반 암스텔』이 공연됨. 레이덴에서 데
　　　　　　　　　　　　　　　　　　　　　　　　　카르트의 『방법론 서설』이 출간됨.
1638　딸 코르넬리아가 태어나지만 수 주일 후에 사망. 사스키아의　1638　마리 데 메디치가 암스테르담을 방문함.
　　　친척들이 그녀의 방탕한 생활에 불만을 터뜨림.
1639　1월 신트 안토니스브레스트라트에 집을 장만함. 5월 새 집으로　1639~45　클로베니르스둘렌의 새 회관이 암스
　　　이주함. 그리스도의 수난에 대한 문제로 호이헨스와 서신 교환.　　　테르담의 저명 화가들에 의해 장식됨[103,
　　　라파엘로의 「발다사레 카스틸리오네의 초상」[97]을 모사함.　　　　104].
1640　두번째 딸 코르넬리아가 태어나지만 역시 수 주일 후에 사망　1640　루벤스 사망. 본델이 『이집트의 요셉』을
　　　함. 9월에는 렘브란트의 어머니가 사망. 반 호호스트라텐이 제　　　발표.
　　　자가 됨.
1641　아들 티투스가 9월에 태어남. 사스키아와의 사이에서 살아남은　1641　반 데이크 사망. 오를레르스가 『레이덴 시
　　　유일한 자식임. 앙헬이 레이덴 화가들을 위한 강연에서 렘브란　　　의 모습』을 발표.
　　　트의 「삼손의 결혼」[82]을 칭찬함.
1642　6월 14일 사스키아가 세상을 떠남. 「야경」[103]이 완성됨. 헤　1642　앙헬이 『회화의 찬미』를 발표.
　　　르트헤가 티투스의 유모로 고용되고, 곧이어 렘브란트의 정부
　　　가 됨.
1643　「세 그루의 나무」[202]를 에칭 판화로 제작함.
1644　프레데리크 헨드리크가 그리스도의 어린 시절에 대한 그림 두
　　　점을 주문하면서 2,400길더를 지불함. 「커튼 뒤의 성 가족」
　　　[115].
1647　렘브란트의 재산이 40,750길더로 평가됨. 「얀 식스」[109]를 에　1647　프레데리크 헨드리크 사망. 그의 아들인
　　　칭 판화로 제작함.　　　　　　　　　　　　　　　　빌렘 2세가 스타드호우데르 직을 계승함.
1647년경　헨드리키에 스토펠스가 입주 하녀로 고용되어, 곧 렘브란　1647~55　반 캄펜이 암스테르담의 새로운 시
　　　트의 새 정부가 됨.　　　　　　　　　　　　　　　청사를 건설함.
　　　　　　　　　　　　　　　　　　　　　　　　　1648　뮌스터 평화조약, 네덜란드 공화국을 인
　　　　　　　　　　　　　　　　　　　　　　　　　정함. 식스가 『메데아』를 발표.
1649　헤르트헤가 결혼약속을 이행하지 않는다고 렘브란트를 고발　1649~50　주연합과 암스테르담이 빌렘 2세의 권
　　　함. 렘브란트는 그녀에게 매년 200길더를 지불하라는 판결을　　　한을 박탈할 방법을 모색함.
　　　받음.
1650　렘브란트는 가우다의 여성 교화원에 수감된 헤르트헤의 수감　1650　빌렘 2세는 암스테르담에서의 행진을 시도
　　　비용을 지불함. 「코누스 마르모레우스」[150]를 에칭 판화로 제　　　하지만 실패한 후 세상을 떠남. 그의 아들,
　　　작함.　　　　　　　　　　　　　　　　　　　　　　빌렘 3세가 태어남. 훗날 그는 스타드호우
　　　　　　　　　　　　　　　　　　　　　　　　　데르가 됨.
1652　식스의 '알붐 아미코룸'(album amicorum)을 위해 두 점의 에　1652　네덜란드, 아프리카 희망봉에 식민지를 건
　　　칭 판화 제작함[128].　　　　　　　　　　　　　　　설함.
　　　　　　　　　　　　　　　　　　　　　　　　　1652~54　영국과 네덜란드간의 전쟁. 전황이

	영국에 유리하게 전개됨.
1653 렘브란트의 집주인이 잔금의 지불을 요구함. 「아리스토텔레스」 [159].	**1653** 요한 데 비트가 공화국 대표로 선출됨.
1654 헨드리키에가 개혁교회 평의회의 소환을 거부함. 10월에 헨드리키에가 셋째 딸 코르넬리아를 낳음. 렘브란트는 한드보흐스트라트에 집을 살 만한 돈을 빌리지 못함. 「밧세바」[163], 「얀 식스」[130]를 그림.	
1655 「이 사람을 보라」의 여덟 판을 에칭 판화로 제작함[183, 184].	**1655** 므나쎄 벤 이스라엘, 『영광의 돌』을 발표함.
	1655~97 암스테르담 시청이 플랑드르와 네덜란드의 대표적인 화가들에 의해 장식됨 [189].
1656 렘브란트는 파산법원에 재산양도를 신청하고, 법원은 재산목록을 작성함. 「요안 데이만 박사의 해부학 강의」[157, 158].	
1657~8 렘브란트의 작품, 동산 및 집이 청산경매에 들어감.	
1658 암스테르담의 요르단 구역에 있는 로젠흐라흐트에 집을 임대해서 이주함.	
1660 헨드리키에와 티투스가 운영하는 예술품 거래 상점의 종업원이 됨.	**1660** 플링크 사망.
1660년경 데 헬데르가 제자로 들어옴.	
1661 「사도 바울로로 분장한 자화상」[199]. 「클라우디우스 시빌리스와 바타비아족의 공모」를 그리기 시작함[190, 191].	
1662 「클라우디우스 시빌리스와 바타비아족의 공모」가 암스테르담 시청에서 렘브란트에게 반환됨. 렘브란트는 사스키아의 묘지를 팖. 「암스테르담 포목상인조합의 대표들」[192].	
1663 헨드리키에 스토펠스가 7월에 사망. 베르테르케르케에 임대한 묘지에 묻힘.	
	1665~67 영국과의 두번째 전쟁. 전반적인 전황이 네덜란드에게 유리하게 전개됨.
1668 2월에 티투스가 은세공인이자 렘브란트 친구의 딸인 마흐달레나 반 로와 결혼하지만 7개월 후에 세상을 떠남.	
1669 티투스의 딸, 타티아가 태어남. 3월에 렘브란트는 손녀의 대부가 됨. 10월 4일 렘브란트가 세상을 떠나고 베르테르케르케에 임대한 묘지에 묻힘. 그의 이젤에는 「아기 그리스도를 안은 시므온」[200]이 미완성인 채로 걸려 있었음.	**1669** 데 비쇼프, 『파라디그마타』(*Paradigmata*)를 발표.

※ 여기에 그려진 국경과 지형은 21세기 초의 것이다.

북해

레바르덴●

네덜란드
(네덜란드 공화국)

하를렘● ●암스테르담 ●즈볼레

헤이그● ●레이덴 ●위트레흐트
발 강

뮤즈 강 라인 강

안트웨르펜●

브뤼셀●

벨기에
(남부 네덜란드)

독일

프랑스

0 50 100 150마일

0 100 200킬로미터

권장도서

렘브란트의 생애와 그의 그림과 데생과 에칭 판화 그리고 평판에 대해 정리한 자료들이 출간되면서 렘브란트의 연구가 한결 쉬워졌다. 입문서 항에 명기된 책들과 전시회 카탈로그들은 이 책의 각 장에서 실질적으로 참조한 자료들이다. 각 장별로 소개된 문헌들은 렘브란트를 새로운 각도에서 조명하면서 새로운 사실을 발견해낸 전문적인 자료들이다. 또한 각 장에서 소개되는 논문들은 때때로 입문서 항에 포함된 책들에 수록된 것들이기도 하다.

입문서

Otto Benesch, *The Drawings of Rembrandt*, 6 vols(London, 1973)

Holm Bevers, Peter Schatborn and Barbara Welzel, *Rembrandt : The Master and His Workshop, Drawings and Etchings*(exh. cat., Altes Museum, Berlin ; Rijksmuseum, Amsterdam and National Gallery, London, 1991)

David Bomford et al., *Art in the Making : Rembrandt*(exh. cat., National Gallery, London, 1988)

A Bredius, rev. edn by H Gerson, *Rembrandt : The Complete Edition of the Paintings*(London, 1969 ; 1st edn 1935)

B P J Broos, *Index to the Formal Sources of Rembrandt's Art*(Maarssen, 1977)

Christopher Brown et al., *Rembrandt : The Master and His Workshop, Paintings*(exh. cat., Altes Museum, Berlin ; Rijksmuseum, Amsterdam and National Gallery, London, 1991)

Josua Bruyn et al., *A Corpus of Rembrandt Paintings*, 3 vols(The Hague etc., 1982~89)

H Perry Chapman, *Rembrandt's Self-Portraits : A Study in Seventeenth-Century Identity*(Princeton, 1990)

Martin Royalton-Kisch, *Drawings by Rembrandt and His Circle in the British Museum*(exh. cat., British Museum, London, 1992)

Seymour Slive, *Rembrandt and His Critics 1630~1730*(The Hague, 1953)

Walter L Strauss and Marjon van der Meulen, *The Rembrandt Documents*(New York, 1979)

Ernst van de Wetering, *Rembrandt : The Painter at Work*(Amsterdam, 1997)

Christopher White, *Rembrandt as an Etcher : A Study of the Artist at Work*, 2 vols(University Park, PA and London, 1969)

Christopher White and Karel Boon, *Rembrandt's Etchings*, 2 vols(Amsterdam, 1969)

Christopher White and Quentin Buvelot, eds, *Rembrandt by Himself*(exh. cat., National Gallery, London and Mauritshuis, The Hague, 1999)

• 서로 아주 다른 관점에서 접근한 렘브란트의 일대기와 평전들

Bob Haak, *Rembrandt : His Life, His Work, His Time*(New York, 1969)

Jakob Rosenberg, *Rembrandt : Life and Work*(Cambridge, MA, 1948)

Simon Schama, *Rembrandt's Eyes*(New York, 1999)

Christopher White, *Rembrandt*(London, 1984)

머리말

David Beck, *Spiegel van mijn leven : Haags dagboek 1624*(Hilversum, 1993)

Stephen Gaukroger, *Descartes : An Intellectual Biography*(Oxford, 1995)

Stephen J Greenblatt, *Renaissance Self-Fashioning*(Chicago, 1980)

Margaret Gullan-Whur, *Within Reason : A Life of Spinoza*(London, 1999)

Joseph Koerner, 'Rembrandt and the Epiphany of the Face', *Res*, 12 (1986), pp.5~32

John Martin, 'Inventing Sincerity, Refashioning Prudence : The Discovery of the Individual in Renaissance Europe', *American Historical Review*(1997), pp.1309~42

Seymour Slive, *Frans Hals*, 3 vols (Oxford, 1970~74)

Charles Taylor, *Sources of the Self : The Making of the Modern Identity* (Cambridge, MA, 1989)

Christopher White, David Alexander, and Ellen D'Oench, *Rembrandt in Eighteenth-Century England*(exh. cat., Yale Center for British Art, New Haven, 1983)

제1장

Kurt Bauch, *Der frühe Rembrandt und seine Zeit : Studien zur geschichtlichen Bedeutung seines Frühstils* (Berlin, 1960)

Robert W Baldwin, '"On earth we are beggars, as Christ himself was" The Protestant Background of Rembrandt's Imagery of Poverty, Disability and Begging', *Konsthistorisk Tidskrift*, 54(1985), pp.122~35

Albert Blankert, *Rembrandt : A Genius and His Impact*(exh. cat., National Gallery of Victoria, Melbourne and National Gallery of Australia, Canberra, 1997)

S A C Dudok van Heel, 'Rembrandt van Rijn(1606~69) : A Changing Portrait of the Artist', in Brown et al., *Rembrandt : The Master and His Workshop*, pp.50~78

J A Emmens, *Rembrandt en de regels van de kunst/Rembrandt and the Rules of Art*(Utrecht, 1968)

Ernst Kris and Otto Kurz, *Legend,*

Myth, and Magic in the Image of the Artist : A Historical Experiment(New Haven and London, 1979 ; 1st German edn Vienna, 1934)

Mansfield Kirby Talley Jr, 'Connoisseurship and the Methodo-logy of the Rembrandt Research Project', *International Journal of Museum Management and Curatorship*, 8 (1989), pp.175~214

Astrid Tümpel and Peter Schatborn, *Pieter Lastman, The Man Who Taught Rembrandt*(exh. cat., Rembrandthuis, Amsterdam, 1991)

Christian Tümpel, Rembrandt : All Paintings in Color(New York, 1993)

Christiaan Vogelaar et al., *Rembrandt and Lievens in Leiden : 'A Pair of Young and Noble Painters'*(exh. cat., Stedelijk Museum De Lakenhal, Leiden, 1991)

Lyckle de Vries, 'Tronies and Other Single Figured Netherlandish Paintings', *Leids Kunsthistorisch Jaarboek*, 8(1989), pp.185~202

M L Wurfbain et al., *Geschildert tot Leyden anno 1626*(exh. cat., Stedelijk Museum De Lakenhal, Leiden, 1976)

제2장

Josua Bruyn, 'Rembrandt's Workshop–Function and Production', in Brown et al., *Rembrandt : The Master and His Workshop*, pp.68~89

J Bruyn and E van de Wetering, 'Stylistic Features of the 1630s : The Portraits', in Bruyn et al., *A Corpus of Rembrandt Paintings*, vol. 2, pp. 3~13

R E O Ekkart and E Ornstein-van Slooten, *Face to Face with the Sitters for Rembrandt's Etched Portraits* (exh. cat., Museum het Rembrandthuis, Amsterdam, 1986)

Wayne Franits, *Paragons of Virtue : Women and Domesticity in Seventeenth-Century Dutch Art*(Cambridge, 1993)

R H Fuchs, *Rembrandt in Amsterdam* (Greenwich, CT, 1969)

W S Heckscher, *Rembrandt's Anatomy of Dr Nicolaas Tulp : An Iconological Study*(New York, 1958)

Paul Huys Janssen and Werner Sumowski, *The Hoogsteder Exhibition of Rembrandt's Academy*(exh. cat., Hoogsteder & Hoogsteder, The Hague, 1992)

Jonathan Israel, *The Dutch Republic : Its Rise, Greatness, and Fall 1477~1806*(Oxford, 1995)

Walter Liedtke et al., *Rembrandt/ Not Rembrandt in The Metropolitan Museum of Art : Aspects of Connoisseurship*(exh. cat., vol. 2, Metropolitan Museum of Art, New York, 1995)

J W von Moltke, *Govaert Flinck, 1615~60*(Amsterdam, 1965)

Peter Schatborn and Eva Ornstein-van Slooten, *Rembrandt as Teacher*(exh. cat., Museum het Rembrandthuis, Amsterdam, 1984)

W Schupbach, *The Paradox of Rembrandt's 'Anatomy of Dr Tulp'* (London, 1982)

Leonard J Slatkes, *Review of White, Rembrandt as an Etcher*, and White/ Boon *Rembrandt's Etchings, Art Quarterly*, 36(1973), pp.250~63

David Smith, *Masks of Wedlock : Seventeenth Century Dutch Marriage Portraiture*(Ann Arbor, MI, 1982)

Werner Sumowski, *Gemälde der Rembrandt-Schüler*, 6 vols(Landau, 1983~94)

Ernst van de Wetering, 'Problems of Apprenticeship and Studio Collaboration', in Bruyn et al., *A Corpus of Rembrandt Paintings*, vol. 2, pp. 45~90

제3장

Kenneth Clark, *Rembrandt and the Italian Renaissance*(New York, 1966)

Peter van der Coelen et al., *Patriarchs, Angels and Prophets : The Old Testament in Netherlandish Printmaking from Lucas van Leyden to Rembrandt*(exh. cat., Museum het Rembrandthuis, Amsterdam, 1996)

John Gage, 'A Note on Rembrandt's Meeste Ende die Naetureelste Bewe-chgelickheijt', *Burlington Magazine*, 111(1969), p.381

Horst K Gerson, 'Rembrandt and the Flemish Baroque : His Dialogue with Rubens', *Delta*, 12, no. 2(Summer 1969), pp.7~23

Lawrence Otto Goedde, *Tempest and Shipwreck in Dutch and Flemish Art : Convention, Rhetoric, and Interpretation*(University Park, PA, 1989), esp. pp.77~83

Henrietta Ten Harmsel, *Jacobus Revius : Dutch Metaphysical Poet* (Detroit, 1968)

R Hausherr, 'Zur Menetekel-Inschrift auf Rembrandts Belsazarbild', *Oud Holland*, 78(1963), pp.142~9

Joachim Kaak, *Rembrandts Grisaille Johannes der Täufer Predigend : Dekorum-Verstoß oder Ikonographie der Unmoral*(Hildesheim, 1994)

Madlyn Millner Kahr, 'Danaë : Virtuous, Voluptuous, Venal Woman', *Art Bulletin*, 60(1978), pp.43~55

Volker Manuth, 'Die Augen des Sünders : Überlegungen zu Rembrandts Blendung Simsons von 1636 in Frankfurt', *Artibus et Historiae*, 21(1990), pp.169~98

J H Meter, *The Literary Theories of Daniel Heinsius*(Assen, 1984)

Erwin Panofsky, 'Der gefesselte Eros(zur Genealogie von Rembrandts Danae)', *Oud Holland*, 50(1933), pp.193~217

Peter van der Ploeg et al., *Princely Patrons : The Collection of Frederick Henry of Orange and Amalia of Solms*(exh. cat., Mauritshuis, The Hague, 1997)

H-M Rotermund, *Rembrandt's Drawings and Etchings for the Bible* (Philadelphia, 1969)

Margarita Russell, 'The Iconography of Rembrandt's "Rape of Ganymede"', *Simiolus*, 9(1977), pp.5~18

Simon Schama, *The Embarrassment of Riches : An Interpretation of Dutch Culture in the Golden Age*(New York, 1987)

Gary Schwartz, *Rembrandt : His Life,*

His Paintings(Harmondsworth, 1985)

Maria A Schenkeveld, *Dutch Literature in the Age of Rembrandt : Themes and Ideas*(Amsterdam and Philadelphia, 1991)

Eric Jan Sluijter, *De 'heydensche fabulen' in de Noordnederlandse schilderkunst, circa 1590~1670*(PhD dissertation, University of Leiden, 1986 ; with English summary)

Irina Sokolova et al., *Danaë : The Fate of Rembrandt's Masterpiece*(St Petersburg, 1997)

Christian Tümpel, Rembrandt(Amsterdam, 1986)

_____, 'Studien zur Ikonographie der Historien Rembrandts : Deutung und Interpretation der Bildinhalte', *Nederlands Kunsthistorisch Jaarboek*, 20(1969), pp.107~98

Christian Tümpel et al., *Het Oude Testament in de schilderkunst van de Gouden Eeuw*(exh. cat., Joods Historisch Museum, Amsterdam, 1991)

W A Visser 't Hooft, *Rembrandt and the Gospel*(Philadelphia, 1957)

H van de Waal, 'Rembrandt at Vondel's Tragedy *Gijsbreght van Aemstel*', in H van de Waal, *Steps Towards Rembrandt : Collected Articles 1937~72*, ed. by R H Fuchs (Amsterdam and London, 1974), pp. 73~89

Arthur K Wheelock Jr, *Dutch Paintings of the Seventeenth Century : The Collections of the National Gallery of Art Systematic Catalogue* (Washington, DC, 1995)

제4장

Josua Bruyn, 'On Rembrandt's Use of Studio-Props and Model Drawings during the 1630s', in Essays in *Northern European Art Presented to Egbert Haverkamp-Begemann on His Sixtieth Birthday*(Doornspijk, 1983), pp.52~60

W Busch, 'Zu Rembrandts Anslo-Radierung', *Oud Holland*, 86(1971), pp.196~9

Baldessare Castiglione, *The Book of the Courtier*(Harmondsworth, 1967)

Stephanie S Dickey, 'Prints, Portraits and Patronage in Rembrandt's Work around 1640'(PhD dissertation, New York University, 1994)

S A C Dudok van Heel et al., *Dossier Rembrandt/The Rembrandt Papers* (exh. cat., Museum het Rembrandthuis, Amsterdam, 1987)

J A Emmens, 'Ay Rembrandt, maal Cornelis Stem', *Nederlands Kunsthistorisch Jaarboek*, 7(1956), pp.133~65

Egbert Haverkamp-Begemann, *Rembrandt : The Nightwatch* (Princeton, 1982)

Madlyn Kahr, *The Book of Esther in Seventeenth-Century Dutch Art*(PhD dissertation, Columbia University, New York, 1966)

W G Hellinga, *Rembrandt fecit 1642 : De Nachtwacht/Gysbrecht van Aemstel*(Amsterdam, 1956)

E de Jongh, 'The Spur of Wit : Rembrandt's Response to an Italian Challenge', *Delta*, 12, no.2(Summer 1969), pp.49~67

Peter Schatborn, *Catalogue of the Dutch and Flemish Drawings in the Rijksprentenkabinet, Rijksmuseum, Amsterdam*, vol. 4 : *Drawings by Rembrandt, His Anonymous Pupils and Followers*(The Hague, 1985)

Mieke B Smits-Veldt, *Het Neder-landse renaissance-toneel*(Utrecht, 1991)

Ernst van de Wetering, 'Rembrandt's Manner : Technique in the Service of Illusion', in Brown et al., *Rembrandt : The Master and His Workshop*, pp.12~39

제5장

Svetlana Alpers, *Rembrandt's Enterprise : The Studio and the Market* (Chicago, 1988)

Christopher Brown et al., *Paintings and Their Context IV : Rembrandt van Rijn, Girl at a Window*(exh. cat., Dulwich Picture Gallery, London, 1993)

Nicola Courtright, 'Origins and Mean-

ings of Rembrandt's Late Drawing Style', *Art Bulletin*, 78(1996), pp. 485~510

Wolfgang Kemp, *Rembrandt : La Sainte Famille ou l'art de lever un rideau*(Paris, 1989)

Frits Lugt, *Mit Rembrandt in Amsterdam : Die Darstellungen Rembrandts vom Amsterdamer Stadtbilde und von der unmittelbaren landschaftlichen Umgebung* (Berlin, 1920)

John Michael Montias, 'Works of Art in Seventeenth-Century Amsterdam : An Analysis of Subjects and Attributions', in David Freedberg and Jan de Vries, eds, *Art in History/History in Art : Studies in Seventeenth-Century Dutch Culture* (Santa Monica, 1991), pp.331~72

Cynthia P Schneider, *Rembrandt's Landscapes*(New Haven and London, 1990)

Cynthia P Schneider et al., *Rembrandt's Landscapes : Drawings and Prints* (exh. cat., National Gallery of Art, Washington, DC, 1990)

K Thomassen, ed., *Alba Amicorum, Vijf eeuwen vriendschap op papier gezet : Het Album Amicorum en het poëziealbum in de Nederlanden*(exh. cat., Rijksmuseum Meermanno-Westreenianum/ Museum van het Boek, The Hague, 1990)

Ernst van de Wetering, 'The Question of Authenticity : An Anachronism? (A Summary)', in *Rembrandt and His Pupils : Papers Given at a Symposium in Nationalmuseum Stockholm* (Nationalmuseum, Stockholm, 19 93), pp.9~13

제6장

Albert Blankert, Ben Broos et al., *The Impact of a Genius : Rembrandt, His Pupils and Followers in the Seventeenth Century*(exh. cat., Waterman Gallery, Amsterdam and Groninger Museum, Groningen, 1983)

Bob van den Boogert, ed., *Rembrandt's*

Treasury(exh. cat., Museum het Rembrandthuis, Amsterdam, 1999)

A Th van Deursen, 'Rembrandt and His Age—The Life of an Amsterdam Burgher', in Brown et al., *Rembrandt : The Master and His Workshop*, pp.40~9

E Haverkamp-Begemann, 'Rembrandt as a Teacher', in *Rembrandt after Three Hundred Years*(exh. cat., The Art Institute of Chicago, 1969), pp.21~30

Peter Schatborn, 'Aspects of Rembrandt's Draughtmanship', in Holm Bevers et al., *Rembrandt : The Master and His Workshop*, pp.10~21

R W Scheller, 'Rembrandt en de encyclopedische kunstkamer', *Oud Holland*, 84(1969), pp.81~147

Leonard Slatkes, *Rembrandt and Persia*(New York, 1983)

Werner Sumowski, *Drawings of the Rembrandt School*, 10 vols(New York, 1979~92)

제7장

Ann Jensen Adams, ed., *Rembrandt's Bathsheba Reading King David's Letter*(Cambridge, 1998)

Maryan Wynn Ainsworth et al., *Art and Autoradiography : Insights into the Genesis of Paintings by Rembrandt, Van Dyck and Vermeer* (New York, 1982)

H Bramsen, 'The Classicism of Rembrandt's "Bathsheba"', *Burlington Magazine*, 92(1950), pp.128~31

Amy Golahny, 'Rembrandt's Paintings and the Venetian Tradition'(PhD dissertation, Columbia University, New York, 1984)

Julius S Held, 'Aristotle', in Julius S Held, Rembrandt Studies, 2nd edn (Princeton, 1991), pp.17~58 and pp. 191~3

Neil MacLaren and Christopher Brown, *National Gallery Catalogues : The Dutch School 1600~1900*, 2 vols (London, 1991)

제8장

Clifford S Ackley, *Printmaking in the Age of Rembrandt*(exh. cat., Museum of Fine Arts, Boston and Saint Louis Art Museum, 1980)

Anthony Blunt, 'The Drawings of Giovanni Benedetto Castiglione', *Journal of the Warburg and Courtauld Institutes*, 8(1945)

Margaret Deutsch Carroll, 'Rembrandt as Meditational Printmaker', *Art Bulletin*, 63(1981), pp.585~610

Egbert Haverkamp-Begemann, *Hercules Segers : His Complete Etchings* (The Hague, 1973)

Nadine Orenstein, *Hendrick Hondius and the Business of Prints in Seventeenth-Century Holland* (Rotterdam, 1996)

Ludwig Münz, Rembrandt's Etchings, 2 vols(London, 1952)

Rembrandt, *Experimental Etcher* (exh. cat., Museum of Fine Arts, Boston and Pierpont Morgan Library, New York, 1969)

Timothy J Standring, 'Giovanni Benedetto Castiglione'(Book Review), *Print Quarterly*, 4(March 1987), pp. 65~73

Frank J Warnke, *European Metaphysical Poetry* (New Haven and London, 1961)

Emanuel Winternitz, 'Rembrandt's "Christ Presented to the People" – A Meditation on Justice and Collective Guilt', *Oud Holland*, 84(1969), pp.177~90

제9장

Arent *de Gelder*(exh. cat., Dordrechts Museum, 1998)

Mària van Berge-Gerbaud, *Rembrandt et son école : Dessins de la Collection Frits Lugt* (exh. cat., Fondation Custodia, Paris, 1997)

B P J Broos, 'The "O" of Rembrandt', *Simiolus*, 4(1970), pp.150–84

Margaret Deutsch Carroll, 'Civic Ideology and Its Subversion : Rembrandt's *Oath of Claudius Civilis*', *Art History*, 9(1986), pp.12~35

Katherine Fremantle, *The Baroque Town Hall of Amsterdam*(Utrecht, 1959)

Barbara Haeger, 'The Religious Significance of Rembrandt's *Return of the Prodigal Son* : An Examination of the Picture in the Visual and Iconographic Traditions'(PhD Dissertation, University of Michigan, 1983)

H van de Waal, 'The Iconographical Background to Rembrandt's *Civilis*', 'Holland's Earliest History as Seen by Vondel and His Contemporaries', and '*The Syndics* and Their Legend', in H van de Waal, *Steps towards Rembrandt : Collected Articles 19 37~72*(Amsterdam and London, 1974), pp.28~43, pp.44~72 and pp. 247~92

맺음말

Albert Blankert, 'Rembrandt, Zeuxis and Ideal Beauty', in J Bruyn et al., eds, *Album amicorum J G van Gelder*(The Hague, 1973), pp.32~39

Jeroen Boomgaard and Robert Scheller, 'A Delicate Balance : A Brief Survey of Rembrandt Criticism', in Brown et al., *Rembrandt : The Master and His Workshop*, pp.106~23

Kees Bruin, *De echte Rembrandt : Verering van een genie in de twintigste eeuw* (Amsterdam, 1995)

J A Emmens, 'Rembrandt als genie', in J A Emmens, *Kunsthistorische opstellen*, vol. 1(Amsterdam, 1981), pp.123~28

Julius S Held, 'Rembrandt *Dämmerung*', and 'Rembrandt : Truth and Legend', in Julius S Held, *Rembrandt Studies*, 2nd edn(Princeton, 1991), pp.3~16 and pp.144~52

Emile Michel, *Rembrandt, sa vie, son oeuvre et son temps* (Paris, 1893 ; English edn, 1894)

감사의 말

렘브란트는 우리 눈을 끌어당기고 우리에게 사색을 요구하며 무언가를 말하도록 자극한다. 그에 대해 글을 쓰는 즐거움 가운데 하나는 그에 대한 방대한 연구서적을 읽어야 한다는 것이다. 따라서 내 참고목록은 내 빚을 의미할 따름이다. 그러나 이보다 더 큰 즐거움은 렘브란트의 작품을 동료들과 함께 보면서 그에 대한 대화를 함께 나눌 수 있었다는 것이다. 지난 몇 해 동안 페리 채프먼, 스테파니 디키, 라인하트 폴켄버그, 에밀리 고덴커, 에그버트 해버캠프-베게만, 월터 라이드케, 이리나 소콜로바, 마리나 워너, 아서 K. 휠록 주니어, 조안나 부달, 그리고 루저스 대학에서 내가 주최한 렘브란트 세미나에 참석한 사람들은 기꺼이 렘브란트의 작품을 보고 렘브란트에 대한 글을 읽으면서 뜨거운 토론을 벌여주었다. 또한 렘브란트의 주요한 작품과 획기적인 전시회(렘브란트 전시회는 세계 각국에서 매일 개최되고 있다)를 미친 듯이 찾아다니는 나를 언제나 따뜻하게 맞아준 가족에게도 감사를 드린다. 남편인 찰리 파도, 우리 사랑의 결실인 애니와 루셀과 윔, 물론 하몬과 내 자매인 아네케, 그리고 나를 렘브란트에게로 인도해주신 어머니에게 깊은 감사를 드리고 싶다.

말이 그대로 책이 될 수는 없는 노릇이다. 깊은 생각을 담아 창의적이고 끈기있게 한 권의 책을 만들어내기 위해서 신중하게 편집을 맡아준 셀시아 스미스, 문장을 꼼꼼하게 다듬어준 마이클 버드, 해상도 높은 사진을 싣기 위해 혼신의 정열을 쏟아준 길리아 헤더링톤과 소피 하틀리, 그리고 내용과 사진을 적절하게 배치해준 브루스 니비슨에게도 감사드린다. 이 책에 담긴 내용은 전적으로 내가 책임질 부분이다. 내 글이 렘브란트의 삶과 예술을 정확히 그려낸 것이기를 바랄 뿐이다. 내 아버지와 어머니, 마르티엔과 아네케 베스테르만 데 보에르에게 이 책을 바친다.

마리에트 베스테르만

옮긴이의 말

전문가들이 한 자리에 모여 렘브란트의 그림을 하나씩 뜯어보면서 나름대로의 생각으로 토론을 벌인다면 어떤 결론이 내려질 수 있을까?

우리는 이런 상상의 결과를 이 책에서 맛볼 수 있다. 저자의 말대로 이 책은 저자 혼자만의 생각을 써내려간 것이 아니다. 오랫동안 렘브란트 전문가들이 토론과 세미나를 거친 끝에 얻어진 결실이다. 따라서 이 책은 렘브란트의 그림에만 국한된 책이 아니다. 렘브란트와 관련된 자료들과 지금까지의 연구 그리고 당시의 시대적 상황까지 주도면밀하게 분석한 끝에 씌어진 책이다.

이 책은 아주 조심스럽다. 지금까지 렘브란트에 관한 다른 책에서 보았던 내용들과 적잖게 다른 부분들이 있다. 물론 저자도 그 결론에 대해 확신하고 있는 것은 아니다. 다만 더욱 설득력있는 결론이라는 증거를 제시하면서 독자에게 판단을 맡긴다.

렘브란트를 한마디로 어떻게 정의할 수 있을까? 그를 보통 자화상의 화가라 하기도 한다. 그러나 그는 또한 전통의 굴레에 얽매이지 않은 화가였다. 그는 회화와 데생과 에칭 판화에서 최고의 수준에 이르렀으며 새로운 형식을 창조냈다. 그의 그림에는 내면의 성찰이 담겨 있다. 그가 자화상을 그렸던 이유도 여기에서 찾아진다. 인간의 삶이 담긴 그의 그림들은 시대를 초월해서 언제나 새로운 의미로 해석될 수 있다. 결국 렘브란트를 한 마디로 정의한다면, 예술을 향한 뜨거운 열정을 죽은 순간까지 간직한 화가라 하겠다.

이 책에서 독자는 새로운 렘브란트를 만나게 된다. 렘브란트의 삶과 사랑과 예술이 새로운 시각에서 분석되고 있는 것이다. 흥미진진하게 소개되는 설화와 성서 이야기 그리고 당시의 네덜란드 역사는 독자가 덤으로 얻을 수 있는 선물이다.

생극에서
강주헌

사진의 출처

Amsterdams Historisch Museum : 53, 157, 158 ; Art Gallery and Museum, Brighton : 25 ; Artothek, Peissenberg : 79, 118, photo Joachim Blauel 2, photo Blauel/Gnamm 18, 64, 65, photo Ursula Edelmann 55 ; Ashmolean Museum, Oxford : 15 ; BFI Films, Stills, Posters and Designs, London : 201 ; British Museum, London : 11, 12, 13, 27, 58, 66, 68, 87, 94, 109, 126, 127, 129, 131, 133, 135, 141, 144, 145, 151, 153, 160, 165, 166, 168, 170, 173, 174, 176, 177, 178, 179, 180, 181, 182, 184, 185, 202 ; Christie's Images, London : 146 ; by the kind permission of the Master, Fellows and Scholars of Clare College in the University of Cambridge : 106 ; Collectie Six, Amsterdam : 128, 130 ; Collection Frits Lugt, Institut Néerlandais, Paris : 143, 195 ; Devonshire Collection, Chatsworth, by permission of the Duke of Devonshire and the Chatsworth Settlement Trustees : 81, 84, 122 ; by permission of the Trustees of the Dulwich Picture Gallery, London : 116 ; English Heritage Photographic Library, London : 198 ; Fitzwilliam Museum, Cambridge : 183 ; Frans Halsmuseum, Haarlem : 44 ; The Frick Collection, New York : 3, 45 ; Gemeentearchief, Amsterdam : 42 ; Gemeentearchief, Leiden : 16 ; Germanisches Nationalmuseum, Nuremberg : 1 ; J Paul Getty Museum, Los Angeles : 72 ; Graphische Sammlung Albertina, Vienna : 97 ; Herzog Anton Ulrich-Museum, Braunschweig : photo Museumsfoto B P Keiser 61, 119 ; Hessisches Landesmuseum, Darmstadt : 138, 140 ; The House of Orange-Nassau Historic Collections Trust, The Hague : 59 ; Institut de France, Musée Jacquemart-André, Paris : 60 ; Isabella Stewart Gardner Museum, Boston : 69 ; Jack Kilgore & Co, New York : 85 ; Koninklijk Museum voor Schone Kunsten, Antwerpen : 147 ; Musées Royaux des Beaux-Arts de Belgique, Brussels : 99 ; Los Angeles County Museum of Art : gift of H F Ahmanson and Company in memory of Howard F Ahmanson, © 1998 Museum Associates, Los Angeles County Museum of Art, all rights reserved 26 ; Mauritshuis, The Hague 32, 37, 52 ; Metropolitan Museum of Art, New York : purchase, the Annenberg Foundation Gift, 1991 (1991.305), photograph © 1991 The Metropolitan Museum of Art 73, Robert Lehman Collection, 1975 (1975.1.794), photograph © 1978 The Metropolitan Museum of Art 83, Robert Lehman Collection, 1975 (1975.1.799), photograph © 1984 The Metropolitan Museum of Art 132, Jules Bache Collection, 1949 (49.7.35), photo Malcolm Varon © 1996 The Metropolitan Museum of Art 156, purchase, special contributions and funds given or bequeathed by friends of the Museum, 1961 (61.198), photograph © 1993 The Metropolitan Museum of Art 159, gift of Archer M Huntington, in memory of his father, Collis Potter Huntington, 1926 (26.101.10), photo by Malcolm Varon © 1995 The Metropolitan Museum of Art 162 ; Minneapolis Institute of Arts : the William Hood Dunwoody Fund 197, the Ethel Morrison Van Derlip Fund 204 ; Mountain High Maps, © 1995 Digital Wisdom Inc. : p.341 ; Musée des Beaux-Arts de Lyon : photo Studio Basset, Caluire 20 ; Museo del Prado, Madrid 76 ; Museum het Rembrandthuis, Amsterdam 89 ; Museum of Fine Arts, Boston : Zoë Oliver Sherman Collection, given in memory of Lillie Oliver Poor 39, Juliana Cheney Edwards Collection 113 ; Museum Wasserburg Anholt, Isselburg 71 ; National Galleries of Scotland, Edinburgh : 112, photo Antonia Reeve Photography 21 ; National Gallery of Art, Washington, DC : Andrew W Mellon Collection 86 ; National Gallery of Ireland, Dublin : 117 ; National Gallery of Victoria, Melbourne : Felton Bequest, 1934, 33 ; National Gallery, London : 24, 28, 57, 77, 95, 98, 111, 154 ; National Museum, Stockholm : 190, 200 ; North Carolina Museum of Art, Raleigh : purchased with funds from the State of North Carolina 23 ; care of Petrushka Ltd, Moscow : 75, 78, 155, 196 ; Philadelphia Museum of Art : W P Wilstach Collection 80, John G Johnson Collection 93 ; Photothèque des Musées de la Ville de Paris : photo Patrick Pierrain 10, photo Philippe Ladet 136 ; Rheinisches Bildarchiv, Cologne 206 ; Rijksmuseum, Amsterdam : 5, 7, 9, 14, 19, 29, 36, 38, 48, 49, 51, 91, 92, 102, 103, 104, 105, 108, 120, 124, 125, 134, 148, 150, 171, 172, 175, 188, 192, 193, 194, 199 ; RMN, Paris : 6, 142, photo J G Berizzi 96, 149, photo Jean Schormans 163 ; Royal Academy of Arts, London 4 ; The Royal Collection © 1999 Her Majesty Queen Elizabeth II : photo A C Cooper 8, 100, photo Rodney Todd-White 35, 50, 110 ; Scala, Florence : 161, 164 ; Smith College Museum of Art, Northampton, Mass : purchased with the gift of Adeline F Wing, class of 1898, and Caroline R Wing, class of 1896, 1957, photo Stephen Petegorsky 31 ; Sotheby's, New York 40 ; Spaarnestad Fotoarchief, Haarlem : 205 ; Staatliche Graphische Sammlung, Munich 191 ; Staatliche Kunstsammlungen Dresden : 74, 82, photo Klut, Dresden 62 ; Staatliche Museen Kassel : 114, photo Brunzel 115, 137 ; Staatliche Museen zu Berlin, Preussischer Kulturbesitz : Gemäldegalerie, photo Jörg P Anders, 30, 43, 70, 101, 152 ; Kupferstichkabinett, photo Jörg P Anders : 56, 90, 123, 139 ; State Hermitage Museum, St Petersburg : 187 ; Stedelijk Museum De Lakenhal, Leiden : 17, 22 ; Sterling and Francine Clark Art Institute, Williamstown, Mass : 203 ; Stichting Koninklijk Paleis te Amsterdam : 189 ; Tiroler Landesmuseum Ferdinandeum, Innsbruck : 34

Art & Ideas

렘브란트

지은이 마리에트 베스테르만
옮긴이 강주헌
펴낸이 김언호
펴낸곳 한길아트
등 록 1998년 5월 20일 제16-1670호
주 소 135-120 서울시 강남구 신사동 506 강남출판문화센터
 www.hangilart.co.kr
 E-mail : hangilart@hangilsa.co.kr
전 화 02-515-4811~5
팩 스 02-515-4816

 제1판 제1쇄 2002년 9월 1일

 값 26,000원

 ISBN 89-88360-49-4 04600
 ISBN 89-88360-32-X(세트)

Rembrandt

by Mariët Westermann
ⓒ 2000 Phaidon Press Limited

This edition published by Hangil Art under licence
from Phaidon Press Limited of Regent's Wharf, All Saints Street,
London N1 9PA, UK through Bestun Korea Agency Co., Seoul

Hangil Art Publishing Co.
135-120
4F Kangnam Publishing Center,
506, Shinsadong, Kangnam-ku,
Seoul, Korea

ISBN 89-88360-49-4 04600
ISBN 89-88360-32-X(set)

Korean translation arranged by Hangil Art, 2002

Printed in Singapore